DIDEROT · SALONS

DIDEROT

SALONS

TEXTE ÉTABLI ET PRÉSENTÉ PAR

JEAN SEZNEC
PROFESSEUR À L'UNIVERSITÉ D'OXFORD

ET

JEAN ADHÉMAR
CONSERVATEUR À LA BIBLIOTHÈQUE NATIONALE

VOLUME I

1759 · 1761 · 1763

SECOND EDITION

OXFORD

AT THE CLARENDON PRESS

1975

Oxford University Press, Ely House, London W. 1

GLASGOW NEW YORK TORONTO MELBOURNE WELLINGTON
CAPE TOWN IBADAN NAIROBI DAR ES SALAAM LUSAKA ADDIS ABABA
DELHI BOMBAY CALCUTTA MADRAS KARACHI LAHORE DACCA
KUALA LUMPUR SINGAPORE HONG KONG TOKYO

ISBN 0 19 817181 1

© *Oxford University Press 1975*

First edition 1957
Second edition 1975

Printed in Great Britain
at the University Press, Oxford
by Vivian Ridler
Printer to the University

PRÉFACE À LA DEUXIÈME ÉDITION

Cette édition, revue et corrigée, présente par rapport à la première un certain nombre de nouveautés.

En ce qui concerne le texte, une amélioration majeure est la publication du *Salon de 1767* selon le manuscrit autographe auquel j'ai pu, enfin, avoir accès.

L'Introduction a été refondue; elle incorpore des extraits de celle qui précède l'anthologie Diderot: *Sur l'art et les artistes*, parue en 1967 aux éditions Hermann.

Dans les notes, des erreurs ont été rectifiées, des précisions ajoutées; les références bibliographiques mises à jour.

Enfin, l'illustration est plus copieuse et, lorsque les circonstances l'ont permis, de meilleure qualité. Plusieurs œuvres mentionnées par Diderot ont été identifiées, et paraissent pour la première fois; d'autres sont reproduites d'après de meilleurs clichés. Ce premier volume offre des exemples de ces additions et de ces substitutions; les planches y ont été placées à la fin, conformément à la règle adoptée pour les volumes suivants dès la première édition.

Dans cette entreprise, j'ai de nouveau trouvé de précieux concours; pour le présent volume, je dois des remerciements à M. Jacques Wilhelm, Conservateur du Musée Carnavalet; au professeur Robert Rosenblum; à M. l'Administrateur de Waddesdon Manor; à mon collègue Mr. John Simmons. Je tiens à témoigner ma gratitude particulière envers le défunt Professeur Goukovskij, du Musée de l'Ermitage, et sa veuve, Mme A. Kantor-Goukovskaya.

C'est grâce au Secrétaire et aux Délégués de la Clarendon Press que reparaissent ces *Salons*, dont la présentation nouvelle doit beaucoup à l'amicale assistance de son personnel.

<div align="right">JEAN SEZNEC</div>

PRÉFACE

Nous voudrions exposer les motifs qui nous ont poussés à entreprendre cette édition des *Salons* de Diderot, et les principes qui nous ont guidés dans sa préparation.

Il n'existe pas d'édition séparée des neuf *Salons*. Publiés après la mort de Diderot à intervalles irréguliers, de 1795 à 1857,[1] ils ont été incorporés à l'édition des *Œuvres complètes* (Assézat et Tourneux, 1875-7) qui, au point de vue critique, laisse beaucoup à désirer; les volumes qui contiennent les *Salons* (X, XI et XII) sont d'ailleurs épuisés.

Assézat prétend avoir utilisé la copie exécutée pour Catherine II conservée à la Bibliothèque d'État de Léningrad,[2] dont nous avons pu, nous-mêmes, consulter le microfilm; en fait, il a surtout utilisé des éditions antérieures, qu'il reproduit plus ou moins fidèlement. Or, nous possédons un ensemble de manuscrits qui nous offrent une base plus large et plus sûre:[3]

1. Les autographes. Celui du premier *Salon* (1759), qui sous forme de lettre à Grimm faisait partie du Fonds Vandeul,[4] est entré récemment à la Bibliothèque Nationale; celui du *Salon de 1761* (vendu à Paris en mars 1948) et celui du *Salon de 1767* (vendu à Londres en 1911) font partie de collections particulières.

2. Les copies de la *Correspondance littéraire*. Celle de la Bibliothèque Royale de Stockholm contient les *Salons* de 1761, 1763, 1765, 1767; des fragments des *Salons* de 1769 et 1781; celle de la Bibliothèque Nationale (ms. N. a. f. 12961) contient ceux de 1761, 1763, 1765, et une partie du *Salon* de 1767.

[1] Voici les dates de publication: 1795, éd. Buisson, dite de l'An IV, établie d'après une copie incomplète de la *Correspondance Littéraire: Salon de 1765, Essai sur la Peinture*. — 1798, éd. Naigeon, t. XIV et XV, d'après l'autographe: *Essai sur la Peinture, Pensées détachées, Salons de 1765 et 1767*. — 1799, traduction, par Goethe, d'après l'éd. de 1795, de deux chapitres de *l'Essai sur la Peinture*, avec commentaire. — 1813, première édition de la *Correspondance Littéraire*, d'après une copie défectueuse: *Salon de 1759*. — 1818, éd. Belin, d'après une copie incomplète de la *C.L.* Le Supplément contient (1) le *Salon de 1761*; (2) la deuxième partie (les cinq dernières lettres) du *Salon de 1769*. — 1821, éd. Brière: reproduit, outre les *Salons de 1765 et 1767*, ceux du Supplément Belin. — 1831, dans *l'Artiste*: fragment du *Salon de 1763*. — 1845, dans *l'Artiste*: *Salon de 1759*,

d'après l'édition de 1813. — 1857, dans la *Revue de Paris*: Walferdin publie les *Salons de 1763, 1769* (première partie), *1771, 1775*, et *1781*.

[2] Les *Salons* forment les volumes XIX, XX, et XXI de cette copie manuscrite des *Œuvres*.

[3] Nous avons vainement essayé d'obtenir communication de la copie de la *Correspondance Littéraire* qui avait servi à Tourneux pour son édition de la *C.L.* (où les *Salons* sont laissés de côté); cette copie, jadis à Gotha, passe pour contenir la série complète des *Salons*.

[4] V. H. Dieckmann, *Inventaire du Fonds Vandeul et Inédits de Diderot*, Genève 1951. Les listes retrouvées dans ce Fonds (*Inventaire*, 167-177) indiquent qu'il contenait, à l'origine, outre les copies de tous les *Salons*, les minutes de ceux de 1759, 1761, 1763, 1765, 1769, 1775, et 1781.

3. Les copies exécutées sous la direction de M. et de Mme de Vandeul, et dont certaines ont été remaniées, probablement en vue d'une édition qui ne vit jamais le jour. Elles sont à la Bibliothèque Nationale.[1]

Vu la qualité inégale des manuscrits, le choix que nous avons fait du texte de base varie selon les *Salons*. Il est toujours déterminé par le souci de restituer un texte aussi proche que possible de l'original. Dans la *Correspondance littéraire*, Grimm retouchait et tempérait à l'occasion la prose de Diderot, du reste avec son aveu;[2] d'autre part, il en modifiait l'ordonnance, y introduisait des paragraphes, la présentait enfin dans un cadre systématique. Vandeul renchérit sur ces deux points, refroidit et canalise encore davantage, pour ainsi dire; nous avons tâché de remonter vers le premier jet. Toutefois, nous avons cru devoir donner les additions de Grimm, pour une grande part inédites;[3] ces additions, en effet, forment un complément très intéressant à plusieurs *Salons*; elles les transforment, çà et là, en véritables dialogues entre Diderot et son ami.

Le texte ainsi établi, nous avons eu l'ambition de l'illustrer en plaçant, aussi souvent que possible, une reproduction de l'œuvre d'art près de la page qui la commente. En cela nous n'avons fait qu'accomplir le vœu de Diderot qui se désespérait d'avoir à « peindre dans le vide », pour lui et pour ses lecteurs. « Encore », gémissait-il, « si l'on avait devant soi le tableau dont on écrit! »[4] « Obtenez », suggérait-il à Grimm, « des personnes opulentes auxquelles vous destinez mes cahiers l'ordre et la permission de faire prendre des esquisses de tous les morceaux dont j'aurai à les entretenir; et je vous réponds d'un *Salon* tout nouveau »...[5] Seule en effet la confrontation de l'œuvre avec son commentaire permet d'étudier sérieusement la critique de Diderot. Cette confrontation n'a pas été tentée systématiquement jusqu'ici.[6]

Nous avons entrepris une enquête systématique pour retrouver dans les collections publiques ou privées, en France et à l'étranger, les œuvres qui figuraient aux diverses expositions visitées par Diderot. Entreprise souvent décevante et qui pourtant apporte, croyons-nous, des résultats appréciables. Dans le cas trop fréquent où un tableau a disparu, nous avons essayé d'en retrouver du moins l'esquisse, ou l'estampe;[7] et nous avons utilisé, bien entendu, les précieux documents que nous a laissés Gabriel de Saint-Aubin: les dessins crayonnés en marge des livrets de 1761

[1] *Inventaire*, pp. 45–54; le Fonds contient une copie de chacun des *Salons* suivants: 1759, 1761, 1763, 1771; deux copies de 1765, et deux de 1767.

[2] V. par exemple la fin du *Salon de 1763*: « Corrigez, allongez, réformez, raccourcissez, j'approuve tout ce que vous ferez. »

[3] L'édition de l'An IV donne les additions au *Salon de 1765*; Naigeon les supprime, Assézat les rétablit partiellement. Belin donne les additions au *Salon de 1761*, et pour la fin de 1769; Brière les supprime dans leur quasi-totalité. Mais d'autres *Salons* encore (1763, 1767, la première partie

de 1769) ont des additions, jusqu'à présent inédites.

[4] *Salon de 1763*, début.

[5] *Salon de 1767*, début.

[6] Deux petites anthologies des *Salons*, avec quelques illustrations, ont paru, l'une à Moscou en 1936, l'autre à Paris en 1955 (Éditions sociales, Introduction de R. Desné).

[7] Assézat indique fréquemment les gravures exécutées d'après les tableaux exposés. Cf. *Œuvres complètes de Diderot*, x. 90.

et 1769, conservés à la Bibliothèque Nationale; les pages du « Livre de croquis » et l'aquarelle du Louvre, pour le *Salon* de 1765; la grande gouache de la collection Veil-Picard, pour celui de 1767; et pour celui de 1769 (encore) le dessin de la collection de Ganay.[1]

Il nous est arrivé, — exceptionnellement — de remplacer une œuvre disparue, que discute Diderot, par une autre du même auteur, sur le même sujet, qui fasse comprendre sa critique. Au reste, nous ne nous sommes pas contentés de reproduire les tableaux et les statues dont il s'occupe expressément; nous donnons aussi, à l'occasion, ceux qu'il ignore; parfois en effet ses omissions sont significatives, et parfois elles ont pour résultat de donner d'un *Salon* (par exemple celui de 1759) une vue par trop incomplète. En outre, nous avons tenu à reproduire, à l'occasion, les œuvres des maîtres italiens, français ou flamands auxquelles Diderot se réfère volontiers; ce sont là, en effet, les « modèles » qu'il propose aux artistes contemporains, et par rapport auxquels il juge leurs productions.

Nous avons voulu, enfin, tenter de « situer » Diderot parmi les critiques d'art de son temps; le seul moyen de définir son originalité était de comparer ses *Salons* aux articles ou brochures qui paraissaient à l'occasion des expositions; ces publications, rassemblées par Mariette en appendice aux livrets correspondants, forment aujourd'hui, au Cabinet des Estampes, l'inestimable Fonds Deloynes. Nous avons dépouillé ce fonds pour les années 1759–81, de façon à insérer les jugements de Diderot dans le contexte de l'opinion moyenne et à les placer, du même coup, dans leur juste perspective.

La présentation claire et pratique de ces divers matériaux soulevait des difficultés; nous avons cru les résoudre au mieux en adoptant l'ordonnance suivante:

Une Introduction générale réunit d'abord, sur les anciennes expositions, les renseignements indispensables; elle contient, à la suite, une étude sur Diderot critique d'art, embrassant l'ensemble des *Salons* et s'efforçant de dégager les intentions, la démarche, les critères et l'influence de Diderot.

Chaque *Salon* est présenté successivement, dans le cadre que voici:

1. Un bref historique rappelant les circonstances de l'exposition (dates d'ouverture et de fermeture, nombre et répartition des envois, réactions du public, etc.).

2. Le catalogue ou « livret » officiel de l'exposition, donnant la liste complète des exposants et des œuvres; dans ce catalogue nous insérons une brève notice biographique sur chaque exposant; un résumé des opinions exprimées sur les œuvres

[1] On trouvera les fac-similés dans E. Dacier, *Catalogues de ventes et Livrets des Salons illustrés par Gabriel de Saint-Aubin*, Paris, 1909–21. Le Salon de 1761 figure au vol. vi; celui de 1769 au vol. ii. « Il n'y aurait qu'un moyen », dit M. Dacier, « de donner à ces dessins un texte digne de les accompagner; ce serait de publier, en regard des pages du livret illustré, les pages du *Salon* de Diderot. » C. Stryenski a partiellement réalisé ce vœu dans son étude sur le Salon de 1761 (*Gazette des Beaux-Arts*, 1903, xxix, pp. 279 sqq.; xxx, pp. 64 sqq. et 209 sqq.).

dans les critiques contemporaines imprimées; des indications sur la fortune de l'œuvre et sa situation présente, ou, à défaut, sur les gravures ou esquisses qui en ont conservé le souvenir. Des références permettent de voir d'un coup d'œil quelles œuvres sont reproduites dans notre édition. Des astérisques signalent celles qui sont discutées par Diderot.

3. Le texte de Diderot, avec les variantes.

4. Une brève note sur le manuscrit choisi comme texte de base, avec les raisons de ce choix.

Nous exprimons ici notre gratitude au Warburg Institute de Londres et à son Directeur, Professor G. Bing, pour une contribution essentielle. C'est en effet le Warburg Institute qui a pris à sa charge le paiement des photographies destinées à l'illustration du premier volume. Pour le rassemblement de notre documentation, nous avons trouvé de précieux concours; nos remerciements vont particulièrement, pour ce premier volume, à Sir Anthony Blunt, Conservateur des Tableaux de S. M. la Reine d'Angleterre; à Mr. K. T. Parker, Directeur de l'Ashmolean Museum; à MM. les Conservateurs du Musée National de Stockholm et du Mauritshuis de La Haye; à Mlle Madeleine Charageat, Conservateur, et à M. B. de Montgolfier, Attaché au Musée Carnavalet; à Mme Hélène Adhémar, Chef du Service de Documentation des Peintures au Musée du Louvre; à Mme Lechat, Inspecteur des édifices religieux de Paris et de la Seine; à Mme G. Kuény, Conservateur des Musées des Beaux-Arts de Marseille; à Mlle M. Porée, chargée du service photographique au Musée des Beaux-Arts de Rouen; à M. J. Messelet, Conservateur du Musée Nissim de Camondo; à M. A. Calliat, Conservateur du Musée de Chalon-sur-Saône; et à M. le Conservateur du Musée de Picardie, à Amiens. Nous avons trouvé la plus aimable assistance auprès du service des Archives Photographiques d'Art et d'Histoire. Le Dr Guillaume Hallé a bien voulu nous renseigner sur les œuvres de son ancêtre Noël Hallé conservées dans sa famille. Enfin nous avons une dette spéciale de reconnaissance envers Mrs. Rice pour l'aide qu'elle nous a prêtée dans nos recherches, et envers M. Georges Wildenstein qui a répondu à nos enquêtes avec le plus généreux empressement.

J. S.

Oxford
Mars 1956

TABLE DES MATIÈRES

TABLE DES PLANCHES

Nos remerciements pour les photographies qui ont servi à l'illustration de ce volume, et pour la permission de les reproduire sont dus à:

Sir Robert Abdy (fig. 57); Agraci (10); Archives photographiques d'art et d'histoire (7, 22, 26, 33, 37, 45, 50, 52, 53, 54, 60, 61, 64, 66, 71, 78, 80, 82, 84, 94,

97, 106, 116); Photographie Bardesago, Avignon (46); Bibliothèque Nationale (1, 2, 18, 41, 41b, 56, 63, 75, 76, 77, 86, 86b, 88, 89, 92, 93, 95, 99, 114, 120); City of Birmingham (83); Photographie Borel, Marseille (13); Photographie Braun (40, 67); Photographie Brunon, Troyes (81, 109); Photographie Buchholz (87); Photographie Bulloz (12, 31, 39a et b, 58, 74, 91, 96, 98, 100, 104, 105, 107, 108, 122); Photographie E. C. Cooper, Londres (12b, 27); Photographie Désir, Orléans (3, 11, 20); Musée de l'Ermitage (36, 73); Photographie Giraudon (24, 62, 85, 96b, 103); Photographie Lacoste, Chalon-sur-Saône (15); Mauritshuis (70); Musée de Dijon (79); Musée Nissim de Camondo (55); Musée de Rouen (30, 51); National Gallery of Ireland (72); National Gallery, Londres (25, 45b); National Trust, Waddesdon (69); Musée National, Stockholm (19, 119); Staatliche Kunsthalle, Carlsruhe (113); Service de documentation des Musées Nationaux (111, 112); Photographie Vaghi, Parme (32); Wallace Collection, Londres (38, 43); Walters Art Gallery, Baltimore (121); Warburg Institute (46b); M. G. Wildenstein (8, 9, 15, 16, 28, 42, 47, 48, 101, 117); X Photo (90).

INTRODUCTION

LES SALONS DE L'ACADÉMIE
AU XVIII^e SIÈCLE

Au xviii^e siècle, le Salon[1] constituait un événement de première importance. Cette exposition officielle avait été imaginée par l'Académie Royale de Peinture et de Sculpture en 1663. Le 24 décembre de cette année, elle avait décidé qu'un *Salon* annuel aurait lieu au Louvre, dans le local assez petit de sa salle des séances, et qu'il ouvrirait le premier samedi de juillet.

Le premier Salon avait eu lieu en 1667, non en juillet, ce qui était dès lors une mauvaise date pour les expositions, mais le 9 avril, et il avait duré jusqu'au 23; il était destiné à commémorer la fondation de l'Académie. Colbert l'avait visité, et le ministre avait alors décidé que l'exposition aurait lieu non tous les ans mais tous les deux ans, pendant la Semaine Sainte. Aussi, l'exposition suivante aura lieu en 1669; d'autres suivront, à intervalles d'ailleurs irréguliers, jusqu'en 1699. Cette année-là, l'exposition, assez importante, eut lieu pour la première fois dans la Grande Galerie du Louvre. On ne recommença cet effort qu'en 1704; puis les guerres et la ruine de la France ne permirent plus d'exposition avant 1725. De 1737 à 1743, l'exposition fut annuelle; il n'y en eut pas en 1744, puis les expositions annuelles reprirent en 1745 jusqu'en 1748; enfin elles seront bisannuelles à partir de 1748 jusqu'en 1795.

Au xviii^e siècle, nous l'avons dit, le Salon avait lieu au Louvre; en 1704, comme en 1699, les œuvres étaient disposées dans la Grande Galerie. Les tableaux étaient accrochés sur un fond de verdures disposées là tout exprès par le Garde-Meuble; les tableaux n'occupaient que la moitié ouest de cette galerie; le reste, fermé par une cloison, étant décoré par les tapisseries des *Actes des Apôtres* d'après Raphaël devant lesquelles on avait disposé les sculptures des exposants.

Cette méthode d'exposition sembla peu pratique, et le Salon suivant, celui de

[1] Nous nous sommes aidés du travail de J. J. Guiffrey, *Notes et documents inédits sur les expositions du XVIII^e siècle*, Paris, 1873. Nous l'avons complété par des indications fournies par Mme C. Aulanier (*Le Salon Carré*, Éditions des Musées Nationaux, Paris, 1951), et par le dépouillement des livrets de critiques et des *Procès-verbaux* de l'Académie. Grimm, dans l'article du 1^{er} octobre 1763 de la *Correspondance Littéraire* qui sert de préambule au *Salon* de Diderot pour cette année-là, avait esquissé l'histoire des Salons.

1725, eut lieu dans le Salon Carré. C'est là qu'auront lieu tous les Salons désormais; lorsque l'exposition sera particulièrement importante numériquement, comme en 1748 par exemple, le Salon débordera dans la Galerie d'Apollon; d'autre part les grands morceaux de sculpture seront disposés dans le Jardin de l'Infante ou dans la cour du Louvre, à moins que les sculpteurs ne les exposent dans leur atelier, situé sous la Grande Galerie. En 1771 dix tableaux de batailles seront exposés à Versailles, au Ministère de la Guerre.

Les tableaux sont accrochés directement au mur, tout d'abord; mais en 1746 le Directeur des Bâtiments a l'heureuse idée de faire tendre le Salon Carré d'une toile verte, et les critiques le félicitent de cette initiative qui semble devenir un usage les années suivantes.

L'exposition dure en général une vingtaine de jours; elle s'ouvre d'abord au mois d'avril, d'août, de septembre selon les années. Dès 1673, on pense à la faire coïncider avec la fête du Roi, la St-Louis, le 25 août; un essai a lieu en 1725, un autre en 1727, mais en 1746 seulement l'habitude est prise d'ouvrir l'exposition le 25, et cette pratique dure jusqu'en 1791. Elle reste ouverte au moins jusqu'à la fin de septembre.

Il y a des règles administratives, des formalités officielles pour l'ouverture du Salon. L'Académie se réunit d'abord en mai ou en juin; elle choisit un jour, et le soumet au Directeur des Bâtiments; celui-ci accepte au nom du Roi, et transmet à l'Académie l'autorisation de commencer à préparer l'exposition. Parfois le Directeur oublie de répondre à la lettre de l'Académie; les Académiciens, alors, le pressent, car l'exposition est prête; mais son acceptation est essentielle, car c'est le Roi qui reçoit au Louvre, et qui assume en partie les frais du Salon. Pierre Marcel note que le Salon de 1699 a coûté 826 livres au Trésor, et celui de 1704, 1 571 livres. Le Roi paie donc l'installation de la salle, une indemnité aux Suisses qui la surveillent (deux ou quatre), et, à partir de 1763, une autre indemnité au Tapissier (Vien la refusera en 1775). D'ailleurs, le Directeur des Bâtiments suit de près les préparatifs; il surveille la composition de l'exposition, lit les notices du livret, puis vient faire une visite, généralement avant l'ouverture.

Le Tapissier, dont nous avons parlé, et qu'on appelle aussi le «Décorateur», est celui qui est chargé de l'accrochage et de la présentation des œuvres. Le Tapissier est choisi par l'Académie: ce sera en 1704 le vieux Charles-Antoine Hérault, beau-frère de Noël Coypel; l'obscur François Stiémart, Garde des Tableaux du Roi, de 1737 à sa mort en 1740; son successeur, Portail, de 1741 à sa mort en novembre 1759, puis Chardin (qui l'avait suppléé en 1755) de 1761 à 1773; Vien en 1775; au refus de Hallé, La Grenée, puis Amédée Van Loo (1785), ensuite Durameau (1791).

Le Tapissier est choisi parmi les artistes les plus âgés, les plus conciliants, les mieux
en cour.

Sa tâche est relativement facile: il sait qu'un portrait du Roi doit être placé au
centre (en 1751 sous un dais), que les grands tableaux religieux doivent être bien
éclairés, et qu'on peut superposer les toiles sur trois ou quatre rangs; les œuvres
d'un même artiste ne sont pas forcément sur le même panneau; les escaliers servent
à hospitaliser les œuvres jugées les moins bonnes, mais la plus mauvaise place n'est
pas réservée forcément aux plus jeunes. Pour les sculptures, on les place sans ordre,
avec un curieux mépris, sur de longues tables où la suite des bustes semble bien
ennuyeuse. Les sculpteurs protestent, déplacent eux-mêmes leurs œuvres pour les
mettre mieux en valeur, ce qui leur vaut des avertissements sévères du Directeur des
Bâtiments.

Le Tapissier ne voit pas sa tâche terminée à l'ouverture du Salon; il doit répondre
aux réclamations de ses confrères et essayer de les satisfaire. Chardin, très obligeant,
restait sur place pendant toute la durée de l'exposition, tandis que Portail, son
prédécesseur, n'y employait que quelques jours, et se « réfugiait » ensuite à Versailles
où l'appelait, disait-il, sa charge de Garde des Tableaux du Roi. Le Tapissier
accueillait aussi les tableaux venus en retard, en assez grand nombre, et il chan-
geait la disposition de la salle afin de mettre en meilleur jour les œuvres les moins
bien placées lors de l'ouverture (à partir de 1785).

Qui sont les exposants? Uniquement les membres de l'Académie Royale de Pein-
ture et de Sculpture, au nombre d'une quarantaine, tous, depuis le Recteur jusqu'aux
jeunes Agréés; la nomination de ceux-ci a lieu généralement en septembre, de sorte
qu'ils ne figurent pas toujours au catalogue bien que leurs œuvres soient accrochées
à l'exposition.[1]

Tous les Académiciens tiennent à exposer. En effet, c'est un grand privilège, et
c'est la seule façon honorable de montrer ses œuvres. En dehors du Salon, il y a bien
l'exposition annuelle qui se tient tous les ans sur la place Dauphine, au cours d'une
sorte de foire; mais les artistes y sont mêlés à toutes sortes d'artisans, à des peintres
d'enseignes, des fabricants de miniatures et d'ouvrages en cheveux; aussi parle-t-on
dans le public de façon assez dédaigneuse de cette exposition.[2] Il y aura aussi de
1751 à 1774 plusieurs expositions de l'Académie de St-Luc, qui alterneront parfois
avec celles de l'Académie Royale, mais elles ne semblent pas avoir une très grande

[1] Certains artistes obtiennent d'exposer « à la porte » du
Salon, parce qu'ils ne font pas partie de l'Académie: en
1753 Lefranc (modèle pour le portail de St-Eustache), en
1771 un sieur Pinçon (morceaux anatomiques) et le capi-
taine Hardy (dessin à l'encre de Chine); en 1773 le Directeur
refuse au duc d'Aumont la permission de montrer les
tables de Gouthière.

[2] Pour dire qu'un Salon est mauvais, on dit qu'il res-
semble à une exposition de la place Dauphine. Cf. le *Coup
d'œil . . . par un aveugle*, 1775 (p. 6): « Est-ce qu'on a trans-
porté au Louvre le salon de la place Dauphine? »

tenue.[1] Le Salon de la Correspondance, le Salon de la Jeunesse, bien que plus inté-
ressants, parce qu'accueillants à des jeunes, encourent les mêmes critiques. Un
établissement de plaisir, sorte de music-hall, le Colisée, voulut se lancer par des
expositions de peinture: celle que son directeur organisa en 1776 semble avoir eu
un grand succès, au point que l'Académie, inquiète, en obtint la suspension.[2]

Malgré tout, le Salon de l'Académie Royale est le plus considéré, et à juste
titre, car l'exposition est toujours de grande qualité; le Salon, d'ailleurs, n'est pas
forcément froid, car l'Académie accueille souvent les jeunes artistes, et les peintres,
comme les sculpteurs, n'hésitent pas à envoyer des œuvres audacieuses par leur sujet
ou par leur style.

Le nombre des exposants ne varie guère, mais celui des œuvres exposées augmente
chaque année jusqu'en 1763; alors il ne dépasse pas le chiffre de 220; brusquement,
en 1765, il passe à 432, et se maintient autour de 400 jusqu'à la Révolution de 1789.

Les tableaux constituent l'essentiel du Salon: environ 300 envois, c'est-à-dire les
trois-quarts; les sculptures et les gravures, respectivement, ne dépassent pas le
chiffre de 50.

En principe l'exposition est libre, chaque Académicien pouvant envoyer le nombre
de tableaux qu'il désire, et les choisir lui-même. Cependant, on voit en 1748 une
commission prise dans le sein de l'Académie examiner les ouvrages envoyés, et qui
sont le 17 août déposés au Louvre;[3] cette commission fonctionne désormais pour
chaque Salon; elle se prononce au scrutin secret; en 1777 elle reçoit du Directeur des
Bâtiments l'invitation d'apporter plus de sévérité dans l'examen des œuvres au point
de vue artistique; on lui recommande aussi de ne pas oublier la décence que désire le
Roi. En 1791 une nouvelle commission est nommée, formée plutôt de fonctionnaires.
Le «Jury» a donc existé depuis 1748. On notera que les ouvrages des Officiers de
l'Académie sont dispensés de cet examen préliminaire.

Certains Académiciens, les plus réputés, ceux qui ont le plus de succès auprès du
public, ne tiennent pas à exposer avec leurs camarades; ils aiment mieux montrer
leurs œuvres chez eux, dans leur atelier, où on peut voir de plus nombreuses toiles, et
les acheter plus vite. C'est le cas de Boucher, et aussi celui de Greuze.[4]

[1] Voir les *Livrets des expositions de l'Académie de St-Luc*, réédités par Jules Guiffrey, Paris, 1872, et son *Histoire de l'Académie de St-Luc*, dans les *Archives de l'art français*, 1915, p. 516.

[2] Cf. le *Livret de l'exposition du Colisée* (1776), réédité par Jules Guiffrey, Paris, 1875. L'abbé Laugier, dans son *État actuel des arts en France*, 1777 (première lettre), montre l'inquiétude de l'Académie; le Colisée était soutenu par les Académiciens de St-Luc et par le lieutenant de police Lenoir. D'Angiviller dut agir auprès de celui-ci, et lui écrire le 16 mai 1777, contre les expositions du Colisée « déshonorantes pour les Arts sous tous les rapports ». Mais en 1779 encore, une critique du Salon (*Jugement d'une demoiselle...*, p. 4) regrette la fermeture du Colisée. Sur d'Angiviller, v. Silvestre de Sacy, *Le Comte d'Angiviller*, 1954.

[3] Mme Aulanier a montré que la création de cette commission avait été provoquée par une campagne de presse dans laquelle s'était distingué l'abbé Le Blanc.

[4] Voir sur lui les *Lettres pittoresques sur le Salon de 1777*, p. 43.

Le public vient, nombreux, à ces Salons. Ils sont gratuits, tout le monde peut y entrer, et toutes les classes de la société s'y pressent. Les grands seigneurs se plaignent d'y rencontrer des laquais, d'être «bousculés par des habits gris galonnés».[1] Les bourgeois y sont très nombreux, et semblent fort heureux de trouver un guide bénévole, quelque garçon beau parleur, qui a étudié de près le *Livret*. Les beaux-esprits, les intellectuels d'alors, sont aussi assidus, certains prétendent venir tous les jours. Pour les grands seigneurs, c'est aussi un snobisme que de visiter le Salon; mais ils veulent le faire en dehors des jours publics, et le Directeur des Bâtiments leur accorde des autorisations spéciales. Les artistes, enfin, viennent voir les œuvres de leurs confrères ou de leurs aînés.

Les tableaux à sujet, et spécialement à sujet sentimental, sont très appréciés; les tableaux d'histoire «fixent les premiers regards des amateurs instruits», disent chaque année les critiques, et spécialement le *Mercure de France* (1775, par exemple). Mais le nombre de ceux qui prétendent goûter la peinture pure, la touche, la couleur, est de plus en plus grand au cours du siècle. Le goût, souvent paradoxal, des *connaisseurs* étonne le reste du public, et on se pose la question de savoir qui a raison. L'abbé Garrigues de Froment écrit:[2] «Pourquoi tant de gens de la médiocre, de la moindre portée s'arrêtent-ils, font-ils foule dans le Salon vis-à-vis des meilleurs tableaux, et ce qu'on appelle gens d'esprit ne font-ils que passer?»; il y a là pour lui un phénomène inexplicable et inquiétant.

Les tableaux sont généralement signés et datés, mais ces indications ne sont pas suffisantes, car le sujet ne se comprend pas toujours tout de suite; aussi, selon Guiffrey, a-t-on eu parfois recours à des cartouches, de grandes étiquettes, qui donnent la composition des panneaux. Mais ces moyens sont abandonnés parce qu'ils restreignent la vente du livret.

Les premières expositions ne semblent pas avoir eu de livret; on n'en a pas retrouvé pour celle de 1667 ni pour les suivantes; jusqu'en 1700, on ne cite que celui de 1673, rare parce que simple plaquette de 4 pages in-4°, c'est-à-dire d'un format qui n'encourageait pas à le conserver, mais dont il existe cependant deux éditions. Celui de 1699 est un petit volume in-8° de 23 pages; c'est le format et le nombre de pages approximatifs qu'auront les livrets jusqu'à la fin du XVIII° siècle.[3]

Dans ces livrets, après une préface qui est toujours à peu près la même, vient la description des œuvres exposées. Elle suit tout d'abord l'ordre topographique jusqu'à 1739 compris, sans numéros; à partir de 1740, elle change: désormais les tableaux sont rangés selon l'ordre d'importance de leur auteur à l'Académie;

[1] Daudé de Jossans, *Éloge des tableaux*, 1773, p. 32.
[2] *Sentiments*, 1753.
[3] Ils ont été réimprimés par Guiffrey, *Collection des livrets des anciennes expositions depuis 1673 jusqu'en 1800*, Paris, 1869–73.

l'Ancien Recteur, le Recteur, les Professeurs, les Adjoints à Professeurs, les Académiciens, tous les graveurs Académiciens, les Agréés. A partir de 1775, on distingue les peintres, les sculpteurs, les graveurs, et dans chaque catégorie on place les artistes selon leur grade académique. Avec ce nouveau système, il est difficile de retrouver les tableaux, aussi on les numérote dans le livret, et sur le cadre.

Le livret est rédigé de 1738 à 1753 par le Receveur et Concierge de l'Académie, un certain Reydellet, à défaut du Secrétaire, Lépicié, distrait par d'autres travaux. Reydellet, par suite de cette incurie de Lépicié, touchait le produit de la vente des catalogues. Celle-ci, quoiqu'assez considérable, ne l'enrichit pas, car il mourut insolvable vers 1754. Alors Cochin, nouveau Secrétaire, se chargea de la rédaction;[1] il voulut avoir le beau geste de travailler gratuitement, et il offrit le produit de la vente à l'Académie, mais Marigny lui fit observer qu'il faisait là cadeau de ce qui ne lui appartenait pas, et qu'il était en réalité tenu de verser à l'Académie tout ce qu'il avait reçu. Cependant le travail du rédacteur était lourd; celui-ci devait recevoir les artistes durant deux mois, se prêter à toutes les rectifications, mettre au net le livret et le faire copier par un professionnel en trois exemplaires (coût, 150 livres); c'est pourquoi en 1783 d'Angiviller décida d'attribuer 600 livres chaque année au rédacteur; l'usage continua jusqu'à la Révolution; l'Académicien fut alors remplacé par un fonctionnaire du Ministère de l'Instruction Publique ou de l'Intérieur.

Avant d'être imprimé, le livret est soumis au Directeur des Bâtiments qui le revoit de près, et demande souvent des modifications. Puis, il est remis à l'imprimeur. Celui-ci, de 1714 à 1761, est J. J. E. Colombat, Imprimeur du Roi et de l'Académie, puis à partir de 1761 Jean-Thomas Hérissant, son successeur. Hérissant meurt en 1772; sa veuve lui succède jusqu'en 1785; elle est remplacée en 1787 par l'Imprimerie des Bâtiments du Roi; elle reprend l'impression en 1795.

Ces catalogues ont, généralement, deux ou trois éditions; nous savons que celui de 1755, tiré à 8 000 exemplaires, coûta 835 livres à imprimer; celui de 1783 sera tiré à 20 000 exemplaires. Ils sont vendus douze sols au bénéfice de l'Académie à qui le privilège a été accordé en 1714; l'Académie cède deux sous par exemplaire à son concierge, et deux à ses modèles.

L'Académie, d'autre part, fait imprimer près de trois cents exemplaires «de présent»: deux cent cinquante tout d'abord, brochés mais recouverts de papier gaufré, et dorés sur tranche, sont destinés aux Académiciens, à raison de quatre ou cinq pour chacun d'eux; un exemplaire, somptueusement relié, est destiné au Roi, treize sont pour sa famille, une quinzaine pour les grands personnages de la Cour.

[1] Il inséra un petit préambule extrêmement louangeur pour le Roi juste avant le catalogue, afin de remplacer celui, banal, qui disait que l'exposition avait été autorisée par le Souverain. Son préambule sera supprimé dès 1757.

Le public, qui ne veut pas seulement savoir ce qui est exposé, mais se faire un avis sur les œuvres réunies au Salon, dispose de critiques.[1] Ces critiques imprimées paraissent en 1738 pour la première fois. Tout d'abord, des journaux d'information (les *Petites Affiches*) annoncent l'exposition objectivement, et en citent les œuvres essentielles, c'est-à-dire celles des premiers officiers de l'Académie. Puis vient un article, plus ou moins long, non signé, dans le *Mercure* du mois d'octobre (une fois, en 1759, il est rédigé par Marmontel). Puis sont publiés des *Sentiments*, des *Lettres* adressées à des Parisiens par des provinciaux ou, inversement, des écrits émanant d'amateurs qui se réunissent pour exprimer leur avis. Au nombre de deux en 1738, les critiques sont dix vers 1773, vingt-huit en 1783; puis leur chiffre tombe.

Il n'y a pas de critiques d'art professionnels pour la peinture moderne; ceux qui en parlent à ce titre ne persévèrent généralement pas plus de deux ou trois ans: par exemple Lafont de St-Yenne (1746, 1753), Baillet de St-Julien (1748, 1750, 1753), Mathon de la Cour (1761–7), Fréron dans son *Année littéraire* (1757–67), Grimm, Beffroy de Reigney, Daudé de Jossans.[2] Quelques artistes comme Cochin, Huquier, Chardin, Jombert, Coypel tiennent à donner leur avis, et nous avons alors des critiques plus fines, plus originales. Bachaumont donne le point de vue parisien de l'homme bien informé sur le Salon et les critiques du jour dans ses *Mémoires secrets*.[3] Retenons le nom de l'abbé Louis Gougenot, membre libre de l'Académie de Peinture et de Sculpture, conseiller de Greuze et de Pigalle (pour les monuments de Reims et de Strasbourg), celui de l'érudit abbé Laugier, qui fut un temps Jésuite, et rédigeait la *Gazette de France*, celui enfin de l'abbé Le Blanc, protégé de Marigny, modèle de La Tour, historiographe des Bâtiments, qui écrit au moins un *Salon* en 1747 et un en 1753.[4]

Enfin, certains exposants soignent leur publicité, engageant leurs amis à écrire des plaquettes, des articles à leur louange: Bachelier et Carle Van Loo semblent les plus experts dans ce domaine.

En général, ces critiques sont très sévères, et d'ailleurs assez sottes. Leur platitude, leur vulgarité, leur suffisance est souvent plus regrettable encore que leur méchanceté. Celle-ci, cependant, préoccupe et chagrine les artistes qui s'en plaignent constamment à partir de 1748, et songent même (en 1753) à renoncer aux expositions;[5] les

[1] A. de Montaiglon, *Livret de l'Exposition de 1673 dans la Cour du Louvre et Bibliographie des livrets et critiques des Salons*, Paris, 1852; et J. Guiffrey, *Notices sur les critiques des Salons* à la suite de la *Collection des livrets*.

[2] Citons encore Lieudé de Sepmanville, Panard, St-Yves, Estève, l'abbé Garrigues de Froment, Gautier, Tannevot, etc. Voir H. Zmijewska, « La critique des Salons en France avant Diderot », *Gazette des Beaux-Arts*, juillet-août 1970.

[3] Voir R. Ingrams, « Bachaumont : a parisian connoisseur of the XVIIIth century », *Gazette des Beaux-Arts*, janvier 1970.

[4] Le Blanc est le seul critique à avoir tenté un historien. Cf. Goncourt, *Portraits intimes du XVIIIe siècle*, éd. définitive, 1924, II, pp. 15–27.

[5] Jombert en 1773 (*Lettre à un amateur*) déplore les critiques contre Boucher et Tocqué: « on ne peut voir sans impatience l'obstination avec laquelle ces faiseurs de brochures s'acharnent contre . . . les plus grands peintres qu'ait produits l'École française ».

Directeurs des Bâtiments successifs et les Lieutenants de Police leur donnent de bonnes paroles, leur conseillent d'opposer à ces attaques «le silence et le dédain», mais ils ont trop peur de l'opinion pour interdire et saisir ces libelles pourtant si violents et si injurieux. Pour donner satisfaction aux artistes, ils accordent, toutefois, en 1765, sur les instances de Cochin, que les critiques devront être signées du véritable nom de leur auteur, et soumises comme n'importe quel ouvrage à la censure. Les auteurs des critiques s'inclinent, mais distribuent à leurs amis des exemplaires où les passages censurés sont rétablis à la main; Montaiglon cite même une critique de 1783 dont le texte a été gravé afin d'échapper à la censure. L'usage de faire signer ces petits livres se perd très rapidement, et d'Angiviller refuse de le rétablir, car il connaît lui-même, pour les censurer, les noms véritables.

Grimm, annonçant aux abonnés de la *Correspondance Littéraire*, le 1er novembre 1759, que les comptes rendus des Salons seraient désormais confiés à Diderot, qualifiait dédaigneusement tous les autres critiques de «journalistes sans goût et sans jugement». Il y a peu à glaner, en effet, dans la multitude de ces petites brochures: quelques plaisanteries; çà et là une observation juste et sensible, une impression sincère,[1] — au mieux les réflexions d'un artiste mineur, ou d'un littérateur de second ordre. Leur principal intérêt, à nos yeux, est que, prises dans l'ensemble, elles reflètent une opinion moyenne; c'est pourquoi elles valaient d'être dépouillées: par comparaison, Diderot critique d'art prend son plein relief, et sa véritable stature.

<div align="right">J. A.</div>

DIDEROT CRITIQUE D'ART

Diderot critique d'art a longtemps passé, dans l'opinion commune, pour un déclamateur. Parce qu'il a prôné Greuze et la peinture morale; parce qu'il a larmoyé, avec son siècle, devant le *Paralytique* et l'*Accordée de village*, il était jugé: littérateur impénitent, un tableau n'était pour lui qu'un prétexte à discourir.

Le procès est en cours de révision. Pour commencer, on rend justice aux efforts méthodiques que de bonne heure le philosophe a tentés pour s'initier aux problèmes de l'art. Il s'est instruit par la lecture de Vinci, de Jean Cousin, de Roger de Piles, de Fréart de Chambray, de Le Brun.[2] Il faisait, en même temps, son éducation visuelle: il visitait les galeries royales et privées, le Luxembourg, le Palais-Royal, les cabinets d'amateurs, Gaignat, Watelet, Choiseul.[3] Toutefois, ses premiers écrits esthétiques, la *Lettre sur les sourds et muets* et ses *Recherches philosophiques sur l'origine et la nature du beau* (1751) qui deviennent l'article *Beau* de l'*Encyclopédie*, abordent

[1] «Je n'écris pas en résumant l'opinion du public», dit l'abbé Laugier (*Jugement...*, 1753): «j'interroge mon âme.»

[2] J. Proust, «L'initiation artistique de Diderot», *Gazette des beaux-arts*, avril 1960. G. May, «Diderot et Roger de Piles», *Publications of the Modern Language Association of America*, mai 1970.

[3] J. Seznec, «Le «Musée» de Diderot», *Gazette des beaux-arts*, mai 1960.

encore les problèmes « par les cimes » et par la discussion spéculative. Là, il réfute Batteux; ici, Hutcheson et Shaftesbury; et il semble réduire le sentiment de la beauté à un exercice intellectuel — la perception des rapports. Mais en 1759 son ami Grimm lui confie une tâche qui va le forcer d'acquérir « des notions réfléchies de peinture et de sculpture », et de préciser « les termes de l'art, si familiers dans sa bouche, si vagues dans son esprit ».

Il s'agissait de rendre compte, dans la *Correspondance littéraire*, des expositions qui se tenaient au Louvre tous les deux ans, et où figuraient les envois des artistes membres de l'Académie royale. Telle est l'origine des *Salons* où Diderot, infusant sa vitalité à un genre timidement traité par Lafont de Saint-Yenne, l'abbé Leblanc, Caylus, Fréron (entre autres), et par Grimm lui-même, va véritablement créer la critique d'art en France.[1]

Cette tâche de *salonnier*, il la remplit à neuf reprises, jusqu'en 1781, avec des interruptions, et aussi avec des fluctuations significatives de verve et d'assurance: le premier *Salon* (1759) n'est qu'une esquisse; ceux de 1765 et 1767, qui s'enflent chacun aux proportions d'un volume, sont rédigés avec allégresse par un auteur conscient de la plénitude de ses moyens; à partir de 1771, Diderot, fatigué, doit puiser dans des brochures contemporaines ou chez des collaborateurs anonymes de quoi suppléer une veine qui se tarit.[2] Mais en marge des *Salons*, pour leur tenir lieu de suite, ou plutôt de couronnement, il a composé deux « traités du beau dans les arts »: le premier, les *Essais sur la peinture*, terminé en 1766, est le fruit de son expérience de critique « professionnel »; le second, inachevé, les *Pensées détachées sur la peinture*, est sorti de ses visites aux galeries de Hollande, d'Allemagne et de Russie (1773–1774), et de la lecture de Hagedorn.[3]

Ces « traités » n'ont aucun caractère systématique; mais c'est là qu'il s'inquiète, comme il dit, de « produire ses titres »; car enfin, de quel droit un littérateur peut-il se prononcer sur une statue ou sur un tableau? Cette objection l'avait arrêté à la veille d'entreprendre son premier *Salon*. Il écrivait en 1758, à propos du *Voyage en Italie* de Cochin:

Je ne connais guère d'ouvrage plus propre à rendre nos simples littérateurs circonspects lorsqu'ils parlent de peinture... Ils ne s'entendent ni au dessin, ni aux lumières, ni au coloris, ni à l'harmonie du tout, ni à la touche, etc. A tout moment ils sont exposés à élever aux nues une production médiocre et à passer dédaigneusement devant un chef-d'œuvre de l'art; à s'attacher dans un tableau, bon ou mauvais, à un endroit commun, et à n'y pas voir une qualité surprenante: en sorte que leurs critiques et leurs éloges feraient rire celui qui broie les couleurs dans l'atelier.[4]

[1] A. Fontaine, *Les Doctrines d'art en France de Poussin à Diderot*, 1909.

[2] J. Seznec, « Les derniers Salons de Diderot », *French Studies*, avril 1965.

[3] P. Vernière, « Diderot et Hagedorn », *Revue de littérature comparée*, 1956, pp. 239–54.

[4] *Correspondance littéraire*, éd. Tourneux, IV, p. 17.

Diderot a donc vu le danger, mais il a cru pouvoir l'affronter. C'est que l'art ne tient pas tout entier dans *le technique* (comme il dit). Il comporte un élément idéal, ou moral — « le sujet, les passions, les caractères » — dont le littérateur est aussi bon juge, et souvent meilleur, que l'artiste lui-même, car le jugement, dans ce domaine, appartient à tous les hommes de goût. « Que l'artiste ironique hoche du nez quand je me mêlerai du technique de son métier, à la bonne heure; mais s'il me contredit quand il s'agira de l'idéal de son art, il pourra bien me donner ma revanche ». Ainsi donc, l'écrivain qui passe critique d'art n'a pas tout à apprendre, « car l'idéal ne s'apprend pas, et celui qui sait juger un poète sait aussi juger un peintre ». Ce qui lui manque, c'est la connaissance du métier, connaissance très ardue, sans doute, mais qui, elle, s'acquiert, et que Diderot ne désespère pas d'acquérir. Les moyens ne manquent pas, ni les maîtres. « Voulez-vous faire des progrès sûrs dans la connaissance si difficile du technique de l'art? Promenez-vous dans une galerie avec un artiste, et faites-vous expliquer et montrer sur la toile l'exemple des mots techniques; sans cela, vous n'aurez jamais que des notions confuses ». Que ce même artiste, « habile et véridique », nous accompagne au Salon : « Qu'il nous laisse voir et dire tout à notre aise, et puis qu'il nous cogne de temps en temps le nez sur les belles choses que nous aurions dédaignées, et sur les mauvaises qui nous auraient extasiés. » Ainsi s'acquerra, après la nomenclature, le discernement. Enfin, en fréquentant les ateliers, en regardant travailler l'artiste — et en l'écoutant — l'écrivain s'initiera aux problèmes, et aux secrets, de la facture.

Voilà Diderot l'apprenti, le même Diderot qui court les fabriques pour faire dessiner les planches de l'*Encyclopédie* et qui s'instruit auprès des artisans eux-mêmes de leurs outils et de leurs procédés. Son apprentissage du « métier » de l'art, il l'a fait sous les meilleurs maîtres. Qui le guide au Salon? C'est Chardin, « tapissier » des expositions, c'est-à-dire chargé de l'accrochage des toiles. Qui lui marque du doigt, dans une statue, « les beaux endroits, les endroits faibles »? C'est Falconet, avant son départ pour la Russie. Diderot a vu peindre La Tour; il a questionné Pigalle; il a fréquenté Boucher, Cochin, Le Moyne, Vernet, Lagrenée. A ses amis les artistes, il a emprunté non seulement un vocabulaire, mais selon son expression « leurs yeux mêmes ». Il a reçu « les lumières de ces gens de l'art, parmi lesquels il y en a beaucoup qui le chérissent, et qui lui disent la vérité ». Il a bien profité de leurs leçons — au point de les retourner, plus tard, contre ses maîtres. « S'il m'arrive de blesser l'artiste », écrit-il en 1765, « c'est souvent avec l'arme qu'il a lui-même aiguisée : je l'ai interrogé ».

Les comptes rendus étaient destinés, nous l'avons vu, à la *Correspondance littéraire*; de là, pour leur auteur, une difficulté singulière, car cette feuille manuscrite, bimensuelle, était exclusivement réservée à des abonnés étrangers, c'est-à-dire à un

public lointain qui n'avait pas vu les œuvres exposées. Il fallait donc décrire chacune de ces œuvres avant de la commenter. Or, de cette nécessité, Diderot s'est fait vertu. Pour susciter des images, il a fait appel à toutes les ressources de sa plume. Avec une autorité, une rapidité magistrales, il commence par exposer le sujet d'une toile, « établit le décor », campe les personnages ; de là, il passe « aux expressions, aux caractères, aux draperies, à la couleur, à la distribution des ombres et des lumières ». Mais il faut animer ce premier schéma ; et comment masquer sa monotonie ? Par un changement continuel de registre :

> Pour décrire un Salon à mon gré et au vôtre [écrit-il à Grimm en 1763], savez-vous, mon ami, ce qu'il faudrait avoir ? Toutes les sortes de goût, un cœur sensible à tous les charmes, une âme susceptible d'une infinité d'enthousiasmes différents, une variété de style qui répondît à la variété des pinceaux ; pouvoir être grand ou voluptueux avec Deshays, simple et vrai avec Chardin, délicat avec Vien, pathétique avec Greuze, produire toutes les illusions possibles avec Vernet ; et dites-moi où est ce Vertumne-là ?[1]

Ce Vertumne-là, cette *girouette* admirable, sensible à tous les souffles, c'est lui-même ; et il le sait bien.

> L'ouvrage avance [confie-t-il à Sophie Volland en 1765] ; il est sérieux, il est gai ; il y a des connaissances, des plaisanteries, des méchancetés, de la vérité ; il m'amuse moi-même. C'est certainement la meilleure chose que j'aie faite depuis que je cultive les lettres, de quelque manière qu'on la considère, soit par la diversité des tons, la variété des objets et l'abondance des idées qui n'ont jamais, j'imagine, passé par aucune autre tête que la mienne. C'est une mine de plaisanteries, tantôt légères, tantôt fortes. Quelquefois la conversation toute pure comme au coin du feu ; d'autres fois, c'est tout ce qu'on peut imaginer d'éloquent ou de profond.[2]

Tout y est, en effet, depuis la plus haute méditation jusqu'à la polissonnerie la plus crue (car, chez Diderot, « le pied du satyre passe toujours ».) Il ne lui suffit pas de rechercher, d'un *Salon* à l'autre, une présentation nouvelle, espérant conserver, comme il dit, « par le choix d'une forme originale, le charme de l'intérêt à une matière usée ». A l'intérieur d'un même *Salon*, et d'un tableau à l'autre, il fait alterner non seulement tous les tons, mais tous les genres littéraires — le discours, la satire, la narration, la prosopopée — avec une inépuisable ingéniosité. Un Greuze se transpose en mélodrame ; un Vernet, en églogue ; un Fragonard, en rêve, en mythe platonicien. Bien mieux, comme l'a observé Sainte-Beuve, Diderot se crée une langue pour chacun d'eux. « Cette exécution à part et supérieure qui est le cachet de tout grand artiste, quand il la rencontre chez l'un d'eux, il est le premier à la sentir et à nous la traduire par des paroles étonnantes aussi, singulières, d'un vocabulaire tout nouveau dont il est comme l'inventeur... »[3]

[1] *Salon de 1763*, début.
[2] *Correspondance générale*, éd. Roth, v, pp. 143–4.
[3] *Causeries du lundi*, 3e éd., III, pp. 304–5.

Mais la grande ressource, ce sont les digressions. « Je ne vous décris pas ce tableau, je n'en ai pas le courage. J'aime mieux causer un moment avec vous des jugements populaires sur les beaux-arts... » Ainsi s'amorce une brillante parenthèse; elles fusent de toute part dans les *Salons*, et à tout propos. « Sait-on jamais, avec une tête comme la mienne, ce que la question la plus stérile peut amener ? » « Chien de chasse indiscipliné », Diderot part sur toutes les pistes, « courant indistinctement tout gibier qui se lève devant lui ». Les rapports de l'esquisse et du tableau, les masses et les groupes, le clair-obscur, l'emploi de l'allégorie, l'enseignement académique, le nu, le costume, la *manière* — c'est un envol de paradoxes, un flot d'improvisations impétueuses; et puis de loin en loin des retours sur des thèmes qui lui tiennent à cœur: l'antique, la parenté de la peinture et de la pantomime, les ressources respectives du merveilleux chrétien et du merveilleux païen, la rivalité du peintre et du poète, l'éternelle controverse de l'*ut pictura poesis*.

Ces digressions sont autant de causeries; au vrai, les *Salons* tout entiers sont des conversations. Il les a parlés avant de les écrire; il continue, en écrivant, de parler. L'écho de la discussion vibre encore; les interlocuteurs sont partis, mais Diderot réplique, argumente, interpelle toujours, comme si Grimm était encore là, ou l'abbé Galiani, ou le prince Galitzin. Le frémissement, l'accent, les inflexions de la parole vivante, voilà — plus encore que les métamorphoses littéraires — la source du renouvellement.

« C'est un des chagrins de Grimm », disait Diderot, « que de voir enfermer dans sa boutique, comme il l'appelle, une chose qui certainement ne paraît pas avoir été faite pour être ignorée. » Tel a été en effet le destin des *Salons*, du vivant de leur auteur. Ils n'ont circulé que hors de France, et si en France même ils ont été communiqués « sous le manteau » à de rares privilégiés, ils n'ont pas connu le grand jour de la publication. Diderot s'en consolait à la pensée que du moins ses critiques ne blesseraient pas les artistes, puisqu'ils ne les liraient pas...

Je me trouve parfois (confesse-t-il à Sophie Volland) tiraillé par des sentiments opposés. Il y a des moments où je voudrais que cette besogne tombât du ciel tout imprimée au milieu de la capitale; plus souvent, lorsque je réfléchis à la douleur profonde qu'elle causerait à une infinité d'artistes... je serais désolé qu'elle parût. Je suis bien loin encore de garder dans mon cœur un sentiment de vanité aussi déplacée, lorsque j'imagine qu'il n'en faudrait pas davantage pour décrier et arracher le pain à de pauvres artistes, qui font à la vérité de pitoyables choses, mais qui ne sont plus d'âge à changer d'état, et qui ont une femme et une famille bien nombreuse; alors je condamne à l'obscurité une production dont il ne me serait pas difficile de recueillir gloire et profit[1].

Son sacrifice, du reste, comportait une compensation: affranchi de la crainte de peiner les artistes ou de leur faire du tort, il pouvait s'exprimer sans ménagement: en renonçant à la publication, il a gagné son franc-parler.

[1] *Correspondance générale*, v, pp. 167–8.

La hiérarchie officielle n'est d'aucun poids dans la balance de ses jugements. Un premier peintre du Roi, directeur de l'Académie, ne lui impose pas plus qu'un simple agréé; au contraire, plus le titre est élevé, plus la critique se montre sévère, et l'artiste comblé d'honneurs se fait plus vigoureusement houspiller. Mais il est une autre distinction conventionnelle que Diderot semble respecter: c'est la hiérarchie des genres. « A perfection égale, un portrait de La Tour a plus de mérite qu'un Chardin. » Pourquoi? Parce que le portrait est *au-dessus* de la nature morte, comme le paysage à figures est *au-dessus* du portrait, et le tableau d'histoire *au-dessus* du paysage. Tel est le dogme académique, tel qu'il fut formulé jadis par Félibien;[1] et Diderot l'accepte, en général, bien qu'il lui arrive de préférer une scène bourgeoise et domestique, donc « subalterne », à un épisode de la fable, de l'histoire romaine, ou de l'Écriture. L'importance qu'il attache au sujet, à la conception, par rapport à l'exécution, est une conséquence de ce principe, et non le simple effet — comme on l'a trop dit — d'une prévention de littérateur. « Ôtez aux tableaux flamands et hollandais », s'écrie Diderot, « la magie de l'art, et ce seront des croûtes abominables. Le Poussin aura perdu toute son harmonie; et le *Testament d'Eudamidas* restera une chose sublime. » En d'autres termes, les scènes de genre n'ont d'autre mérite que la facture et la couleur, qui passe; au lieu qu'une composition historique, qui contient une idée, garde une valeur inaltérable puisqu'elle conserve sa signification. Mais il faut que l'idée soit noble, hardie, fortement mise en scène, avec un sentiment juste du moment, du site et du décor, avec un enthousiasme qui retienne le feu de l'inspiration première. C'est par là qu'excellent les grands peintres d'histoire; ils sont rares au XVIIIᵉ siècle, où les artistes pèchent au contraire par « faiblesse de concept et pauvreté d'idée », faute de culture et de réflexion. Si les ouvrages des Anciens ont un si grand caractère, c'est qu'ils avaient tous fréquenté les écoles des philosophes. Le philosophe Diderot se désespère de voir ses contemporains traiter de piètres sujets, ou en gâcher de grands. Y en eut-il jamais un plus grand, par exemple, que la *Conversion de Saint Paul*? Mais quelle tête de peintre concevra cette scène et saura la disposer d'une manière étonnante? Et les épisodes tirés de l'*Iliade*, qui les illustrera dignement? Ce n'est pas un Challe, mesquin et froid; ni un Lagrenée, trop mignard pour imaginer les héros et les dieux, qui exigent « le grand module », « l'exagération poétique »; ni même un Doyen, malgré sa vigueur. Diderot n'y tient plus: il refait le tableau. « Voici, si j'avais été peintre, le tableau qu'Homère m'eût inspiré... »

Cependant, son intérêt pour la peinture d'histoire n'est pas exclusif, et son respect pour elle ne va pas sans réserves. Il connaît les mérites et les difficultés des autres genres. Il discute les problèmes particuliers au paysage, aux batailles, au portrait, aux scènes familières, à la nature morte enfin; car, bien que sa réflexion soit tournée

[1] Préface aux *Conférences de l'Académie royale*.

vers les principes spéculatifs de l'art, « il ne néglige pas les artistes qui ne semblent pas avoir d'autre don que le faire, d'autre ambition que la magie pratique ». Il rêve même d'une fusion des genres. Parfois il semble vouloir les *historiciser* tous, c'est-à-dire introduire partout, et jusque dans le portrait, l'incident, l'anecdote, l'élément dramatique. Parfois, mieux inspiré, il souhaite que l'humble vérité du copiste de la nature pénètre les vastes compositions héroïques, trop souvent irréelles et creuses, et confère à ces machines poétiques la probité, la solidité de la prose; nous retrouvons alors le dramaturge cherchant la formule de la tragédie bourgeoise. « Ah! si un sacrifice, une bataille, un triomphe, une scène publique, pouvaient être rendus avec la même vérité dans tous ses détails qu'une scène domestique de Greuze ou de Chardin! »

Il est encore une autre hiérarchie: celle que constituent les vieux maîtres par rapport aux contemporains. Diderot, dont la mémoire visuelle est vive jusqu'à l'obsession, porte dans l'esprit tout un musée imaginaire, composé « des chefs-d'œuvre réunis dans la capitale » et de tous ceux qu'il a appris à connaître « en feuilletant d'immenses portefeuilles d'estampes ». Encore regrette-t-il de n'en connaître pas davantage. Quel profit sa critique n'aurait-elle pas tiré de cette expérience élargie! « Supposez-moi », écrit-il à Grimm, « de retour d'un voyage d'Italie, et l'imagination pleine des chefs-d'œuvre que la peinture ancienne a produits dans cette contrée. Faites que les ouvrages des écoles française et flamande me soient familiers... Alors je vous réponds d'un *Salon* tout nouveau... » Du moins son voyage de Russie lui apportera-t-il, sur le tard, l'occasion de découvrir à La Haye, à Düsseldorf, à Dresde, à Saint-Pétersbourg, d'autres maîtres, et d'autres chefs-d'œuvre.

Or, pour lui, ce sont là autant d'exemples et de modèles: les productions des anciens deviennent autant de pierres de touche pour placer les modernes à leur rang. Il n'est guère de sujet qui n'ait été traité, dans le passé, par un grand peintre: une *Descente de croix*, une *Résurrection de Lazare*, un *Jugement de Pâris* exposés au Salon appellent donc aussitôt ses comparaisons souvent accablantes, toujours suggestives, car « ces comparaisons avancent infiniment dans la connaissance de l'art ». De plus, Diderot puise dans son répertoire de chefs-d'œuvre pour mieux faire comprendre tel problème de conception ou d'exécution: sa mémoire lui fournit à point nommé l'illustration probante. Ah! s'il avait pu y accumuler encore plus de tableaux exemplaires! « Les artistes des siècles passés mieux connus, je rapporterais la manière ou le faire d'un moderne au faire et à la manière de quelque ancien la plus analogue à la sienne. S'il y avait une ordonnance, une figure, une tête, un caractère, une expression empruntée de Raphaël, des Carraches, du Titien ou d'un autre, je reconnaîtrais le plagiat et je vous le dénoncerais... »[1] La familiarité avec les maîtres fournit donc en fin de compte le meilleur procédé de description, le

[1] J. Seznec, « Diderot et les plagiats de M. Pierre », *Revue des arts*, 1955, pp. 67–74.

meilleur instrument d'analyse, et le fondement le plus sûr du jugement esthétique. « Il ne me manque peut-être », conclut Diderot, « que d'avoir vu davantage pour être plus juste. » Juste, l'a-t-il été pour les artistes de son temps ?

Il est conscient — c'est son premier mérite — des difficultés du métier. Chardin lui rappelle opportunément le pénible et long apprentissage qu'exige la formation d'un peintre, et l'incertitude d'une carrière où le don est indispensable... Un mérite plus rare est de tenir compte du milieu, et du moment. L'art français contemporain est le produit d'une époque, c'est à-dire de conditions et d'influences communes : Diderot est averti de ce relativisme. Il discerne l'empreinte de certains facteurs économiques, sociaux, intellectuels. Il perçoit les méfaits du luxe, l'action (funeste à son sens) des amateurs et des financiers, les limites imposées au goût public par une civilisation factice, l'attraction de l'étranger, l'appauvrissement de la tradition académique et l'appauvrissement matériel de l'Académie elle-même, l'effet « abrutissant » des pré-occupations positives et de l'esprit de calcul, le souffle desséchant de la raison phi-losophique, ennemie de la poésie et de l'imagination. Avec toutes ces causes de décadence, l'école française « est encore loin de son déclin ». Diderot la défend, à l'occasion, contre les injustices de Webb et de Hogarth, et contre les dénigrements de Grimm. « On ne peint plus en Flandre. S'il y a des peintres en Italie et en Allemagne, ils sont moins réunis ; ils ont moins d'émulation et moins d'encouragement... La France est la seule contrée où cet art se soutienne, et même avec quelque éclat » ; la remarque, précise-t-il, vaut pour la statuaire. Certes, les jugements de Diderot sont sujets à révision. Il a partagé les engouements de son époque : il a divagué devant Vernet, il a déliré devant Greuze. Mais même sur ces favoris de la mode et ces préférés de son cœur, il a ses réserves et ses sévérités. Il a beau encourager Greuze à la comédie larmoyante, il a beau s'extasier sur ses fausses ingénues, il reconnaît que son vrai génie est dans ses portraits et dans ses dessins ; inférieur à Chardin comme coloriste, le jour où il a prétendu se hausser à la peinture d'histoire, Greuze a forcé son talent. Diderot dénonce de même les faiblesses de son cher Vernet, la facilité qui donne aux compositions de ce *fa presto* « un air de manufacture ». Son ami Cochin n'est pas épargné, avec son galimatias allégorique et ses figures de carton. Le sou-venir des maîtres vient à point tempérer les enthousiasmes du critique. La postérité a pu rabaisser quelques-uns de ceux qu'il a exaltés ; elle n'a guère, en général, réhabilité ses victimes. Malgré les recommandations du bon Chardin : « De la douceur, de la douceur... », Diderot exécute lestement ces médiocres auxquels ses confrères salonniers prodiguent les compliments de convention. Il ne sera pas entendu des artistes ; il en profite pour leur dire, brutalement, la vérité.

Mais à quoi sert, pourra-t-on dire, une vérité que l'on n'entend pas ? Diderot, en effet, n'a pu exercer d'influence directe sur l'orientation du goût, du moins par ses

écrits; mais il a enregistré cette orientation: il est un témoin. La période qu'embrassent ses *Salons* marque une phase décisive dans l'évolution de l'art français.[1] Elle voit finir la vogue du léger, du frivole, et s'amorcer le retour au grand, au sévère, à l'antique; elle voit surgir aussi, pour remplacer les amours et les nymphes, des héros vertueux, choisis dans l'histoire nationale. Enfin, elle voit le déclin de Boucher et l'avènement de David. Or, Diderot tient décidément pour le « grand goût » contre le « petit ». Non qu'il méconnaisse les séductions de Boucher, ni son talent. Il eût été le premier, s'il avait voulu, car « cet homme avait tout, excepté la vérité ». Tout est faux dans ses pastorales, à commencer par la couleur, mais ce qui lui manque surtout, c'est la note grave et sereine: ses figures sont « impropres au bas-relief ». A son dernier *Salon*, celui de 1781, Diderot s'arrête devant le *Bélisaire* de David. Enfin! voici un peintre selon son cœur: « Ce jeune homme montre de la grande manière dans la conduite de son ouvrage... Ses attitudes sont nobles et naturelles; il dessine; il sait jeter une draperie et faire de beaux plis... Il a de l'âme ». *Peindre comme on parlait à Sparte*, Diderot a fait ce vœu, un jour. Avec David, il est réalisé. En même temps se ferme le cycle qui ramène l'école française à l'austérité de Poussin, et à ce sommet de la peinture d'histoire que marque, aux yeux de Diderot, le *Testament d'Eudamidas*.

Prenons garde, pourtant, que ce poussiniste est rubéniste à ses heures; il l'est d'ailleurs par tempérament, par sympathie, pourrait-on dire. Il salue la fougue, la chaleur, la hardiesse du coloris après avoir prôné la sagesse, le dessin, la tranquille harmonie. Il balance entre les deux grandes toiles de Saint-Roch, la *Prédication de Saint Denis* et le *Miracle des ardents*; et s'il paraît accorder la palme à Vien — le maître de David — ce n'est pas sans regret: auprès de Doyen, Vien est gris et froid, sans verve et sans mouvement. Et puis le « retour à l'antique », pour Diderot, signifie bien autre chose encore que la gravité morale et la classicisme sculptural. Ce sont des mélancolies personnelles qui l'étreignent à la vue des *Ruines* d'Hubert Robert; elles agitent son âme, comme les *Tempêtes* de Vernet. Il rêve, il frémit, il pressent un nouvel âge pictural et littéraire; il prélude aux soupirs du romantisme et à ses effrois; il est l'annonciateur de ses orages et de ses tombeaux. Il connaît, d'ailleurs, d'autres sortilèges pour susciter le « tremblement de l'âme » et provoquer l' « horreur sacrée ». Cet admirateur du bas-relief a compris la vertu de l'indéterminé, de la pénombre, de l'imitation *mystérieuse* de la nature. Il frissonne à l'évocation de « ce silence auguste des forêts, où l'homme passe au travers de la demeure des démons et des dieux ».

Diderot, tout le premier, a reconnu qu'il était « un peloton de contradictions ». De

[1] J. Locquin, *La Peinture d'histoire en France de 1747 à 1785; étude sur l'évolution des idées artistiques dans la seconde moitié du XVIIIe siècle*, 1912.

là sa grandeur. Ce Pantophile avide de tout aimer, ce débordant génie n'a pu rester prisonnier de ces principes mêmes ni de ces conventions qui paraissaient devoir borner son goût. Ainsi, la « vilaine nature » des peintres du Nord offense chez lui un certain idéal humaniste de dignité formelle : mais il a senti la magie de Rembrandt.[1] Il déplore que les petits maîtres hollandais ne sortent guère de la cuisine ou de l'estaminet, mais il s'agenouille devant un Teniers. Et devant un Chardin toutes ses préventions doctrinales s'écroulent : « Chardin n'est pas un peintre d'histoire, mais c'est un grand homme... C'est celui-ci qui est un peintre ! » Le cri lui a échappé, comme un aveu. Des ustensiles de ménage ; un bocal d'olives ; un pâté entamé. Rien, en apparence, qui puisse attacher le critique, ni le retenir. Pas d'épisode héroïque ou théâtral pour l'exalter, pas d'anecdote pour toucher son cœur vertueux et sensible, pas de naufrage pour le faire frémir, pas de clair de lune pour le faire rêver. Et pourtant, devant ces rogatons, Diderot s'arrête « comme d'instinct... comme un voyageur fatigué de sa route va s'asseoir, sans presque s'en apercevoir, dans l'endroit qui lui offre un siège de verdure, du silence, des eaux, de l'ombre et du frais... » Il n'y a donc pas d'objets ingrats dans la nature, ni de sujets subalternes ? Il est donc « permis à Chardin de montrer une cuisine avec une servante penchée sur son tonneau et rinçant sa vaisselle » ? Du coup s'anéantissent les distinctions et les catégories, et non seulement celle des genres, mais celle du « technique » et de l' « idéal ». Car Diderot a bien pu croire d'abord que chez Chardin tout était affaire de trompe-l'œil, de virtuosité, enfin de facture ; mais point de doute : ce qu'il ressent devant des toiles, ce n'est pas l'émerveillement devant le tour de force : c'est une émotion morale. « La peinture », selon sa définition même, « est l'art d'aller à l'âme par l'entremise des yeux ; et si l'effet s'arrête aux yeux, l'artiste n'a fait que la moindre partie du chemin. » Or, chez Chardin, l'effet va jusqu'à l'âme. Un rayonnement mystérieux émane de ses « compositions muettes ». Diderot découvre qu'il y a un *sublime* du technique ; et Chardin, l'artisan suprême, lui explique que le grand artiste « ne peint pas avec des couleurs, mais avec le sentiment ».

Au vrai, sur tous les problèmes majeurs de l'esthétique, nous surprenons Diderot en proie à des variations fécondes. Nous le voyons, par exemple, s'écarter du dogme simpliste de l'imitation pour s'acheminer vers la notion du « modèle intérieur » : l'artiste ne copie pas, il traduit ou plutôt il recrée : il altère proportionnellement la nature selon ce modèle secret ; et le soleil qui éclaire son œuvre — ce « mensonge concerté » que l'on appelle une œuvre d'art — n'est pas celui de l'univers matériel, c'est celui de *son* univers. De même, par une démarche que nous suivons à travers toute son œuvre, Diderot a évolué sur le rôle respectif qu'il assigne, dans la création

[1] G. May, « Diderot devant la magie de Rembrandt », *Publications of the Modern Language Association of America*, septembre 1959.

artistique, à l'intellect et à sa sensibilité. Le génie est-il celui qui s'abandonne au délire hasardeux de l'enthousiasme? Est-ce celui qui, resté maître de ses moyens, les combine froidement pour produire l'illusion à coup sûr? Nous retrouvons ici le *Paradoxe sur le comédien*. Diderot, qui marque une défiance croissante à l'égard de l'inspiration, de l'impulsion primitive, recherche la conciliation des contraires; de même que tout à l'heure il rêvait de fondre, sur la toile comme sur la scène, la poésie tragique et le réel, le « genre » et l'histoire, il aspire à la *sobria ebrietas*, la lucidité au sein de l'exaltation. Tel artiste a résolu le dilemme en combinant « un profond jugement dans l'ordonnance, une muse violente dans l'exécution »; et, de Rubens à Poussin, du plus fougueux au plus réfléchi des génies, Diderot salue « ces hommes rares... qui ont su trouver un certain tempérament de jugement et de verve, de chaleur et de sagesse, d'ivresse et de sang-froid ». « Sans cette balance rigoureuse », conclut-il, « selon que l'enthousiasme ou la raison prédomine, l'artiste est extravagant ou froid. » Mais la prescription ne vaut-elle pas pour le critique lui-même? Le critique « ému, transporté, balbutiant », est-il le meilleur juge? Il est le plus heureux; mais le meilleur, sans doute, c'est « le tranquille observateur de la nature », impassible et sévère; et « la raison rectifie quelquefois le jugement rapide de la sensibilité ». Pourtant, s'il faut absolument choisir entre les deux écueils, *mieux vaut encore*, conclut Diderot, *être extravagant que froid*. La devise lui convient: la générosité, chez lui, l'emportera toujours. Pour une nature comme la sienne, le métier de critique, au fond, est « un plat et triste métier », précisément parce qu'il lui procure trop peu d'occasions d'épancher son enthousiasme. « Je suis né », dit-il, « celui que la vue ou la lecture d'une belle chose enivre, transporte, rend souverainement heureux »; et celui que dévore l'impatience de partager ce bonheur:

C'est pour moi et pour mes amis que je lis... que j'entends, que je regarde, que je sens. Une belle ligne me frappe-t-elle, ils la sauront. Ai-je sous les yeux quelque spectacle enchanteur... j'en médite le récit pour eux. Je leur ai consacré l'usage de tous mes sens et de toutes mes facultés: et c'est peut-être la raison pour laquelle tout s'exagère, tout s'enrichit un peu dans mon imagination et dans mon discours: ils m'en font quelquefois un reproche, les ingrats![1]

Trop souvent, hélas, au Salon, la médiocrité provoque son indignation, ou ses sarcasmes; elle l'oblige à descendre à la chicane, au blâme de détail; il s'accuse alors d'être mesquin. Sitôt qu'il peut s'abandonner à la louange, il exulte: « Dieu soit loué! Voici un homme dont on peut dire du bien! » « La grande et difficile critique des beautés », voilà son élément. Mais il n'est plus question, dès lors, de garder la tête froide: comment, à moins d'être un esprit sec, ne pas s'enfiévrer devant un Rubens? Et comment ne pas chercher à communiquer cette fièvre, inconnue aux critiques dogmatiques ou platement raisonnables? Le grand artiste lui-même fait peu de cas

[1] *Salons*, III (1767), p. 141.

de la mesure et de la correction: ce sont des mérites inférieurs, ceux de l'artiste apprivoisé, civilisé. L'observation des règles est de la nature même du talent, mais « qui dictera des règles au génie? Ce n'est pas moi », proclame Diderot, « car il n'en est aucune qu'il ne puisse enfreindre avec succès. »

Par cette chaleur d'âme, par cette envergure d'esprit, par ces libres écarts, Diderot se dépassait lui-même; il devançait aussi son temps. Il ne s'est pas contenté de fournir aux romantiques des thèmes et des accessoires. Publiant en 1831 des fragments du *Salon de 1763*, l'*Artiste* observait que Diderot, « en fécondant les idées de son siècle, s'est porté sur le terrain des questions agitées de notre temps ». Il en est advenu, en effet, de ses vues esthétiques comme de ses prémonitions scientifiques et sociales: le XIX\ :sup:`e` siècle y a retrouvé son bien, et reconnu ses vérités. Dès 1796, Goethe et Schiller découvraient avec ravissement les *Essais sur la peinture*; toutefois, pensait Goethe, « ce livre magnifique s'adresse à l'écrivain plutôt qu'à l'artiste ».[1] Comme pour le démentir, Diderot le littérateur allait se rencontrer avec le plus beau génie pictural du siècle suivant: Delacroix, quand il traite, par exemple, du rôle de la lumière, de la liaison des couleurs par les reflets, de l'art d'esquiver les dissonances visuelles, reprend les expressions mêmes de Diderot et semble lui donner la réplique. Baudelaire, qui le réclame pour modèle dans ses *Salons*,[2] révèle à son tour une filiation réelle et profonde: parmi tant d'autres affinités, ils ont en commun ce don presque mimique de sympathie qui leur permet d'épouser les talents et les styles les plus éloignés; cette même sympathie les conduit à élaborer une langue critique se moulant sur l'expression picturale, à inventer un vocabulaire capable de traduire l'impression dans ses nuances et dans sa singularité. Cette recherche des équivalences, n'est-ce pas la théorie des *correspondances* en action? Diderot est bien l'initiateur ici, qui devant un tableau parle non seulement de discordance, mais d'échos, de tapage, et de silence.[3]

Combien de pages, d'ailleurs, rendent un son presque divinatoire! Telles remarques sur les effets lumineux dans le paysage, sur l'apparence des objets selon la teinte du ciel et les moments du jour, semblent appeler ces peintres qui sauront fixer *les phénomènes de l'instant*... Lire Diderot, c'est éprouver à tout moment, parmi d'autres délices, la surprise de saisir dans son germe et dans sa fraîcheur l'idée, le sentiment, la forme d'art que nous avons vu, depuis, s'épanouir. Il a bien été, en son temps, l'un des « apôtres clandestins », l'un de ces membres de « la petite église invisible » qui sèment pour la postérité. J. S.

[1] J. Rouge, « Goethe et l'Essai sur la peinture de Diderot », *Études germaniques*, 1949, pp. 227–34.

[2] J. Pommier, « Les Salons de Diderot et leur influence au XIX\ :sup:`e` siècle: Baudelaire et le Salon de 1846 », *Revue des cours et conférences*, 1936, pp. 289–306, 437–52.

[3] M. Gilman, *The idea of poetry in France from Houdar de la Motte to Baudelaire*, Cambridge, Mass., 1958; G. May, *Diderot et Baudelaire critiques d'art*, Genève-Paris, 1957.

SALON DE 1759

NOTE HISTORIQUE

Deux ans s'étaient écoulés depuis le dernier Salon, deux ans pendant lesquels les amateurs n'avaient pas eu l'occasion une seule fois de voir de la peinture, car l'Académie de St Luc n'avait pas fait d'exposition en 1758. Au Salon de 1757, le grand succès officiel avait été pour le *Sacrifice d'Iphigénie* de Carle Van Loo, mais le suffrage des amateurs était allé avant tout à Chardin, à Greuze, à Vernet, ainsi qu'à la *Baigneuse* de Falconet. Les Salonniers avaient parlé avec éloge de Vien, de Boucher, de Pierre, de Challe, de Natoire, de Bachelier, de La Tour, et de l'Italien Baldrighi.

On attendait avec impatience l'ouverture de l'exposition. Celle-ci eut lieu dans les règles. L'Académie, au cours de sa séance du 7 juillet, entendit la lecture d'une lettre de Marigny, datée du 20 juin; le marquis l'y informait que l'intention du Roi était qu'il y eût une exposition de tableaux et modèles cette année au Salon du Louvre et en temps accoutumé.[1] Aussi, le 4 août, la Compagnie élut-elle un comité pour l'examen des tableaux qui seraient exposés; aux Officiers en exercice se joignaient des autorités comme Le Clerc, Coustou, Pigalle, Pierre (le futur Premier Peintre), etc. Et le Salon s'ouvrit à la fin de septembre.

Trente-six peintres exposent. L'ancêtre est Nattier, âgé de 74 ans. On compte huit artistes qui ont dépassé la soixantaine: Chardin, Tocqué, Jeaurat, Autreau, Poitreau, Collin de Vermont, Venevault, Millet. Les hommes d'une cinquantaine d'années sont nombreux: Aved, dont c'est le dernier Salon, et qui renoncera ensuite à la peinture, Restout, La Tour, Boucher, Carle et Louis-Michel Van Loo, Parrocel, Lenfant, Noël Hallé. Parmi ceux qui vont avoir 40 ans, citons: Challe, Vien, Roslin, Belle, Juliart, et Loir.

La jeune génération est représentée par de Machy, Doyen, La Grenée, Greuze. Drouais a 32 ans, et Perronneau seulement 28. Une seule femme expose, Mme Vien, âgée de 31 ans.

On voit pour la première fois Drouais, de Machy, Juliart, Voiriot, Carmona, Lempereur, et Doyen qui ont été reçus à l'Académie en 1758 et 1759.

[1] *Procès-verbaux*, VII, p. 95.

Environ 150 peintures sont exposées (le catalogue compte 123 numéros). Tous les exposants ne figurent pas: Boucher est omis. Les visiteurs, à l'ouverture, ont le regret de constater encore que plusieurs œuvres manquent encore pour des raisons diverses: la *Lucrèce* de Challe, *Mlle de Amici* de Greuze, la *Musique* de Vien, et surtout la *Médée* de Carle Van Loo que le Roi a retenue quelques jours à Versailles. Plusieurs œuvres ne seront, d'ailleurs, jamais exposées, celles de La Tour notamment que le *Mercure* regrette de ne pas voir, tandis que la *Feuille nécessaire* les décrit de confiance: «M. Delatour est toujours le même dans ses pastels.»

Les portraits sont nombreux, entre quarante et cinquante, surtout des portraits d'hommes (des artistes avant tout); la plupart des modèles refusent de laisser indiquer leur nom. Parmi les femmes, on remarque le portrait de Mme de Pompadour.

Quinze tableaux religieux seulement, surtout des œuvres de commande. Une vingtaine de tableaux mythologiques.

Greuze expose cinq tableaux de genre, Jeaurat quatre dont deux turqueries, Carle Van Loo des *Baigneuses*, Drouais un *Concert champêtre*, Portail une *Dame lisant*, Deshays une *Marche de voyageurs dans les montagnes*.

La peinture militaire n'est représentée que par les combats de Lenfant; le seul membre de la famille des Parrocel qui expose ici a envoyé des œuvres religieuses.

Comme paysagiste, Vernet triomphe; il a pour émules Millet, Poitreau, Deshays, Juliart. De Machy offre plusieurs sujets d'architecture.

Pour les natures mortes, le grand maître est toujours Chardin. Mme Vien envoie quelques petits tableaux. Les animaux, les scènes de chasse ont aussi leurs tenants.

Signalons quelques essais techniques curieux: des pastels sur bois de Loir, des dessins sur marbre en couleur de sanguine (genre récemment décrit par Caylus) par Vien, une peinture à l'encaustique de Bachelier (qui use de ce procédé des anciens depuis 1749).

L'exposition est-elle plus ou moins belle que la précédente? Les Salonniers ne se posent guère la question. Cependant la *Lettre* dit[1] que l'art est bien tombé depuis le siècle de Louis le Grand; il y a maintenant trop de papillotage, trop de frivolité; et l'auteur oppose Boucher à Le Sueur. Cette opinion suscite une protestation dans la *Réponse*[2] contre le «ridicule parallèle».

Beaucoup de tableaux sont vendus d'avance, d'abord les quarante portraits, puis les tableaux religieux pour St-Merry, St-Hippolyte, les Feuillants de la rue St-Honoré, St-André de Rouen, la collégiale de Douai, les Bénédictins de Mont St-Quentin et ceux d'Orléans.

Un certain nombre d'œuvres appartiennent dès le moment de l'ouverture à des

[1] *Lettre critique à un ami sur les ouvrages de MM. de l'Académie*, p. 23.

[2] *Réponse de M. de C. . . .*, p. 162.

collectionneurs: Lalive de Jully, M. de Bandol, Julienne, M. Depersennes, M. Amelin (l'ancien Recteur).

Les artistes ont aussi acheté, ou reçu en don, un certain nombre d'œuvres: Silvestre, Massé et Wille se partagent les têtes d'études de Greuze qu'ils vont revendre à l'étranger; Caffieri a reçu la *Sculpture* de La Grenée.

Les Chardin sont vendus aussi d'avance, mais pas toujours à de grands amateurs; ils appartiennent au Comte du Luc, mais aussi à l'Abbé Trublet, à des artistes (l'architecte Trouard, le peintre Silvestre, le graveur Laurent Cars).

Restent donc à vendre, en dehors de quelques tableaux religieux, des œuvres agréables, scènes de genre, mythologies aimables, paysages et natures mortes.

Six sculpteurs exposent en tout une vingtaine d'œuvres; les unes sont destinées à des églises (tombeaux, statues, chaire); d'autres sont des morceaux de réception, d'autres des bustes ou des fontaines.

Neuf graveurs font des envois.

Sur l'aspect du Salon et la présentation de l'ensemble de l'exposition, on est très mal renseigné. On sait que l'exposition a lieu au Louvre, dans le Salon Carré comme d'habitude. Il semble que les tableaux qu'on a le mieux placés sont deux œuvres de Van Loo (la *Médée* à côté des *Femmes au bain*) et la *Nativité* de Boucher. Les Vien sont trop haut, les Greuze sont sur l'escalier; les gravures traditionnellement dans l'embrasure des fenêtres. Portail s'est acquitté de son mieux pour la dernière fois du rôle difficile de « tapissier ».

Le Salon va être apprécié: Vernet et Greuze auront un vif succès; Carle Van Loo, Deshays, Doyen aussi, de même que Chardin. Pour les sculptures, leur nombre et surtout leur intérêt est, dit-on, moindre que lors de la dernière exposition. Les graveurs montrent une banalité qui rebute le public; seul le jeune Espagnol Salvador Carmona est remarqué.

Les visiteurs qui entrent gratuitement ont généralement entre les mains le *livret* du Salon, brochure de 36 pages in-16, dans lequel les artistes sont classés selon leur rang à l'Académie: les peintres d'abord, puis les sculpteurs, puis les graveurs. Une *addition* concerne Hutin qui n'était pas à Paris, et a vraisemblablement exprimé tard son intention de figurer au Salon. Le *livret* est sans doute rédigé par Cochin.

Les critiques sont nombreuses, et souvent passionnées.

Comme d'habitude, les *Petites Affiches* donnent une note officielle très brève.

Mais plusieurs articles plus importants sont publiés, souvent anonymes. Le plus long est sans doute celui de l'*Observateur littéraire*,[1] attribué à un groupe d'amateurs et en réalité sans doute écrit par l'abbé de la Porte et revu par Falconet.[2] Écrivant dans une langue assez confuse, avec de très longs développements, l'auteur assure avoir cherché «à recueillir et percer les voix du public».[3] On y trouve une étude approfondie des peintures d'histoire, dix pages sur Van Loo, presque rien sur la peinture de genre, mais une défense des portraits (l'auteur n'est pas comme ceux qui estiment qu'on en voit trop ici, il considère que le portrait présente un grand intérêt). Rien en revanche sur les sculptures et les gravures. L'auteur regrette qu'il n'y ait pas plus de femmes-peintres exposant ici.

La défense des portraits suscite une riposte, la *Réponse de M. de C. aux observations d'amateurs insérées dans l'Observateur littéraire*, parue dans le *Mercure* de mai 1760.[4] L'auteur de cette réponse fait allusion à un article qu'il a écrit dans le *Mercure* de juillet 1759; il regrette de ne rien lire sur les gravures, pourtant intéressantes cette année, et fait l'apologie de Deshays.

Une *Lettre critique à un ami sur les ouvrages de MM. de l'Académie exposés au Salon du Louvre*,[5] destinée à un provincial, fait scandale. L'auteur, en effet, s'y propose de «reprendre les faux talents»; il accable Van Loo et Boucher, et fait au contraire l'éloge des jeunes, c'est-à-dire, de Hallé, Doyen et Deshays.

Une réponse à cette lettre paraît dans l'*Observateur littéraire*[6]: on y défend Boucher, Van Loo, Tocqué, on stigmatise la *Lettre*, «un des fruits honteux de l'envie», on regrette de telles critiques qui découragent les artistes, on fait état de l'indignation du public. Il ne fallait pas, à coup sûr, attaquer les talents consacrés et les peintres influents.

C'est à l'éloge de ceux-ci que se consacre le *Journal encyclopédique*. Il ne parle que des plus importants, et notamment de Van Loo et de Boucher, ajoutant que ces maîtres «se dégoûtent d'exposer à cause des critiques»; il est rebuté par les jeunes,

[1] 1759, cahier 14, p. 243.

[2] Réimprimé en 1861 dans l'*Artiste*.

[3] L'abbé Joseph de la Porte, à qui cette critique est traditionnellement attribuée, né en 1713, mort en 1779, est un polygraphe assez abondant, et dont les œuvres eurent assez de succès, puisqu'à sa mort il avait 10 000 livres de rente, somme considérable pour un homme de lettres d'alors.

C'était un Jésuite de l'Est de la France, qui quitta Belfort assez tôt pour Paris, et se fit vulgarisateur et compilateur. Dès 1727, il publie l'*Almanach du Parnasse*, liste des poètes contemporains avec indication de leurs œuvres, puis de très nombreux volumes d'*Anecdotes*, d'*Esprit*, de morceaux choisis, de bons mots, une *Bibliothèque des fées* (1764), la

Bibliothèque d'un homme de goût (1777); il édite la *France littéraire* ou *Almanach des beaux-arts* entre 1755 et 1784, l'*Observateur littéraire* (1758–61); il publie des extraits de l'ancien *Mercure*, et il est un des directeurs du *Mercure de France*. C'est dans un supplément du *Mercure* que paraît le Salon de 1763, de même que dans un supplément de son *Observateur* avait paru celui de 1761.

L'abbé de la Porte est mêlé aux querelles littéraires et artistiques de son temps; alternativement ami et ennemi de Fréron, il est l'auteur d'une comédie, l'*Antiquaire* (1750), dans laquelle il se moque des amateurs et des archéologues.

[4] p. 162.

[5] 1759, 32 pp. in-16.

[6] 1759, cahier 19, 15 oct., p. 263.

dont Deshays, et regrette l'invasion des portraits: on ne devrait montrer que les portraits des princes, comme le *Clermont-Tonnerre* d'Aved.

Un grand article parut dans l'*Année littéraire*[1] de Fréron. Il est très respectueux de l'art académique; il constate que les portraits ne font pas tomber les grands genres, il signale les tableaux dans lesquels se voit l'exemple des maîtres, et il en félicite les auteurs. Consacrant de longs développements aux tableaux d'histoire, prônant Bachelier, il a le souci cependant de parler de tous, et d'être aimable pour chacun, au point qu'il étudie même les gravures que la plupart des Salonniers omettent.

En revanche, l'article du *Mercure de France*[2] écrit par Marmontel est très court: il ne parle que d'une dizaine de tableaux, surtout ceux de Belle, de Greuze, de de Machy, et de quelques sculptures; la peinture d'histoire seule l'intéresse, et il ne s'occupe pas de la peinture de genre. Il regrette qu'on parle trop des imperfections et pas assez des beautés des toiles, et commence son texte par un éloge du Roi.[3]

La *Feuille nécessaire* du libraire de la Combe (qui en changera en 1761 le nom en celui d'*Avant-coureur*) étudie quelques tableaux, et ne fait que citer les sculptures et les gravures.

Une *Lettre* aux rédacteurs de ce journal leur reproche de n'être pas plus longs et pas plus aimables pour Van Loo ni pour Doyen; elle signale de nombreuses erreurs.

Une *Réponse* anonyme réfute ces observations.

Un jeune artiste suédois, P.-G. Floding, est alors à Paris; il y a été envoyé pour trois ans par le puissant Comte de Tessin; ses trois ans sont presque expirés, et, souhaitant rester encore, il envoie à Stockholm des notes sur les artistes et sur le Salon, se rendant utile ainsi à son protecteur. Il parle du Salon de 1759 avant même son ouverture, le 26 août; il prévient Tessin que l'exposition sera particulièrement brillante, et que, faute de place, on sera obligé de faire un choix parmi les envois qui seront très nombreux. Il envoie un peu plus tard un catalogue et les critiques parues.

Celles-ci indignent Tessin qui lui écrit le 5 décembre qu'il souffre de voir «des Français qui s'attachent à dénigrer leurs compatriotes». Boucher, Nattier, Van Loo sont attaqués à tort; «ces sottises me révoltent, et ne me séduisent pas». De plus, il est très mécontent de l'impression du *Mercure de France*: «le papier est horrible, le noir pâle, enfin tel que les livres bleus du Pont Neuf», et il menace de se désabonner.[4]

[1] 1759, v, pp. 217–31. [2] Oct., pp. 183–92.

[3] Le *Mercure* a déjà consacré un article à la *Médée* de Van Loo en février (pp. 188–9). Dans ses *Mémoires* (éd. Barrière, 1857, p. 220) Marmontel nous apprend que c'est sous la dictée de Cochin qu'il rendit compte du Salon.

« Cet examen était le modèle d'une critique saine et douce, les défauts s'y faisaient sentir et remarquer; les beautés y étaient exaltées. Le public ne fut point trompé, et les artistes furent contents. »

[4] *A.A.F.* XVII (1932), pp. 273 sqq.

EXPLICATION
DES PEINTURES,
SCULPTURES,

ET GRAVURES

DE MESSIEURS

DE L'ACADÉMIE ROYALE;

Dont l'Expofition a été ordonnée, fuivant l'intention
de SA MAJESTÉ, par M. le Marquis De
MARIGNY, Commandeur des Ordres du Roi,
Directeur & Ordonnateur General de fes Bâti-
mens, Jardins, Arts, Académies & Manufactures
Royales: dans le grand Salon du Louvre, pour
l'année 1759.

A PARIS, RUE S. JACQUES
De l'Imprimerie de J. J. E. COLLOMBAT, I. Imprimeur
du Roy, des Cabinet & Maifon de SA MAJESTÉ,
& de l'Académie Royale de Peinture, &c.

M. DCC. LIX.
AVEC PRIVILÉGE DU ROY.

AVERTISSEMENT

Il seroit à souhaiter que l'ordre établi dans ce petit Livre, fût conforme à l'arrangement des Tableaux dans le Salon du Louvre. Mais comme on ne pourroit alors le commencer qu'après que tous les Ouvrages y auroient été placés, il s'en-suivroit un inconvénient plus considérable encore, le Public ne jouiroit de ce Livret que long-tems après l'ouverture du Salon: on a donc crû plus à propos de mettre à chaque Morceau un Numéro répondant à celui qui est dans ce Livre, & qu'il sera facile d'y trouver.

Pour faciliter cette recherche, on a crû devoir abandonner en partie l'ordre des grades de Messieurs de l'Académie, & ranger ces Ouvrages sous les divisions générales de Peintures, Sculptures et Gravures. Lorsque le Lecteur cherchera le Numéro marqué sur un Tableau, il verra au haut des pages PEINTURES, & ne cherchera que dans cette partie, & ainsi des autres.

Cet Avertissement se répète chaque année au début du Catalogue. L'ordre suivi est, en effet, l'ordre hiérarchique: Recteurs de l'Académie, Anciens Recteurs, Adjoints à Recteur, Professeurs, Adjoints à Professeur, Conseillers, Académiciens par rang d'entrée dans la Compagnie, Agréés. Deux exceptions ont, toutefois, été faites à cette règle: Louis-Michel Van Loo, Ancien Recteur, est placé avant Restout, le Recteur, et non pas après lui comme l'est Carle Van Loo, aussi Ancien Recteur; d'autre part Challe, Professeur, est placé après les Adjoints.

EXPLICATION DES PEINTURES, SCULPTURES

ET AUTRES OUVRAGES DE MESSIEURS DE L'ACADÉMIE ROYALE,
QUI SERONT EXPOSÉS DANS LE SALON DU LOUVRE

PEINTURES

OFFICIERS

ANCIENS RECTEURS

Par M. VANLOO, *Écuyer, Chevalier de l'Ordre de S. Michel,*
Premier Peintre du Roi d'Espagne, Ancien Recteur

1. Le Portrait de M. le Maréchal d'Etrées. Tableau de quatre pieds & demi de haut, sur trois pieds & demi de large.*

2. Le Portrait de Madame la Marquise de Pompadour. Tableau de sept pieds & demi de haut, sur cinq pieds & demi de large.*

3. Plusieurs Portraits de Dames sous le même Numéro, dont une habillée de blanc, avec une Pelisse sur l'épaule, appuyée sur un fauteuil. Tableau de cinq pieds & demi sur quatre pieds & demi. Une en Robbe de Satin blanc, prenant du caffé, de même grandeur. Une sous les Ajustemens de Pomone, deux pieds dix pouces, sur deux pieds trois pouces. Une sous ceux de Thalie, deux pieds, sur un pied huit pouces.

Louis-Michel VAN LOO (1707–71) était depuis quelques années revenu d'Espagne; le roi Philippe V l'avait nommé son Premier Peintre, et avait obtenu pour lui de Louis XV l'ordre de St Michel.

Louis-César le Tellier, Maréchal d'Estrées (1697–1774), venait, au cours de la campagne d'Allemagne, de s'emparer de Minden. C'était un des grands hommes de guerre du temps; il avait été un des vainqueurs de

D

Fontenoy. Son portrait peint par Van Loo, dont aucun des Salonniers ne parle, fut gravé par Moreau le jeune et Charpentier, ainsi que par de Lorraine (1).

Mme de Pompadour, âgée alors de 38 ans, était au faîte de sa faveur; elle allait mourir en 1764. L'*Observateur littéraire* loua le fini et les couleurs brillantes du portrait et l'*Année littéraire* son grand effet. Mais le *Journal encyclopédique* reprocha au peintre de moins bien réussir, de ne pas savoir draper ses modèles, d'employer des ajustements de mauvais goût, et la *Lettre* (p. 27), pour faire sa cour, dit que le portrait n'était pas ressemblant, qu'il était raide, que le bleu et le rouge

étaient prodigués mal à propos, comme souvent chez Van Loo. Nous ignorons le sort du tableau. Ne serait-ce pas celui qui est gravé par J.-L. Anselin (venant de Bellevue)?

Personne ne parle des autres portraits dont nous ignorons le sort, sauf de la *Dame à la pelisse*. Celle-ci représente Constance Lucie d'Alençon, née en 1738, qui en 1758 avait épousé le futur fermier général Gilbert Georges de Montcloux. Signé, daté de 1758, il est reproduit dans les *Arts* de novembre 1911 (p. 42) comme appartenant à Hippolyte Garnier qui l'a identifié.

RECTEURS

Par M. RESTOUT, *Recteur*

4. L'Annonciation, Tableau de neuf pieds de haut sur six de large. Il a été fait pour les RR. PP. Bénédictins d'Orléans.*

5. Aman, sortant du Palais d'Assuérus, est irrité de ce que Mardochée ne se lève point pour l'adorer.

Ce Tableau a huit pieds huit pouces de haut, sur six pieds six pouces de large.*

6. La Purification de la sainte Vierge, ou le Cantique de S. Siméon.

Tableau de dix pieds & demi de large, sur six pieds & demi de haut; destiné pour les RR. PP. Feuillans de la rue Saint Honoré.*

Jean RESTOUT (1702–68) était Recteur de l'Académie depuis 1752; très estimé à la Cour, il recevait alors de nombreuses commandes des congrégations religieuses de Paris et de province.

Son *Annonciation* eut du succès. L'auteur de la *Lettre* se déclare content de l'expression résignée de la Vierge, mais il aurait voulu qu'elle montrât de l'effroi et de la surprise. Le tableau, commandé par les Bénédictins d'Orléans, est au dépôt du Musée, à l'Église St-Paterne (cf. *Cat. de Restout* par J. Messelet, n° 27 dans *A.A.F.*, 1938, p. 143) (3).

Son *Aman sortant du palais d'Assuérus* a été aussi analysé dans la *Lettre*: l'expression en général y est jugée bonne, mais quelques têtes ont, malheureusement, un « caractère satyrique », et sont proches de la caricature. La toile, très abîmée, inconnue de Messelet, est dans les Réserves du Louvre (*Cat. M.*, n° 16). Elle appartient à une série sur le même sujet. Le *Repas donné par Assuérus* est à Carnavalet (87), voir *Catalogue*

de l'exposition Restout au Musée de Rouen, juil.–sept. 1970, p. 64. Le *Triomphe de Mardochée* est à St-Roch (*M.*, n° 19); la *Condamnation d'Aman* a été envoyée sous la Restauration à l'église de Marville, dans la Meuse.

La *Purification de la Ste Vierge* est trouvée bonne par l'*Observateur*, sauf un peu « trop d'apprêt dans la position et les vêtements »; l'*Année littéraire* dit que le tableau fut « goûté par les amateurs éclairés », ce qui prouve que le grand public ne s'y intéressa pas; la *Lettre* célèbre la vigueur et la force du coloris de Restout, sa science du nu héritée de son oncle Jouvenet, mais regrette que « les fonds intéressent trop ». Le tableau, signé et daté de 1758, peint pour les Feuillans de la rue St Honoré disparus à la Révolution, est aujourd'hui à l'église voisine de St-Roch, appelé parfois, à tort, *Présentation de la Vierge au Temple* (*Cat. M.*, n° 35) (5). Deux dessins préparatoires sont au Musée de Rouen.

ANCIENS RECTEURS

Par M. Carle VANLOO, *Écuyer, Chevalier de l'Ordre de S. Michel, Recteur, Directeur de l'École Royale des Élèves protégés*

7. Un sujet de Médée & Jason, dans lequel Mademoiselle Clairon est peinte en Médée.

 Ce Tableau a dix pieds de large sur sept de haut.*

8. Un Tableau représentant des Baigneuses. Il a sept pieds de haut sur six pieds de large.*

Carle VAN LOO (1705–65) était le peintre le plus renommé d'alors; âgé de 54 ans, Gouverneur de l'École des Élèves Protégés (ancêtre de l'École des Beaux-Arts), décoré depuis 1750 de l'ordre de St-Michel, Recteur depuis 1752, il était apprécié par la France et l'étranger.

La *Médée* était destinée à être le tableau à sensation du Salon. Son auteur y comptait bien, et y avait attiré le public par une savante publicité; il avait même inspiré une *Lettre d'un artiste sur le tableau de M^elle Clairon*, parue à l'ouverture du Salon, et une note *Le Portrait de M^elle Clairon par C.V.L.*; à ces deux brochures, nous empruntons les détails suivants: le tableau représentant Mlle Clairon en Médée et Lekain en Jason avait été commandé par la Princesse Galitzine pour être offert à la Clairon. Van Loo l'avait terminé en janvier 1759. Tout Paris l'avait admiré dans son atelier, et sa réputation était déjà grande avant qu'il fût achevé. Le bon ton obligeait à le voir: « J'ai rencontré un petit-maître qui, pour l'avoir lorgné un instant, s'en croyait trois fois plus important »; on citait le mot de Mlle Clairon: « en vérité, M. Van Loo », dit-elle avec un ton d'humeur, « vous devriez brûler vos pinceaux ou établir des manufactures où je puisse trouver des étoffes qui aient la fraîcheur, la vivacité et la délicatesse de vos couleurs ». Dans son numéro de février, le *Mercure* en parla aussi. Puis Van Loo le retoucha, montrant Jason de face alors qu'on le voyait d'abord de dos, et il le destina au Salon. Mais le Roi désira le voir avant le public; il félicita le peintre et paya le cadre. Son absence à l'ouverture (il était retenu à Versailles) fut vivement ressentie par les visiteurs; tout le monde fut désolé; une jeune comtesse parla même de s'ensevelir à l'abbaye de Longchamp pour marquer sa tristesse. Les critiques, lorsqu'ils le virent, ne furent pas tous aussi enthousiastes: le *Mercure* célébra sa poésie, sa force, surtout la ressemblance

noble et l'expression sublime de Médée, mais il reprocha au Jason de ne pas être assez héroïque, et au nuage d'être trop noir. C'est aussi la figure de Jason qui déçut la *Feuille nécessaire*. La *Lettre* fit des éloges perfides, et de nombreuses critiques; pour elle les figures étaient trop resserrées, Médée était contrainte, raide et embarrassée, la couleur était belle, mais le coloris n'en imposait qu'aux demi-connaisseurs. La *Réponse* reprit vertement la *Lettre*, et défendit Van Loo et sa couleur, en se vantant d'exprimer l'opinion du public.

L'histoire du tableau est conservée grâce à Louis Réau (*Cat.* n° 112 dans *A.A.F.*, 1938): la Clairon le céda au Margrave d'Anspach, beau-frère de Frédéric II, chez qui il passa ensuite; il est au château de Charlottenburg (6). A la vente Chevalier en 1779 figura un dessin pour le tableau, dont une autre version est conservée au Musée de Pau (7). Une esquisse en grisaille, avec Médée seule, appartient à Mr et Mrs Eliot Hodgkin. Voir *France in the XVIIIth Century* (Royal Academy of Arts, 1968), cat. n° 445 et fig. 154. Sur l'ordre de Louis XV et à ses frais la *Médée* fut gravée par Cars et Beauvarlet d'après « un second tableau propre à faire plus d'effet en gravure » (aussi cité à Potsdam par L. Réau, *Cat.* n° 113, comme venant de la collection Julienne); cette estampe terminée en 1764 eut un grand succès; Bachaumont (10 juin et 14 septembre 1764) dit que « tout le monde court après la nouvelle estampe de M^elle Clairon », et que M. Nougaret a fait pour être mis au bas du portrait des vers commençant ainsi: « Cette actrice immortelle enchaîne tous les cœurs… »

Des *Baigneuses*, le *Mercure* et l'*Année littéraire* parlent avec éloges. Mais le sentiment général fut résumé par le *Journal encyclopédique*, disant que l'œuvre n'avait « pas assez d'agrément »; la *Lettre*, en effet,

louant la « touche grasse et moelleuse » et le contraste entre la brune et la blonde, reproche au peintre de montrer des têtes qui ne sont pas assez variées et des chiens qui font regretter ceux d'Oudry (la *Réponse* raille la *Lettre* à ce sujet). Les figures de femmes furent trouvées « un peu rouges » par la *Feuille nécessaire*, « trop rouges » par l'*Observateur* qui, par contre, loue la dignité de l'œuvre, sa sagesse, sa bienséance, protestant contre ceux qui lui reprochent d'être trop convenable.

Le tableau (*Cat. Réau*, n° 188) fut gravé par Lemperreur. Il appartient à Julienne (fait à sa vente 1 200 frs.), au duc d'Aumont, mais ne figure pas à sa vente. Il est à la vente M. Kann de 1911, et se trouve dans la collection Georges Wildenstein (8).

ADJOINTS A RECTEUR

Par M. COLIN DE VERMONT, *Adjoint à Recteur*

9. L'Adoration des Rois.*

Hyacinthe COLLIN de VERMONT (1695–1761) était élève de Rigaud et de Jouvenet; il expose au Salon pour la dernière fois. Personne ne cite son tableau; il est à St-Louis de Versailles.

PROFESSEURS

Par M. JEAURAT, *Professeur*

10. Un Tableau de trois pieds sur quatre, représentant des Chartreux en méditation.*

11. Deux petits Tableaux selon le costume des Turcs, représentant, l'un un Emir conversant avec son Ami, & l'autre, des femmes qui s'occupent dans le Sérail, & prennent leur caffé.*

12. Deux autres petits Tableaux, représentant, l'un une Pastorale, l'autre un Jardinier & une Jardiniere.*

Étienne JEAURAT (1699–1789), élève de Wleughels, l'ami de Watteau, était Professeur depuis 1743; il expose ici des tableaux dont aucun critique ne parle, parce que ce sont des œuvres de genre et non des peintures d'histoire.

Ses *Chartreux* sont à St-Bernard-de-la-Chapelle (10). Ses *turqueries* sont des sujets connus, et déjà traités par lui. *Un Jardinier et une Jardinière* a été gravé (9).

Par M. NATTIER, *Professeur*

13. Le Portrait de Madame de France.
Tableau de sept pieds & demi de haut, sur six pieds de large.

14. Une Vestale. Tableau de quatre pieds & demi de large, sur quatre pieds de haut.*

15. Autres Tableaux du même Auteur.

Jean Marc NATTIER (1685–1766) est maintenant âgé; il n'exposera plus qu'en 1761 et en 1763. Il est Professeur depuis 1752 seulement. On verra à ce même Salon des œuvres de ses gendres, Challe et Tocqué.

« Madame de France » est sans doute Louise-Élisabeth de France, duchesse de Parme, dont Nattier exposera un nouveau portrait en 1761. Une étude (peut-être pour celui-ci) est au Musée de Copenhague (*Cat. of Old Foreign Paintings*, n° 495).

La *Vestale* n'est pas Mme Henriette en vestale, car Mme Henriette est morte en 1752, mais Madame de Vintimille. L'œuvre, signée et datée de 1759, a fait partie des collections Becker-Rémy, G. de Rothschild, Bar, Lambert; elle appartient à la North Carolina State Art Society, Raleigh, N.C. (n° 28 des *Master-*

pieces of French Painting, Isaac Delgado Museum of Art).

Les « autres tableaux » peuvent être identifiés grâce aux critiques. C'étaient le portrait de sa femme, que la *Feuille nécessaire* dit bon, et le portrait de son gendre Louis Tocqué selon l'*Observateur littéraire*. Ce dernier, selon le Comte Doria (*Tocqué*, p. 82), aurait été une répétition de celui de 1739. Il a été gravé par Cathelin en 1773 (cette gravure est exposée au Salon de 1775, n° 301).

Par M. HALLÉ, *Professeur*

16. Deux Tableaux pendans, de quatre pieds de large, sur trois pieds de haut.

 L'un, le Danger de l'Amour, représenté par Hercule & Omphale.

 L'autre, le Danger du Vin, représenté par des Bacchantes & des Faunes, assistant à une Fête de Bacchus.*

17. La fuite de la sainte Vierge en Égypte. Tableau de neuf pieds de haut sur six de large.

Noël HALLÉ (1711–81), Académicien depuis 1748.

Les deux pendants plaisent infiniment, dit l'*Année Littéraire*. Le meilleur semble la *Fête de Bacchus*, avec ses groupes distribués à propos et variés avec intelligence; les femmes sont belles, celle qu'on voit de dos est d'une heureuse invention ainsi que le satyre retourné. *Hercule* est plus faible; le héros n'a pas de caractère ni de passion, les têtes d'enfants sont trop

grosses et la draperie verte vient trop en avant. Les deux tableaux sont actuellement dans la collection du docteur Hallé.

La *Fuite en Égypte* fait aussi « beaucoup d'honneur » à Hallé selon l'*Année littéraire*; dans ce tableau, le saint Joseph est le morceau le plus intéressant, selon la *Lettre*. L'œuvre est au Musée d'Orléans (11).

Par M. VIEN, *Professeur*

18. La Piscine miraculeuse, & la Guérison du Paralytique. Ce Tableau a dix-sept pieds de largeur, sur dix de hauteur.*

19. Jesus-Christ rompant le Pain en présence des Disciples d'Emmaüs.

 Ce Tableau a douze pieds de hauteur, sur huit de largeur.*

20. Un Tableau de neuf pieds de hauteur sur cinq de largeur, représentant le moment après la Pêche miraculeuse, où Jesus-Christ demande à S. Pierre s'il l'aime.*

21. La Résurrection du Lazare. Tableau de sept pieds en quarré.*

22. La Musique. Tableau de quatre pieds quatre pouces, sur trois pieds trois pouces.*

23. Trois Desseins incorporés dans le marbre, de la couleur du crayon de Sanguine, dont l'un de dix-sept pouces de long, sur cinq pouces de haut; les deux autres de onze pouces sur sept.

Ils sont exécutés dans cette manière de dessiner sur le marbre, dont M. le Comte de Caylus a parlé à la rentrée publique de l'Académie des Belles-Lettres.

Joseph VIEN (1716–1809) est Académicien depuis 1754. Il a été un des triomphateurs du Salon précédent; son tableau de réception, *Dédale et Icare*, exposé alors, a eu un grand succès, mais la *Lettre* dit que ce succès est très factice, car Vien a parmi les critiques un ami qui l'encense à tout propos.

La *Piscine miraculeuse* a, selon le *Journal encyclopédique*, des figures simples et sages, mais la couleur et l'effet sont peu agréables. La *Lettre* se plaint de la froideur et de la fadeur des coloris; le malade est plus intéressant que le Christ; l'Ange est « stupide ». Le tableau est au Musée de Marseille (13).

Les *Disciples d'Emmaüs* sont très critiqués par la *Lettre*. Le tableau est au Musée d'Orléans.

La *Pêche miraculeuse* ne retient personne. Nous ignorons son sort.

La *Résurrection de Lazare* est très critiquée par la *Lettre*. Le tableau est à St-Roch (12, cf. 12 bis). Un dessin a passé à la vente de Cayeux (1769).

La *Musique* est « froide à glacer » (*Lettre*, p. 20); le *Journal encyclopédique* dit que la couleur tire sur la brique; « de mauvais plaisants ont prétendu que l'auteur avait voulu peindre la musique française parce que cette figure est simple, fade et froide ».

Les dessins à la sanguine dans le marbre nous sont inconnus. C'était un essai technique curieux. On trouvera la communication de Caylus à ce sujet dans les *Mémoires de l'Académie des Inscriptions*, xxxii, pp. 764 sqq.

ADJOINTS A PROFESSEUR

Par M. LA GRENÉE, *Adjoint à Professeur*

24. L'Assomption de la sainte Vierge. Tableau de treize pieds de haut, sur dix de large, destiné pour l'Église Collégiale de la Ville de Douay en Flandres.*

25. Vénus aux Forges de Lemnos, accompagnée des Grâces & des Plaisirs, demande à Vulcain des armes pour son fils Énée. Tableau de seize pieds de long sur neuf de haut.*

26. L'Aurore enlève Céphale, jeune Chasseur, pendant qu'il étoit occupé à tendre ses filets. Tableau de neuf pieds de haut, sur six de large.*

27. Le Jugement de Pâris, de neuf pieds de haut sur huit de large.
 Ces trois Tableaux sont destinés à être exécutés en Tapisserie à la Manufacture d'Aubusson.*

28. Un petit Tableau ovale. Il représente un jeune Satyre se jouant du Sifflet du Dieu Pan.
 Tiré du Cabinet de M. de Julienne.*

29. Deux petits Tableaux, dont l'un représente la Sagesse & l'Étude; l'autre la Poësie héroïque & la Poësie Pastorale.
 Destinés pour la Bibliothèque de M. Amelin, Ancien Recteur de l'Université.

30. Un petit Tableau qui représente la Sculpture. Appartenant à M. Caffieri, Sculpteur du Roi.

Louis-Jean-François LA GRENÉE l'aîné (1724–1805). Agé de 35 ans, il n'est Académicien que depuis quatre ans. Élève de Carle Van Loo, il va partir pour la Russie où il sera Premier Peintre de Catherine II, directeur de l'Académie, et d'où il reviendra en 1763 seulement.

L'*Assomption*, un des tableaux les plus remarqués du Salon, selon l'*Année littéraire*, est encore à St-Pierre de Douai.

Des *Forges de Vulcain*, la *Lettre* dit qu'elles sont quelconques, et font regretter celles de Boucher. Un tableau sur le même sujet est au Musée de Chalon-sur-Saône (14). Est-ce celui de la vente Laborde (1785)? Selon les notes de La Grenée, l'œuvre était destinée à la Manufacture d'Aubusson; elle fut payée 600 livres.

L'*Aurore* (15), payée 300 livres à La Grenée, a passé en 1894 dans la vente Ch. Hammer, à Cologne.

Le *Jugement de Pâris* a passé dans la vente J. L. en 1908 (p. 13, n° 38). Un autre du même sujet daté de 1776 se retrouve dans une vente chez G. Petit le 14 décembre 1927, n° 152.

Le *Jeune Satyre* figure, comme l'*Aurore*, dans la vente Ch. Hammer à Cologne en 1894. Vendu 300 livres à Julienne, il n'en avait fait que 245 à sa vente.

Les deux petits tableaux nous sont inconnus.

La *Sculpture* a passé en vente en 1869 à la vente Dubourg avec son pendant, la *Peinture* qui est datée de 1772, puis seule en 1908. Elle est au Detroit Institute of Arts (16).

Par M. CHALLE, Professeur pour la Perspective

31. Saint Hippolyte dans la Prison, visité par le Clergé de Rome, qui vient l'encourager au martyre.

Ce tableau destiné pour l'Église Paroissiale, consacrée sous l'invocation de ce Saint, a dix pieds de haut, sur huit de large.*

32. Un Tableau de sept pieds de haut sur cinq de large, où est représenté le *Domine, non sum dignus*. Il doit être placé dans le Chapitre des RR. PP. Feuillans de la rue S. Honoré.*

33. Lucrèce présentant à Brutus le poignard dont elle vient de se frapper, & lui demandant vengeance de l'affront dont elle s'est punie. Ce Tableau a six pieds & demi de haut, sur cinq de large.*

34. Le Portrait de M. Mignot, Sculpteur du Roi.

Charles Michel-Ange CHALLE (1718–78), élève de Lemoine et de Boucher, nommé Professeur de Perspective en 1758, Académicien depuis 1753, n'expose pas ici les tableaux de genre qui ont fait sa réputation (les *Appas multipliés*, le *Berger couronné*, etc.).

Le *St Hippolyte* semble perdu.

Le *Domine, non sum dignus* est remarqué par le *Journal encyclopédique*, qui y signale une tête de

spectateur dans le goût de Van Dyck. Le tableau est à St-Roch.

De sa *Lucrèce*, nous avons une gravure par Henriquez (18).

Mignot, vu de profil, intéresse le *Journal encyclopédique* qui note « la fraîcheur de la couleur et le large du pinceau ».

CONSEILLERS

Par M. CHARDIN, *Conseiller & Trésorier de l'Académie*

35. Un Tableau d'environ sept pieds de haut, sur quatre de large, représentant un retour de Chasse.
 Il appartient à M. le Comte du Luc.*

36. Deux Tableaux de deux pieds & demi, sur deux pieds de large, représentant des piéces de Gibier, avec un Fourniment & une Gibecière.
 Ils appartiennent à M. Trouard, Architecte.*

37. Deux Tableaux de Fruits d'un pied & demi de large, sur treize pouces de haut.
 Ils appartiennent à M. l'Abbé Trublet.*

38. Deux autres Tableaux de Fruits de même grandeur que les précédens; du Cabinet de M. Sylvestre, Maître à Dessiner du Roi.

39. Deux petits Tableaux d'un pied de haut, sur sept pouces de large. L'un représente un jeune Dessinateur: l'autre une Fille, qui travaille en tapisserie.
 Ils appartiennent à M. Cars, Graveur du Roi.*

Jean-Baptiste Siméon CHARDIN (1699–1779), Académicien depuis 1728, est trésorier depuis 1755; il a peu d'ordre et de soin, mais sa femme l'aide, et il avoue que sans elle il eût été « bien souvent embarrassé de bien des détails de cette place très étrangère aux arts ».

Les deux tableaux de Trouard ont passé à sa vente (1779, n° 45; Wildenstein, 760-1), mais il est impossible de les identifier parmi les nombreux sujets analogues. Les deux tableaux de l'abbé Trublet (Wildenstein, 794 et 854 bis) de même. Les deux tableaux de Silvestre (Wildenstein, 856 et 856 bis) figurent à sa vente de 1811 (n° 16).

Plus prisées, semble-t-il, que les natures mortes sont les figures. La *Lettre* parle du succès de ces œuvres, et dit qu'on aurait dû exposer la gravure par Flipart qui est excellente. L'*Année littéraire* est enchantée du moelleux et de l'accord. Les tableaux (Wildenstein, 223 et 259) ont appartenu à Cars, Conti, Nougaret, Silvestre, Saint, Marcille. *Le Jeune Dessinateur* a été gravé par Flipart. Nous donnons (19) le tableau de Stockholm dont il est une réplique. L'*Ouvrière en tapisserie* est dans la famille Rothschild. Une nouvelle édition du *Catalogue* Wildenstein a paru en 1963.

Par M. TOCQUÉ, *Conseiller*

40. Le Portrait de S. A. R. Monseigneur le Prince Royal de Danemarc.

41. Plusieurs Portraits sous le même No.

Louis TOCQUÉ (1696–1772), Académicien depuis 1734, est allé au Danemark l'année précédente; il a séjourné à Copenhague de novembre 1758 à mai 1759.

Le *Portrait du Prince Royal de Danemark* est admiré par l'*Observateur* qui vante le bon goût et le « beau faire dans les carnations » de l'élève de Rigaud. Le tableau est peut-être celui du Comte de Moltke (cf. Cte Doria, *Tocqué*, p. 101, n° 65, fig., et p. 82).

Les autres portraits nous sont inconnus.

Par M. AVED, *Conseiller*

42. Le Portrait en pied de M. le Maréchal de Clermont-Tonnerre.
Tableau de onze pieds de hauteur sur sept pieds de largeur.*

43. Le Portrait de M. Layé, Président à Mortier au Parlement de Dijon.
Tableau de trois pieds & demi de haut sur trois pieds de large.

Jacques AVED (1702–66), est Académicien depuis 1734, Conseiller depuis 1744; en 1759 il a presque terminé sa carrière.

Le Maréchal Gaspard de Clermont-Tonnerre, âgé en 1759 de 70 ans, est un des vainqueurs de Fontenoy et de Lawfeld. Son portrait est la dernière œuvre d'Aved, et Mariette, dans son *Abecedario*, le proclame « un des plus beaux portraits qu'on ait jamais faits ». Le *Journal encyclopédique* dit qu'il « enleva tous les suffrages », l'*Année littéraire* de Fréron et le *Mercure* le placent très haut; l'auteur de la *Lettre critique* se fait réprimander dans la *Réponse* pour n'avoir pas été assez enthousiaste. A la mort d'Aved, la *Correspondance littéraire* écrit (avril 1766): « il n'a plus rien exposé au Salon depuis plusieurs années, mais je me souviens toujours d'un *Portrait de M. le Maréchal de Clermont-Tonnerre*, qui était d'une grande beauté. » Le tableau, très grand (3,57 × 2,27 m.), est actuellement à Ancy-le-Franc dans la famille Clermont-Tonnerre (2) (cf. Wildenstein, *Aved*, nº 26, pl., pp. 94 et 97).

M. de Layé (Wildenstein, nº 56) est perdu.

Par M. DE LA TOUR, *Conseiller*

44. Plusieurs Portraits en Pastel sous le même Numéro.

LA TOUR (1704–88), Académicien depuis 1746, Conseiller depuis 1751, Peintre du Roi depuis 1750, figure au Catalogue, mais n'expose pas; le *Mercure* regrette son absence, que Diderot expliquera.

ACADÉMICIENS

Par M. FRANCISQUE MILLET, *Académicien*

45. Plusieurs Tableaux de Païsages sous le même Numéro.

Joseph-Francisque MILLET (1697–1777), petit-fils du collaborateur de Claude, Académicien depuis 1734, passe inaperçu. Nous n'avons pu identifier ses œuvres.

Par M. BOIZOT, *Académicien*

46. Flore couronnée par le Zéphire. Tableau de trois pieds de haut sur deux de large.

47. L'Amour qui se repose sur ses Armes. Ce Tableau a seize pouces de largeur sur quatorze pouces de hauteur.

Antoine BOIZOT (1702–82) est passé aussi inaperçu. Nous ignorons le sort de ses œuvres.

Par M. POITREAU, *Académicien*

48. Un Tableau de Païsage, à l'heure du matin.

Étienne POITREAU (1693–1767), Académicien depuis 1739, expose au Salon pour la dernière fois.

Par M. AUTREAU, *Académicien*

49. Trois Portraits.
> Monsieur de… tenant une Brochure.
> Madame de… tenant un Eventail.
> Un Religieux Bernardin en habit de campagne.

Louis AUTREAU (vers 1692–1760) continue dans l'esprit de son frère, Jacques, à peindre des portraits. Académicien depuis 1741, il expose pour la dernière fois. Nous n'avons pu retrouver ses œuvres.

Par M. LENFANT, *Académicien*

50. Deux Tableaux sous le même No.
> L'un, l'attaque d'un Pont.
> L'autre, un Siège.

51. Esquisse d'un Combat de Cavalerie.

Pierre LENFANT (1704–87), élève de Ch. Parrocel, est Académicien depuis 1745.

Les deux premiers tableaux, qui n'ont fait l'objet d'aucun commentaire, nous sont inconnus.

L'*Esquisse d'un combat de cavalerie* est « traitée avec feu et esprit » selon l'*Année littéraire*. La *Lettre* oppose justement le « feu et le génie » de cette croquade à la stérilité et à la composition maniérée des autres œuvres du peintre. Cette esquisse a disparu.

Par M. PORTAIL, *Académicien, Garde des Plans et Tableaux du Roi*

52. Un Dessein représentant une Dame qui lit.

Jacques-André PORTAIL va mourir à Versailles le 4 novembre 1759 âgé de plus de 60 ans. Depuis 1740 il est garde des plans et tableaux du Roi à Versailles. Il a été nommé Académicien en 1747.

La *Dame qui lit* est un des sujets familiers à Portail. On connaît plusieurs dessins sous le titre (cf. ventes Hôtel Drouot, 21 mai 1927 et 19 mars 1947); on sait que les dessins de Portail, presque tous recueillis par Silvestre, seront dispersés à la vente de celui-ci, et seront au XIXe siècle vendus bien souvent comme des œuvres de Watteau.

Par M. VÉNEVAULT, *Académicien*

53. L'Amour piqué par une Abeille.

54. Quelques Portraits sous le même No.

Nicolas VÉNEVAULT (1697–1775), Académicien en 1752, et miniaturiste, reçoit des éloges de l'*Année littéraire* et de la *Feuille nécessaire* pour son *Amour* aujourd'hui disparu.

Nous n'avons pu identifier ses portraits.

Par M. BACHELIER, *Académicien*

55. Un Tableau de deux pieds & demi de haut sur un pied & demi de large, représentant un Perroquet blanc.

56. Autre de trois pieds de large sur vingt pouces de haut, représentant un Faisan de la Chine.

57. Autre de deux pieds quatre pouces sur vingt pouces, où l'on voit deux petites chiennes qui jouent.

58. La Résurrection de Jésus-Christ. Ce Tableau est destiné pour l'Église de S. Sulpice, & a dix-sept pieds de haut sur quatorze de large; il est peint dans l'une des manières proposées par M. le Comte de Caylus dans son Mémoire sur la Peinture Encaustique, page 64 & 65.*

59. Plusieurs petits Portraits dessinés, sous le même Numéro.

Jean-Jacques BACHELIER (1724–1806). Personne ne parle des animaux peints par Jean-Jacques Bachelier. On ne parle pas davantage de ses portraits dessinés; mais tout le monde est unanime à regretter sa *Résurrection* destinée à l'Église St-Sulpice. Les uns (*Lettre*, p. 25) lui conseillent de ne pas forcer son talent, et de rester le peintre des fleurs et des animaux; les autres, et ce sont les plus nombreux, expriment avec des nuances différentes leur déception devant un essai technique manqué. En effet Bachelier avait peint son tableau « à l'encaustique dans la tradition de M. de Caylus », et la *Feuille nécessaire* comme l'*Observateur littéraire* font remarquer que le coloris est manqué à cause de ce procédé; Perronneau dans une lettre du 1er septembre 1759 (Ratouis, p. 72) ne croit « pas cette façon bonne ». Le tableau, selon lui, est « peint d'une manière trouvée par M. de Queylus qui est de peindre à fraisque, et, quand cela est fini, de passer à l'huile par derrière ». Le *Mercure* et le *Journal encyclopédique* essaient de consoler l'artiste que l'*Année littéraire* est seule à féliciter de ce coup d'essai « qui mérite des éloges ». (Au Salon de 1753 il avait exposé un *Canard* peint à l'encaustique sur une planche de sapin qui, acheté par Livois, est au Musée d'Angers.) La *Résurrection* semble perdue. Sur les essais de peinture à l'encaustique, et le rôle respectif de Caylus et de Bachelier, v. Diderot, *L'Histoire et le secret de la peinture en cire*, dans *Œuvres Complètes*, éd. A. T., x, pp. 47–83.

Par M. PERRONNEAU, *Académicien*

Ouvrages en Pastel

60. Le Portrait de M. Vernet.

61. Le Portrait de M. Cars.

62. Le Portrait de M. Cochin.

63. Le Portrait de M. Robbé.

64. Quatre autres Têtes sous le même Numéro.

Jean-Baptiste PERRONNEAU (1715–83) a été agréé à l'Académie à l'âge de 31 ans, et il expose depuis cette époque. Au printemps de 1759, il était à Lyon, puis il avait gagné Turin et Rome d'où il était revenu très rapidement, afin, disait-il, de « me montrer au Salon ». Après l'exposition qui ne fut pas un succès

pour lui, car on lui reprocha de peindre trop gris (*Lettre*, p. 28), il repartit dans le Loiret jusqu'en septembre 1763.

Le *Vernet* est perdu (cf. Ratouis de Limay, *Perronneau*, p. 77). Peut-être Perronneau avait-il rencontré son modèle à Bordeaux, où il travaillait entre 1757 et 1759. Robbé, qui avait vu l'œuvre, la disait rendue « avec toute l'âme qu'y aurait mise La Tour ».

Le *Cars* enchantait Goncourt par son esprit. Il est entré au Louvre avant 1781 (22); il a été gravé par Miger (Salon de 1779).

Cochin n'a posé que la tête pour son portrait; Robbé a posé le corps en 1757, avec un porte-crayon entre le pouce et l'index. Le portrait était destiné à Desfriches, et a passé en 1911 dans la vente Decourcelle (Ratouis,

p. 73) (23).

Le portrait du poète *Robbé* de Beauves, âgé de 44 ans, a été commencé en 1752, puis repris. Perronneau avait demandé à Robbé de réciter ses vers, et l'avait pris « dans le feu de la déclamation ». Robbé paya le tableau 72 livres, et le fit encadrer moyennant 30 livres. Le tableau (Ratouis, pp. 74–75) est au Musée d'Orléans (20).

Parmi les *quatre autres têtes*, figuraient sans doute celles de Jacques-Charles Dutillieu et de sa femme (21), lyonnais qui avaient posé devant Perronneau en janvier–mars 1759 (« Exposition des Cent Pastels », 1908, n° 80; vente Doucet, 1912, n° 88, pl.; collection Villemoy).

Par M. VERNET, *Académicien**

65. Vûe d'une partie du Port & de la ville de Bordeaux, prise du côté des Salinières, où l'on découvre les deux Pavillons qui terminent la Place Royale, dans l'un desquels est l'Hôtel des Fermes, dans l'autre la Bourse; une partie du Château Trompette; ensuite le Fauxbourg appelé les Chartrons; & la Palue dans le lointain. A l'extrémité, Lormond, village à une lieue au-dessous de Bordeaux au pied d'une montagne, qui termine le Tableau.

66. Autre Vûe du même Port, prise du Château Trompette, d'où l'on voit partie de ce Château, la Bourse, la Place Royale & la Statue Equestre du Roi, l'Hôtel des Fermes, les Salinières, et partie des Chantiers.

Ces deux Tableaux appartiennent au Roi; leur largeur est de huit pieds, leur hauteur de cinq.

67. Vûe de la Ville d'Avignon.

68. Tableaux du même Auteur sous le même Numéro.

Joseph VERNET (1714–89). Son exposition suscite des commentaires enflammés et des dithyrambes: la *Lettre* exprime de l'admiration, de l'étonnement pour des œuvres riches, sublimes, tellement vraies, qui ont rempli l'attente du Roi; « les censeurs les plus rigides disent que ses tableaux sont au-dessus de la critique ». Vernet a été à Bordeaux de mai 1757 à juillet 1759, puis il a séjourné à Bayonne de juillet 1759 à juin 1760, et il est revenu à Paris en 1762. Il allait dans le Sud-Ouest envoyé par le Roi pour peindre le port de Bordeaux.

De Bordeaux, il expose deux vues: l'une (*Cat*. Ingersoll-Smouse, n° 692) prise du côté des Salinières a été peinte sur place en 1758, et payée 6 000 livres; elle est au Musée de la Marine; la seconde, prise du

côté du Château-Trompette, a été peinte à Bordeaux en 1759, et payée 6 000 livres aussi par le Roi (*Cat*. I.S., n° 712); elle est au Louvre (24).

La *Vue d'Avignon*, commandée par M. Peilhon en 1751, peinte en octobre 1756, et payée 500 livres en 1757 (*Cat*. I.S., n° 69), a été gravée en 1782. Le *Journal encyclopédique* l'égale aux tableaux de Claude Lorrain. C'était classique alors, et Louis-Michel Van Loo possédait un Vernet fait pour servir chez lui de pendant à cette 'belle marine de Claude le Lorrain' (n° 81 de sa vente).

Les autres tableaux étaient des tempêtes, meilleures que les vues de villes (*Année littéraire*), et des clairs de lune; il en a beaucoup peint en ces années, et on ne sait lesquels il a exposés au Salon.

Par M. ROSLIN, *Académicien*

69. Le Portrait de Madame la Vicomtesse de Montboissier, peint en Pastel.

70. Le Portrait en pied de M. de...

71. Le Portrait de Madame... habillée en Grecque.

72. Le Portrait de Madame... jouant de la Guitarre.

73. Le Portrait de Madame le Comte, en Pastel.

74. Une femme méditant sur l'étude du Dessein.

75. Le Portrait de Mademoiselle de la Chanterie.

Alexandre ROSLIN (1718–93), artiste suédois venu à Paris vers 1747, fut nommé Académicien en 1753. V. W. G. Lundberg, *Roslin, Liv och Verk*, 3 tomes, Malmö, 1957. A ce Salon, ses portraits, généralement très appréciés des amateurs, furent dédaignés, en général, par la critique.

Les pastels sont les nᵒˢ 110 et 114 du cat. Lundberg (Madame Le Comte était la célèbre amie de Watelet); la *Dame habillée à la grecque* et la *Dame jouant de la guitare* sont les nᵒˢ 112 et 113. Le *Portrait en pied . . .* est celui de M. de Vaudreuil, aujourd'hui à la National Gallery of Ireland, Dublin. La *Femme méditant sur l'étude du dessin* est la femme du peintre, peintre elle-même; le portrait existe en trois exemplaires (nᵒˢ 115–17 du cat. Lundberg) dont l'un, reproduit pl. 36, est au Musée Zorn à Mora; un autre est dans une collection particulière française.

Mademoiselle de la Chanterie (cat. Lundberg, nᵒ 122), danseuse de l'Opéra, est cette «très belle femme de théâtre extrêmement connue» dont parle l'*Observateur*.

Par M. DESPORTES *le neveu, Académicien*

76. Un grand Chien prêt à se jetter sur un Canard déjà saisi par un Barbet; une Canne & ses Cannetons se cachent dans les Roseaux. Ce Tableau a sept pieds & demi sur cinq pieds & demi.

77. Un Chien & un Chat qui causent du désordre dans une Cuisine. Ce Tableau a quatre pieds de haut sur trois de large.

Nicolas DESPORTES de Buzancy (1718–87), neveu du grand François, était depuis peu Académicien. Ses tableaux, dont personne n'a parlé, nous sont inconnus. Ils doivent passer sous le nom de son oncle.

Par Mme VIEN, *Académicienne*

78. Deux Tableaux de treize pouces de longueur sur dix pouces de hauteur.
L'un représente une perdrix morte; l'autre, une corbeille de fleurs.

79. Un Tableau de onze pouces sur sept pouces & demi, représentant des fleurs dans une bouteille.

80. Deux grands Papillons, & un petit.

Mme VIEN (1728–1805), femme du peintre, est Académicienne depuis 1757.

L'*Année littéraire* et la *Feuille* font des éloges de son talent. Le *Journal encyclopédique* admire la « grande vérité » de ses envois, et pense que ceux-ci seront précieux « pour compléter la collection d'histoire naturelle du Cabinet des Estampes du Roi ».

Par M. DE MACHY, *Académicien*

81. Un Tableau d'Architecture, représentant l'intérieur d'un Temple.

82. Quatre Desseins à Gouasse d'après nature, représentans le Péristile du Louvre, & les démolitions du Garde-Meuble & des Ecuries de la Reine.

Pierre-Antoine DE MACHY (1723–1807), est Académicien depuis 1758.

L'*Intérieur d'un temple* est de grand effet (*Mercure*), avec une perspective très étendue et du jour à propos (*Lettre*, p. 28). De ses dessins à gouache d'après nature: Le *Péristyle du Louvre* qui est « faible, un peu émaillé » se trouve aujourd'hui au Louvre, de même que la *Démolition du Garde-Meuble*.

Par M. DROUAIS *le fils*, *Académicien**

83. Un Concert champêtre, dont les Figures sont des Portraits. Ce Tableau a dix pieds de haut sur neuf de large.

84. Le Portrait en pied de M. le Comte de... Tableau de sept pieds de haut sur cinq de large.

85. M. le Comte & M. le Chevalier de... en Savoyards. Tableau de quatre pieds trois pouces de haut sur treize pieds trois pouces de large.

86. Le Portrait de M. Bouchardon, Sculpteur du Roi.

87. Le Portrait de M. Coustou, Sculpteur du Roi.

88. Une jeune fille tenant des raisins; Portrait.

89. Le Portrait de M. le Comte de..., en Hussard. Tableau de dix-huit pouces de haut sur quinze de large.

90. Un Portrait de femme de même grandeur, sous le même Numéro.

François-Hubert DROUAIS (1727–75) est Académicien depuis 1758.

Le *Concert* est cité par l'*Année littéraire*.

Le *Comte de* [*Vaudreuil*], de même, est dit « bien dessiné et bien peint ». Il est à la National Gallery, Londres (25).

Les deux enfants [*Bouillon*] du n° 85 ont passé en vente le 27 mars 1932.

Bouchardon est le morceau de réception de Drouais. Il se trouve au Louvre (26).

Coustou est conservé à Versailles.

La *Jeune Fille* est Mlle Helvétius, coll. Schiff (28).

Les deux autres nous sont inconnus.

Par M. DESHAYS, *Académicien*

91. Un grand Tableau représentant le Martyre de S. André, au moment où prêt d'être attaché sur la Croix, on le sollicite d'adorer les Idoles.

Ce Tableau est destiné pour l'Église de Rouen, sous l'Invocation de ce saint Apôtre.*

92. Hector exposé sur les rives du Scamandre après avoir été tué par Achilles, & traîné à son char. Vénus préserve son corps de la corruption.

Ce sujet est tiré du 22. Livre de l'Iliade. Il a huit pieds de haut sur cinq de large.*

93. Une Charité Romaine. Ce Tableau ovale appartient à M. Depersennes.

94. Une Marche de Voyageurs dans les Montagnes.*

95. Une Figure d'homme: étude.

96. Deux petits Tableaux ovales, représentant l'Hyver & l'Eté.

97. Plusieurs Têtes sous le même Numéro.

Jean-Baptiste DESHAYS, dit le Romain (1729–65), jeune Académicien (1759), élève de son père et de Collin de Vermont, est le gendre de Boucher. Il triomphe au Salon de 1759. Voir M. Sandoz, «J. B. Deshays, peintre d'histoire», *BSHAF*, 1958, pp. 7–21.

Le *Martyre de S. André* réunit tous les suffrages; il est généralement considéré comme admirable malgré sa forme ingrate. Le *Mercure* le considère comme un des plus beaux tableaux du Salon; l'*Année littéraire* salue cette expression des débuts d'un grand peintre, les têtes de grand caractère et la belle expression. Floding en fait le plus grand éloge, l'*Observateur littéraire* aussi. La *Lettre* applaudit, admire l'intérêt de la figure du Saint, l'action de celle de l'Ange, mais mêle à ces louanges quelques critiques, et regrette le bras trop fort de la deuxième. Le *Journal encyclopédique* est plus sévère encore: pour lui, le sujet est plus affreux qu'intéressant, le mouvement est trop sage bien que la couleur et l'effet ne manquent pas de force. Le tableau est au Musée de Rouen (30); un dessin a passé à la vente Lempereur, 1773, n° 602. Une ébauche, de composition différente, appartient à H. D. Molesworth, Esq.; voir *France in the XVIIIth Century* (Royal Academy of Arts), 1968, cat. n° 190 et fig. 151. La toile est à rapprocher du *Martyre de Saint André* de Restout (1749) au Musée de Grenoble, et de l'autre composition de Deshays sur le même sujet au Salon de 1761, v. *infra*, p. 87.

A son second tableau, *Hector tué par Achille exposé sur les rives du Scamandre*, le public ne s'attache pas; il passe devant avec « indifférence » (*Observateur*), reprochant à la scène son absence de tragique; le *Mercure* voudrait plus de blessures, plus de sang; la *Lettre* (p. 16) trouve le coloris mauvais et inexact, il fallait ne pas figurer Hector pâle, mais livide, bleuâtre. La Vénus plaît plus qu'Hector; le *Journal encyclopédique* la trouve dans le goût de Boucher. Le tableau est à Montpellier (31).

La Charité romaine, actuellement à Rouen (17), a un intérêt (*Lettre*) par sa vérité: elle montre l'avidité du vieillard et la crainte inquiète de sa fille (dessin de ce vieillard, vente Deshays, 1765, n° 14).

La Marche de voyageurs dans les montagnes gagne les louanges de tous les connaisseurs (*Réponse*, p. 15). C'est probablement le tableau qu'on retrouve dans la vente Randon de Boisset (1777, n° 224, 621 fr.), quoique la cascade ne soit pas indiquée; il y est dit « composé dans le goût de Bénédette »; notons que ces paysages pittoresques et déjà romantiques, avec une nature âpre et sauvage (*Observateur*), ne plaisent pas toujours; la *Lettre* déclare le « site peu avantageux ».

Les *Figures* et *Têtes d'études* (n°ˢ 95–97) sont traitées (*Lettre*) avec un grand caractère, et une grande fierté de touche: il n'y en a guère dans le Salon qui font plus d'effet; on y remarque notamment une « femme dormant dans une attitude voluptueuse »: sa tête bien dessinée et ses mains « font assez connaître le sujet de son repos » (*Lettre*). Elle est gravée par Floding; l'estampe, dédiée au Comte de Tessin, lui est envoyée le 20 août.

Par M. JULIART, *Académicien*

98. Plusieurs Tableaux de Paysages sous le même Numéro.

Nicolas Jacques JULIART (1715–90) vient d'être reçu Académicien à titre de paysagiste.

De ses *Paysages* du Salon l'*Année littéraire* loue la composition ingénieuse et l'exécution spirituelle. A-t-il exposé deux vues d'Italie assez importantes datées de 1751 et qui se trouvent au Musée de Stockholm? C'est possible.

Par M. VOIRIOT, *Académicien*

99. Plusieurs Portraits sous le même Numéro.

Guillaume VOIRIOT (1713–99) expose ici pour la première fois, car il n'est Académicien que depuis le 28 juillet 1759. Il reçoit des compliments de l'*Observateur*.

Parmi ses *portraits*, figurait celui de Tocqué (Doria, *Tocqué*, p. 83), actuellement perdu, dont l'*Année lit-*téraire vante le dessin exact, la bonne couleur, l'exécution facile.

A-t-il exposé ses morceaux de réception: le portrait de Pierre (Versailles) et celui de Nattier (Louvre)? C'est très probable.

AGRÉÉS

Par M. LOIR, *Agréé*

100. Deux Têtes d'Enfans peintes en Pastel sur bois, sous le même No.

Alexis LOIR (1712–85).
Ses *Têtes* peuvent « faire attendre le plus grand succès » (*Feuille*). Nous ignorons leur sort.

Par M. PAROCEL, *Agréé*

101. Agar, après avoir été chassée par Abraham, s'enfuit dans le désert, où l'eau lui manquant, elle s'éloigne de son fils Ismael pour ne pas le voir mourir. Un Ange la console, & lui montre une source.

Ce Tableau de douze pieds en quarré, est pour l'Abbaye Royale des RR. PP. Bénédictins du mont S. Quentin.*

102. Deux Esquisses représentant chacune l'Assomption de la sainte Vierge.

Elles ont été composées pour la Coupole de l'Église des RR. PP. Bénédictins d'Orléans, dont le diamètre est de 22. pieds, où l'une d'elles a été exécutée par l'Auteur en 1758.

Joseph-François PARROCEL (1704–81) a été Agréé en 1753. Son *Assomption* décore toujours la coupole de l'Église des Bénédictins d'Orléans. Il en a exécuté une autre pour l'Église des Bénédictins de Tonnerre.

Par M. GREUZE, *Agréé**

103. Un Tableau représentant le Repos, caractérisé par une Femme qui impose silence à son fils, en lui montrant ses autres enfans qui dorment.
Ce Tableau appartient à M. de Julienne.

104. La Simplicité représentée par une jeune Fille. Ce Tableau est ovale. Il a deux pieds de haut.

105. La Tricoteuse endormie.
Du Cabinet de M. de la Live de July. Il a deux pieds de haut sur un pied huit pouces.

106. La Dévideuse.
Tableau appartenant à M. le Marquis de Bandol, de deux pieds trois pouces sur un pied dix pouces.

107. Une jeune Fille qui pleure la mort de son Oiseau. Tableau ovale.

108. Le Portrait de M. de..., jouant de la Harpe. Il a trois pieds sept pouces de haut sur deux pieds neuf pouces de large.

109. Portrait de Madame la Marquise de..., accordant sa Guitarre. Il a deux pieds dix pouces sur deux pieds trois pouces.

110. Portrait de M...., Docteur de Sorbonne. Il a deux pieds trois pouces sur un pied dix pouces.

111. Portrait de Mademoiselle de..., sentant une Rose.

112. Portrait de Mademoiselle de Amici, en habit de caractère. Il a deux pieds de haut sur un pied huit pouces de large.

113. Portrait de M. Babuti, Libraire.

114. Trois Têtes, études appartenantes à M. Silvestre, Maître à dessiner du Roi.

115. Deux Têtes appartenantes à M. Massé, Peintre du Roi, Conseiller de l'Académie.

116. Une Tête appartenante à M. Wille, Graveur du Roi.

117. Autre Tête.

118. Deux Esquisses à l'Encre de la Chine.

Jean-Baptiste GREUZE (1725–1805) a été Agréé en 1755.

Il expose des études dont la *Lettre* dit les couleurs bien séduisantes alors que le *Mercure* regrette leurs « touches sales ». C'est, en tout cas, la nature même que Greuze connaît et chérit, si bien qu'il peut se permettre « un genre aussi stérile ».

Le *Repos*, dit aussi le *Silence*, a beaucoup de succès; on vante son exécution précieuse, son coloris fin, ses beaux détails (*Année littéraire*). Le *Journal encyclopédique* et l'*Observateur* l'étudient assez longuement. Le tableau passe à la vente Montullé en 1783 (nº 31), à la vente Vaudreuil en 1787. Il est dans les collections royales anglaises (27). Gravé par Laurent Cars, Claude Donat-Jardinier, et par des Anglais avec le titre l'*Innocence endormie*. Copie ancienne au Musée de Bonn attribuée à Boilly (Martin, *Catalogue de Greuze*, nº 213).

La *Simplicité* représentée par une jeune fille interrogeant une fleur appartient avec son pendant (jeune garçon soufflant sur une fleur) à Mme de Pompadour à qui Mme de Ménars l'a donnée (Martin, nᵒˢ 324–5).

La *Tricoteuse endormie* a appartenu après Lalive à Lebrun, Julliot, Mlle Thévenin, Lafontaine, Henry, Demidoff, d'Armengaud, Chimay, Féral. Il a été gravé par Donat-Jardinier et par Flipart (Martin, nº 518).

La *Dévideuse* ou la *Pelotoneuse* a appartenu à Lalive (vente 1769); elle passe aux ventes Choiseul (1772, nº 134, 1 600 livres), Blondel de Gagny (1783), Bandeville (1787), Morny (1865), dans la collection Hertford, dans la vente de la duchesse de Sesto (1894), dans les collections Sedelmeyer, Wertheimer, A. Walter à Bearwood, Pierpont-Morgan. Gravé par Laurent Cars et par Flipart (Martin, nº 492).

La jeune fille qui pleure la mort de son oiseau, ovale daté de 1757, a appartenu à M. Cailleux.

Le portrait de *Lalive*, inconnu à Martin, a appartenu à la collection Laborde.

La *Marquise de...* est inconnue aussi à Martin.

M...., *docteur de Sorbonne*, un des plus beaux portraits de Greuze selon le *Mercure*, a disparu selon Martin (nº 1282). Ne serait-ce pas J. B. Fleury, le chirurgien, qui passe dans la vente Marcille (Martin, nº 1121)?

Mlle de... (Martin, nº 1281) aurait disparu. Serait-ce Madeleine Barberie de Courteille de la collection Gimpel?

Mlle de Amici, peinte dans le genre de Van Dyck selon la lettre aux rédacteurs de la *Feuille nécessaire*, a appartenu à Godefroy, Constant, Donjeux, Torras. En 1832 en Angleterre, coll. J. Webb, Lake, Zachary, Hertford (Martin, nº 1049).

M. Babuti, *libraire*. Est-ce le même que celui du Salon de 1761 (Coll. David-Weill, Martin, nº 1055)? Nous croyons plutôt à une confusion entre celui-ci et le nº 1056 de Martin, qui est le beau-frère de Greuze (anc. coll. Burat).

Pour les *Têtes* de Silvestre, on les retrouve dans le cat. Martin (nᵒˢ 956, 995): le *Petit villageois*, la *Petite fille au tablier rayé* (tous deux nº 28 de la vente Silvestre de 1810), et aussi la *Vieille femme* de la vente Silvestre de 1851.

Les autres *Têtes* n'ont pu être identifiées, car elles sont très nombreuses. Greuze s'inspirait souvent du visage de sa femme qu'il venait d'épouser en février 1759. Peut-être une étude est-elle au Musée de Stockholm. En tout cas dans son *Histoire des Enseignes* (1884, p. 195), Édouard Fournier raconte qu'un charbonnier, à l'époque de la Révolution, a acheté une de ces têtes de Greuze « si remarquables par l'expression naïve et voluptueuse à la fois du modèle »; il l'a barbouillée de suie et l'a clouée sans cadre au-dessus de sa boutique en prenant pour enseigne: A la belle charbonnière. Plus tard, un amateur passant par là reconnut une œuvre de Greuze « et le tableau une fois nettoyé et reverni alla reprendre la place qu'il méritait dans une des plus célèbres galeries de la Restauration ».

Par M. DOYEN, *Agréé*

119. La mort de Virginie.

Virginius, Romain, de Famille Plébéiene, avoit une Fille âgée de quinze ans, promise en Mariage à Icilius, qui avoit été Tribun. Le Decemvir Appius, n'ayant pû la séduire, engagea Claudius, un de ses Clients, à la saisir & la revendiquer comme son Esclave; mais cette violence ayant excité les cris du peuple, le Decemvir n'osa décider en l'absence de Virginius, qui étoit à l'armée, & remit la cause au lendemain.

On a représenté le moment du jour suivant où Virginie est dans la Place publique au pied du Capitole, devant le Tribunal d'Appius, accompagnée de son Père, de sa Gouvernante, d'Icilius, & de plusieurs Dames Romaines, témoins des couches de sa mère qui étoit morte. Le Decemvir aveuglé par sa passion, sans vouloir rien entendre, prononce que Virginie appartient à Claudius, & commande aux Soldats qu'il avoit fait descendre du Capitole de chasser le peuple. Tous ceux qui assistent à ce Jugement inique, jettent des cris & veulent s'opposer à son exécution.

Le Peintre a préféré ce moment à l'horreur de celui qui le suivit, où Virginius sacrifia sa fille pour lui sauver l'honneur & la liberté. Ce Tableau a vingt pieds de largeur sur douze de hauteur.*

120. Une Fête au Dieu des Jardins.

Ce Tableau de huit pieds & demi de large sur sept pieds huit pouces de haut, appartient à M. Wattelet, Receveur Général des Finances, Associé-libre de l'Académie.*

121. Autres Tableaux du même Auteur sous le même Numéro.

Gabriel-François DOYEN (1726–1806), élève de Van Loo, agréé en 1759.

La Mort de Virginie est, selon l'*Observateur littéraire*, un tableau qu'un amateur devrait acheter. L'auteur de l'article, qui est sans doute un ami du peintre, recommande longuement l'œuvre, explique que Doyen l'a faite à ses frais, que ce n'est pas une commande, qu'elle appartient à l'artiste. Le tableau est mal placé au Salon, mais sa place « est donnée par la prudence » (*ibid.*). Le tableau est bon (*Journal encyclopédique*); il a un beau ton de couleurs, une belle intelligence de la lumière et des reflets (*Année littéraire*). La *Lettre* vante le génie fertile du jeune maître, l'ordonnance superbe, le mouvement, l'expression différente des visages: mais elle regrette un poing fermé qui n'est ni noble ni héroïque, et des sécheresses dans les têtes. Le *Mercure* dit aussi que Virginie n'est

pas assez pathétique. Le tableau est à Parme (32). Un dessin est au Louvre. (Guiffrey, 3 665.) Lethière, élève de Doyen, a traité le même sujet dans son tableau du Louvre.

Hébé versant du nectar à Jupiter est actuellement au Musée de Langres. La *Lettre* regrette que le Jupiter n'ait ni majesté ni noblesse (quoique, selon le *Journal encyclopédique*, il soit imité du Mithridate antique); elle ne retrouve pas l'auteur de *Virginie*, mais pense que l'œuvre apporte des espérances.

La *Fête à Pan*, Dieu des jardins, atteste (*Journal encyclopédique*) la recherche de la couleur de Rubens; mais la *Lettre* regrette de voir que les figures sont toutes également colorées. Un dessin de ce sujet est au Louvre (33) (Guiffrey, 3 664).

Les autres tableaux ne sont pas cités par les salonniers.

Par M. BELLE, Agréé, Inspecteur de la Manufacture Royale des Gobelins

122. La Réparation de la Profanation commise dans l'Église de S. Merry à Paris, en 1722.

Le S. Ciboire, en ayant été enlevé, fut trouvé quelques jours après brisé, & les Hosties répandues sur la terre dans une des Chapelles de cette Eglise, où elles avoient été jettées enveloppées dans un linge. M. Louis Mettra, alors Curé de cette Paroisse, y établit une Fête que l'on solemnise tous les ans le Dimanche

d'après la Quasimodo, en réparation de cette impiété. M. Pierre-Joseph Artaud, qui lui a succédé dans cette Cure en 1744, & qui est actuellement Évêque de Cavaillon, a cru devoir transmettre, par ce Tableau, le souvenir de l'objet de cette Fête.

On y voit en bas le S. Ciboire & les Hosties renversées, le Curé & quelques Ecclésiastiques suivis du Peuple, sont prosternés dans un saisissement de frayeur & d'adoration. En haut paroît le Père Éternel: l'Ange Exterminateur est prêt à venger cet outrage; la Religion prosternée implore la miséricorde de Dieu pour l'auteur inconnu de ce sacrilège.

Ce Tableau destiné à être placé dans l'Église de S. Merry, a onze pieds de hauteur sur sept de largeur.

Clément BELLE (1722–1806), agréé en 1759, et qui sera Académicien en 1761, peint, en bon élève de Le Moyne, la *Réparation du sacrilège*.

L'*Année littéraire* admire l'œuvre. La *Lettre* dit qu'il faut encourager le peintre, loue l'ingéniosité de la femme qui instruit un enfant à la lueur d'un flambeau, mais regrette le peu d'intérêt de la figure de la Religion et le peu de majesté de celle du Père Éternel. Or, c'est précisément le Père Éternel et la Colère que le

Mercure trouve le plus admirables, «une des plus belles choses que le pinceau ait jamais produit», et l'attitude du prêtre plein d'horreur lui semble bien venue; il voudrait, cependant, plus de vivacité.

L'œuvre avait été commandée par l'abbé Pierre Joseph Artaud, curé de l'église, devenu, tandis que le peintre travaillait, évêque de Cavaillon. Le tableau est toujours à Saint-Merry (35). Il a figuré à l'Exposition « Trésors d'Art des églises de Paris », 1956 (n° 3).

SCULPTURES

OFFICIERS

ADJOINTS A PROFESSEUR

Par M. VASSÉ, *Adjoint à Professeur*

123. Un Buste en Marbre, représentant Pierre Pithou. Le Modèle en plâtre a été exposé en 1757.

124. Un Buste, Portrait du P. le Cointe de l'Oratoire.

Ces Bustes sont de la Collection des Hommes Illustres de Troyes dont M. Grosley, Avocat, fait présent à l'Hôtel-de-Ville de cette Capitale de la Champagne.

125. Un Médaillon en Marbre, Portrait de Mademoiselle...

126. Une Tête d'Enfant, en marbre.

127. Un Modèle en grand, de cinq pieds & demi de proportion, il représente une Nymphe, badinant avec une coquille sur le bord d'une Fontaine. Cette Figure est destinée à faire le principal ornement d'une Fontaine, dont on voit l'esquisse dans ses proportions, en petit, sous le même Numéro.

128. Un Modèle d'un Tombeau. On y voit la Reconnoissance, qui, après avoir inscrit l'Épitaphe d'un Ami, attache son Médaillon à un Cippe; à ses pieds est la Cigogne, symbole de cette Vertu.

Louis-Claude VASSÉ (1730–72), fils et petit-fils de sculpteurs, qui vient d'être élu Adjoint à Professeur, est un protégé de Caylus.

Le *buste de Pithou*, commandé par Grosley pour l'Hôtel de Ville de Troyes, était destiné à former avec d'autres une galerie des grands hommes de la ville; il est au Musée, comme le *buste du R. P. le Cointe*. V. Salon de 1761, nº 124 (60).

Nous n'avons pas retrouvé le *médaillon*.

La *tête d'enfant*, « fort belle et de caractère mutin » (*Lettre*), pleine d'esprit selon le *Journal encyclopédique*, est sans doute le buste d'enfant daté de 1757 de l'ancienne collection Doucet (29).

La *Nymphe de la fontaine* n'est pas une sculpture heureuse selon le *Journal encyclopédique*.

Mais le même journal dit que la *Reconnaissance* a une « noble simplicité ».

ACADÉMICIENS

Par M. CHALLE, *Académicien*

129. Un modèle d'une Vierge avec les Symboles attribués à la Conception. Cette Figure doit être exécutée de grandeur naturelle.

130. Deux Bustes en marbre.

131. Desseins de Projets pour des Fontaines publiques.

132. Dessein de la Chaire de S. Roch. Le même Artiste vient d'exécuter un Tombeau dans une des Chapelles de cette même Eglise.

Simon CHALLE, frère cadet du peintre (1717–65), est Académicien depuis 1756.

Le *modèle d'une Vierge* est, peut-être, celui de la Vierge en marbre des Dames Ste-Marie de la Rue St-Jacques qui se trouvait en 1794 au Dépôt des Monuments français. Les deux bustes en marbre sont celui de l'*abbé Nollet* et celui de son frère (*Journal encyclo-*

pédique). A propos des *dessins pour des fontaines publiques*, rappelons que Challe a déjà, en 1755, exposé un projet de fontaine et que son morceau de réception en 1756 représente une Naïade debout appuyée à une urne. La *chaire de St-Roch*, dont on voit ici le dessin, a été exécutée entre 1752 et 1758 aux frais de Pâris de Montmartel.

Par M. CAFFIERI, *Académicien*

133. Une Figure en marbre, représentant un Fleuve, exécuté par l'Auteur pour sa Réception à l'Académie.

134. Le Portrait de feu M. Languet de Gergy, Curé de S. Sulpice. Ce Portrait a été fait d'après nature en 1748.

135. Deux Projets de Tombeaux, Esquisses.

J. J. CAFFIERI (1725–92), agréé en 1757, Académicien en 1759, est élève de son père et de Le Moyne.

Le *Fleuve* (Louvre (35)) est trop recherché dans la composition selon le *Journal encyclopédique*; en 1757 on avait vu le modèle de cette œuvre. Le portrait de *Languet de Gergy*, curé de St-Sulpice (Musée de Dijon), était la première œuvre du sculpteur. (Le curé de

St-Sulpice avait magnifiquement décoré son église, s'adressant notamment à Vassé pour la chaire.)

On connaît de Caffieri des essais de sculpture funéraire: l'*Amitié pleurant sur un tombeau*, dont le modèle fut exposé au Salon de 1767 (plâtre au Louvre, v. *Salons*, III), et le monument à Mme Favart, 1773 (également au Louvre).

AGRÉÉS

Par M. MIGNOT, *Agréé*

136. Une Figure de grandeur naturelle, représentant Hébé.

137. Une petite Figure de deux pieds de hauteur, représentant une Diane, se reposant au retour de sa Chasse.*

Pierre-Philippe MIGNOT (1715–70), agréé en 1757, ne sera jamais Académicien. Sa *Vénus couchée* avait été admirée au Salon de 1757, comme en témoignent Diderot (p. 69) et le dessin de St-Aubin de la collection Georges Dormeuil. V. Dacier, *Saint-Aubin*,

I, pl. xxx.

Sa *Diane* est « agréable » selon l'*Année Littéraire*. Elle sera répétée en 1761.

Nous n'avons pu identifier ses envois.

Par M. PAJOU, *Agréé*

138. Pluton, Dieu des Enfers, tenant Cerbère enchaîné.

139. Une figure de deux pieds de proportion, représentant la Paix qui tient de la main droite la Statue de Plutus, Dieu des Richesses, & de la gauche un flambeau, dont elle consume les instrumens propres à la Guerre.

140. Une Esquisse ovale, de terre cuite, La Vierge tenant l'Enfant Jésus, accompagnée d'Anges.

141. Un bas-relief de marbre de trois pieds de haut, sur deux de large, représentant la Princesse de Hesse-Hombourg, sous la figure de Minerve, qui dépose dans un vase, & consacre sur l'Autel de l'Immortalité, le Cordon de l'Ordre de Sainte Catherine, dont elle fut décorée par l'Impératrice régnante de toutes les Russies.

142. Deux Desseins, chacun de deux pieds de haut, sur trois pieds de longueur. L'un représentant Diomède assailli par les Troyens, son Écuyer tué à côté de lui. Le sujet de l'autre est expliqué au bas.

Augustin PAJOU (1730–1809) vient d'être agréé.

Pluton tenant Cerbère enchaîné est la maquette de son morceau de réception (26 janvier 1760), actuellement au Louvre. Son expression, sa noble fierté, la musculature bien membrée font du tort au *Fleuve* de Caffieri.

La *Paix* est faite pour Lalive de Jully qui possède ce plâtre (lequel passe à sa vente en 1770); le *Journal encyclopédique* félicite l'auteur pour sa belle proportion.

La *Vierge et l'Enfant accompagnée d'anges* est faite « avec goût, touchée avec esprit » (*Lettre Critique*, p. 29).

La *Princesse de Hesse* est à l'Ermitage, à Léningrad (36).

Nous ignorons les dessins. Un portrait de *Le Moyne** aussi exposé n'est pas catalogué: il a plu, bien que peu agréable (*Journal encyclopédique*); en général on a vanté sa ressemblance étonnante (*Lettre, Petites Affiches, Mercure*). Il est au Louvre (37). Mme Labille-Guiard a peint Pajou sculptant le buste.

GRAVURES

ACADÉMICIENS

Par M. MOYREAU, *Académicien*

143. Petite Partie de Chasse.

 Cotté 85.

 Ce Tableau est du Cabinet de M. le Baron de Thiers. D'après Wouwerman. Partie de Chasse pour le Vol. Cotté 87.

 Ce Tableau appartient à M. Peilhon.

Jean MOYREAU, âgé de 68 ans, reproduit deux parties de chasse d'après Wouwerman, extraites d'un grand « œuvre » du peintre se composant de quatre-vingt-dix planches. L'auteur de la *Lettre* est lassé de ses envois monotones, et lui reproche « de nous fatiguer impunément de ses productions ».

Par M. DAULLÉ, *Académicien*

144. Jupiter sous la forme de Diane, Amoureux de Calisto, d'après le Poussin. Dédié à M. de Betzky, Général Major & Chambellan de Sa Majesté l'Impératrice de toutes les Russies, Chevalier de l'Ordre de Sainte Anne.

145. Le Turc qui regarde pêcher. ⎫

146. La Grecque sortant du Bain. ⎬ D'après M. Vernet.

147. La Surprise du Bain, d'après Le Nain.

148. Une Chienne Braque avec ses petits, d'après M. Oudry.

Jean DAULLÉ (1703–63) n'expose pas de ces portraits où il est passé maître, mais des sujets allégoriques ou mythologiques dans lesquels, selon Mariette, il est moins bon, car il s'y est pris « trop tard ». Daullé fut mal accueilli, considéré comme un artiste âgé qui se négligeait, et « laissait le soin de sa réputation à ses élèves » (*Lettre*, p. 30).

Jupiter (Roux, n° 144), a paru en mars 1759.

Les *turqueries* (R., n°s 145, 146) sont d'après des tableaux exposés en 1757.

Il faut lire *La Surprise du Vin* et non *du Bain* (R., n° 147, juillet 1759).

La *Chienne* avait été peinte en 1752 (R., n° 148, mars 1759). Le tableau appartenait à d'Holbach (Catalogue de vente, n° 27; cf. l'anecdote rapportée par Diderot, aux premières pages du *Salon de 1767*).

Par M. LE BAS, *Académicien*

149. Plusieurs Estampes tirées du Livre intitulé: Les Ruines des plus beaux Monuments de la Grèce. Dédié à M. le Marquis de Marigny, par M. le Roi, Architecte du Roi.

Jacques-Philippe LE BAS (1707–83) envoie au Salon non pas (et on le lui reproche) les *Ports de France* qu'il a gravés d'après Vernet mais des planches tirées du livre célèbre de Le Roy, si important pour la diffusion du style antique. Ce sont des œuvres d'atelier sans grand intérêt.

Par M. SURUGUE, LE FILS, *Académicien*

150. Le Portrait du Pere de Reimbrant, peint par son fils. Le Tableau est du Cabinet de M. le Comte de Vence.

Pierre-Louis SURUGUE (1717–71), fils et élève de Louis Surugue, est Académicien depuis 1747. Comme Le Bas, il sut s'intéresser assez tôt à Rembrandt.

Par M. GUAY, *Académicien*

Pierres Gravées

151. Le Portrait du Roi en bas-relief sur une Agathe-Onix de deux couleurs. (Grandeur de Bague.)

152. Le Portrait de Monseigneur le Dauphin & de Madame la Dauphine, en bas-relief, sur une grande Sardoine-Onix, de trois couleurs. (Grandeur de Bracelet.)
L'Alliance de la France avec l'Autriche, en bas-relief, sur une Agathe-Onix de deux couleurs.

Empreintes

Une Tête d'homme dans le goût antique.
Une Tête de Minerve. (Grandeur de Bague.)
Le Génie de la France, présentant la Palme au Vainqueur.
Le Génie de la Musique.

Jacques GUAY (1715?–93?), graveur en pierres fines, est connu pour avoir eu comme élève Mme de Pompadour. Agréé en 1747, Académicien en 1748, il expose de 1747 à 1759. Les pierres qu'il grave d'après Bouchardon, Boucher, et peut-être Vien, sont le meilleur de son œuvre.

Par M. TARDIEU, *Graveur de S.A.S. Électorale de Cologne*

153. Le Portrait de feu Madame Henriette de France, d'après M. Nattier.

154. Le Portrait de M. Lullin, Ministre de Genève.

Jacques Nicolas TARDIEU (1716–91) est Académicien depuis 1749. Il expose au Salon depuis 1743. C'est le fils de Nicolas Henri (1674–1749), un des premiers graveurs à avoir été Académicien.

Mme Henriette est représentée sous l'emblème du Feu.
Amédée de Lullin est gravé d'après Largillière.

Par M. DUPUIS, *Académicien*

155. La Statue Équestre du Roi, élevée dans la Place de Bordeaux. Cette Statue a été exécutée en bronze, par M. le Moine, Professeur.

Nicolas Gabriel DUPUIS (1696–1770) est Académicien depuis 1754.

La statue de Louis XV est une de ses pièces les plus célèbres; Dupuis a gravé aussi le portrait de Le Moyne d'après Cochin.

AGRÉÉS

Par M. FESSARD, *Graveur de la Bibliothèque du Roi, Agréé*

156. L'Estampe générale de la Chapelle des Enfans Trouvés.
Cette Chapelle a été peinte par M. Natoire, Chevalier de l'Ordre Royal de S. Michel, Directeur de l'Académie de France à Rome.

157. Jupiter & Antiope, d'après le Tableau de M. Carle-Vanloo.
Tiré du Cabinet de M. le Marquis de Marigny.

158. La musique Champêtre d'après M. Lancret.

159. Le Frontispice du Livre, intitulé: L'Ami des Hommes.

160. Le Portrait de M. le Marquis de Mirabeau, d'après le Tableau de M. Vanloo, le Père.

161. Trois Vûes de Rome, d'après les Desseins de M. Challe, Peintre du Roi.

Étienne FESSARD (1714–77) est un élève d'Edme Jeaurat.

Il a consacré quinze planches à reproduire les peintures de Natoire aux Enfants Trouvés; les autres gravures qu'il expose sont des estampes de reproduction très ordinaires. Fessard n'obtint pas un accueil plus aimable que Daullé, et la *Lettre* le déclara, comme l'avait été Pesne, « excellent dessinateur et graveur médiocre ».

La gravure d'après le Lancret (celui de l'Ermitage?, cf. Wildenstein 336) est annoncée dans les *Annonces, affiches...*, 1759, p. 14.

Le frontispice est celui du fameux *Ami des Hommes* du Marquis de Mirabeau, grande composition horstexte d'après Blakey; le premier volume qui le contient a paru à Paris en 1758. Quant au portrait du Marquis (père du Comte), Jean-Baptiste Van Loo, père de Carle, l'avait sans doute peint à Aix-en-Provence.

Par M. WILLE, *Agréé*

162. Le Portrait de M. de Boullongne, Contrôleur Général des Finances, Commandeur & Grand Trésorier des Ordres du Roi, d'après le Tableau de feu M. Rigaud.

Jean-Georges WILLE (1715–1808), graveur hessois d'origine, est Agréé depuis 1755. C'est un ami de jeunesse de Diderot.

La *Lettre* dit qu'on ne saurait voir « un portrait de ce genre sans pleurer encore la mort de Drevet ».

Par M. SALVADOR CARMONA, *Pensionnaire du Roi d'Espagne, Agréé*

163. Une Vierge d'après Van-Dyck.

 Le Tableau est du Cabinet de M. le Comte de Vence.

 Une Résurrection de J. C. d'après M. Carle-Vanloo.

 Ce Tableau est du Cabinet de M. de Julienne.

 Une Apparition de J. C. à la Magdeleine, aussi d'après M. Carle-Vanloo.

 Une Nativité de J. C. d'après M. Pierre.

 Le Portrait de M. l'Ambassadeur d'Espagne, d'après M. Roslin.

CARMONA (1730–1807), boursier du Roi d'Espagne, eut un grand succès. Ce jeune homme de 29 ans, venu travailler chez Dupuis, exposait pour la première fois un ensemble de sa production des dernières années. On le félicita de ses envois, en remarquant qu'il donnait des espérances.

ADDITION

Par M. HUTIN, *Peintre du Roy de Pologne, Académicien*

164. Plusieurs Tableaux sous le même No.

Charles François HUTIN (1715–76), Académicien en 1746, était alors à Dresde, professeur à l'Académie Royale. On ne peut identifier ses envois.

L'Addition omet trois œuvres: une peinture de Boucher, une sculpture de Slodtz, une gravure de Lempereur.

François BOUCHER (1703–70) n'envoie qu'un tableau, qui ne figure pas au catalogue (par affectation selon l'*Observateur littéraire*): une *Nativité de Notre Seigneur*.* Elle retient tous les auteurs de comptes rendus. L'*Année littéraire* vante l'esprit et la couleur séduisante; le *Journal encyclopédique* le sentiment de tranquillité et le repos qui s'en dégage. La *Lettre* célèbre la fertilité du génie du maître, la touche légère, et moelleuse au point que le « tableau pétille »; elle admire l'enfant dont la vérité est rare chez Boucher, mais elle insiste sur la Vierge « galante et voluptueuse », qui a « la tête d'une danseuse sauf le rouge ». La *Feuille nécessaire* reprend la critique: « elle est une Grâce plus qu'une Vierge ». L'auteur de la *Lettre* s'attire une réponse violente: pourquoi la Vierge ne ressemblerait-elle pas à une danseuse? Il y a bien des danseuses charmantes et pudiques: « si l'auteur de l'article allait à l'Opéra, il trouverait que la tête de Mlle Coupé fournirait un des plus avantageux modèles pour le caractère des Vierges ». Plusieurs salonniers n'y font qu'une allusion: l'*Observateur littéraire*, le *Mercure* qui regrette l'austérité des censeurs.

Le tableau semble perdu.

Un morceau de Michel-Ange SLODTZ ne figurant pas au catalogue est signalé par la *Lettre critique* (p. 29) comme « supérieur en beauté; la sagesse, la vérité et les grâces y sont assemblées; elle ne perdrait pas à côté du plus bel antique ». Il s'agit du buste en marbre d'Iphigénie, prêtresse de Diane; il est évoqué par Diderot dans son *Salon de 1765* (II, p. 224). Slodtz figure, d'ailleurs, encore à un autre titre au Salon: il est l'auteur du cadre magnifique commandé par le Roi, et payé 1 400 livres, pour le portrait de Mlle Clairon en *Médée* par Carle Van Loo (*v. supra*, no. 7).

Le graveur LEMPEREUR, qui ne paraît pas au livret (peut-être parce qu'il venait d'être agréé à la fin d'août), montrait, paraît-il, dans son *Pyrame* d'après Cazes, « la fierté qui faisait le mérite de Gérard Audran ».

Charles DE WAILLY expose, en dehors, dans le jardin de l'Infante. C'est un privilège qu'on accordait exceptionnellement, alors, aux artistes qui ne faisaient pas partie de l'Académie. Or de Wailly, âgé en 1759 de 30 ans, ne sera Académicien qu'en 1771; jusque-là, il exposera souvent hors et à côté du Salon.

SALON DE 1759*

Voici à peu près ce que vous m'avez demandé. Je souhaite que vous puissiez en tirer parti.

Beaucoup de tableaux, mon ami; beaucoup de mauvais tableaux. J'aime à louer. Je suis heureux quand j'admire. Je ne demandois pas mieux que d'être heureux et d'admirer.

C'est un portrait du maréchal d'Etrées qui a l'air d'un petit fou ou d'un spadassin déguisé (1).

C'en est un autre de madame de Pompadour plus droit et plus froid; un visage précieux; une bouche pincée; de petites mains d'un enfant de treize ans; un grand panier en éventail; une robe de satin à fleurs bien imité, mais d'un mauvais choix. 10

Je n'aime point en peinture les étoffes à fleurs. Elles n'ont ni simplicité ni noblesse. Il faut que les fleurs papillotent avec le fond qui, s'il est blanc surtout, forme comme une multitude de petites lumières éparses. Quelqu'habile que fût un artiste, il ne feroit jamais un beau tableau d'un parterre, ni un beau vêtement d'une robbe à fleurs.

Ce portrait a sept pieds et demi de hauteur, sur cinq pieds et demi de large; imaginez l'espace que ce panier à guirlandes doit occuper.

Ce portrait et quelques autres qui n'interressent pas davantage sont de Vanloo.

Il y a une Annonciation de Restout (3). Je ne sçais ce que c'est. Un Aman sortant du palais d'Assuérus, irrité de ce que Mardochée ne l'adore pas. Je me rapelle que l'Annonciation est traitée d'une manière sèche, roide et froide; qu'elle est sans effet; et qu'on diroit un morceau détaché d'une vieille coupole, qui a soufert et qui n'étoit pas d'un trop habile homme. Pour le tableau d'Amman, on lit ce que c'est sur le livre, mais on n'en devine rien sur la toile. Si la foule qui s'ouvre devant l'homme fier qui passe, s'inclinoit ou se prosternoit et qu'on remarquât un seul homme debout, on diroit, voilà Mardochée. Mais le peintre a fait le contraire. Un seul fléchit le genou; le reste est debout, et l'on cherche en vain le personnage interressant. Du reste, nulle expression; point de distance entre les plans; une couleur sombre; des lumières de nuit; cet artiste use plus d'huile à sa lampe que sur sa

* Variantes: A = Assézat; B = Babelon; L = Léningrad; V = Vandeul
6 d'Estrées A 8 froid! A V L 18 amant sortoit B 19/22 Je me rapelle... le tableau d'Amman *manque* A V L
22 Voilà ce qu'on lit A V L 27 D'ailleurs A L

palette. Une purification de la Vierge du même, je ne me la remets pas; c'est peut-être vous en dire du mal (5).

Enfin nous l'avons vu, ce tableau fameux de Jason et Médée (6). O mon ami, la mauvaise chose! C'est une décoration théâtrale avec toute sa fausseté; un faste de couleur qu'on ne peut supporter; un Jason d'une bêtise inconcevable. L'imbécille tire son épée contre une magicienne qui s'envole dans les airs, qui est hors de sa portée et qui laisse à ses pieds ses enfants égorgés. C'est bien cela! Il falloit lever au ciel des bras désespérés; avoir la tête renversée en arrière; les cheveux hérissés; une bouche ouverte qui poussât de longs cris, des yeux égarés; et puis une petite Médée, courte, roide, engoncée, surchargée d'étoffes; une Médée de coulisse; pas une goutte 10 de sang qui tombe de la pointe de son poignard ou qui coule sur ses bras; point de désordre; point de terreur. On regarde, on est ébloui, et l'on reste froid. La draperie qui touche au corps a le mat et les reflets d'une cuirasse; on diroit d'une plaque de cuivre jaune. Il y a sur le devant un très bel enfant renversé sur les degrés arrosés de son sang, mais il est sans effet. Ce peintre ne pense ni ne sent. Un char d'une pesanteur énorme. Si c'étoit un morceau de tapisserie que ce tableau, il faudroit accorder une pension au teinturier.

J'aime mieux ses baigneuses (8).

C'est un autre tableau où l'on voit deux femmes nues, au sortir du bain. L'une par devant, à qui l'on présente une chemise, et l'autre par derrière. Celle-ci n'a pas le 20 visage agréable; je lui trouve le bas des reins plats (*sic*); elle est noire; ses chairs sont molles; la main droite de l'autre m'a paru sinon estropiée et trop petite, du moins désagréable; elle a les doigts recourbés: pourquoi ne les avoir pas étendus? La figure seroit mieux apuiée sur le plat de la main, et cette main auroit été d'un meilleur choix. Il y a de la volupté dans ce tableau, des pieds nuds, des cuisses, des tétons, des fesses; et c'est moins peut-être le talent de l'artiste qui nous arrête que notre vice. La couleur a bien de l'éclat. Les femmes occupées à servir les figures principales sont éteintes avec jugement; vraies, naturelles et belles, sans causer de distraction.

Il y a de Colin de Vermont une mauvaise Adoration des Roix.

De Jeaurat, des Chartreux en méditation (10); c'est pis encore, point de silence; 30 rien de sauvage; rien qui rapelle la Justice divine; nulle idée, nulle adoration profonde; nul recueillement intérieur; point d'extase; point de terreur. Cet homme ne s'est pas douté de cela. Si son génie ne lui disoit rien que n'alloit il aux Chartreux il auroit vu là ce qu'il n'imaginoit pas. Mais croyez vous qu'il eût vu? S'il y a peu de gens qui sachent regarder un tableau, y a t il bien des peintres qui sachent regarder la nature? Je ne dirai rien de quatre petits tableaux du même. Ce sont des Musulmans

25/26 des pieds nuds... des fesses *manque* A V L 26 des filles B mais c'est A V L 32 point de terreur, point d'extase A L point de terreur, point d'expression, point d'extase V 33 aux Chartreux? B A V L 34 l'eût vu A V L

qui conversent; des femmes de serrail qui travaillent; une pastoralle; un jardinier avec sa jardinière (9). C'est le coloris de Boucher, sans ses grâces, sans son feu, sans sa finesse. Que le costume y soit bien observé, j'y consens; mais c'est de toutes les parties de la peinture, celle dont je fais le moins de cas.

Voici une Vestale de Natier; et vous allez imaginer de la jeunesse, de l'innocence, de la candeur; des cheveux épars, une draperie à grands plis, ramenée sur la tête et dérobant une partie du front; un peu de pâleur; car la pâleur sied bien à la piété (et à la tendresse). Rien de cela, mais à la place, une coiffure de tête élégante, un ajustement recherché, toute l'afféterie d'une femme du monde à sa toilette, et des yeux pleins de volupté, pour ne rien dire de plus. 10

Hallé a fait deux pendants des dangers de l'amour et du vin. Ici des nimphes enyvrent un satire d'une belle brique, bien dure, bien jaunâtre et bien cuite; et puis à côté de cette figure qui sort du four d'un potier, nul esprit, nulle finesse, point de mouvements, point d'idée, mais le coloris de Boucher. Cet homme qu'on a très bien nommé le Fontenelle de la peinture, finira par les gâter tous.

Je vois encore sur le livret une fuite de la Vierge en Egypte (11); personne ne sçauroit sans cela qu'elle est au sallon. Je renvoye ses deux petits pendants au pont Notre Dame.

La piscine miraculeuse de Vien est une grande composition qui n'est pas sans mérite (13). Le Christ y a l'air benêt comme de coutume; tout le côté droit est .20 brouillé d'un tas de figures jettées pêle mêle, sans effet et sans goût. Mais la couleur m'a paru vraie. Au dessus des malades, il y a un ange qui est très bien en l'air; derrière le Christ un apôtre en gris de lin que Le Sueur ne dédaigneroit pas, mais qu'il revendiqueroit peut être; et sur le milieu, un malade assis par terre qui fait de l'effet. Il est vrai qu'il est vigoureux et gras et que ma Sophie a raison quand elle dit que s'il est malade, il faut que ce soit d'un cor au pied.

Jésus Christ rompant le pain à ses disciples; St Pierre à qui Jésus demande après la pesche, s'il l'aime; la musique; une résurrection du Lazare (12) sont quatre tableaux du même, dont je ne sens pas le mérite.

Vous rapellez vous, mon ami, la Résurrection du Rembrant (12 bis); ces disciples 30 écartés; ce Christ en prière; cette tête tout enveloppée du linceul, dont on ne voit que le sommet et ces deux bras effrayants qui sortent du tombeau. Ces gens ci croyent qu'il n'y a qu'à arranger les figures. Ils ne sçavent pas que le premier point, le point important, c'est de trouver une grande idée, qu'il faut se promener, méditer, laisser là les pinceaux et demeurer en repos jusqu'à ce que la grande idée soit trouvée.

Il y a d'un Lagrenée une assomption; Vénus aux forges de Lemnos demandant à

5 voilà une Vestale L 7/8 ainsi qu'à la tendresse A V L 13/14 point de mouvement A V L 16/18 Je vois encore... Notre-Dame *manque* A V L 25 et que Sophie A L 30 de Rembrandt B du Lazare par Rembrandt A du Lazare par Rembrand V L 32 tombeau? A V L

Vulcain des armes pour son fils (14); un enlèvement de Céphale par l'Aurore (15), un jugement de Paris, un satyre qui s'amuse du siflet de Pan et quelques petits tableaux, car les précédents sont grands.

Si j'avais dû peindre la descente de Vénus dans les forges de Lemnos, on auroit vu les forges en feu sous des masses de roches; Vulcain debout, devant son enclume, les mains apuiées sur son marteau; la déesse toute nue lui passant la main sous le menton; ici le travail des ciclopes suspendu; quelques uns regardant leur maître que sa femme séduit, et souriant ironiquement; d'autres cependant auroient fait étinceler le fer embrasé. Les étincelles dispersées sous les coups auroient écarté les amours; dans un coin ces enfants turbulents auroient mis en désordre l'attelier du forgeron; et qui auroit empêché qu'un des ciclopes n'en eût saisi un par les ailes pour le baiser. Le sujet étoit de poésie et d'imagination, et j'aurois tâché d'en montrer. Au lieu de cela, c'est une grande toile nue, ou quelques figures oisives et muettes se perdent. On ne regarde ni Vulcain ni la déesse. Je ne sçais s'il y a des ciclopes. La seule figure qu'on remarque, c'est un homme placé sur le devant qui soulève une poutre ferrée par le bout.

Et ce jugement de Paris? que vous en dirai-je? Il semble que le lieu de la scène devoit être un paysage écarté, silencieux, désert, mais riche; que la beauté des déesses devoit tenir le spectateur et le juge incertains; qu'on ne pouvoit rencontrer le vrai caractère de Paris que par un coup de génie. Mr de la Grenée n'y a pas vu tant de difficultés. Il étoit bien loin de soupçonner l'effet sublime du lieu de la scène. Son jeune Satyre qui s'amuse du siflet de Pan a plus de gorge qu'une jeune fille. Le reste, c'est de la couleur, de la toile et du temps perdus.

Je n'ai pas mémoire d'avoir vu ni un St Hippolite dans sa prison ni un Domine non sum dignus, ni une Lucrèce présentant le poignard à Brutus (8), ni les autres tableaux de Challe. Vous sçavez avec quelle dédaigneuse inadvertance on passe sur les compositions médiocres.

Il y a de Chardin un retour de chasse; des pièces de gibier; un jeune élève qui dessine vu par le dos; une fille qui fait de la tapisserie; deux petits tableaux de fruits. C'est toujours la nature et la vérité; vous prendriez les bouteilles par le goulot, si vous aviez soif; les pesches et les raisins éveillent l'appétit et apellent la main. J'aimerois bien mieux que ces derniers fussent dans votre cabinet que chez ce vilain Trublet à qui ils appartiennent. Ce Chardin est homme d'esprit; il entend la théorie de son art; il peint d'une manière qui lui est propre, et ses tableaux seront un jour recherchés. Il a le faire aussi large dans ses petites figures que si elles avoient des coudées. La largeur du faire est indépendante de l'étendue de la toile et de la grandeur

7 regardent B 8 sourient B 9 leurs coups A V L 9/10 amours dans un coin A amours: dans un coin L
24 d'avoir vu un A V L 28 un jeune clerc B un jeune dessinateur V L 32/33 J'aimerois... appartiennent.
manque A L 33 M. Chardin A V L un homme d'esprit V

des objets. Réduisez tant qu'il vous plaira une sainte famille de Raphaël, et vous n'en détruirez point la largeur du faire.

Une belle chose, c'est le portrait du maréchal de Clermont-Tonnerre peint par Aved (2). Il est debout à côté de sa tente; en botine (*sic*); avec la veste de bufle à petits parements retroussés, et le ceinturon de cuir. Je voudrais que vous vissiez avec quelle vérité de couleur et quelle simplicité cela est fait. On s'y tromperoit. De près la figure paroit un peu longue; mais c'est un portrait. Si l'homme est ainsi? D'ailleurs éloignez vous encore de quelques pas et ce défaut, si c'en est un, n'y sera plus. Il me fâche seulement qu'on soit si bien peigné dans un camp. Il y a une perruque que Van Dick auroit, je crois, un peu ébouriffée. Mais je suis trop difficile. 10

La Tour avoit peint plusieurs pastels qui sont restés chez lui, parce qu'on lui refusoit les places qu'il demandoit.

Bachelier a fait une grande et mauvaise résurrection, à la manière de peindre du Comte de Caylus. Mr Bachelier, mon ami; croyez moi, revenez à vos tulippes. Il n'y a ni couleur ni composition, ni expression ni dessein dans votre tableau. Ce Christ est tout disloqué. C'est un patient dont les membres ont été mal reboutés; de la manière dont vous avez ouvert ce tombeau, c'est vraiement un miracle qu'il en soit sorti; et si on le faisoit parler d'après son geste, il diroit au spectateur: adieu messieurs; je suis votre serviteur; il ne fait pas bon parmi vous, et je m'en vais. Tous ces chercheurs de méthodes nouvelles n'ont point de génie. 20

Nous avons eu une foule de marines de Vernet (24); les unes locales, les autres idéales; et dans toutes c'est la même imagination, le même feu, la même sagesse, le même coloris, les mêmes détails, la même variété. Il faut que cet homme travaille avec une facilité incroyable. Vous connoissez son mérite. Il est tout entier dans quatorze ou quinze tableaux. Les mers se soulèvent ou se tranquillisent toujours à son gré. Le ciel s'obscurcit; l'éclair s'allume; le tonnerre gronde; la tempête s'élève; les vaisseaux s'embrassent (*sic*); on entend le bruit des flots, les cris de ceux qui périssent, on voit, on voit tout ce qu'il lui plaît.

Les morceaux d'histoire naturelle de Mad. Vien ont le mérite qu'il y faut désirer, la patience et l'exactitude. Un portefeuille de sa façon instruiroit autant qu'un 30 cabinet, plairoit davantage et ne dureroit pas moins.

Si vous êtes curieux de visages de plâtre, vous verrez à votre retour les tableaux de Drouais (25, 26, 28). Mais à quoi tient cette fausseté, cela n'est pas dans la nature. Ces gens voyent donc d'une façon et font d'une autre.

3 C'est une belle chose V L 4 en bottines B A V L 7 portrait, l'homme est peut-être ainsi A portrait; l'homme est peut-être ainsi V L 11 chez lui; B 14 mon ami *manque* A V L ami, B 15 dessin B A V L 17 vraiment B A V L 18 aux spectateurs A V L 21 Nous avons une A V eu une L 27 s'embrassent B A V L 29 qu'il faut désirer A 32 plâtre, il faut regarder les portraits de Drouais A V L 33 fausseté? B A V L

On loue un martyr (*sic*) de St André de Deshays. Je n'en scaurois que dire, il est placé trop haut pour mes yeux (30).

Quant à son Hector exposé sur les rives du Scamandre il est vilain, dégoûtant et hideux. C'est un malfaiteur ignoble qu'on a détaché du gibet (31).

Il y a du même une marche de voyageurs dans les montagnes. Je n'ose juger des figures, mais je crois le paysage beau. Il m'a rapelé plusieurs fois. Les arbres, les roches, les eaux font un bel effet. Il y a de la poésie dans la composition, et de la force dans la couleur. Quand on compare ce morceau avec les autres du même, on diroit qu'il n'est pas de lui. O la belle solitude. Je l'imagine avec plaisir. Le baron dit que c'est une imitation. Je le croirois bien. 10

Agar chassée par Abraham, errante dans le désert, manquant d'eau et de pain et s'éloignant de son fils qui expire. Quel sujet! La misère, le désespoir, la mort. De par Apollon dieu de la peinture, nous condamnons le Sr. Parocel auteur de cette maussade composition, à lécher sa toile jusqu'à ce qu'il n'y reste rien, et lui défendons de choisir à l'avenir des sujets qui demandent du génie.

Les Greuze ne sont pas merveilleux cette année (27). Le faire en est roide, et la couleur fade et blanchastre. J'en étois tenté autrefois. Je ne m'en soucie plus.

La Mort de Virginie par Doyen est une composition immense où il y a de très belles choses (32). Le défaut c'est que les figures principales sont petites, et les accessoires grandes. Virginie est manquée; ce n'est ni Appius ni Claudius ni le père ni la 20 fille qui m'attachent; mais des gens du peuple, des soldats et d'autres personnages qui sont aussi du plus beau choix; et des draperies d'un moeleux, d'une richesse et d'un ton de couleur surprenant. Il y a de lui d'autres morceaux qui sont fort inférieurs à celui cy.

Sa fête au dieu des jardins (33) est colorée vigoureusement; mais elle dégoûte; de grosses femmes endormies et enyvrées; des culs monstrueux; des masses de chair mal arrangées. Cependant de la chaleur, de la poésie et de l'enthousiasme. Cet homme deviendra un grand artiste ou rien. Il faut attendre. Les amateurs disent que sa vanité le perdra; c'est à dire qu'il sent leur médiocrité et qu'il méprise leurs conseils. Vous n'en prendrez pas vous, plus mauvaise opinion. 30

Avant que de passer à la sculpture, il ne faut pas que j'oublie une petite nativité de Boucher. J'avoue que le coloris en est faux; qu'elle a trop d'éclat; que l'enfant est de couleur de rose; qu'il n'y a rien de si ridicule qu'un lit galant en baldaquin dans un sujet pareil; mais la Vierge est si belle, si amoureuse et si touchante; il est impossible

1 martyre B A V L Deshaye B 3 Son Hector est V L 6 rapellé B 9 solitude! B A V L 13
vous condamnerés (*correction de la main de Vandeul*) V Parroul B 14 défendrés (*correction de la main de Vandeul*) V 17 blanchâtre B A V L Je suis toujours tenté de ses précédens ouvrages, je ne me soucie pas de ceux-cy (*corr. de la main de Vandeul*) 21 qui attachent B A V L 22 moelleux B 25 coloriée A Elle est coloriée V L 26 enivrées, des masses de chair monstrueuses et mal arrangées A V 30 pas, vous, B A V
32/33 de couleur rose A 34 touchante, B Marie est si belle V

d'imaginer rien de plus fin ni de plus espiègle que ce petit St Jean couché sur le dos, qui tient un épi. Il me prend toujours envie d'imaginer une flèche à la place de cet épi; et puis des têtes d'anges plus animées, plus gayes, plus vivantes; le nouveau né le plus joli. Je ne serois pas fâché d'avoir ce tableau. Toutes les fois que vous viendriez chez moi, vous en diriez du mal, mais vous le regarderiez.

Je n'ai vu parmi un grand nombre de morceaux de sculpture qu'une nimphe de grandeur naturelle; un buste de Le Moine par un de ses élèves, et le buste d'une prêtresse de Diane, à ce que je crois.

La nimphe ne me paroit pas inférieure à la dormeuse qui rassembloit tout le monde autour d'elle, au dernier Sallon. Elle est couchée nonchalemment; elle tient une 10 coquille d'une main; elle est accoudée sur son autre bras. La tête a de la jeunesse, des grâces, de la vérité, de la noblesse. Il y a partout une grande molesse de chair; et par ci par là des vérités de détail qui font croire que l'artiste ne s'épargne pas les modèles. Mais comment fait il pour en trouver de beaux.

Le beau buste que celui de Le Moine. Mon ami, le beau buste! (37) Il vit, il pense, il regarde, il voit, il entend, il va parler. Je suis tenté d'aller chez vous et de jetter par les fenêtres ce bloc de terre mort qui y est.

C'est encore une belle chose que ce buste de Diane. On croiroit que c'est un morceau réchappé des ruines d'Athènes ou de Rome. Quel visage! Comme cela est coiffé! comme cette draperie de tête est jettée! et ces cheveux, et cette plante qui 20 court autour. Que les anciens sont étonnants!

Nous avons beaucoup d'artistes; peu de bons; pas un excellent; ils choisissent de beaux sujets; mais la force leur manque; ils n'ont ni esprit, ni chaleur, ni imagination. Presque tous pèchent par le coloris. Beaucoup de dessein, point d'idée. Tâchez de réchaufer cela et me tenez quitte.

(en post-scriptum)

Je me suis trompé; mettez à la place de l'Annonciation de Restout, l'Assomption de Lagrenée. N'oubliez pas cette note; et gardez vous bien de mettre mon nom à ce papier. Orphée ne fut pas plus mal entre les mains des bacchantes, que je ne le serois entre les mains de nos peintres. 30

(*d'une autre main:*
du 15 Septembre
1759)

6 Je n'ai pas vu un grand nombre de morceaux de sculpture: une B 7 naturelle, par Vassé A V naturelle par Vassé L élèves, M. Pajou A V 7/8 et une Diane, à ce que je crois, par Mignot A V 14 beaux? B A V L 15 O le beau buste que celui de Le Moyne! il vit A V Il vit L 16/17 Je suis tenté... qui y est *manque* A V L 21 Que les... étonnants! *manque* A V L M. Pajou promet d'être un habile homme *ajouté* V (*de la main de Vandeul*) 24 idées V L 24/25 Tâchez... quitte *manque* A V L 27 Le post-scriptum concernant l'Assomption de La Grenée manque *dans* A V et L La mention: 15 Sept. 1759 en fin de lettre, donnée par B, n'est pas de la main de Diderot.

LE TEXTE

C'est celui du manuscrit autographe, un fragment d'une lettre à Grimm. Ce manuscrit (qui fait partie du Fonds Vandeul) a été publié en 1931 par A. Babelon dans son édition de la *Correspondance inédite de Diderot* (vol. I, pp. 76 sqq.) mais avec des erreurs assez nombreuses. M. Babelon lit « amant » pour « Aman », « Parroul » pour « Parrocel », « filles » pour « fesses », « clerc » pour « élève »; il transforme une affirmation en négation, et il omet de signaler que la date, à la fin de la lettre, n'est pas de la main de Diderot. La première édition du *Salon* (*Correspondance Littéraire*, 1813, II, pp. 451–62) suit, dans la forme, le manuscrit autographe.

Il existe en outre, dans le Fonds Vandeul, une copie du *Salon de 1759* avec des corrections et des variantes.

Grimm avait déjà fait des retouches à l'original. Il avait supprimé par bienséance des détails tels que: « des cuisses, des tétons, des fesses » et, plus loin: « des culs monstrueux ». De même, il avait atténué les vivacités de Diderot et ses familiarités envers les artistes, supprimant une phrase désobligeante pour Hallé, et l'apostrophe impertinente à Bachelier. Il avait omis une phrase sur l'*Annonciation* de Restout, rajoutée par Diderot, et une exclamation gratuite, en effet, mais significative, une sorte d'*a parte*: « Que les Anciens sont étonnants! » Il avait fâcheusement rectifié une autre exclamation: « Le beau buste que celui de Le Moyne. Mon ami, le beau buste! » devient: « O le beau buste que celui de Le Moyne! » Ce qui s'est perdu dans ce remaniement, c'est une *intonation* de Diderot.

Vandeul ajoute de sa main de nouvelles retouches, qui le montrent soucieux d'adoucir, à son tour, les expressions sévères ou brutales de Diderot envers les artistes (Parrocel, Greuze, Pajou).

N.B. Ni pour ce *Salon*, ni pour les suivants, nous n'indiquons les variantes qui résultent de la présentation plus ou moins systématique des œuvres. Exemples:

[Léningrad]	[Assézat]
2. *Le Portrait de Madame de Pompadour.* Du même. Plus droit et plus froid.	C'en est un autre de *Madame de Pompadour*, plus droit et plus froid.
18. Vien. *La Piscine miraculeuse.* C'est une grande composition qui	*La Piscine miraculeuse* de Vien est une grande composition qui

Cependant, nous les signalons dans le cas où l'ordre même du texte est affecté par la présentation.

SALON DE 1761

NOTE HISTORIQUE

Le Salon s'ouvrit le 25 août 1761 (cf. *A.A.F.*, 1903, p. 201). Cochin avait oublié de demander à Marigny la lettre que celui-ci lui adressait d'habitude. Il la lui réclame d'urgence le 13 juillet au lieu du 15 juin, et Marigny l'écrit le 19 juillet. On n'avait pas vu d'exposition depuis 1759; aussi le Salon fit-il sensation, d'autant qu'on ne croyait pas que, «tandis que l'Europe gémit sous le poids d'une guerre dont nous supportons le plus grand fardeau [Guerre de Sept Ans] Paris verrait de nouveaux progrès dans les Arts, et une aussi somptueuse abondance de leurs productions».

Cinquante-trois artistes exposent deux cents œuvres environ: trente-trois peintres montraient cent cinquante toiles, soit cinq en moyenne chacun.

Plusieurs de ceux qui ont envoyé des œuvres en 1759 n'exposent pas cette année: Autreau, Portail et Collin de Vermont sont morts; Restout est occupé à peindre la suite d'Esther; La Grenée est en Russie, Perronneau dans le Loiret, Tocqué en Danemark. Loir, Vénevault, Mme Vien, Poitreau n'exposent pas tous les ans; Aved estime n'avoir rien à montrer. L'absence de Belle est plus étonnante; il vient, en effet, d'être reçu Académicien.

Peu d'artistes nouveaux: Guérin, Baudouin, Roland de la Porte, Briard. Pierre, qui exposait depuis longtemps, n'a rien envoyé en 1761 pas plus que Lebel et Oudry neveu qui sont dans le même cas. Dumont le Romain, quoique Ancien Recteur, n'avait rien envoyé non plus en 1759.

Le nombre des tableaux religieux diminue; il n'y en a que seize cette année, dont beaucoup sont des commandes; les mythologies aimables sont, au contraire, de plus en plus fréquentes; de nombreuses allégories sont prétexte à montrer des génies ou des amours; mais l'essentiel du Salon est constitué par les sujets de genre, généralement modernes: pastorales ou scènes d'intérieur.

Une trentaine de portraits; une vingtaine de paysages. Dans ceux-ci le public préférera les paysages historiques ou les vues de villes aux simples images de la nature que montre Boucher.

Des natures mortes de Chardin et de son émule Roland de la Porte ainsi que des Retours de Chasse des descendants d'Oudry et de Desportes semblent très demandés pour les salles à manger.

Deux tableaux d'histoire contemporaine: la Réception de Louis XV à l'Hôtel de

Ville à son retour de Metz, au moment où il est le plus populaire, et la Publication de la Paix d'Aix-la-Chapelle.

Les artistes et l'Académie tinrent compte des réclamations du public au Salon de 1759. Ils firent en sorte que toutes les œuvres soient exposées le jour de l'ouverture. Cependant, le tableau à sensation, l'*Accordée de Village* de Greuze, n'était pas là le 25 août ; il ne fut terminé que le 19 septembre, et ne fut pas exposé avant le 20.

Parmi les œuvres, environ un tiers est déjà acheté à l'artiste. Sans parler des portraits de La Tour, Voiriot, Drouais, qui sont en général des commandes de particuliers, beaucoup de tableaux sont des commandes royales : les œuvres religieuses sont en grande partie destinées à l'Église St-Louis de Versailles terminée en 1744 ; une des autres devait aller à St-Louis du Louvre, hospice placé dans la cour du Carrousel près de St-Thomas ; une autre aux Invalides. D'autres œuvres doivent fournir des cartons de tapisserie. Le roi commanda également des tableaux pour ses châteaux ; Mme de Pompadour de même, ainsi que de petits tableaux par Guérin, auquel elle s'intéressait. Le marquis de Marigny, directeur des Beaux-Arts et frère de la favorite, se montre le plus généreux et le plus éclairé des amateurs : l'*Accordée de Village* lui appartient, ainsi qu'une dizaine d'œuvres. Les magistrats municipaux ont commandé deux tableaux, dans lesquels on remarque qu'ils se sont fait peindre au premier plan, avec le Roi au fond. Parmi les autres collectionneurs dont le nom est connu, citons au premier rang Lalive de Jully, grand amateur d'art moderne : il avait commandé à Servandoni des *Ruines* décorées de figures de soldats romains par Boucher (le même Boucher avait placé des personnages dans un tableau de Patel le père) ; il possédait un *Énée et Anchise* de Carle Van Loo, plusieurs Boucher, des Natoire, des Vien, des Vernet, le *Fontenelle* de Voiriot, des Pierre, huit Greuze, quatre Roland de la Porte, des Drouais, des La Grenée, deux Hubert Robert, ainsi que des œuvres des meilleurs sculpteurs.

Au nombre des amateurs, citons aussi Dazaincourt, le Prince de Turenne, Madame Geoffrin, le notaire Fortier (*Bénédicité* de Chardin), le Curé de St-Louis de l'Île, les peintres Aved et Silvestre (tous deux marchands), l'orfèvre Roettiers. L'étranger est représenté par le Roi de Prusse qui achète le *Jugement de Pâris* de Pierre.

Un tiers des œuvres sont donc vendues avant le Salon ; un autre sera vendu après le Salon : celui-ci comprenant les œuvres agréables et galantes. Le dernier tiers reste aux artistes, composé par des sujets religieux ou mythologiques, et on le retrouvera à leur vente.

Neuf sculpteurs exposent une quarantaine de sculptures. Douze bustes ; des statues de fontaines (nymphes, baigneuses, fleuve) ; des projets de tombeaux ; un bénitier. Très peu d'autres sujets : quatre allégories antiques, une Sibylle, deux Saints (St Augustin et St André). Deux sujets contemporains : une Paix et un Turenne.

Comme pour les peintures, l'œuvre importante, le buste de la Clairon par Le Moyne, n'était pas prête à la fin d'août; on ne la vit que vers le 5 septembre.

Onze graveurs exposent vingt estampes; ces gravures sont toutes, sauf une, des estampes de reproduction, inspirées de peintures modernes et agréables.

L'arrangement du Salon nous échappe, faute d'un dessin ou d'une gravure d'ensemble. Nous savons que les tableaux ont été placés dans le grand salon du Louvre par Chardin, qui s'est sûrement acquitté avec goût de cette tâche difficile. Dans l'endroit le plus apparent il a placé le portrait du Roi par L. M. Van Loo encadré par la *Paix de 1749* de Dumont et par la *Réception du Roi à l'Hôtel de Ville* de Roslin; au-dessous, trois portraits de La Tour. Les Vernet par contre — médiocres d'ailleurs — sont un peu cachés, un pastel de Voiriot est sur l'escalier, et le grand tableau de Briard est placé trop haut pour qu'on puisse l'étudier. Les bustes sont sur une table; la *Jeune fille* de Le Moyne entre son *Crébillon* et son *Restout*.

Presque toutes les œuvres figurant au catalogue furent exposées; St-Aubin n'a pas vu le n° 67, c'est-à-dire plusieurs tableaux de Vernet que les Amateurs, cependant, semblent avoir remarqués; les tableaux d'Oudry furent retirés par leur auteur; une œuvre qui ne figure pas au catalogue, la *Sibylle* de Caffieri, fut la sculpture la plus remarquée du Salon. Casanova et Baudouin semblent avoir exposé, puisque les Amateurs leur consacrent une page, mais on ne lit pas leurs noms au catalogue.

Le public, qui paraît avoir été assez nombreux, est déçu par les tableaux de Boucher et de Vernet dont il attendait mieux. On discute la *Vénus* de Doyen et la *Décollation de St Jean Baptiste* de Pierre. Mais les œuvres les plus admirées sont l'*Accordée de Village* de Greuze, le *St Vincent de Paul* de Hallé, le *Jeune élève* de Drouais, l'*Église Ste-Geneviève* de Demachy, la réplique du *Bénédicité* de Chardin, la *Lecture dans un parc* de Carle Van Loo et les tableaux de Deshays, ainsi que la *Sibylle* de Caffieri.

Les visiteurs aiment bien voir des portraits de personnalités connues, car ils peuvent en constater, ou en discuter, la ressemblance. On dit, par exemple, que M. de Marigny a le teint moins rouge que ne le montre Roslin, et que le Roi a un visage plus noble, plus riche et moins âpre que celui que lui donne Dumont.

Le Salon eut du succès, et on le prolongea exceptionnellement jusqu'au 4 octobre en vertu d'une décision de Marigny du 28 septembre (*A.A.F.*, 1903, p. 205).

Les critiques imprimées sont moins nombreuses et moins intéressantes qu'en 1759. Comme d'habitude, les *Petites Affiches* ont donné, dès le 31 août, un communiqué sommaire sur le Salon. On voit que le Salonnier, le catalogue en main, a écrit son article sans aller voir les œuvres. Il se borne à citer celles des peintres les

plus marquants, avec un peu plus de détails s'il s'agit d'un portrait du Roi ou de M. de Marigny.

Le *Mercure* de septembre (pp. 141 et seq.) est d'une grande banalité; il corrigera cet article en revenant à plusieurs reprises sur le Salon en octobre, et en publiant un éloge de l'*Accordée de Village* (p. 170) lorsque son succès se sera confirmé.

L'article le plus lu, le plus important, est celui qui a paru, comme en 1759, dans l'*Observateur littéraire* de l'abbé de la Porte, sous le titre d'*Observations d'une Société d'amateurs sur les tableaux exposés au Salon cette année*; il est rapidement tiré à part en une petite brochure de 72 pages parue chez Duchesne, l'éditeur d'art d'alors (Rue St-Jacques, au Temple du Goût. On sait que le fils de Duchesne, Duchesne aîné, fut près de 50 ans l'animateur du Cabinet des Estampes. Il avait fait acheter chez son père par la Bibliothèque les notes manuscrites de Mariette).

L'abbé de la Garde,[1] auteur cette fois-ci du texte, est un homme de Cour; on le voit par la façon dont il parle de Mme de Pompadour, de Marigny, du Roi. En effet, Philippe Bridard de la Garde (1710–67) est l'auteur d'un certain nombre d'ouvrages parus entre 1739 et 1751: *Annales amusantes* (1741), *Mémoires d'une jeune Demoiselle de province pendant son séjour à Paris* (1739, réédité jusqu'en 1766) et surtout de petites pièces de circonstance, impromptus de cour à l'occasion de la naissance du Duc de Bourgogne (1751) ou de la convalescence du Roi (1740). Attaché à la Cour, organisateur des fêtes particulières de Louis XV, bibliothécaire de Mme de Pompadour, il était si attaché à la Marquise que, dit-on, il ne put lui survivre. En matière d'art, il sait écrire, bien qu'on lui reproche à juste titre sa préciosité, et il connaît la langue des «connaisseurs». Il se vante d'être impartial, mais il exprime un sentiment personnel sans encenser indistinctement tous les artistes. Il ne s'intéresse guère à la sculpture ni à la gravure, mais uniquement ou presque à la peinture. Dans ce domaine, on peut se demander s'il n'est pas conseillé par Deshays, seul peintre auquel il consacre de longs développements (huit pages), et qu'il loue sans réserves. Il aime les tableaux de Carle Van Loo, de Vien, de Hallé; il n'aime guère ceux de Pierre, de Bachelier, de Boucher, de Greuze, de Dumont. On dirait qu'il place Roslin au-dessus de La Tour.

Le 18 octobre, c'est-à-dire après la fermeture, Fréron publie une *Réponse* en sept pages aux observations précédentes. Elle se compose d'une lettre soi-disant envoyée

[1] L'attribution traditionnelle à l'abbé de la Porte est certainement erronée. On le voit grâce à un petit pamphlet, *Les Misotechnites aux Enfers*, daté de 1763, mais paru à la fin de 1762; dans ce petit écrit, Cochin se moque de la « Sté d'Amateurs » du *Mercure de France*, et il suppose une rencontre aux Enfers entre un critique ancien « Ardelion », auteur de l'*Ombre du Grand Colbert*, et « Philakei », auteur des *Réflexions de la Sté d'Amateurs*. « Philakei » avoue qu'il ne connaît rien à ce dont il parle, et qu'il a caché son ignorance sous le couvert d'une fausse Société; en réalité, il lisait ses écrits à « quelques personnes, peu versées à la vérité dans ces matières », qui ne manquaient pas de l'applaudir. Une clé manuscrite, donnée par Mariette, confirme le témoignage précédent, explique que « Philakei, nom forgé du grec qui veut dire la garde, désigne La Garde, Bibliothécaire de Madame de Pompadour », Eisodos, dans le journal duquel paraît, selon Cochin, la prose de Philakei, est, au dire de Mariette, « l'abbé de La Porte ».

de Bruxelles à l'Abbé de la Garde, leur auteur. Dans cette lettre, on reproche à l'abbé de ne pas se connaître en peinture, et de ne pas consulter les connaisseurs avant d'écrire. On lui reproche de louer Deshays au dépens de Van Loo, de critiquer Pierre, Vien, Bachelier, de se montrer perfide dans ses compliments à Greuze, et d'exprimer son ressentiment envers Cochin. Cette lettre supposée est suivie d'une autre, soi-disant envoyée de Bruxelles à une dame de Paris, et critiquant avec malice et justesse le style de l'abbé, hiéroglyphique et ampoulé.

Bachaumont, dans une note manuscrite de la collection Deloynes (B.N. Estampes, n° 384 *bis*), félicite au contraire l'auteur des *Observations* à la fois pour ses connaissances et son style. Le *Mercure* les juge assez intéressantes pour les reproduire en partie dans son numéro d'octobre (pp. 92 sqq. et 221). Il loue la modération de l'auteur.

Trois artistes, enfin, ont laissé leurs appréciations sur le Salon.

Le graveur Wille est allé visiter l'exposition le 29 août «avec plusieurs amis»; il raconte cette visite dans son *Journal*; il est tout fier d'exposer, et il ne parle que de ses œuvres dont, dit-il, «le public est content».

Le graveur suédois Floding, alors encore à Paris, envoya au Comte de Tessin une longue lettre datée du 23 novembre 1761 (publiée dans les *Archives de l'Art français*, 1932, pp. 287–94) dans laquelle il décrit les œuvres principales du Salon. Il insiste naturellement sur Roslin, mais il parle aussi des autres peintres, prouvant qu'il les connaît personnellement, et qu'il suit le mouvement des Arts.

Le plus intéressant des trois fut Gabriel de St-Aubin. Il annota, comme on le sait, un exemplaire du catalogue et en couvrit les marges de croquis. Ce précieux travail a été utilisé par C. Stryenski dans son étude sur le Salon de 1761 (*Gazette des Beaux-Arts*, 1903, I et II); nous avons pu compléter ses indications, ainsi que celles de M. Dacier qui a donné un très utile fac-similé de l'exemplaire St-Aubin conservé au Cabinet des Estampes de la Bibliothèque Nationale (*Catalogues de ventes et livrets des Salons…*, III, 1911).

EXPLICATION

DES PEINTURES,

SCULPTURES,

ET GRAVURES

DE MESSIEURS

DE L'ACADÉMIE ROYALE;

Dont l'Expofition a été ordonnée, fuivant l'intention
de SA MAJESTÉ, par M. le Marquis DE
MARIGNY, Commandeur des Ordres du Roi,
Directeur & Ordonnateur General de fes Bâti-
mens, Jardins, Arts, Académies & Manufactures
Royales: dans le grand Salon du Louvre, pour
l'année 1761.

A PARIS, RUE S. JACQUES
De l'Imprimerie de J. J. E. COLLOMBAT, I. Imprimeur
du Roy, des Cabinet & Maifon de SA MAJESTÉ,
& de l'Académie Royale de Peinture, &c.

M. DCC. LXI.
AVEC PRIVILÉGE DU ROY.

EXPLICATION DES PEINTURES, SCULPTURES,

ET AUTRES OUVRAGES DE MESSIEURS DE L'ACADÉMIE ROYALE, QUI SERONT EXPOSÉS DANS LE SALON DU LOUVRE

═══════

PEINTURES

OFFICIERS

ANCIENS RECTEURS

Par M. LOUIS-MICHEL VANLOO, *Écuyer, Chevalier de l'Ordre du Roi, Premier Peintre du Roi d'Espagne, Ancien Recteur*

1. Le Portrait du Roi. Tableau de 8 pieds de hauteur sur 6 pieds de largeur.*

2. Plusieurs Portraits sous le même Numéro.

L.-M .VAN LOO. Le *Louis XV* est destiné au château de Ménars, qui appartient à Madame de Pompadour. Les *Amateurs*, c'est-à-dire le Bibliothécaire de la Marquise (p. 56), félicitent le peintre pour l'exactitude de la ressemblance, l'heureux agencement des parties, la belle ordonnance de l'œuvre.

Ce tableau qui a, on le voit, été apprécié à la Cour, a servi de portrait officiel. Il en existe au moins six exemplaires à Versailles et en province datés de 1760 à 1762. Dès 1760, des copies en émail sont payées à Bourgouin et Durand (Arch. Nat., 0^1 1934 B). Une copie est commandée à Coqueret (Attaché au cabinet des tableaux du Roi) en 1774 pour « les sauvages du Canada » (0^1 1934 A, dossier 17). Une autre copie, réduite, est à la Wallace Collection (38) (n° 477).

L'œuvre, dessinée par St-Aubin, sera gravée par Cathelin, et traduite en tapisserie par Cozette.

Sous le numéro 2, Van Loo expose quatre tableaux que St-Aubin nous fait connaître: M. de Fontenay, ambassadeur du Roi de Pologne, Melle Van Loo, fille de Carle, qui épouse l'inspecteur général des postes Bron; Vernier, Conseiller au Grand Conseil, qui sera gravé par Miger, et Mme Vernier brodant.

RECTEURS

Par M. DUMONT *le Romain*, *Recteur*

3. Un Tableau Allégorique, représentant la publication de la paix, en 1749.

La Paix descendue du Ciel vient de donner le Rameau d'Olivier au Roi; elle tient par la main ce Monarque dont elle est chérie. Le Roi présente le Rameau à la ville de Paris, qui le reçoit avec respect, joie & gratitude: elle est accompagnée de M. le Prévôt des Marchands & de MM. les Échevins. La Générosité placée auprès du Roi, répand ses bienfaits. Le Génie de la France, armé de son Écusson et de son Épée, poursuit la Discorde terrassée sous les pieds du Roi. Le Fleuve de la Seine & la Marne, témoignent leur surprise & leur satisfaction. Dans le fond, le peuple lève les mains au Ciel en signe de joie & de reconnoissance.

Ce Tableau doit être placé dans la Grande Salle de l'Hôtel de Ville. Il a quatorze pieds de large sur dix de haut.*

Jean-Jacques DUMONT dit le Romain (1701–81), Recteur en 1752, Chancelier en 1758, expose pour la dernière fois. La *Publication de la paix*, grande allégorie destinée à l'Hôtel de Ville, a été commandée en 1758, et payée 10 000 livres selon St-Aubin.

Les *Amateurs* défendent avec chaleur ce tableau officiel à la gloire du Roi. Ils y reconnaissent le style poétique et pittoresque du peintre, la vigueur mâle et ferme de son pinceau, mais, « avec tout le public », ils auraient voulu que la figure de Louis XV soit plus noble, plus riche, moins âpre. Ils défendent aussi Dumont contre une critique, celle de mêler les personnages allégoriques aux êtres réels; Rubens l'a fait, disent-ils, et les sculpteurs le font tous les jours. Ils signalent enfin que les Divinités des Eaux, par une initiative nouvelle et un essai de réalisme, sont verdâtres, et non rougeâtres comme d'habitude dans la peinture.

Le public est sensible au défaut qu'y note Diderot: le héros semble ne pouvoir tenir sur ses jambes, ayant les deux pieds sur les membres mobiles et roulants de la Discorde.

Le tableau, daté de 1761, exposé au Salon à la meilleure place, a été dessiné par St-Aubin. Il a figuré à l'Hôtel de Ville jusqu'en 1793; alors transféré au Musée des Monuments Français, il est actuellement au Musée Carnavalet (39*a* et *b*) (M^elle Bataille, *Cat. de Dumont*, n° 8, dans Dimier). Le Louvre en possède un dessin, attribué à Hallé (Guiffrey, 4 647).

Par M. CARLE VANLOO, *Recteur*, *Écuyer*, *Chevalier de l'Ordre du Roi*, *Directeur de l'École Royale des Élèves protégés*

4. La Magdeleine dans le Désert.

Ce Tableau doit être placé dans l'Église de S. Louis du Louvre, il a huit pieds de haut sur cinq de large.*

5. Un Tableau représentant une Lecture.

Il a cinq pieds de haut sur quatre de large.*

6. Une offrande à l'Amour.

Tableau de cinq pieds de haut sur trois de large.*

7. L'Amour menaçant.
Tableau d'environ trois pieds sur deux & demi.*

8. Deux Tableaux représentant des jeux d'enfants.*

Carle VAN LOO. Placé très haut parmi les peintres officiels, il se fait vieux. Selon Floding, tous ses tableaux ont plu au public et aux connaisseurs.

Sa *Madeleine* est trouvée trop profane par les *Amateurs* qui plaisantent la grotte, bien sévère pour « des amants heureux ». Ils ne sont pas choqués comme Diderot par la douceur des tons, mais louent le « beau vaporeux ».

Le tableau, destiné à St-Louis du Louvre, a disparu avec cette église; St-Aubin l'a dessiné.

Une lecture dans un parc a été, comme le précédent, dessinée par St-Aubin. Le tableau semble un des succès du Salon; il a rencontré un « attrait universel ». Tout « paraît charmant », gracieux, suave. Le tableau est au Musée de l'Ermitage (40).

L'Offrande à l'Amour préfigure les sujets de Fragonard. Les *Amateurs* voient ici un contraste avec les sujets précédents; ce sont deux jeunes Grecques, dont la robe s'applique étroitement sur le nu, et tombe sans pli, froidement. Le tableau est gravé par de Lorraine (1772); il est dessiné par St-Aubin.

L'Amour menaçant est un de ces tours de force d'optique auxquels s'amusaient parfois les peintres; le petit dieu « se dirige vers le spectateur à tous les points de vue ». Falconet parle dans ses « Notes sur Pline » (*Œuvres*, 1781, III, pp. 98–99) de «cette petite flèche en raccourci, qu'un Amour semblait tirer sur le spectateur de quelque côté qu'il regardât le tableau; babiole que la populace admirait dans un de nos Salons ». Selon lui, le peintre n'attachait aucune importance à cette « amusette d'enfant ». Les *Amateurs* disent que la tête veut se souvenir d'une statuette de Falconet exposée à un Salon précédent. Le tableau est dessiné par St-Aubin, gravé par C. de Mechel en 1765 (41). Un tableau de Danloux montre une dame tenant cette estampe de Mechel à la main.

Les *Jeux d'enfants* sont dessinés par St-Aubin qui les appelle « les Amours qui embellissent un appartement où ils jouent ». Ils semblent perdus.

Par M. BOUCHER, *Recteur*

9. Pastorales & Paysages sous le même Numéro.*

BOUCHER exposait six œuvres; toutes furent dessinées par St-Aubin. Pastorale: un berger cueillant des fleurs pour une bergère assise à côté de lui. Les *Amateurs* vantent les grâces et l'art du peintre, la subtilité de son coloris, la « force qui fait valoir les grâces ». Le tableau, dessiné par St-Aubin, est à la Wallace Collection (43) (n° 431); il y en a une variante au Musée de Carlsruhe.

Les *Bacchantes endormies surprises par un satyre* sont un ovale. Les *Amateurs* vantaient la sensualité de l'œuvre, les femmes offrant « les charmes les plus séducteurs ». Pour le satyre, qui présente l'image du désir, « on ne sait à qui appartient le tableau, mais plus d'un homme pourrait lui servir de modèle ». N'y a-t-il pas une allusion voilée? ils semblent bien connaître le modèle, et nous croirions volontiers que quelque grand seigneur s'est fait peindre ainsi en satyre, dans cette composition qui se souvient toujours de l'*Antiope* de Watteau. Nous en donnons une photographie communiquée par M. Wildenstein.

Le sujet est fréquent dans l'œuvre de Boucher (*Cat. A. Michel*, nos 94, 95, 234 et sqq.).

Jupiter et Callisto, sujet voluptueux du même genre, était peint dans un ovale, et servait peut-être de pendant. Les *Amateurs* nous avertissent que «tout ce que la volupté peut dire avec décence est exprimé dans le sujet» où on reconnaît le génie galant et fertile du peintre. Cf. *Cat.* Michel, n° 179: Coll. Caylus (vente, 1772; vente Leroy, 1780). On ne sait s'il s'agit de celui-ci ou d'autres (180–1). En tout cas, on en connaît deux: un dans la Collection Wallace (n° 446, daté 1769), et un vendu à l'Hôtel Drouot en 1948.

Les *Paysages*, que Diderot trouve absurdes et attachants, sont très difficiles à identifier, car St-Aubin n'en donne que des dessins informes, et les descriptions ne sont guère précises. Il aurait pourtant été curieux de les retrouver, car Diderot a été le seul à les vanter; le public a été déconcerté, ne trouvant aucun sujet; les connaisseurs ont beau dire qu'ils étaient bien peints, on

leur a répondu que l'absence de « sujet décidé » ôtait beaucoup de leur intérêt. Les *Amateurs* expriment les regrets du public qui trouve Boucher ingrat, car on attend toujours beaucoup de lui, et à chaque Salon il envoie très peu de chose.

ADJOINTS A RECTEUR

Par M. JEAURAT, *Adjoint à Recteur*

10. Le Songe de S. Joseph.
Ce Tableau de neuf pieds de hauteur sur six de largeur, doit être placé dans l'Église de S. Louis, à Versailles.*

JEAURAT. Le *Songe de St Joseph* a été cité simplement par les *Amateurs*. Il est à St-Louis de Versailles, trop restauré en 1804 (53). St-Aubin l'a dessiné.

PROFESSEURS

Par M. PIERRE, *Écuyer, Premier Peintre de M. le Duc d'Orléans, Professeur*

11. Jésus-Christ descendu de la Croix.
Tableau de dix-huit pieds de haut sur dix de large.*

12. La Fuite en Egypte.
Tableau de cinq pieds de haut sur quatre de large.*

13. La Décolation de S. Jean-Baptiste.
Tableau de trois pieds de haut sur quatre de large.*

14. Le Jugement de Pâris.
Ce Tableau appartient au Roi de Prusse. Il a vingt-un pieds de large sur quatorze pieds de haut.*

Jean-Baptiste PIERRE (1714–89). Académicien depuis 1742, Professeur depuis 1748, protégé par Mme de Pompadour, sa carrière honorifique sera plus brillante sous Louis XVI.

Sur la *Descente de Croix*, la Sté d'Amateurs est très réservée, et refuse de se prononcer: « Nous ne sommes ni assez éclairés, ni assez présomptueux... Il est dans les Arts des mystères... »: Floding, plus franc, dit qu'il est « au-dessous du médiocre ».

Le tableau est à St-Louis de Versailles (28). St-Aubin l'a dessiné. On en cite une esquisse dans la vente de Balliencourt en 1893. Un dessin est à l'Ashmolean Museum (*Cat.*, I, n° 550); un autre était dans la collection Bourgarel (*Cat.*, II, n° 179).

La *Fuite en Égypte*; Diderot est seul à en parler. Le tableau a une histoire mystérieuse. Une note de St-Aubin dit qu'il a été volé à la Bibliothèque du Roi le 9 octobre 1761, c'est-à-dire peu après son retour du Salon, mais on le voit figurer en 1770 à la vente Lalive de Jully (n° 98, 300 frs.).

Le *Jugement de Pâris* a été commandé par Frédéric II. Les *Amateurs* le commentent longuement (pp. 19–22). Ils font remarquer que la toile est beaucoup trop grande pour le sujet, «malgré les recours des accessoires épisodiques». Ils admirent avec des réserves la Vénus, mais critiquent Pâris qui n'est pas un pâtre antique, «mais un paysan de nos campagnes, en chemisette d'étoffe grossière». Le dépit de Pallas n'est pas «intéressant», et son attitude justifie «un peu trop, au gré de quelques spectateurs, la décision de Pâris». Junon est une imitation trop scrupuleuse de l'antique. Mais le critique insiste sur la «justesse et l'accord des tons», sur «le coloris généralement sage et tranquille».

Le tableau, dessiné par St-Aubin, était au Nouveau Palais de Potsdam.

La *Décollation de St Jean-Baptiste* est bien conçue au dire des *Amateurs*; le peintre a caché «l'aspect répugnant d'un col d'où le sang doit jaillir encore». Le tableau est bien peint et bien dessiné. Fréron ajoute que c'est «un des plus beaux ornements du Salon». Il est dessiné par St-Aubin. Il appartient au Comte d'Angiviller chez qui il fut saisi avec beaucoup d'autres œuvres précieuses en avril 1793 (*A.A.F.*, 1901, p. 335, n° 19) et se trouve au Louvre. Le Musée d'Avignon en possède une réplique (46).

Par M. NATTIER, *Professeur*

15. Le Portrait de feue Madame Infante, en habit de Chasse.
 Tableau de cinq pieds sur quatre.*

NATTIER. *Feue Madame Infante.* P. de Nolhac trouve injuste Diderot qui a jugé sévèrement ce tableau; pour lui c'est un des plus vivants du peintre, il n'affadit pas le modèle, ce qui est rare. Le portrait est au Musée de Versailles (69).

Par M. HALLÉ, *Professeur*

16. Les Génies de la Poësie, de l'Histoire, de la Physique & de l'Astronomie.
 Ce Tableau est au Roi, & est destiné à être exécuté en tapisserie dans la Manufacture des Gobelins. Il a dix pieds en quarré.*

17. S. Vincent de Paule, prêchant.
 Tableau de onze pieds de haut sur six de large.*

18. Deux petits Tableaux représentans des Pastorales.

19. Autre, en ovale, représentant une Dame qui dessine à l'encre de la Chine.

20. Un petit Tableau, d'une femme qui amuse son enfant avec un moulin à vent.

21. Autre, représentant une Sainte Famille.

HALLÉ. *Les Génies de la Poësie, de l'Histoire, de la Physique et de l'Astronomie*, qui devait servir de carton de tapisserie, a été payé 2 500 fr. le 26 février 1766. Le sujet est intéressant, et se relie aux recherches des Encyclopédistes. Pourtant, personne n'en parle.
Le tableau est au Musée du Louvre (49); St-Aubin l'a dessiné. Cf. *Cat. de Hallé*, n° 82 et Engerand, *Tableaux commandés...*, p. 229.
St Vincent de Paul, que Diderot juge très sévèrement,

pourtant, selon la *Sté d'Amateurs*, «concilie au Salon les suffrages de la multitude curieuse avec l'estime des connaisseurs difficiles» (n° 2). Le Salonnier consacre deux pages (pp. 23–24) au tableau, admirant la vérité locale des couleurs, des personnes et des usages, et reconnaissant avec plaisir, au fond, une partie de l'église St-Étienne du Mont, «très favorable aux effets pittoresques par son genre gothique». Diderot n'a pas dû être seul à comparer le tableau à un éventail, car

l'autre Salonnier parle d'un reproche au sujet de « l'égalité de lumière et la *prononciation* trop distincte sur les auditeurs les plus éloignés », et il justifie Hallé, disant qu'on suppose à tort l'espace autour de la chaire plus étendu qu'il ne serait dans la réalité. Le Suédois Floding (*op. cit.*, p. 289) parle de la belle composition et du grand effet qu'on admire malgré un coloris clair. Le tableau est à St-Louis de Versailles (50). Il a été dessiné par St-Aubin. Cf. *Cat. Hallé*, n° 41.

Les deux *Pastorales* sont reproduites par St-Aubin: un berger jouant de la flûte et un satyre découvrant une nymphe endormie.

La *Dame qui dessine à l'encre de la Chine* est un tableau de famille, peint en 1758. C'est la femme d'Hallé, dessinant le portrait de sa fille Geneviève d'après un buste; à côté d'elle, un petit garçon, Jean Noël Hallé, né en 1754. St-Aubin l'a dessiné. Il est resté longtemps dans la famille Hallé. Cf. *Cat. Hallé*, n° 169.

La *Dame avec un chat sur ses genoux* fait, selon St-Aubin, montrer par un Savoyard un moulin à vent à un enfant; elle a été gravée par Beauvarlet. *Cat. Hallé*, n.d.

La *Sainte Famille*, avec, selon St-Aubin, St Joseph qui « dort sur un lit », a été dessinée par St-Aubin. *Cat. Hallé*, n.d.

Par M. VIEN, *Professeur*

22. Zéphire & Flore.

 Tableau de quatorze pieds de largeur sur neuf pieds quatre pouces de hauteur.*

23. Saint Germain donne une médaille à Sainte Geneviève.

 Ce Tableau de onze pieds de hauteur sur six de largeur, doit être placé dans l'Église de S. Louis, à Versailles.*

24. L'Amour & Psyché.*

25. La Musique.

 Ces deux Tableaux ont chacun cinq pieds sur quatre.

26. Une jeune Grecque, qui orne un vase de bronze, avec une guirlande de fleurs.*
 Tableau de deux pieds neuf pouces de haut sur deux pieds de large.*

27. La Déesse Hébé.

28. Plusieurs Tableaux, sous le même Numéro.

VIEN. Les *Amateurs*, assez ironiques, reconnaissent qu'on voit maintenant que le succès de Vien est dû à son talent, et non à « la prévention de quelques connaisseurs » qui l'ont poussé à ses débuts. Ces connaisseurs semblent être Mme Geoffrin et Lalive de Jully (cf. *G.B.A.*, 1867, II, p. 182). Vien, qui avait été fort bien avec Mme de Pompadour et Marigny, vit de ce côté sa faveur refroidie lorsqu'il fut apprécié par la Reine, et que Mme de Pompadour le crut coupable d'avoir voulu présenter au Roi la jolie Miss O'Murphy.

Zéphyre et Flore, destiné à l'Hôtel des Ambassadeurs de Hollande, rue Vieille-du-Temple, y est encore (44). St-Aubin l'a dessiné. C'est un plafond, et l'effet qu'il fait au Salon est médiocre, car on ne le comprend pas.

St Germain est admiré par les *Amateurs* comme par Diderot. Ils louent la lumière, l'effet, la richesse des masses de vêtements, la candeur de la Sainte. Ils excusent la chape du Pontife qui empêche de bien voir son corps.

Le tableau était à St-Louis de Versailles. Stryenski dit qu'il y est remplacé par une copie de Melle Thorel datée de 1873; ce n'est pas une copie, mais un tableau sur le même sujet.

Une Jeune Grecque fut remarquée; le public ne semble pas l'avoir admirée, ni les artistes, et les

Amateurs la prônent cependant, insistant sur sa correction, sa « sçavante simplicité », et l'intérêt qu'elle marque dans le retour au « goût de l'antique ». St-Aubin l'a dessinée, et elle a été gravée (47).

Sous le n° 28 Vien a envoyé plusieurs tableaux, dont une tête d'enfant entre deux bustes que conserve un dessin de St-Aubin et une *Bergère faisant une offrande à l'Amour* dont parle Floding (p. 289). L'*Hébé*, dessinée par St-Aubin, est au Musée Saint-Didier, à Langres.

ADJOINTS A PROFESSEUR

Par M. DESHAYS, *Adjoint à Professeur*

29. Saint André amené par des Bourreaux pour être attaché sur un chevalet & y être fouetté.
 Tableau de quatorze pieds de haut sur six de large.*

30. Saint Victor, jeune Capitaine Romain, est amené les mains liées devant le Tribunal du Préteur, en présence des Prêtres des faux Dieux, & le Sacrifice préparé: le Saint renverse l'Idole; il est saisi par les Soldats & condamné au Martyre.
 Tableau de dix pieds de haut sur six de large. *

31. Saint Pierre délivré de la prison.
 Tableau de onze pieds de haut sur six de large.*

32. Saint Benoît près de mourir vient recevoir le Viatique à l'Autel.
 Tableau de huit pieds de haut sur six de large.*

33. Deux petits Tableaux représentant des Caravanes.*

34. Sainte Anne, faisant lire la Sainte Vierge.*

35. Plusieurs Tableaux & Esquisses, sous le même Numéro.

DESHAYS. Son *St André* à un grand succès. Selon Floding c'est, d'ailleurs, l'œuvre d'après laquelle il a été nommé en 1760 Adjoint à Professeur dans l'Académie. Il a été obligé de jouer la difficulté, et de peindre sur une toile en hauteur un sujet fait pour une toile en largeur. Les *Amateurs* (pp. 27–28) admirent l'élégance du Saint, le mérite de la figure qui l'accompagne, celui des autres et surtout d'une en rouge, leur caractère et le coloris « ferme et vif ».

Le tableau, destiné à une église de Rouen, est au Musée de cette ville (51). Il en existe un croquis par St-Aubin. Un premier *Martyre de St André* avait été exposé en 1759, v. *supra*, p. 51. A la vente Deshays a passé un troisième tableau du même cycle, *Saint André mis au tombeau*; il est au Musée de Lyon.

Le *St Pierre délivré de la prison* a connu le même succès, et « les regards sont saisis involontairement par lui ». Les *Amateurs* font un éloge très net de l'Ange et du Saint, en admirant la composition que n'affaiblissent pas des détails superflus.

Le tableau, destiné à St-Louis de Versailles, y est toujours (52). Il en existe un croquis par St-Aubin, une gravure de Ph. Pariseau (1765); à la vente Basan (1798) figure un dessin pour le tableau.

Le *St Benoît mourant* a été regardé (*Amateurs*, p. 29) « comme un chef-d'œuvre d'expression »; on reconnaît l'homme qui meurt et le Saint, ainsi que la vénération sur le visage des religieux. Le célébrant est moins triste qu'occupé par « la grandeur de son ministère ». Les connaisseurs y admirent surtout « ce que les gens de l'art appellent la perfection de la vapeur », et y reconnaissent la suavité de Le Sueur.

Le tableau, destiné aux Bénédictins d'Orléans, est au Musée de cette ville. St-Aubin l'a dessiné.

St Victor devant le tribunal reçoit aussi des éloges. Les *Amateurs* admirent le sentiment, la figure du prêtre, celle du préteur, et celle du jeune serviteur renversé sur les genoux entre eux. Le ton, disent les *Amateurs*, est celui de l'école d'Italie, et le coloris « quoique vrai dans les détails, a, par anticipation, ce vernis du temps, si respecté de quelques amateurs ».

Destiné à une abbaye en Normandie (St-Victor l'Abbaye?), le tableau, dessiné par St-Aubin, est perdu.

Les *Caravanes* ont passé à la vente Trouard en 1779; elles sont dessinées par St-Aubin qui les dit « de la plus belle pâte de couleur, et d'un mérite distingué…, dans le goût du Bénédette ».

A la vente Randon de Boisset (1777, n° 224) on trouve « une marche composée dans le goût du Bénédette… au milieu, un mulet chargé conduit par une femme, à gauche un homme assis à côté d'une femme qui a un enfant, à droite des personnages passent dans une gorge ».

Ste Anne non pas faisant lire mais « instruisant » la Vierge, disent les *Amateurs*, semble imprévue dans son œuvre; Mantz loue son charme naïf, et la place plus près de Restout que de Boucher. La toile a fait partie de la Collection Trouard et de la Collection Livois; elle est au Musée d'Angers.

Sous le n° 35, il expose des dessins dont on reconnaît cinq dans les croquis de St-Aubin.

Par M. AMÉDÉE VANLOO, *Peintre du Roi de Prusse,*
Adjoint à Professeur

36. Le Baptême de Jésus Christ.
> Ce tableau doit être placé dans l'Église de S. Louis à Versailles. Il a onze pieds cinq pouces de hauteur sur sept pieds quatre pouces de largeur.*

37. La Guérison miraculeuse de S. Roch.
> Tableau de huit pieds de haut sur cinq de large.*

38. Deux tableaux de même grandeur représentant des Satyres.
> Ces deux tableaux ont chacun quatre pieds six pouces de hauteur sur trois pieds six pouces de large.*

Amédée VAN LOO (1715–95), Académicien depuis 1747, est Premier Peintre du Roi de Prusse. L'opinion semble avoir accueilli son envoi avec réserve.

Du *Baptême du Christ* personne ne parle; il est à St-Louis de Versailles (54), et St-Aubin l'a dessiné.

Pour le *St Roch*, les *Amateurs* insinuent qu'il est estimable, terne, que son coloris est « sage et tranquille », et ils ont la cruauté d'ajouter qu'on y remarque « une étude fructueuse des bons tours des divers maîtres qui doivent servir de guides ». Enfin, disent-ils, il mérite « à quelques égards » d'attirer « l'attention des connais-

seurs, et les regards favorables du public ».

Il est dessiné par St-Aubin. Il se trouve à la cathédrale de Senlis.

Les *Satyres*, que Diderot aime bien, parce que bien peints, et que St-Aubin a dessinés, ont choqué par « l'expression et la couleur », quoique inspirés des anciens maîtres. L'un des tableaux, dit « Bacchanale », a passé dans la vente Ribes Christofle, 20 décembre 1928, n° 57. Nous en donnons une photographie, communiquée par M. Wildenstein (48).

Par M. CHALLE, *Professeur pour la Perspective*

39. Cléopâtre expirante par la morsure d'un aspic qu'elle s'étoit fait apporter secrètement dans un Panier de Fruits.
> Tableau de cinq pieds 10 pouces de hauteur sur cinq pieds de largeur.*

40. Socrate condamné par les Athéniens à boire la ciguë, la reçoit avec indifférence, tandis que ses Amis & ses Disciples cèdent à la plus vive douleur.

 Tableau de 8 pieds de large sur 6 pieds 6 pouces de haut.*

41. Un Païsage dans le genre héroïque, où l'on voit un Guerrier, qui raconte ses Avantures à ses Compagnons.

 Ce Tableau a 4 pieds 6 pouces de haut sur 3 pieds 6 pouces de large.

Charles Michel-Ange CHALLE, Professeur de Perspective depuis 1758, est un peintre d'architecture et un organisateur de fêtes et de cérémonies. Il se distinguera dans les fêtes pour le mariage du Dauphin (1770) et la pompe funèbre de Louis XV (1774). Les *Amateurs* remarquent dans le *Socrate* et la *Cléopâtre* de beaux effets, et de la force; ils ne parlent pas de leur air ancien que Diderot a remarqué.

Nous reproduisons le dessin de *Socrate* par St-Aubin (56).

CONSEILLERS

Par M. CHARDIN, *Conseiller & Trésorier de l'Académie*

42. Le Benedicite.

 Répétition du Tableau qui est au Cabinet du Roi, mais avec des changements. Il appartient à M. Fortier, Notaire.*

43. Plusieurs Tableaux d'Animaux.

 Ils appartiennent à M. Aved, Conseiller de l'Académie.

44. Un Tableau représentant des Vanneaux.

 Il appartient à M. Silvestre, Maître à dessiner du Roi.

45. Deux Tableaux de forme ovale.

 Ils appartiennent à M. Roettiers, Orfèvre du Roi.

46. Autres Tableaux, de même genre, sous le même Numéro.

CHARDIN. Le *Bénédicité* est une répétition de celui qui appartient au Roi, et qui a été peint en 1740; il y a des variantes, un cuisinier, qui changent le sens de la scène. Le dessin de St-Aubin permet de l'identifier avec le n° 79 bis de Wildenstein, dont le tableau de Sir Robert Abdy, désormais dans la collection D. G. Van Beuningen, à Vierhouten (n° 79 ter), paraît une réplique (57). Selon les *Amateurs* l'auteur est toujours inimitable et le public ne lui mesure ni ses éloges, ni son empressement.

Parmi les tableaux d'animaux appartenant à Aved, il y a les vanneaux et un bouquet que dessinera St-Aubin et qui passeront à Silvestre (Wildenstein, n° 750). Puis deux tableaux ovales appartenant à Roettiers (Wildenstein, n°s 767, 777; il y a une répétition de l'un au Louvre, venant de La Caze). Enfin d'autres tableaux dans le même genre parmi lesquels St-Aubin permet de reconnaître une pyramide de fruits (cf. Wildenstein, n° 774).

Par M. DE LA TOUR, *Conseiller*

47. Plusieurs Tableaux en Pastel, sous le même Numéro.

LA TOUR expose « plusieurs tableaux en pastel ». Grâce à St-Aubin qui les dessine et les nomme, on peut les reconnaître. Il y a dix portraits. Un *Crébillon* âgé* dont le Musée de St-Quentin conserve une préparation (58) ; *Laideguive, notaire,** « méditant sur la lecture qu'il vient de faire » (59). Floding, seul à en parler (*op. cit.*, p. 291), vante sa beauté surprenante, le beau dessin, l'excellente couleur, l'exactitude du rendu de la soie. « Le public ne s'est pas lassé de l'admirer. » Il appartient à M. Cambo, à Barcelone. *Bertin, Trésorier des Parties Casuelles*, sans doute le « citoyen fort connu et remarquable par la décoration d'une charge dans les ordres du Roi » dont parlent les *Amateurs* (Wildenstein, n° 29), *Philippe, Employé des aides* (Wildenstein, n° 374), *M. de Panche* (*ibid.*, n° 371) ; de Pange ? Est-ce le personnage « assis de côté sur une chaise, dans une position vraie » (*Amateurs*) ? Il a envoyé aussi un *Chardin* qui est au Louvre (Wildenstein, n° 59) parce qu'il a été offert par le modèle à l'Académie, un portrait du *Duc de Bourgogne* qui vient de mourir (Wildenstein, n° 42, préparation à St-Quentin), la *Dauphine*, Marie-Josèphe de Saxe. Ce dernier est dit le « nec plus ultra du pastel ». Il est au Louvre (Wildenstein, n° 323). Dans les comptes des Bâtiments, on retrouve la commande d'une copie par Fredou en 1762, avec les vêtements « d'après nature, sur ceux de la Princesse » payée 1 800 livres. Voir aussi dans Wildenstein (n° 327) un pastel inachevé la montrant avec le duc.

ACADÉMICIENS

Par M. FRANCISQUE MILLET, *Académicien*

48. Saint Roch visite les Hôpitaux, & guérit les malades en les touchant.
Ce Tableau doit être placé dans la nouvelle Église de S. Louis à Versailles. Il a 8 pieds 6 pouces de haut sur 4 pieds de large.

49. Un Tableau représentant un Rocher percé & le Repos de la Vierge.
Il a 4 pieds de large sur 3 pieds de haut.*

50. Deux petits Tableaux de Païsages ornés de figures.*

Joseph-Francisque MILLET. Ses paysages n'ont pu être identifiés, pas plus que la Vierge.

St Roch, que St-Aubin n'a pas vu au Salon, est toujours à St-Louis de Versailles.

Par M. BOIZOT, *Académicien*

51. Télémaque accompagné de Minerve sous la figure de Mentor, raconte ses Avantures à la Nymphe Calypso.
Tableau d'environ 3 pieds de large sur 2 pieds 6 pouces de haut.

BOIZOT. *Télémaque chez Calypso* ; en 1814, à la vente Brun-Neegard, passera un dessin du même sujet : *Télémaque attentif au récit des aventures d'Ulysse.*

Par M. LENFANT, *Académicien*

52. Plusieurs Desseins sous le même numéro, deux desquels représentent, l'un la Bataille de Fontenoy, & l'autre celle de Lawfeld.*

Pierre LENFANT (1704–87). Ses esquisses de la Bataille de Fontenoy et celle de Lawfeld étaient pour les peintures qui sont à Versailles (60), venant de l'Hôtel de la Guerre. Le dessin de Fontenoy a appartenu à Lempereur, et figure dans sa vente en 1773 (n° 714),

Par M. ANTOINE LE BEL, *Académicien*

53. Un Tableau représentant le Soleil couchant.
 Tableau de 4 pieds 4 pouces de large sur 3 pieds 6 pouces de haut.*

54. Une petite Chapelle sur le chemin de Conflans.
 Tableau de 3 pieds 3 pouces de hauteur sur 2 pieds 8 pouces de largeur.

55. L'Intérieur d'une Cour de Village.*

Antoine LE BEL (1705–93) avait été reçu Académicien en 1746 comme paysagiste. Il fut le maître de Dumont le Romain. Son *Tableau représentant le soleil couchant*, que Diderot compare à un Claude Lorrain, est peut-être celui du Musée de Caen (61).

Par M. OUDRY, *Académicien**

56. Un retour de Chasse.
 Tableau de 4 pieds sur 3.

57. Un chat sauvage pris au piège.
 Tableau de 3 pieds de large sur 2 pieds 6 pouces de haut.

OUDRY. Diderot a cherché les sujets peints par Oudry; personne ne les a remarqués, dit-il. C'est que, nous apprend une note de St-Aubin, les tableaux ont été retirés par l'auteur qui en a fait ses excuses aux Officiers de l'Académie.

Jacques-Charles Oudry (1720–78), qui figure au Salon de 1748 à 1761, est le fils du célèbre Jean-Baptiste Oudry (1686–1755), que Diderot appelle « le véritable Oudry ».

Par M. BACHELIER, *Académicien*

58. Les Amusemens de l'Enfance.
 Ce Tableau est au Roi, & est destiné à être exécuté en tapisserie dans la Manufacture des Gobelins: il a 20 pieds de longueur sur 10 de hauteur.*

59. La fin tragique de Milon de Crotone.
 Tableau de 9 pieds de haut sur 6 de large.*
 Les quatre parties du Monde représentées par les Oiseaux qu'elles produisent.

60. L'Europe où l'on voit le Coq, l'Outarde, le Héron, le Coq-faisan & quelques Canards.

61. L'Asie caractérisée par le Faisan de la Chine, le Casoard, le Paon, le Huppé, l'Oiseau Royal & l'Oiseau de Paradis.

62. L'Afrique présente la Pintade, la Demoiselle de Numidie, le Geay d'Angola, & l'Oiseau dit la Palette.

63. L'Amérique est désignée par le Roi des Couroumoux, le Katacoi, l'Ara, le Courly, la Poule Sultanne, & le Coq de Roche.

 Ces Tableaux sont au Roi, & décorent le Salon de Choisy; ils ont environ 4 pieds en tous sens.

64. La Fable du Cheval & du Loup.
 Tableau de 3 pieds sur 2.*

65. Un Chat Angola qui guette un oiseau.
 Tableau de 2 pieds sur 18 pouces.*

66. Une Descente de Croix. Esquisse en grisaille.*

BACHELIER « occupe beaucoup de place au Salon », car il expose neuf tableaux dont un très grand: les *Amusements de l'Enfance*.

Celui-ci est défendu par les *Amateurs* qui se font l'écho de certaines critiques, mais observent, comme Diderot, qu'il s'agit d'un carton de tapisserie (pour les Gobelins) et non d'un tableau.

Il est au Musée d'Amiens; St-Aubin l'a dessiné. Il en existe une esquisse au Musée Nissim de Camondo (*Catalogue*, n° 698) (55).

Le *Milon de Crotone* n'a pas eu de succès. Il semble, disent les *Amateurs*, fait moins pour le public que « dans le dessein de rendre compte aux Maîtres de l'art des efforts et du travail obstiné de M. Bachelier ». Robert Rosenblum l'a retrouvé à la National Gallery of Ireland, Dublin; v. « On a painting of Milo of Crotona », *Essays in honor of W. Friedlaender*, pp. 147–51 (72).

Les tableaux destinés au château de Choisy, et commandés par le Roi (cf. lettre de Marigny du 23 juillet 1760 dans *A.A.F.*, 1903, p. 179, et Engerand, *op. cit.*, p. 19, fini le 15 octobre), représentent les *Parties du Monde* figurées par des oiseaux. St-Aubin les a dessinées; les *Amateurs* refusent d'en parler, insinuant que le *Mercure* en a publié des éloges trop longs et très intéressés, avant le Salon. En effet, dans le *Mercure*

d'avril, on lisait une longue lettre à un amateur de province qui aurait demandé au journal, afin de renseigner son jeune fils qui commençait à peindre, la description de ces tableaux.

St-Aubin prétend que Mme de Pompadour possède « le Kakatoi » et M. Aubry, curé de St Louis-en-l'Ile, un autre oiseau. Mais dans la collection de Mme de Pompadour figuraient en réalité deux oiseaux. M. Wildenstein nous signale les quatre en dessus de porte chez M. Guiraud; le Muséum, d'autre part, possède également les quatre sujets.

La *Fable du Loup et de l'Agneau*, estimée par Diderot, est dessinée par St-Aubin. Les *Amateurs* la citent en passant.

Quant au *Chat Angola* qui a appartenu à Soufflot, les *Amateurs* le considèrent avec plaisir, ils observent (p. 38) le rendu surprenant de ses mouvements de recul et d'appétit. Le tableau figure à la vente du Docteur C. en 1895.

La *Descente de Croix* étonne le public, car elle n'est pas dans le ton de Bachelier. Les *Amateurs* en font un vif éloge, et désirent voir réalisée cette « *intention* », tandis que Floding (*op. cit.*, p. 291) constate que « malgré son feu et son génie, il ne réussit pas la figure et l'histoire ».

Par M. VERNET, *Académicien*

67. Vûe de Bayonne, prise à mi-côte sur le Glacis de la Citadelle.

On y voit la réunion des Rivières de l'Adour & de la Nive. L'Auteur y a exprimé la différence qu'on voit quelquefois entre leurs eaux. L'Adour est traversée par un grand Pont de bois, nommé le Pont du S. Esprit, du nom du Fauxbourg auquel il conduit. La Nive a aussi deux Ponts de bois: le plus proche est le Pont de Mayou, & celui qui est dans le lointain le pont du Panecau. On voit au bord de la Rivière du côté de la Ville, où sont rangés des vaisseaux, une partie de l'allée marine. Les Bâtimens couverts de toits uniformes qui paroissent sur le devant du Tableau, sont des magasins pour serrer du vin, & le chemin qui passe devant est celui qui conduit à la Barre. Les figures qui ornent le devant du Tableau sont des Basques, Basquoises & autres femmes du Pays. L'heure du jour est au coucher du Soleil. La Marée est basse.

68. Autre Vûe de Bayonne, prise de l'allée de Boufflers près la porte de Mousserole.

On voit la Citadelle, la Porte Royale, le Fauxbourg & le Pont du Saint-Esprit. On découvre jusqu'à Blanc-pignon & aux Dunes où est la Balise pour les signaux. Les figures sont des Basques coëffés d'un Barret ou espece de Toque, des Basquoises qui ont sur la tête un mouchoir, des Espagnols & des Espagnolles de différens lieux voisins de Bayonne. Le Matelot debout, qui tient une rame est un Tillolier, & les femmes à qui il parle des Tillolières, nom qu'ils prennent d'une espèce particulière de bateaux, dont quelques-uns sont représentés dans le Tableau, ainsi que plusieurs autres, comme Chalibardons, Bateaux de Dax, &c. On s'est attaché à y représenter tout ce qui peut caractériser le Pays & ses usages, comme le Jeu de la Troupiole, qui consiste à se jetter une cruche, jusqu'à ce que, tombée à terre, elle se casse. Une Cacolette, ou deux femmes sur un cheval; un Carrosse à bœufs, tel qu'on s'en sert pour la campagne, &c. L'heure du jour est aussi le coucher du Soleil; la Marée est basse.

Ces deux Tableaux appartiennent au Roi, & sont de la suite des Ports de France, exécutée sous les ordres de M. le Marquis de Marigny.*

69. Plusieurs Tableaux sous le même numéro.

J. VERNET n'est pas bien placé. Ses deux *Vues de Bayonne* ne sont pas excellentes, et le public à qui cet envoi n'a pas plu comme d'habitude, selon Floding, semble rebuté par le sujet; les *Amateurs*, malgré tout, assurent que les tableaux sont « agréables pour le vulgaire, admirables pour les connaisseurs ».

Dessinées par St-Aubin, ces toiles sont au Musée de la Marine (47).

Plusieurs autres tableaux (n° 69) sont indiqués au catalogue; St-Aubin n'a pu les découvrir.

Par M. ROSLIN, Académicien

70. Le Roi, après sa maladie & son retour de Metz, reçu à l'Hôtel-de-Ville de Paris par M. le Gouverneur, M. le Prévôt des Marchands & MM. les Échevins.

 Ce Tableau doit être placé dans la grande Salle de l'Hôtel-de-Ville. Il a 14 pieds de large sur 10 de haut.*

71. Le Portrait de M. le Marquis de Marigny.

 Tableau de 4 pieds 9 pouces de haut sur 3 pieds 6 pouces de large.*

72. Plusieurs Portraits sous le même numéro.

ROSLIN. Dans *Le Roi reçu à l'Hôtel-de-Ville*, le monarque, selon les *Amateurs*, est moins en évidence que Bernage, prévôt des marchands; les personnages sont « parlants », mais le coloris un peu forcé. Le tableau (n° 129 du cat. Lundberg) a disparu; il a été dessiné par St-Aubin, gravé par Malapeau d'après Cochin (63). Floding relève les éloges que, dans l'*Année littéraire*, Fréron donne à Roslin; le tableau de son compatriote, dit-il, l'emporte pour tout le monde sur celui de Dumont (v. *supra*, p. 82).

Le *Portrait de Marigny*, dont la ressemblance est parfaite selon les *Amateurs*, est malheureusement trop rouge; et il n'offre pas « l'expression d'une âme ouverte et affable » qui se peint sur le visage du Directeur des Bâtiments lorsque les artistes s'approchent de lui. Le tableau (cat. Lundberg, n° 130) est à Versailles (64). St-Aubin l'a dessiné. Marigny en commande deux répliques en 1762, une troisième en 1764. L'une d'elles est au Musée de Besançon, une autre (petite) dans une collection particulière française.

Parmi les autres *Portraits* figuraient celui de *Boucher* (cat. Lundberg, n° 133) gravé par Carmona pour sa réception, et celui de *Buffon* (cat. Lundberg, n° 140) que « les gens de lettres et les savants voient avec plaisir exposé à la vénération du monde ». Drouais (v. *infra*, p. 96) exposait aussi un *Buffon* (65).

Lundberg (I, p. 305) signale d'autres portraits datés de 1761, dont ceux de *Flandre de Brunville* et de sa femme, aujourd'hui au Musée de Tours (cat. Lossky, n°ˢ 205 et 206).

Par M. DESPORTES le neveu, Académicien*

73. Un Chien blanc prêt à se jetter sur un Chat qui dérobe du Gibier.
 Tableau de 4 pieds sur 3.

74. Deux Déjeûners.
 Tableaux quarrés de 2 pieds 10 pouces chacun.

75. Autres représentans du Gibier & des fruits.

DESPORTES le neveu travaille comme son cousin Claude-François dans le goût de François (mort en 1743). Il est Académicien depuis 1757 seulement.

Par M. DE MACHY, Académicien

76. L'intérieur de la nouvelle Église de Sainte Geneviève, d'après les projets de M. Soufflot.

 Tiré du Cabinet des Peintres François, appartenant à M. de la Live de Jully. Il a 5 pieds de haut sur 4 pieds de large.*

77. L'intérieur d'un Temple.

Tableau de 7 pieds de haut sur 5 de large.*

Deux petits Tableaux représentans des ruines d'Architecture.

Du Cabinet de M. Dazincourt.*

78. Un Dessein représentant une vûe du Péristile du Louvre.

Il a 19 pouces de haut sur 13 de large.*

DE MACHY expose *L'intérieur de la nouvelle église Ste-Geneviève d'après les projets de M. Soufflot*. Le Panthéon, en effet, n'était pas achevé, et Marigny en était la cause, lui qui, peu avant, le 13 mai 1761, avait écrit à l'architecte: «Soufflot, quittez le Louvre..., quittez Ste-Geneviève dont j'ai entendu faire grand éloge hier en présence du Roy, quittez tout, il est question de ma maison du Roule» (Marquiset, *Marigny*, p. 110). Les *Amateurs* (p. 40) évoquent les éloges répétés et unanimes des connaisseurs et du public; selon Floding, ici de Machy «approcha Pannini». Le tableau, dessiné par St-Aubin, est au Musée Carnavalet. Il a appartenu à Lalive de Jully qui l'a payé 100 livres (Floding). Le

catalogue de la vente où il est acheté par le Duc de Chaulnes (1770, n° 117) dit que les figures sont de Deshays.

L'intérieur d'un temple; ce tableau, selon les *Amateurs* (p. 41), devrait «servir de décor pour nos théâtres qui en ont bien besoin».

Sous le même numéro 77, de Machy expose un *Clair de lune*, dessiné par St-Aubin, et où on croit reconnaître la colonne Trajane (76), ainsi qu'un «échafaud de St-Mesta» (?) selon St-Aubin qui le dessine aussi. Enfin, sous le n° 78 on trouve une *Vue du péristyle du Louvre*, dessinée par St-Aubin qui ajoute «pris au bas de l'escalier de l'Académie des Sciences».

Par M. DROUAIS *le fils, Académicien*

79. Les Portraits de MM. de Béthune jouants avec un chien.

Tableau de 4 pieds de large sur 3 de haut.

80. Le Portrait d'une Dame jouant de la Harpe.

Tableau de 3 pieds 6 pouces de haut sur 2 pieds 9 pouces de large.

81. Le Portrait d'une Demoiselle quittant sa Toilette.

82. Le Portrait d'un des enfans de M. le Président Desvieux.

Tableau ovale.

83. Un jeune Élève.

Ce Tableau est tiré du Cabinet de M. le Marquis de Marigny.*

84. Plusieurs Portraits par le même Auteur, sous le même numéro.*

DROUAIS. *MM. de Béthune* ont été dessinés par St-Aubin, gravés par Beauvarlet. Ils ont passé à la vente Yorke, 5 juin 1927, et sont au Mauritshuis de la Haye (70). Un dessin figurait dans la collection Noël Valois.

Dans La *Dame jouant de la harpe*, St-Aubin reconnaît Geneviève de Verrières. Une réplique, et non l'original, a figuré à l'exposition d'Art français à Londres en 1932 (n° 159).

La *Demoiselle quittant sa toilette*, dessinée par St-

Aubin, est Marie de Verrières de la Collection Bache, à New York (Sterling, *A Catalogue of French Paintings in the Metropolitan Museum*, p. 147).

Un enfant Desvieux, à six ans, tenant un chien noir a passé à la vente Cognacq à Paris en 1952 (n° 13).

St-Aubin remarque, comme Diderot, la «tête lumineuse» du *Jeune élève*; les *Amateurs* assurent que le tableau peut «soutenir et satisfaire les regards les plus difficiles» par le piquant de son coloris. Il a appartenu à Julienne. Il en existe plusieurs; un au

Musée d'Orléans; un autre, selon M. Wildenstein dans la Collection Dunlap (exp. Jubilé Wildenstein, 1951). Le *Jeune élève* a été transcrit en tapisserie par Cozette (66) (une tapisserie saisie en 1793 chez le duc d'Orléans).

Les tableaux sans désignation (n° 84) sont, d'après les dessins de St-Aubin, un portrait de Buffon et un de sa femme. Le *Buffon* est particulièrement important; considéré comme le seul portrait authentique du naturaliste, il est resté dans sa famille jusqu'en 1913; il est actuellement dans la Collection Desmarais (65). Le tableau a été pendant la Révolution accroché, avec d'autres portraits de grands hommes, dans la salle des séances de l'Assemblée. On voit, enfin, un *Jeune Vielleur*, qui, selon les *Amateurs*, serait « un des ouvrages les plus distingués de ce Salon ».

Par M. JULIART, *Académicien**

85. Plusieurs Tableaux de Païsages sous le même numéro.

JULIART expose des paysages dont personne ne parle.

Par M. VOIRIOT, *Académicien*

86. Le Portrait de M. Gilbert de Voisins, Conseiller d'État ordinaire au Conseil du Roi.*

87. M. Hazon, Architecte du Roi, Intendant & Contrôleur de ses Bâtimens à Choisy. En Pastel.

88. M. le Paute, Horloger du Roi.

89. Autres Portraits sous le même numéro.

VOIRIOT. *Gilbert de Voisins*, Conseiller d'État, est une « image fidèle et exacte » selon les *Amateurs*. *Hazon*, Architecte du Roi, Intendant et Contrôleur de ses Bâtiments à Choisy, a l'air d'être un des amateurs de Voiriot, car on voit au Salon de la Correspondance en 1782 un portrait du Père Jacquier s'occupant de démonstrations géométriques qui appartient à Hazon.

Le portrait de l'architecte, pastel, 0·82×0·54, a été exposé en 1939 à Carnavalet (exp. de la Révolution, n° 1128). Il est dans la Collection Brongniart.

Par M. DOYEN, *Académicien*

90. Venus blessée par Diomède.

Sujet tiré du cinquième Livre de l'Iliade. Énée, fils de Vénus, alloit tomber au pouvoir de Diomède son vainqueur, si sa mère ne l'eût secouru. Diomède furieux de perdre sa proie, suit le conseil de Minerve qui le protège; de sa lance il blesse Vénus à la Main, & insulte à cette Déesse qu'Iris vient retirer de la mêlée. Apollon sauve Énée en le couvrant d'un nuage & de son bouclier. Le fleuve Scamandre est épouvanté de l'audace de Diomède, & ses Nymphes effrayées se cachent dans les roseaux.

Ce Tableau appartient à M. le Prince de Turenne. Il a 15 pieds neuf pouces de largeur sur 14 de hauteur.*

91. Le Portrait d'une jeune femme Indienne du Royaume de Tangiaor, dans le Costume & avec les Ornemens de son Pays.
 Ce Tableau est à M. le Prince de Turenne.*

92. Une jeune Personne occupée à lire une Brochure, ayant son chien sur ses genoux.

93. Les charmes de l'harmonie, représentés par une Vénus ailée qui joue de la harpe.

94. L'Espérance qui nourrit l'Amour. Ces deux figures sont caractérisées par leurs attributs.*

DOYEN est désormais Académicien; sa *Vénus blessée*, qui plaît à Diderot, frappe aussi les *Amateurs* par la force du coloris; mais l'auteur, disent-ils, a trop étudié Rubens. Le tableau est très attaqué, la foule le prise peu, car les figures sont exagérées et on distingue peu les plans. Peut-être la couleur effraie-t-elle le public. La Vénus n'est pas belle; pour elle « personne n'a les yeux de Pâris ». St-Aubin a dessiné le tableau qui appartenait au prince du Turenne. Il est à l'Ermitage (73).

L'*Indienne* est dessinée par St-Aubin.

La *Jeune personne occupée à lire une brochure ayant son chien sur les genoux*, « et un panier au bras », ajoute St-Aubin qui a dessiné le tableau (ovale). Il com-

mente: « de beaux reflets et une couleur séduisante rendent ce tableau bien agréable. Voir la Suzanne de Rubens », ce qui confirme les critiques faites à la *Vénus*. Floding, de même, dit que l'œuvre tient de Rubens, mais qu'elle est mal dessinée. Le tableau figure à la vente Lalive de Jully (1770, n° 118) 600 livres, dont le catalogue dit que la dame porte le costume du temps d'Henri IV.

L'*Espérance qui nourrit l'Amour* est une allégorie spirituelle selon les *Amateurs* (p. 46), ingénieuse selon Floding. Elle est aussi dessinée par St-Aubin. Le *Journal encyclopédique*, qui l'analyse ainsi que le précédent, assure que ces œuvres font admirer les talents de Doyen, et montrent sa vive imagination et sa touche qui sait être différente.

AGRÉÉS

Par M. PAROCEL, *Agréé*

95. L'Adoration des Rois.
 Tableau de 8 pieds 9 pouces.*

Joseph-François PARROCEL (1704–81). L'*Adoration des Rois* que St-Aubin a dessinée, remplace au Salon les sujets de batailles habituels à l'artiste qu'un Agréé

comme lui pouvait vendre, mais non pas exposer. Il y a à la Cathédrale d'Amiens, une *Adoration des Rois* signée Parrocel.

Par M. GREUZE, *Agréé*

96. Le Portrait de Monseigneur le Dauphin.
 Buste de deux pieds.*

97. Le Portrait de M. Babuti.*

98. Le Portrait de M. Greuze, peint par lui-même.*

99. Le Portrait de Madame Greuze en Vestale.

Ces trois Tableaux sont de même grandeur. Ils ont 2 pieds de haut sur 1 pied et demi de large.*

100. Un Mariage, & l'instant où le père de l'Accordée délivre la dot à son Gendre.

Ce Tableau appartient à M. le Marquis de Marigny. Il a 3 pieds 6 pouces de large sur 2 pieds 6 pouces de haut.*

101. Un jeune Berger qui tente le sort pour sçavoir s'il est aimé de sa Bergère.

Tableau ovale, haut de 2 pieds.*

102. Une jeune Blanchisseuse.

Tableau de un pied six pouces sur un pied de large.*

103. Une Tête d'une Nymphe de Diane.

104. Plusieurs Têtes peintes, sous le même numéro.

105. Un Dessein représentant des enfans qui dérobent des Marrons.

106. Autre Dessein d'un Paralytique soigné par sa famille, ou le fruit de la bonne éducation.*

107. Autre, un Fermier brûlé, demandant l'Aumône avec sa famille.*

GREUZE. Il envoie dix tableaux et quatre dessins. C'est l'artiste le plus largement représenté au Salon.

Le Dauphin, dessiné par St-Aubin, a disparu (*Cat.* Martin, n° 1103). Il avait été acheté en 1762 à Greuze 100 livres par le Roi, « plus 200 l., à quoi monte le portrait en buste de Mgr le Dauphin qu'il a fait pour le service » (Arch. Nat., 0¹ 2262, fol. 326ᵛ°). Selon Martin, il aurait figuré à la vente Barroilhet de 1860. Mais peut-être est-ce celui, gravé par Ingouf, de la vente Lalive de Jully (Martin, n° 1196). On en cite un autre en Angleterre dans la Collection Glenconner, venant de Sir Charles Tennant.

Greuze n'a pas peint la Dauphine (Marie-Josèphe de Saxe) qui le désirait. Elle se l'était fait présenter par Lalive de Jully, et elle lui avait demandé s'il aimait à faire des dames; il avait répondu « je n'aime pas les visages plâtrés »; le Dauphin, choqué de ce sans-gêne, avait dit à Lalive: « Vous m'aviez donné ce peintre comme un homme particulier, mais vous ne m'aviez pas dit qu'il était fou » (anecdote racontée par Floding). Son beau-père *Babuti*, que les *Amateurs* déclarent un chef-d'œuvre, est une « utile leçon dans la manière de traiter une tête ». Floding regrette cependant qu'il tire sur le violet. St-Aubin en a laissé un dessin; Stryenski le retrouve dans la Collection Rodolphe

Kann, et le reproduit dans son article (Martin, n° 1055). Il figure dans la Collection David-Weill (67).

Greuze par lui-même, « galanterie faite aux amateurs de la peinture auxquels ses talents sont chers » (*Amat.*, p. 61), et qui, selon Villot, n'est pas le tableau de la vente Lalive de Jully, est actuellement au Louvre. *Mme Greuze en Vestale* n'est pas le tableau ovale de la vente Morny (1865) aujourd'hui à la Galerie F. T. Sabin, à Londres. Est-ce le n° 1152 de Martin?

Un jeune berger souffle sur une « chandelle » pour savoir s'il est aimé de sa bergère. Le tableau est, selon St-Aubin qui le dessine, le pendant de la *Simplicité* du Salon de 1759. C'est aussi l'avis des *Amateurs* qui appellent le tableau: l'*Ingénuité*.

Coll. de Mme de Pompadour; Coll. Marigny; Mme Geoffrin?; vente Ménars, 1782, n° 43; selon Martin (n° 481), Coll. Morrison.

La *Jeune Blanchisseuse* est celle qui a été gravée par Danzel sous le titre de « la Savonneuse ». Les *Amateurs* trouvent sa physionomie gracieuse et piquante, son attitude juste et expressive, mais regrettent le linge par derrière dont la lumière est trop pareille à celle de la coiffure de la femme. St-Aubin, qui l'a dessinée, nous apprend que Mᵉˡˡᵉ du Lieu a posé pour la figure.

Vente Lalive, n° 115 (2 319 l., à Langlier); puis, selon

Smith, Coll. Gibert. Vente La Ferronays, 1894. (Martin, n° 208.)

La *Tête d'une nymphe de Diane* est dessinée par St-Aubin. Parmi les autres *Têtes*, l'une est dessinée par St-Aubin (Martin, n°ˢ 416 et 525); achetée par Wille le 17 juillet 1760, elle est gravée par Gaillard.

D'autres sont citées par les *Amateurs*: « une jeune fille dans la langueur de la nonchalance », une qui a les « cheveux blonds épars renoués d'une bandelette rouge (genre noble alors que la précédente était de genre familier); une petite tête est esquissée au pastel ».

Les *Enfants dérobant des marrons* gravé par Beauvarlet appartint à Damery, puis à Basan (vente, 1798, n° 98). (Martin, n° 327.)

Le *Paralytique soigné par sa famille* est daté de 1760. St-Aubin en commence l'esquisse. Ventes Vaudreuil (1787), Josse (1894, 8 000 fr.). Le tableau figurera au Salon de 1763 (115).

Le *Fermier brûlé, demandant l'Aumône avec sa famille*; l'exemplaire que catalogue Martin (n° 205) est daté de 1763. Il a appartenu à Lalive de Jully qui l'a gravé, et se trouve à Chantilly.

Le *Jeu de la Main chaude* dans une grange, non catalogué, passe à la vente Huguier en 1772; vente Paignon-Dijonval, 1810, n° 3689; vente Galichon. (Martin, n° 314.)

Mais l'œuvre la plus importante de Greuze, celle qui fit sensation, plus belle qu'un Le Brun, disait Floding, était l'*Accordée de village*, dite: « un Mariage, ou l'instant où le père de l'accordée délivre la dot à son gendre ». Les *Amateurs* lui consacrent quatre pages (49–

52); « le père a une physionomie ouverte et mobile, ses rides sont la trace non de la décrépitude de l'âge, mais celle du travail et de l'impression produite par le grand air ». On l'entend; « il exhorte son fils à faire un usage utile et honnête de la dot ». La jeune fille a le bras entrelacé dans celui du jeune homme, « la pudeur et la présence des parents retiennent la main prête à se poser sur celle du futur ». L'Accordée a une tête charmante, un charme naïf; la « petite hypocrisie douce et honnête couvre le véritable intérêt dont elle est occupée ». La sœur aînée a sur le visage un « mélange de dépit, de regret, de jalousie. Le tabellion se donne de l'importance.» Au point de vue technique, la chaîne de lumière, les ombres, les vides remplis par des personnages épisodiques, tout est parfait. Quelques années après, en 1770, à la vente Lalive, le tableau est examiné par deux artistes; Cochin dit que c'est le plus beau des tableaux faits dans ce genre; Pierre dit que c'est la plus belle œuvre de Greuze. Mais tous les glacis dont malheureusement Greuze fait usage sont évaporés, en sorte qu' « il règne une nudité qui n'existait pas » (*A.A.F.*, 1873, p. 396). Voir aussi 1903, p. 203 et Martin, n° 114.

Le tableau est commandé par Marigny; il est terminé seulement le 17 septembre, et n'est sec que le 19. Marigny le paya 39 000 livres, un prix énorme. A la vente de Marigny, le Roi le rachète seulement pour 10 650 livres. Il est au Louvre (71); les catalogues disent qu'il est peint pour Randon de Boisset. Il en existe, outre le croquis par St-Aubin, une gravure par Flipart.

Par M. GUÉRIN, *Agréé**

108. Plusieurs petits Tableaux sous le même Numéro.

GUÉRIN (François). On reconnaît un seul de ses petits tableaux grâce au croquis de St-Aubin: une femme assise sur un lit tandis qu'une servante la chausse. Les *Amateurs* célèbrent l'artiste, peut-être plus parce qu'il est le peintre préféré de Mme de Pompadour que pour son talent; ils admirent ses réductions, ses miniatures à l'huile.

Par M. ROLAND DE LA PORTE, *Agréé*

109. Un Tableau représentant un Crucifix de bronze.

Tableau de trois pieds huit pouces de hauteur sur un pied dix pouces de largeur.*

110. Plusieurs Tableaux d'Animaux & de Fruits, sous le même numéro.*

ROLAND DE LA PORTE (vers 1724–93), pour Floding, « court la même carrière que Chardin avec beaucoup d'honneur ». Le dessin de St-Aubin, trop pâle, ne permet pas de juger le *Crucifix*, imitation d'un

bas-relief de bronze. Mais ce *Crucifix* est décrit dans la vente de Lalive de Jully à qui il appartenait: « Un Christ peint à l'imitation d'un bronze, placé sur un fond d'étoffe rouge. On ne croit pas possible de pousser plus loin l'illusion; c'est un morceau en ce genre le plus parfait qu'il y ait » (nº 122, 120 livres).

Dans les autres croquis de St-Aubin, on distingue le sujet des tableaux annoncés sous le numéro 110 comme « *Animaux et fruits* » et qui sont un lièvre et des canards.

Ajoutons le *Panier de pêches* avec les deux petits pains et la branche de giroflée sur une table que les *Amateurs* déclarent un chef-d'œuvre d'imitation, et que possédait aussi Lalive (vente 1770, nº 125). Lalive avait également un *Médaillon de Vespasien* (nº 123 de sa vente) que l'Abbé Gruel acheta chez lui avec le *Crucifix*. Il aimait d'ailleurs les trompe-l'œil: il en possédait un d'Oudry (*Bacchanale*, 1730, nº 72) et un de Jacob de Witt (*Enfants et attributs de la chasse*, 1740, nº 22).

Par M. BRIARD, *Agréé*

111. Le Passage des Ames du Purgatoire au Ciel.
Tableau de vingt-trois pieds de hauteur sur douze pieds de largeur.*

G. BRIARD (1725–77). C'est le début au Salon de cet élève de Natoire; le tableau, placé très haut (*Amateurs*, p. 55), est peint avec adresse, et les figures sont bien étudiées.

St-Aubin a dessiné le tableau; il avait été exécuté pour la chapelle sépulcrale de Ste-Marguerite où il est encore (74), entouré des peintures murales de P. A. Brunetti.

SCULPTURES

OFFICIERS

ADJOINTS A RECTEUR

Par M. LE MOYNE, *Adjoint à Recteur*

112. Madame la Marquise de Pompadour.
Buste en Marbre.*

113. Le Portrait de M. Crébillon.
Buste en terre cuite.*

114. Le Portrait de M. Restout, Directeur de l'Académie.
Buste en terre cuite.*

115. Le Portrait d'une jeune Fille.*

116. Le Portrait de Mademoiselle Clairon, sous l'idée de Melpomène invoquant Apollon.
Buste en Marbre.

Jean-Baptiste LE MOYNE (1704–78) n'a pas exposé en 1759. Académicien depuis 1738, Professeur depuis 1744, il vient d'être nommé Adjoint à Recteur le 1er août.

Mme de Pompadour, buste, a été « vu avec plaisir » par le public; le *Mercure* le vante ainsi que les *Amateurs*

(p. 82). St-Aubin le dessine. Il s'agit d'une commande de 1758; Réau le signale, daté de 1761, chez Edmond de Rothschild (*Cat.* Réau, n° 85). Il est à Waddesdon Manor (69).

M^{elle} *Clairon.* Le buste a été offert à l'artiste par le riche financier Bouret. On vante sa ressemblance, son caractère noble et son charme (*Amateurs*). Clairon l'a légué à la nation. Il est à la Comédie Française. St-Aubin l'a dessiné (*Cat.* Réau, n° 187).

Le *Restout* (*Cat.* Réau, n° 130) a disparu.

La *Jeune Fille* est peut-être celle de la Collection David-Weill (*Cat.* Réau, n° 160, fig. 121).

La terre cuite du vieux *Crébillon* a du succès; le *Mercure* dit que le « Sophocle français est ressemblant, plein de vie... et d'expression ». Ce portrait décide Marigny à lui commander le mausolée de Crébillon (79a) que le Roi voulait faire élever à St-Gervais. Mais on trouva que le sujet était traité dans un style trop profane; en conséquence, le mausolée fut mis au dépôt, puis au Musée des monuments français; il est depuis 1820 au Musée de Dijon.

Signalons une esquisse à la vente Decourcelle (79b); une réplique avec variantes à Alger, un plâtre au Musée de Dijon. Gravé par A. de St-Aubin.

PROFESSEURS

Par M. FALCONNET, *Professeur*

117. Une Tête, Portrait en marbre, de grandeur naturelle.*

118. Une Figure en plâtre, représentant la douce mélancolie.

 Elle a deux pieds six pouces de haut, & sera exécutée en marbre, pour M. de La Live de Jully.*

119. Deux Grouppes de femmes en plâtre. Ce sont des Chandeliers pour être exécutés en argent.

 Ils ont deux pieds six pouces de haut chacun.*

120. Une Esquisse, en plâtre, représentant une petite fille qui cache l'Arc de l'Amour.

 Elle a environ dix pouces de haut, & fait pendant à la figure de l'Amour, en marbre, qui a été exposée aux Sallons précédens, par le même Auteur.*

Étienne Maurice FALCONET (1716–91), élève de Le Moyne, Académicien en 1755, Professeur depuis le 7 mai 1761, n'a pas exposé en 1759.

Le buste est celui de *Falconet*, son parent et homonyme, le célèbre médecin du Roi qui va mourir à 91 ans l'année suivante. Les connaisseurs et les artistes l'apprécient vivement (*Amateurs*, p. 66). C'est pour Floding « la plus frappante de toutes les sculptures » du Salon.

Dessiné par St-Aubin, il est actuellement au Musée d'Angers où l'Etat l'a envoyé en 1819 (78). *La Douce Mélancolie* n'a pas, selon St-Aubin, été exposée au

Salon. Le marbre sera exposé au Salon de 1763 (*Livret*, n° 164). Réau (*Falconet*, I, p. 224) pense que le sujet a été inspiré par Lalive, qui « pleurait encore sa seconde femme ».

Modèles de chandeliers. St-Aubin nous conserve le dessin de ces œuvres « destinées à une cour étrangère », et dont « l'exécution précieuse » frappe les *Amateurs*; ceux-ci félicitent l'orfèvre Germain à la fois de les avoir commandés à un bon artiste et aussi de ne pas les exposer sous son nom.

Par M. VASSÉ, *Professeur*

121. Une Nymphe sortant de l'eau, & l'exprimant de ses cheveux.

 Ce modèle de cinq pieds deux pouces de proportion doit être exécuté en marbre, & faire partie de la décoration du Sallon de M. le Duc de Chevreuse à Dampierre.*

122. Deux Nimphes, l'une qui dort, & l'autre qui se regarde dans l'eau.

Ces deux figures seront exécutées pour M. le Prince de Turenne, & posées dans les jardins de Navarre.*

123. Un grand Médaillon du Roi, en marbre.

Il doit être posé dans la grande Salle de l'Hôtel de Ville à Paris.

124. Le Portrait en marbre du Père le Cointe.

Cet ouvrage est de la suite des hommes illustres de Troye.*

125. Un Buste, en marbre, Portrait.

126. Un Buste, en talc, Portrait.

127. Un Vase.

Ce morceau de seize pouces de haut, est moulé sur l'original modelé en terre de porcelaine, qui est dans le Cabinet de Monseigneur le Duc d'Orléans.*

128. Une petite Figure en marbre.

Copie de la Nymphe qui se regarde dans l'eau, de dix-huit pouces de proportion.

L.-C. VASSÉ. La *Nymphe*, belle, mais dont « la tête n'est pas assez éclairée » (*Amateurs*), est destinée au Duc de Chevreuse qui la garde longtemps à Dampierre. Datée de 1763, elle est dans la Collection Veil-Picard. St.-Aubin l'a dessinée trois fois.

Les *Nymphes*, destinées au château de Navarre, sont commandées par le prince de Turenne: l'une est endormie, et les *Amateurs*, tout en l'admirant, critiquent cependant le modèle de sa hanche; l'autre se mire dans l'eau.

Le buste du *Père le Cointe*, dont on avait vu le modèle au Salon de 1759, est destiné à la galerie des hommes illustres de Troyes. Les *Amateurs* félicitent Grosley de cette intention; le marbre est au Musée de Troyeṣ (81). St-Aubin dessine le buste de jeune fille, le portrait de Mme Victoire et le vase moulé sur l'original de terre de porcelaine du Duc d'Orléans (dit étrusque par les *Amateurs* qui l'attribuent à Challe) ainsi que le grand médaillon destiné à la cheminée de l'Hôtel de Ville, et que le défaut de recul empêche de juger; les *Amateurs* cependant lui reprochent les yeux trop saillants.

ACADÉMICIENS

Par M. CHALLE, *Académicien*

129. Un Modèle représentant un fait de la vie du Grand Turenne. M. le Vicomte de Turenne étoit d'une complexion très-délicate dans son enfance, ce qui faisoit dire à son père qu'il ne seroit jamais propre aux Travaux Militaires. Piqué de cette prédiction, à l'âge de dix ans il prend la résolution de passer une nuit pendant l'hyver sur les remparts de Sedan. Son Gouverneur inquiet & après l'avoir cherché long-tems le trouve sur l'affût d'un canon où il s'étoit endormi.*

130. Le Berger Phorbas passant par le Mont Cytheron accourt aux cris d'un enfant. Il trouve Œdipe pendu par les pieds à un arbre; il le détache, ignorant les malheurs dont il étoit menacé par les Oracles.*

131. Mercure portant Bacchus, nouvellement né, aux Coribantes, pour le soustraire à la jalousie de Junon.*

132. Deux Desseins, projets de Tombeaux.

Simon CHALLE. *Turenne endormi*, terre cuite; il figurera à la vente Lalive de Jully en 1770 (nᵒˢ 196, 841).

Phorbas fait, disent les *Amateurs*, « le plus honneur à ses talents ». Il figure aussi à la vente Lalive (1770, nᵒ 198, 60 l.).

Mercure passe inaperçu. Nous donnons la page de livret où St-Aubin a dessiné ces trois sculptures (77).

Projets de tombeaux; Floding en aurait gravé un en 1759.

Par M. CAFFIERI, *Académicien*

133. Le Portrait de M. Rameau.*

CAFFIERI. *Rameau*; il déçoit le public qui cherche en vain « le génie qui anime la physionomie » du grand homme (*Amateurs*), alors que Diderot le juge « frappant ». Dessiné par St-Aubin, le buste a une réplique, signée et datée 1760, à la Bibliothèque Ste-Geneviève (82).

La *Sibylle Érythrée*, qui ne figure pas au catalogue, est un des triomphes du Salon. Sa simplicité frappe, et sa qualité; les *Amateurs* n'aiment pas la partie inférieure et les draperies. L'œuvre, datée de 1759, appartenait à Lalive de Jully; elle est maintenant au Louvre. Cf. Michèle Beaulieu dans *Bull. des Musées*, avril 1946.

Par M. PAJOU, *Académicien*

134. Une Figure en marbre représentant la Paix.

Elle a deux pieds de hauteur & est pour le Cabinet de M. de La Live de Jully.

135. Une Figure de Pluton, en marbre, exécutée par l'Auteur, pour sa réception à l'Académie.

136. Le modèle d'une Figure de Fleuve.

Elle est exécutée de quinze pieds de proportion chez M. de Montmartel, à Brunoy.

137. S. Augustin.

Ce modèle de deux pieds de haut, doit être exécuté en marbre, de la proportion de huit pieds, pour l'Église de l'Hôtel Royal des Invalides.

138. Un Ange.

Ce modèle doit être exécuté pour servir de bénitier dans l'Église de Saint Louis à Versailles.*

139. Une Tête de Vieillard. En terre cuite.

140. Deux Portraits. En terre cuite.*

PAJOU. Non plus Agréé comme en 1759 mais Académicien depuis le 26 juillet 1760.

La *Paix*. Le modèle a été exposé au Salon de 1759 (n° 139). L'œuvre est commandée par Lalive; on la retrouve à sa vente (1770, n° 216). Peut-être n'est-elle pas exposée, car St-Aubin ne l'a pas vue.

Pluton. C'est le morceau de réception de Pajou. Une maquette a été exposée par lui en 1759 (n° 138). Les *Amateurs* félicitent l'auteur. St-Aubin, qui a dessiné le groupe, s'étonne que la queue de Cerbère finisse par une tête de serpent. L'œuvre est au Louvre (80).

Le *Fleuve*, destiné au château de Pâris de Montmartel à Brunoy, est dessiné par St-Aubin.

Le *St Augustin* destiné aux Invalides suscite des réserves de la part des *Amateurs*. La statue fut exécutée, payée 7 000 livres. Lami ignorait son sort. Stryenski croyait la terre cuite au Musée de Toulouse; L. Réau prouve que c'est le St François du Salon de 1765.

L'*Ange*, projet de bénitier pour St-Louis de Versailles, terre cuite, est dessiné par St-Aubin. Cette esquisse est à la vente Trouard en 1779 (n° 294). Cf. Stein, *Pajou*, 1912, qui cite une seconde étude au Salon de 1765.

Tête de Vieillard, terre cuite. Stein l'a vue, datée du 8 mai 1761, dans la Collection David-Weill.

Deux *Portraits*. Leur exactitude de travail et leur fidèle ressemblance frappent les *Amateurs* (p. 70).

AGRÉÉS

Par M. DUMONT, *Agréé*

141. Le modèle d'un Fronton, où sont représentées les armes du Roi: des enfans entourent d'une guirlande de Fleurs le Cartel qui les renferme; aux deux côtés la Peinture & la Sculpture.

Ce Fronton est exécuté à la Manufacture de Porcelaine, à Sèvre.

142. Deux Baigneuses.

Edme DUMONT (1720–75). Élève de Bouchardon, Agréé en 1752. Le modèle de fronton pour Sèvres sera sculpté en 1765.

Par M. MIGNOT, *Agréé*

143. Une petite Figure de marbre représentant une femme qui dort.

MIGNOT. Son marbre est une réduction du plâtre de la *Vénus qui dort*, exposé sous le n° 150 au Salon de 1757, où St-Aubin l'avait dessiné, entouré d'admirateurs (v. Dacier, *Gabriel de Saint-Aubin*, cat. n° 829). Signé et daté de 1761, le marbre est à la City Art Gallery, Birmingham (83), provenant de la collection Conway. Une réplique, passée en 1850 à la vente Debruge, est à l'Ashmolean Museum, Oxford, provenant de la Fortnum collection. Un plâtre de la réduction est dans une collection suédoise, v. Dacier, *loc. cit.* Michèle Beaulieu (BSHAF, 1958, pp. 40–3) rapproche l'œuvre d'un petit marbre inédit de Pajou.

Par M. D'HUÉS, *Agréé*

144. Saint André en action de grâces, prêt d'être martyrisé.
 Modèle de vingt-six pouces de proportion.

145. L'Amour lançant des traits, de même proportion.

146. Quatre bas Reliefs représentant huit vertus qui tiennent des guirlandes.

Décoration d'un piédestal cilindrique, sur lequel doit être une Urne funéraire.*

J.-B. Cyprien D'HUEZ (vers 1730–93), revenu de Rome en 1760, vient d'être nommé Agréé; il expose pour la première fois.

St André sera son morceau de réception en 1763. Il est au Louvre.

L'*Amour lançant des traits* a été dessiné par St-Aubin. Nous ignorons le sort du reste.

Floding signale que DE WAILLY expose, comme deux ans auparavant, dans l'entrée du jardin de l'Infante, « plusieurs morceaux d'architecture et de fort beaux dessins en bistre et à l'encre de Chine ». L'abbé de la Porte explique qu'on y voit un projet d'autel pour la cathédrale d'Amiens, un pour le portail de l'Abbaye-aux-Bois, des dessins de théâtre, un secrétaire pour la présidente Desvieux, des colombes de marbre factice et des représentations de monuments romains.

GRAVURES
OFFICIERS

Par M. CARS, Conseiller

147. Le Sacrifice d'Iphigénie.

Hercule combat Cacus.

Ces deux Estampes sont d'après Le Moyne.

Le Frontispice du Catalogue de MM. les Chevaliers de l'Ordre du S. Esprit.

Allégorie d'après le dessein de M. Boucher.

Vignette pour le même Livre, où est la médaille du Roi.

Par M. COCHIN, Écuyer, Chevalier de l'Ordre du Roi, Secrétaire de l'Académie

148. Licurgue blessé dans une sédition.

Dessein au crayon rouge.*

ACADÉMICIENS

Par M. SURUGUES, Académicien

149. Joseph descendu dans la Citerne, d'après le Tableau peint par le petit Moyse.

Par M. MOYREAU, Académicien

150. Ruine d'un Aqueduc antique.

Mausolée antique. D'après les Tableaux de J. P. Panini.

Par M. LE BAS, Académicien

151. Les quatre premières Estampes de la suite des Ports de France, d'après M. Vernet, gravées en société avec M. Cochin.

Par M. SURUGUES, le fils, Académicien

152. L'Aveugle, d'après M. Chardin.

Par M. WILLE, Académicien

153. Le Portrait de M. le Marquis de Marigny, d'après le Tableau de M. Tocqué. Le petit Physicien d'après Gaspard Netscher.*

AGRÉÉS

Par M. ROETTIERS, le fils, Agréé

154. Un Cadre renfermant plusieurs médailles de l'Histoire du Roi.

Par M. FESSARD, Graveur de la Bibliothèque du Roi, Agréé

155. Vue perspective de la Chapelle des Enfans Trouvés, peinte par M. Natoire.

Par M. LEMPEREUR, Agréé

156. Les Forges de Vulcain, d'après M. Pierre, dédiée à M. le Marquis de Marigny. Quelques autres Estampes, sous le même numéro.

Par M. MOITTE, Agréé

157. Vénus sur les eaux, d'après M. Boucher.

GRAVURES

Diderot ne parle pas des graveurs, les considérant justement comme de simples traducteurs des peintres. Cars a reproduit Lemoyne et Boucher; Moyreau Pannini; Le Bas Vernet; Surugue fils Chardin, Moitte Boucher. Wille donne le *Petit Physicien* d'après Gérard Netscher; il a gravé aussi le *Portrait de Marigny* d'après Tocqué.[1] C'est encore à Marigny que Lempereur dédie les *Forges de Vulcain* d'après Pierre. Ferrard a gravé la *Chapelle des Enfants Trouvés* d'après Natoire.

Cochin fils montre *Lycurgue blessé dans une sédition*, dessin au crayon rouge. Les *Amateurs* en parlent avec détail, insistent sur son pathétique, sa beauté, et disent qu'il est dommage de voir Cochin écrire. A quoi Fréron réplique que Cochin est bien supérieur

[1] Le dessin préparatoire de Wille a passé à la vente La Béraudière (1883, n° 307). L'original était à Carnavalet, il a été brûlé en 1871. Cf. Marquiset, *Marigny*, pp. 231, 234. Selon Wille « le public en a été content ».

aux *Amateurs* dans la connaissance des Beaux-Arts. Floding dit l'œuvre excellente. Le dessin est au Louvre (84).

Les estampes, on le voit, sont consacrées à reproduire des peintures agréables et galantes; la gravure d'histoire n'existe pas. Cochin, cependant, s'en est occupé, et, en 1760 (*A.A.F.*, 1903, p. 181), il écrit à Marigny qu'il fait graver des sujets sérieux: « cette suite produirait des estampes intéressantes et ferait sortir la gravure de cette mode où l'on est de ne graver que des Téniers ou autres flamands ».

SUPPLÉMENT

BAUDOUIN (1723–69), gendre de Boucher dont il accentue le genre, vient d'être Agréé.

Floding nous dit qu'il a exposé. Il aurait envoyé une miniature (un portrait) et « deux gouaches d'histoire »: l'*Invention du Dessin*, la *Mort de Britannicus*.

Les portraits sont très rares dans son œuvre, Goncourt ne connaît que celui de sa femme; serait-ce celui-ci? Les deux gouaches nous sont inconnues. L'une est peut-être la *Mort de Germanicus*, « une de ses plus belles productions », qui apparaît à la vente Coclers en 1789; l'autre a été traduite par lui en miniature à l'intention de Mme de Pompadour (vente Trudaine, 1777).

Ces envois intéressent l'*Avant-Coureur*, mais des envieux font remarquer que le journal s'imprime chez Lambert, beau-frère de l'artiste. Aussi celui-ci envoie-t-il une note au *Mercure* datée du 7 octobre, c'est-à-dire après la fermeture du Salon (n° d'octobre, p. 229), protestant contre les insinuations malveillantes; il ajoute que les Académiciens ne l'ont pas pressé d'exposer ses œuvres, mais « un de ces Messieurs me dit seulement que, comme il y avait une place vuide je pourrais les y placer; qu'en qualité d'Agréé j'en avais la permission ».

Francisco Giuseppe CASANOVA, Vénitien, né à Londres en 1727 (mort à Bruhl en 1802), est venu à Paris en 1751, il n'a pas eu de succès; alors, il s'est fixé à Dresde de 1752 à 1758. Revenu à Paris, il a travaillé avec Parrocel. Son frère Casanova de Seingalt (*Mémoires*, éd. 1927, v, pp. 35–36) raconte que le peintre, qui avait passé son temps à Dresde à copier les tableaux de batailles de la Galerie Électorale, revint à Paris pour entrer à l'Académie; il lui offrit pour cela « le crédit de ses grandes connaissances » que l'artiste refusa fièrement. « François fit un beau tableau, et, l'ayant exposé au Louvre, il fut reçu par acclamation. L'Académie fit l'acquisition du tableau pour douze mille francs. Mon frère devint fameux, et en 26 ans il gagna près d'un million; malgré cela, de folles dépenses, un luxe extrême, et deux mauvais mariages le ruinèrent. »

Ce tableau est celui dont parle Diderot; il ne figure pas au catalogue du Salon, mais il fut exposé, et il fit sensation. Floding (p. 291) en admire le fracas martial; les *Amateurs* (p. 55) sont très enthousiastes; ils déclarent cette toile « formidable par la force de la couleur et de l'expression » comme par le sujet, cela « dévore la vue », cela « porte la terreur dans l'âme » (Fréron se moque de cette critique qu'il traite d'amphigouri).

L'artiste a été reçu à l'Académie le 22 août 1761 sur une *Bataille* « excellente » selon Wille. Il doit s'agir de cette œuvre, qui est peut-être la *Bataille* du Musée de Compiègne (M.I. 1362); on peut en rapprocher celle du Louvre (85).

SALON DE 1761*

A MON AMI MONSIEUR GRIMM

Voici, mon ami, les idées qui m'ont passé par la tête à la vue des tableaux qu'on a exposés cette année au Salon. Je les jette sur le papier, sans me soucier ni de les trier ni de les écrire. Il y en aura de vraies, il y en aura de fausses. Tantôt vous me trouverez trop sévère, tantôt trop indulgent. Je condamnerai peut-être où vous approuveriez; je ferai grâce où vous condamneriez; vous exigerez encore où je serai content. Peu m'importe. La seule chose que j'ai à cœur, c'est de vous épargner quelques instants que vous emploierez mieux, dussiez-vous les passer au milieu de vos canards et de vos dindons.

LOUIS-MICHEL VAN LOO 10

N.B. on pourra remarquer la grandeur des tableaux dans le petit livret.

Le premier tableau qui m'ait arrêté est le *Portrait du Roi* (38). Il est beau, bien peint, et on le dit très-ressemblant. Le peintre a placé le monarque debout, sur une estrade. Il passe. Il a la tête nue. Sa longue chevelure descend en boucles sur ses épaules. Il est vêtu du grand habit de cérémonie. Sa main droite est appuyée sur le bâton royal. Il tient, de la gauche, un chapeau chargé de plumes. Le manteau royal qui couvre sa poitrine et ses épaules, descendant entre le fond du tableau et ses jambes, qu'on voit depuis le milieu de la cuisse, achève de détacher ces parties de la toile, et celles-ci entraînent les autres. Seulement ce volume d'hermine qui bouffe tout autour du haut de la figure la rend un peu courte; et cette espèce de vêtement 20 lui donne moins la majesté d'un roi que la dignité d'un président au parlement.

M. DUMONT LE ROMAIN

Vous savez que je n'ai jamais approuvé le mélange des êtres réels et des êtres allégoriques, et le tableau qui a pour sujet la *Publication de la Paix en 1749* ne m'a pas

*Variantes: A=Assézat; L=Léningrad; S=Stockholm; V=Vandeul.

Notre manuscrit et S contiennent le Préambule de Grimm présentant Diderot aux lecteurs; V, L et A le suppriment; on le trouvera dans l'édition Tourneux de la *Correspondance Littéraire*, IV, p. 470.

7 Peu importe V que j'aie à cœur V L 11 *NB. . . . manque* A

fait changer d'avis. Les êtres réels perdent de leur vérité à côté des êtres allégoriques, et ceux-ci jettent toujours quelque obscurité dans la composition. Le morceau dont il s'agit n'est pas sans effet. Il est peint avec hardiesse et force. C'est certainement l'ouvrage d'un maître. Toutes les figures allégoriques sont d'un côté, et tous les personnages réels de l'autre. A gauche de celui qui regarde, la Paix qui descend du ciel, et qui présente au roi, habillé à l'antique, une branche d'olivier, qu'il reçoit, et qu'il remet à la femme symbolique de la Ville de Paris : d'un côté, la Générosité qui verse des dons ; de l'autre, un Génie armé d'un glaive qui menace la Discorde terrassée sous les pieds du monarque ; les rivières de Seine et de Marne étonnées et satisfaites (39a). A droite, le prévôt des marchands et les échevins en longues robes, 10 en rabats et en perruques volumineuses, avec des mines d'une largeur et d'un ignoble qu'il faut voir (39b). On prendrait au premier coup d'œil le monarque pour Thésée qui revient victorieux du Minotaure, ou plutôt pour Bacchus qui revient de la conquête de l'Inde ; car il a l'air un peu ivre. La figure symbolique de la Ville est simple, noble, d'un beau caractère, bien drapée, bien disposée ; mais elle est du siècle de Jules César ou de Julien. Le contraste de ces figures antiques et modernes ferait croire que le tableau est un composé de deux pièces rapportées, l'une d'aujourd'hui, et l'autre qui fut peinte il y a quelque mille ans. Et l'abbé Galiani vous séparerait cela avec des ciseaux qui laisseraient d'un côté tout le plat et tout le ridicule, et de l'autre tout l'antique qui serait supportable et que chacun interpréterait à sa fan- 20 taisie ; on trouverait cent traits de l'histoire grecque ou romaine auxquels cela reviendrait. Le peintre a eu une idée forte, mais il n'a pas su en tirer parti. Il a élevé son héros sur le corps même de la Discorde, après avoir appuyé un des pieds sur les cuisses, pourquoi l'autre n'a-t-il pas pressé la poitrine ? Pourquoi cette action n'écrase-t-elle pas la Discorde, ne lui tient-elle pas la bouche entr'ouverte, ne lui fait-elle pas sortir les yeux de la tête, ne me la montre-t-elle pas prête à être étouffée ? Comme elle est libre de la tête, des bras et de tout le haut de son corps, si elle s'avisait de se secouer avec violence, elle renverserait le monarque, et mettrait les dieux, les échevins et le peuple en désordre. En vérité, la figure symbolique de la capitale est une belle figure. Voyez-la. J'espère que vous serez aussi satisfait de la 30 Générosité, de la Paix, et des Fleuves.

CARLE VAN LOO

Quoi qu'en dise le charmant abbé, la *Madeleine dans le désert* n'est qu'un tableau très-agréable. C'est bien la faute du peintre, qui pouvait avec peu de chose le rendre sublime ; mais c'est que ce Carle Van Loo, quoique grand artiste d'ailleurs, n'a point

18 l'abbé (*en note* : M. l'abbé Galiani) V L

de génie. La Madeleine est assise sur un bout de sa natte; sa tête renversée appuie contre le rocher; elle a les yeux tournés vers le ciel; ses regards semblent y chercher son Dieu. A sa droite est une croix faite de deux branches d'arbre; à sa gauche sa natte roulée, et l'entrée d'une petite grotte. Il y a du goût dans toutes ces choses, et surtout dans le vêtement violet de la pénitente; mais tous ces objets sont peints d'une touche trop douce et trop uniforme. On ne sait si les rochers sont de la vapeur ou de la pierre couverte de mousse. Combien la sainte n'en serait-elle pas plus intéressante et plus pathétique, si la solitude, le silence et l'horreur du désert étaient dans le local? Cette pelouse est trop verte; cette herbe trop molle; cette caverne est plutôt l'asile de deux amants heureux que la retraite d'une femme affligée et pénitente. Belle sainte, 10 venez; entrons dans cette grotte, et là nous nous rappellerons peut-être quelques moments de votre première vie. Sa tête ne se détache pas assez du fond; ce bras gauche est vrai, je le crois; mais la position de la figure le fait paraître petit et maigre. J'ai été tenté de trouver les cuisses et les jambes un peu trop fortes. Si l'on eût rendu la caverne sauvage, et qu'on l'eût couverte d'arbustes, vous conviendrez qu'on n'aurait pas eu besoin de ces deux mauvaises têtes de chérubin qui empêchent que la Madeleine ne soit seule. Ne feraient-elles que cet effet, elles seraient bien mauvaises.

Il y a longtemps que le tableau de notre amie madame Geoffrin, connu sous le nom de la *Lecture*, est jugé pour vous (40). Pour moi, je trouve que les deux jeunes 20 filles, charmantes à la vérité et d'une physionomie douce et fine, se ressemblent trop d'action, de figure et d'âge. Le jeune homme qui lit a l'air un peu benêt; on le prendrait pour un robin en habit de masque. Et puis il a la mâchoire épaisse. Il me fallait là une de ces têtes plus rondes qu'ovales, de ces mines vives et animées. On dit que la petite fille qui est à côté de la gouvernante, et qui s'amuse à faire voler un oiseau qu'elle a lié par la patte, est un peu longue; elle est, à mon gré, un peu trop près de cette femme; ce qui la fait paraître plaquée contre elle. Quant à la gouvernante qui examine l'impression de la lecture sur ses jeunes élèves, et à qui Van Loo a donné l'air et les traits de sa femme, elle est à merveille: seulement j'aimerais mieux que son attention n'eût pas suspendu son travail. Ces femmes ont tant d'habitude d'épier et 30 de coudre en même temps, que l'un n'empêche pas l'autre. Au reste, malgré les petits défauts que je reprends dans le tableau de la *Madeleine* et dans celui-ci, ce sont deux morceaux rares. Rien à redire, ni au dessin, ni à la couleur, ni à la disposition des objets. Tout ce que l'art, porté à un haut degré de perfection, peut mettre dans un tableau, y est. La différence qu'il y a entre la *Madeleine* du Corrège et celle de Van Loo, c'est qu'on s'approche tout doucement par derrière la Madeleine du Corrège, qu'on se baisse sans faire le moindre bruit, et qu'on prend le bas de son habit de

4 petite caverne A

pénitente seulement pour voir si les formes sont aussi belles là-dessous qu'elles se dessinent au dehors; au lieu qu'on ne forme nulle entreprise sur celle de Van Loo. La première a bien encore une autre grandeur, une autre tête, une autre noblesse, et cela sans que la volupté y perde rien.

C'est un joli sujet que la *Première Offrande à l'Amour*. Ce devrait être un madrigal en peinture; mais le maudit peintre, toujours peintre et jamais homme sensible, homme délicat, homme d'esprit, n'y a rien mis, ni expression, ni grâces, ni timidité, ni crainte, ni pudeur, ni ingénuité; on ne sait ce que c'est. Il faut convenir que rendre l'idée de la première guirlande, du premier sacrifice, du premier soupir amoureux, du premier désir d'un cœur jusqu'alors innocent, n'était pas une chose facile: Fal- 10 conet ou Boucher s'en seraient peut-être tirés.

L'*Amour menaçant* est une seule figure debout, vue de face; un enfant qui tient un arc tendu et armé de sa flèche, toujours dirigée vers celui qui le regarde, il n'y a aucun point où il soit en sûreté (41). Le peuple fait grand cas de cette idée du peintre; c'est une misère à mon sens. Il a fallu que le milieu de l'arc répondît au milieu de la poitrine de la figure. La corde s'est projetée sur le bois de l'arc, la corde et le bois ensemble sur l'enfant; et toute la longueur de la flèche s'est réduite à un petit morceau de fer luisant qu'on reconnaît à peine; et puis, toute la position est fausse. Quiconque veut décocher une flèche, prend son arc de la main gauche, étend ce bras, place sa flèche, saisit la corde et la flèche de la main droite, les tire à lui de toute sa force, 20 avance une jambe en avant et recule en arrière, s'efface le corps un peu sur un côté, se penche vers l'endroit qu'il menace, et se déploie dans toute sa longueur. Alors tout s'aperçoit, tout prend sa juste mesure; la figure a un air d'activité, de force et de menace, et la flèche est une flèche, et non un morceau de fer de quelques lignes. Au reste je ne sais, mon ami, si vous aurez remarqué que les peintres n'ont pas la même liberté que les poëtes dans l'usage des flèches de l'Amour. En poésie, ces flèches partent, atteignent et blessent; cela ne se peut en peinture. Dans un tableau, l'Amour peut menacer de sa flèche, mais il ne la peut jamais lancer sans produire un mauvais effet. Ici le physique répugne; on oublie l'allégorie, et ce n'est plus un homme percé d'une métaphore, mais un homme percé d'un trait réel qu'on aper- 30 çoit. La première fois que vous rencontrerez sous vos yeux la *Saison* de l'Albane, où ce peintre a fait descendre Jupiter dans les antres de Vulcain, au milieu des Amours qui forgent des traits, et que vous verrez ce dieu insolent, vous me direz l'effet que vous éprouverez à l'aspect de cette flèche à demi enfoncée dans le corps, et dont le bois paraît à l'extérieur. Je suis sûr que vous en serez mécontent (41 bis).

Il y a encore de Carle Van Loo deux tableaux représentant des jeux d'enfants, que je néglige, parce que je ne finirais point s'il fallait vous parler de tous.

PASTORALES ET PAYSAGES DE BOUCHER

Quelles couleurs! quelle variété! quelle richesse d'objets et d'idées! Cet homme a tout, excepté la vérité. Il n'y a aucune partie de ses compositions qui, séparée des autres, ne vous plaise; l'ensemble même vous séduit. On se demande: Mais où a-t-on vu des bergers vêtus avec cette élégance et ce luxe? Quel sujet a jamais rassemblé dans un même endroit, en pleine campagne, sous les arches d'un pont, loin de toute habitation, des femmes, des hommes, des enfants, des bœufs, des vaches, des moutons, des chiens, des bottes de paille, de l'eau, du feu, une lanterne, des réchauds, des cruches, des chaudrons? Que fait là cette femme charmante, si bien vêtue, si propre, si voluptueuse? et ces enfants qui jouent et qui dorment, sont-ce les siens? et 10 cet homme qui porte du feu qu'il va renverser sur sa tête, est-ce son époux? que veut-il faire de ces charbons allumés? où les a-t-il pris? Quel tapage d'objets disparates! On en sent toute l'absurdité; avec tout cela on ne saurait quitter le tableau. Il vous attache. On y revient. C'est un vice si agréable, c'est une extravagance si inimitable et si rare! Il y a tant d'imagination, d'effet, de magie et de facilité!

Quand on a longtemps regardé un paysage tel que celui que nous venons d'ébaucher, on croit avoir tout vu. On se trompe; on y retrouve une infinité de choses d'un prix!... Personne n'entend comme Boucher l'art de la lumière et des ombres. Il est fait pour tourner la tête à deux sortes de personnes, les gens du monde et les artistes. Son 20 élégance, sa mignardise, sa galanterie romanesque, sa coquetterie, son goût, sa facilité, sa variété, son éclat, ses carnations fardées, sa débauche, doivent captiver les petits-maîtres, les petites femmes, les jeunes gens, les gens du monde, la foule de ceux qui sont étrangers au vrai goût, à la vérité, aux idées justes, à la sévérité de l'art. Comment résisteraient-ils au saillant, aux pompons, aux nudités, au libertinage, à l'épigramme de Boucher? Les artistes qui voient jusqu'à quel point cet homme a surmonté les difficultés de la peinture, et pour qui c'est tout que ce mérite qui n'est guère bien connu que d'eux, fléchissent le genou devant lui; c'est leur dieu. Les gens d'un grand goût, d'un goût sévère et antique, n'en font nul cas. Au reste, ce peintre est à peu près en peinture ce que l'Arioste est en poésie. Celui qui est enchanté de l'un 30 est inconséquent s'il n'est pas fou de l'autre. Ils ont, ce me semble, la même imagination, le même goût, le même style, le même coloris. Boucher a un faire qui lui appartient tellement, que dans quelque morceau de peinture qu'on lui donnât une figure à exécuter, on la reconnaîtrait sur-le-champ (42, 43).

2/3 Cet homme... la vérité *barré* V 4/5 Où a-t-on vu V 19/29 Il est fait pour... nul cas *barré* V 32/34 Boucher a un faire... sur-le-champ *barré* V

M. PIERRE

Il y a de M. Pierre une *Descente de Croix*, une *Fuite en Égypte*, la *Décollation de saint Jean-Baptiste*, et le *Jugement de Pâris*. Je ne sais ce que cet homme devient. Il est riche; il a eu de l'éducation; il a fait le voyage de Rome; on dit qu'il a de l'esprit; rien ne le presse de finir un ouvrage: d'où vient donc la médiocrité de presque toutes ses compositions?

Mais je passais le *Songe de saint Joseph*, tableau de Jeaurat (53). C'est que ce Songe de saint Joseph n'est autre chose qu'un homme qui s'est endormi, la tête au-dessous des pieds d'un ange. Si vous y voyez davantage, à la bonne heure.

Pierre, mon ami, votre Christ, avec sa tête livide et pourrie, est un noyé qui a 10 séjourné quinze jours au moins dans les filets de Saint-Cloud (45).[1] Qu'il est bas! qu'il est ignoble! Pour vos femmes et le reste de votre composition, je conviens qu'il y a de la beauté, du caractère, de l'expression, de la sévérité de couleur; mais mettez la main sur la conscience, et rendez gloire à la vérité. Votre *Descente de Croix* n'est-elle pas une imitation de celle du Carrache, qui est au Palais-Royal, et que vous con- naissez bien (45 bis)? Il y a dans le tableau du Carrache une mère du Christ assise, et dans le vôtre aussi. Cette mère se meurt de douleur dans Carrache, et chez vous aussi. Cette douleur attache toute l'action des autres personnages du Carrache, et des vôtres. La tête de son fils est posée sur ses genoux dans le Carrache, et dans notre ami M. Pierre. Les femmes du Carrache sont effrayées du péril de cette mère ex- 20 pirante, et les vôtres aussi. Le Carrache a placé sur le fond une sainte Anne qui s'élance vers sa fille en poussant les cris les plus aigus, avec un visage où les traces de la longue douleur se confondent avec celles du désespoir. Vous n'avez pas osé copier votre maître jusque-là; mais vous avez mis sur le fond de votre tableau un homme qui doit faire le même effet; avec cette différence que votre Christ, comme je l'ai déjà dit, a l'air d'un noyé ou d'un supplicié, et que celui du Carrache est plein de noblesse. Que votre Vierge est froide et contournée en comparaison de celle du Carrache! Voyez dans son tableau l'action de cette main immobile posée sur la poitrine de son fils, ce visage tiré, cet air de pâmoison, cette bouche entr'ouverte, ces yeux fermés; et cette sainte Anne, qu'en dites-vous? Sachez, monsieur Pierre, qu'il 30 ne faut pas copier, ou copier mieux; et de quelque manière qu'on fasse, il ne faut pas médire de ses modèles.

La *Fuite en Égypte* est traitée d'une manière piquante et neuve; mais le peintre n'a pas su tirer parti de son idée. La Vierge passe sur le fond du tableau, portant entre ses bras l'enfant Jésus. Elle est suivie de Joseph et de l'âne qui porte le bagage.

7/9 Mais je passais... à la bonne heure *replacé entre Boucher et Pierre* V L 10 Mr Pierre, votre Christ V 20/21 expirante, et les siennes aussi V 23/24 Mr Pierre n'a pas osé copier son V 24 il a mis V le fond de son tableau V 25 son Christ V 27 sa Vierge V

[1] Barrage de la Seine où s'arrêtaient les corps des noyés, v. S. Mercier, *Tableau de Paris*, 1782, III, p. 197.

Sur le devant sont des pâtres prosternés, les mains tournées de son côté et lui souhai-
tant un heureux voyage. Le beau tableau, si le peintre avait su faire des montagnes
au pied desquelles la Vierge eût passé; s'il eût su faire ces montagnes bien droites,
bien escarpées et bien majestueuses; s'il eût su les couvrir de mousse et d'arbustes
sauvages; s'il eût su donner à sa Vierge de la simplicité, de la beauté, de la grandeur,
de la noblesse; si le chemin qu'elle eût suivi eût conduit dans les sentiers de quelque
forêt bien solitaire et bien détournée; s'il eût pris son moment au point du jour ou
à sa chute! Mais rien de tout cela. C'est qu'il n'a pas senti la richesse de son idée.
C'est un tableau à refaire, et le sujet en vaut la peine.

La *Décollation de saint Jean*, encore pauvre production (46). Le corps du saint est 10
à terre. L'exécuteur tient le couteau avec lequel il a tranché la tête; il montre cette
tête à Hérodiade. Cette tête est livide, comme s'il y avait plusieurs jours d'écoulés
depuis l'exécution; il n'en tombe pas une goutte de sang. La jeune fille qui tient le
plat sur lequel elle sera posée, détourne la tête en tendant le plat: cela est bien; mais
l'Hérodiade paraît frappée d'horreur: ce n'est pas cela. Il faut d'abord qu'elle soit
belle, mais de cette sorte de beauté qui s'allie avec la cruauté, avec la tranquillité et la
joie féroce. Ne voyez-vous pas que ce mouvement d'horreur l'excuse, qu'il est faux,
et qu'il rend votre composition froide et commune? Voici le discours qu'il fallait me
faire lire sur le visage d'Hérodiade: «Prêche à présent; appelle-moi adultère à pré-
sent: tu as enfin obtenu le prix de ton insolence.» Le peintre n'a pas senti l'effet du 20
sang qui eût coulé le long du bras de l'exécuteur, et arrosé le cadavre même. Mais
je l'entends qui me répond: «Eh! qui est-ce qui eût osé regarder cela?» J'aime bien les
tableaux de ce genre dont on détourne la vue, pourvu que ce soit d'horreur, et non de
dégoût. Qu'y a-t-il de plus horrible que l'action et le sang-froid de la *Judith* de
Rubens (46 bis)? Elle tient le sabre, et elle l'enfonce tranquillement dans la gorge
d'Holopherne!¹

Et que fera le roi de Prusse de ce mauvais *Jugement de Pâris*? Qu'est-ce que ce
Pâris? Est-ce un pâtre? Est-ce un galant? Donne-t-il, refuse-t-il la pomme? Le
moment est mal choisi. Pâris a jugé. Déjà une des déesses, perdue dans les nues, est
hors de la scène; l'autre, retirée dans un coin, est de mauvaise humeur. Vénus, tout 30
entière à son triomphe, oublie ce qui se passe à côté d'elle, et Pâris n'y pense pas
davantage. Voilà trois groupes que rien ne lie. Vous avez raison de dire qu'il y a
dans ce tableau de quoi découper trois beaux éventails. C'est que c'est une grande
affaire que de remplir une toile de vingt et un pieds de large sur quatorze de haut;
c'est que la composition n'est pas la partie brillante de nos artistes; c'est, comme je
crois vous l'avoir déjà dit, que tout l'effet d'un pareil tableau dépend du paysage, du

15 Hérodiade V 27 Que fera le roi V 29/30 Pâris a déjà jugé (jugé déjà L) une des Déesses perdue dans la nue
et hors V L 33/34 C'est une grande affaire V 35 La composition n'est pas V 35/36 et, comme je crois
vous l'avoir dit, tout l'effet V

¹ Ce Rubens, perdu, s'inspirait de la *Judith* du Caravage, aujourd'hui dans la collection Coppi. Nous donnons la
gravure de C. Galle.

moment du jour et de la solitude. Si les déesses viennent déposer leurs vêtements
pour exposer leurs charmes les plus secrets aux yeux d'un mortel, c'est sans doute
dans un endroit de la terre écarté. Que la scène se passe donc au bout de l'univers;
que l'horizon soit caché de tous côtés par de hautes montagnes; que tout annonce
l'éloignement des regards indiscrets; que de nombreux troupeaux paissent dans la
prairie et sur les coteaux; que le taureau poursuive en mugissant la génisse; que deux
béliers se menacent de la corne pour une brebis qui paît tranquillement auprès;
qu'un bouc jouisse à l'écart d'une chèvre; que tout ressente la présence de Vénus,
et la corruption du juge: tout, excepté le chien de Pâris, que je ferai dormir à ses
pieds. Que Pâris me paraisse un pâtre important; qu'il soit jeune, vigoureux et d'une 10
beauté rustique; qu'il soit assis sur un bout de rocher; que de vieux arbres qui ont
pris racine sur ce rocher et qui le couronnent, entrelacent leurs branches touffues
au-dessus de sa tête; que le soleil penche vers son couchant; que ses rayons, dorant
le sommet des montagnes et la sommité des arbres, viennent éclairer pour un moment
encore le lieu de la scène. Que les trois déesses soient en présence de Pâris; que
Vénus semble de préférence arrêter ses regards; qu'elles soient toutes les trois si
belles, que je ne sache moi-même à qui accorder la pomme; que chacune ait sa
beauté particulière; qu'elles soient toutes nues; que Vénus ait seulement son ceste, Pal-
las son casque, Junon son bandeau. Point de vêtement qu'autant qu'il sert à désigner;
et si le peintre pouvait s'en passer tout à fait je ne l'estimerais que davantage. Point 20
d'Amour qui décoche un trait, ou qui écarte adroitement un voile; ces idées sont
trop petites. Point de Grâces, les Grâces étaient à la toilette de Vénus; mais elles
n'ont point accompagné la déesse. D'ailleurs le secours de l'Amour et des Grâces en
affaiblirait d'autant la victoire de Vénus; c'est la pauvreté d'idées qui fait employer
ces faux accessoires. Que Pâris tienne la pomme, mais qu'il ne l'offre pas; qu'il soit
dans l'ombre; que la lumière qui vient d'en haut arrive sur les déesses diversement
rompue par les arbres pénétrés par les rayons du soleil; qu'elle se partage sur elles et
les éclaire diversement; que le peintre s'en serve pour faire sortir tout l'éclat de Vénus.
Vénus ne redoute pas la lumière. Après Vénus, Junon est la moins pudique des trois
déesses. J'aimerais assez qu'on ne vît Minerve que par le dos, et qu'elle fût la moins 30
éclairée. Que tout particulièrement annonce un grand silence, une profonde solitude
et la chute du jour. Voilà, mes amis, ce qu'il faut savoir imaginer et exécuter, quand
on se propose un pareil sujet. En se passant de ces choses, on ne fait qu'un mauvais
tableau. Je n'ai parlé ici que de l'ordonnance, du site, du paysage, du local; mais qui
est-ce qui imaginera le caractère et la tête de Pâris? Qui est-ce qui donnera aux
déesses leur vraies physionomies? Qui est-ce qui me montrera leurs perplexités et

celle du juge? En un mot, qui est-ce qui donnera l'âme à la scène? Ce ne sera ni moi ni M. Pierre. Sans le charme du paysage, avec quelque succès qu'on se tire des figures, on ne réussira qu'à moitié; sans les figures et leurs caractères bien pris, sans l'âme, quel que soit le charme du paysage, on n'aura qu'un petit succès: il faut réunir les deux conditions.

NATTIER

Le *Portrait de feu Madame Infante* en habit de chasse est détestable (68). Cet homme-là n'a donc point d'ami qui lui dise la vérité?

M. HALLÉ

Il n'y a pas, à mon gré, un morceau de M. le professeur Hallé qui vaille. 10

Les *Génies de la Poésie, de l'Histoire, de la Physique et de l'Astronomie*, sujets de dessus de porte dont on se propose de faire une tapisserie: c'est un charivari d'enfants. Toile immense, et beaucoup de couleurs (49).

Je ne sais si M. le professeur Hallé est un grand dessinateur; mais il est sans génie. Il ne connaît pas la nature; il n'a rien dans la tête, et c'est un mauvais peintre. Encore une fois, je ne me connais pas en dessin, et c'est toujours le côté par lequel l'artiste se défend contre l'homme de lettres. J'ai peur que les autres ne s'entendent pas plus en dessin que moi. Nous ne voyons jamais le nu; la religion et le climat s'y opposent. Il n'en est pas de nous ainsi que des Anciens, qui avaient des bains, des gymnases, peu d'idée de la pudeur, des dieux et des déesses faits d'après des modèles 20 humains, un climat chaud, un culte libertin. Nous ne savons ce que c'est que les belles proportions. Ce n'est pas sur une fille prostituée, sur un soldat aux gardes qu'on envoie chercher quatre fois par an, que cette connaissance s'acquiert. Et puis nos ajustements corrompent les formes. Nos cuisses sont coupées par des jarretières, le corps de nos femmes étranglé par des corps, nos pieds défigurés par des chaussures étroites et dures. Nous avons de la beauté deux jugements opposés, l'un de convention, l'autre d'étude. Ce jugement contradictoire, d'après lequel nous appelons beau dans la rue et dans nos cercles ce que nous appellerions laid dans l'atelier, et beau dans l'atelier ce qui nous déplairait dans la société, ne nous permet pas d'avoir une certaine sévérité de goût; car il ne faut pas croire qu'on fasse comme on veut 30 abstraction de ses préjugés, ni qu'on en ait impunément.

Mais nous voilà loin du professeur Hallé et de ses tableaux. Je laisse là ses deux petites pastorales où il y a la fausseté de Boucher sans son imagination, sa facilité

23 cette connaissance peut s'acquérir V 32/33 Je laisse les autres petits tableaux V

et son esprit, et ses autres petits tableaux, et j'en viens à sa grande composition. C'est un *Saint Vincent de Paul* qui prêche (50). Quel prédicateur, et quel auditoire!

Le saint est assis dans la chaire. Il a la main droite étendue; il tient son bonnet carré de la gauche, et il est penché vers son auditoire attentif, mais tranquille. Je voudrais bien que M. le professeur me dît quel est le moment qu'il a choisi. Ce bonnet carré m'apprend que le sermon commence ou qu'il finit; mais lequel des deux? Et puis ces deux instants sont également froids. Quand un artiste introduit dans une composition un saint embrasé de l'amour de Dieu et prêchant sa loi à des peuples, et qu'il lui met un bonnet carré à la main, comme à une homme qui entre dans une compagnie et qui la salue poliment, je lui dirais volontiers: Vous n'êtes qu'un plat, 10 et vous vous mêlez d'un métier de génie: faites autre chose. Il n'y a que deux mauvais moments dans votre sujet, et c'est précisément l'un des deux que vous prenez. Il n'était pourtant pas trop difficile d'imaginer qu'au milieu de la péroraison l'orateur eût été transporté, et que son auditoire eût partagé sa passion. Et puis, croyez-vous qu'il fût indifférent de savoir, avant de prendre le crayon ou le pinceau, quel était le sujet du sermon? si c'était ou l'effroi des jugements de Dieu, ou la confiance dans la miséricorde divine, ou le respect pour les choses saintes, ou la vérité de la religion, ou la commisération pour les pauvres, ou un mystère, ou un point de morale, ou les dangers des passions, ou les devoirs de l'état, ou la fuite du monde? Ignorez-vous ce que votre orateur dit? Comment saurez-vous le visage qu'il doit avoir et l'impression 20 qui doit se mêler avec l'attention dans les visages de vos auditeurs? Ne sentez-vous pas que si le sermon est des jugements de Dieu, votre orateur aura l'air sombre et recueilli, et que votre auditoire prendra le même caractère; que si le sermon est de l'amour de Dieu, votre orateur aura les yeux tournés vers le ciel, et qu'il sera dans une extase que les peuples qui l'écoutent partageront; que s'il prêche la commisération pour les pauvres, il aura le regard attendri et touché, et qu'il en sera de même de ses auditeurs? Allez sous le cloître des Chartreux; voyez le tableau de la Prédication (50 bis), et dites-moi s'il y a le moindre doute que le sermon ne soit de la sévérité des jugements de Dieu? Et où avez-vous pris votre auditoire? De petites femmes, de jeunes garçons, des sœurs du pot, des enfants, pas un homme de poids. Comme cela 30 est distribué et peint! C'est un des plus grands éventails que j'aie vus de ma vie. J'en excepte deux figures qui sont à gauche sur le devant; c'est une femme qui tient son enfant. Elle me paraît si bien peinte, si bien dessinée, de si bon goût; l'enfant est si bien aussi, que si M. le professeur voulait être sincère, il nous dirait où il a fait cet emprunt. Mais abandonnons le pauvre M. Hallé à son sort, et passons à un homme qui en vaut bien un autre; c'est Vien. J'observerai seulement, en finissant cet article, qu'à parler à la rigueur, un peintre quelquefois, par un tour de tête particulier, préférera

1 ni son esprit V 14/15 passion. Croyez-vous qu'il fût V 19/20 Si vous ignorez ce que votre orateur dit V

un moment tranquille à un moment agité; mais à quels efforts de génie ne s'engage-t-il pas alors? Quels caractères de tête ne faudra-t-il pas qu'il donne à son orateur et à ses auditeurs? Par combien de beautés, les unes techniques, les autres d'invention et de détail, ne faudra-t-il pas qu'il rachète le choix défavorable de l'instant? Alors point de milieu: sa composition est plate ou sublime. M. Hallé a choisi l'instant défavorable dans sa *Prédication de saint Vincent de Paul*; mais sa composition n'est pas sublime.

J'ajouterai cependant un mot sur ce dernier tableau que M. Diderot me paraît juger avec trop de sévérité. Cela vient, à ce que je crois, de ce qu'il a dans la tête les sublimes compositions de Raphaël, de Le Sueur et d'autres grands hommes dans des tableaux de prédication. M. Hallé n'est assurément pas un homme sublime, son 10 tableau n'a nulle élévation, nul génie, mais il a de la vérité. Il ne nous a pas peint le sermon d'un grand saint; son prédicateur a l'air d'un bon Diable qui explique à ses paroissiens le catéchisme de la meilleure foi du monde. C'est un de ces sermons comme nous en avons entendu mille fois dans notre vie, qui se récite platement, s'écoute de bonne foi, et auquel on ne pense plus quand il est passé. L'auditoire est composé sur le prédicateur. De petites bourgeoises, de bons bourgeois qui assistent au sermon par devoir de chrétien, et non pour être touchés ou transportés; et en cela M. Hallé a observé l'unité et l'accord nécessaires; un homme de tête, un homme important aurait furieusement tranché dans cette compagnie et vis-à-vis de cette chaire. Il fallait seulement placer dans le nombre des auditeurs quelques femmes en- 20 dormies, cela aurait donné un caractère au tableau qui eût empêché de rappeler à la mémoire les tableaux de Raphaël ou de Le Sueur de cette espèce. Pour mettre M. le Professeur Hallé en état de peindre une prédication plus intéressante, je lui propose de faire pour le Salon prochain le sermon de ce bon curé de village qui fâché d'avoir si fort attendri ses paroissiens par son sermon sur la Passion de Notre-Seigneur leur dit à la fin, pour les consoler: Mes enfants, ne pleurez pourtant pas tant, car ce que je vous ai dit n'est peut-être pas vrai. Voilà un sujet qui n'est pas au-dessus des forces de M. Hallé. M. le Professeur est plat, j'en conviens; il a de la vérité, et c'est quelque chose. Si nos mauvais écrivains en étaient là, on pourrait peut-être les souffrir. Dans le temps que son pauvre Diable de Saint Vincent de Paul prêchait dans quelque 30 paroisse borgne le sermon que M. Hallé a peint, on ne lui donnait pas plus d'un petit écu par sermon; cela est sûr; un sermon qu'on aurait payé six francs au saint était au-dessus des forces de son peintre. [1]

VIEN

Vien a de la vérité, de la simplicité, une grande sagesse dans ses compositions; il paraît s'être proposé Le Sueur pour modèle. Il a plusieurs qualités de ce grand maître;

35/119, 2 Vien a de la vérité... plus austère *barré* V

[1] Ces astérisques, placés par Grimm lui-même (cf. *infra*, p. 147), signalent ses additions au texte de Diderot.

mais il lui manque sa force et son génie. Je crois que Le Sueur a aussi le goût plus austère.

Zéphyre et Flore, morceau de plafond (44). Ce sont deux figures liées par des guirlandes sur un fond bleu. Le Zéphyre me paraît avoir de la légèreté; la Flore est une figure muette qui ne me dit rien.

Psyché qui vient avec sa lampe surprendre et voir l'Amour endormi. Les deux figures sont de chair; mais elles n'ont ni l'élégance, ni la grâce, ni la délicatesse qu'exigeait le sujet. L'Amour me paraît grimacer. Psyché n'est point cette femme qui vient en tremblant sur la pointe du pied; je n'aperçois point sur son visage ce mélange de crainte, de surprise, d'amour, de désir qui devrait y être. Ce n'est pas assez de me 10 montrer dans Psyché la curiosité de voir l'Amour; il faut que j'y aperçoive encore la crainte de l'éveiller. Elle devrait avoir la bouche entr'ouverte et craindre de respirer. C'est son amant qu'elle voit, qu'elle voit pour la première fois, au hasard de le perdre. Quelle joie de le voir et de le voir si beau! Oh! que nos peintres ont peu d'esprit! qu'ils connaissent peu la nature! La tête de Psyché devrait être penchée vers l'Amour; le reste de son corps porté en arrière, comme il est lorsqu'on s'avance vers un lieu où l'on craint d'entrer et dont on est prêt à s'enfuir; un pied posé et l'autre effleurant la terre. Et cette lampe, en doit-elle laisser tomber la lumière sur les yeux de l'Amour? Ne doit-elle pas la tenir écartée, et interposer sa main, pour en amortir la clarté? Ce serait d'ailleurs un moyen d'éclairer le tableau d'une manière bien piquante. Ces 20 gens-là ne savent pas que les paupières ont une espèce de transparence; ils n'ont jamais vu une mère qui vient la nuit voir son enfant au berceau, une lampe à la main, et qui craint de s'éveiller.

La *Jeune Grecque qui orne un vase de bronze avec une guirlande de fleurs* (47). Le sujet est charmant; mais qu'exige-t-il? Une grande pureté de dessin, une grande simplicité de draperie, une élégance infinie dans toute la figure. Je demande si cela y est. De l'ingénuité, de l'innocence et de la délicatesse dans le caractère de la tête. Je demande si cela y est. Toute la grâce possible dans les bras et dans leur action. Je demande encore si cela y est. C'est que c'était là le sujet d'un bas-relief et non d'un tableau. 30

Je n'ai remarqué ni l'*Hébé* du même peintre, ni la *Musique*, ni ses autres tableaux. Pour son *Saint Germain*, qui donne une médaille à sainte Geneviève encore enfant, je crois que celui qui ne voit pas avec la plus grande satisfaction ce morceau, n'est pas digne d'admirer Le Sueur. Rien ne m'en paraît sublime; mais tout m'en paraît beau.

3 (Suivant l'ordre du livret, V et L passent à *St Germain* après *Zéphyre et Flore*) 9/10 Ce mélange de crainte, de surprise, de désir et d'admiration S: de crainte, de surprise, d'amour, de désir et d'admiration A L 23 l'éveiller. 25. *La Musique*, du même. Je ne l'ai point remarqué. 26. *Une jeune Grecque...* V L 29 C'était le sujet d'un bas-relief V 30 tableau. 27. *La déesse Hébé*. 28. *Plusieurs tableaux sous le même numéro*. Du même. Je n'ai remarqué ni son *Hébé*, ni ses autres tableaux V 32/33 *Saint Germain... enfant.* Je crois que celui qui ne voit pas... V

Je n'y trouve rien qui me transporte, mais tout m'en plaît et m'arrête. Il y règne d'abord une tranquillité, une convenance d'actions, une vérité de disposition, qui charment. Le saint Germain est assis; il est vêtu de ses habits pontificaux. La jeune sainte est à genoux devant lui. Il lui présente la médaille; elle étend la main pour la recevoir. Derrière saint Germain, il y a un autre évêque et quelques ecclésiastiques; derrière la sainte, son père et sa mère; son père qui a l'air d'un bon homme et sa mère pénétrée d'une joie qu'elle ne peut contenir. Entre la sainte et l'évêque, un aumônier en grand surplis, un peu penché, d'un beau caractère, et qui fait le plus bel effet. Autour de l'aumônier, des peuples qui s'élèvent sur leurs pieds et qui cherchent à voir la sainte. La sainte est dans la première jeunesse; son vêtement est simple, à 10 taille élégante et légère. Ce sont l'innocence et la grâce mêmes; le vieil évêque a le caractère qu'il doit avoir. Et puis, une lumière douce, diffuse sur toute la composition, comme on la voit dans la nature, large, s'affaiblissant ou se fortifiant d'une manière imperceptible. Point de places luisantes; point de taches noires; et avec tout cela une vérité et une sagesse qui vous attachent secrètement. On est au milieu de la cérémonie; on la voit, et rien ne vous détrompe. Peu de tableaux au Salon où il y ait autant à louer; aucun où il y ait moins à reprendre. Les natures ne sont ici ni poétiques ni grandes; c'est la chose même, sans presque aucune exagération. Ce n'est pas la manière de Rubens, ce n'est pas le goût des écoles italiennes, c'est la vérité, qui est de tous les temps et de toutes les contrées. 20

M. DESHAYS

J'avais bien de l'impatience d'arriver à Deshays. Ce peintre est, à mon sens, le premier peintre de la nation; il a plus de chaleur et de génie que Vien, et il ne le cède aucunement pour le dessin et pour la couleur à Van Loo, qui ne fera jamais rien qu'on puisse comparer au *Saint André* ni au *Saint Victor* de Deshays. Deshays me rappelle les temps de Santerre, de Boulogne, de Le Brun, de Le Sueur et des grands artistes du siècle passé. Il a de la force et de l'austérité dans sa couleur; il imagine des choses frappantes; son imagination est pleine de grands caractères; qu'ils soient à lui ou qu'il les ait empruntés des maîtres qu'il a étudiés, il est sûr qu'il sait se les appro- prier, et qu'on n'est pas tenté, en regardant ses compositions, de l'accuser de plagiat. 30 Sa scène vous attache et vous touche; elle est grande, pathétique et violente. Il n'y eut sur le *Saint Barthélemy* qu'il exposa au dernier Salon qu'une seule voix, et ce fut celle de l'admiration. Son *Saint Victor* et son *Saint André* de cette année ne lui sont point inférieurs.

3 Saint Germain est assis V 9 des gens du peuple V 22 arriver à Mr Deshays V 34 (suivant l'ordre du livret, V et L passent à *St André* après: inférieurs) 29. *St André*. Son *Saint André…* parmi eux. 30. *St Victor*.

Il y a des passions bien difficiles à rendre; presque jamais on ne les a vues dans la nature. Où donc en est le modèle? où le peintre les trouve-t-il? qu'est-ce qui me détermine, moi, à prononcer qu'il a trouvé la vérité? Le fanatisme et son atrocité muette règnent sur tous les visages du tableau de *Saint Victor*; elle est dans ce vieux préteur qui l'interroge, et dans ce pontife qui tient un couteau qu'il aiguise, et dans le saint dont les regards décèlent l'aliénation d'esprit, et dans les soldats qui l'ont saisi et qui le tiennent; ce sont autant de têtes étonnées. Comme ces figures sont distribuées, caractérisées, drapées! comme tout en est simple et grand! l'affreuse, mais la belle poésie! Le préteur est élevé sur son estrade; il ordonne; la scène se passe au-dessous; les beaux accessoires! Ce Jupiter brisé, cet autel renversé, ce brasier répandu! Quel effet entre ces natures féroces ne produit point ce jeune acolyte d'une physionomie douce et charmante, agenouillé entre le sacrificateur et le saint! A gauche de celui qui regarde le tableau, le préteur et ses assistants élevés sur une estrade; au-dessous, du même côté, le sacrificateur, son dieu et son autel renversé; à côté vers le milieu, le jeune acolyte; vers la droite, le saint debout et lié; derrière le saint, les soldats qui l'ont amené; voilà le tableau. Ils disent que le saint Victor a plus l'air d'un homme qui insulte et qui brave, que d'un homme ferme et tranquille qui ne craint rien et qui attend; laissons-les dire. Rappelons-nous les vers que Corneille a mis dans la bouche de Polyeucte. Imaginons d'après ces vers la figure d'un fanatique qui les prononce, et nous verrons le saint Victor de Deshays.

Son *Saint André* (45) a un genou sur le chevalet, il y monte; un bourreau l'embrasse par le corps, et le traîne d'une main par sa draperie et de l'autre par les cuisses; un autre le frappe d'un fouet; un troisième lie et prépare un faisceau de verges. Des soldats écartent la foule. Une mère, plus voisine de la scène que les autres, garantit son enfant avec inquiétude. Il faut voir l'effroi et la curiosité de l'enfant. Le saint a les bras élevés, la tête renversée, et les regards tournés vers le ciel; une barbe touffue couvre son menton. La constance, la foi, l'espérance et la douleur sont fondues sur son visage, qui est d'un caractère simple, fort, rustique et pathétique; on souffre beaucoup à le voir. Une grosse draperie jetée sur le haut de sa tête retombe sur ses épaules. Toute la partie supérieure de son corps est nue par devant: ce sont bien les chairs, les rides, les muscles raides et secs, toutes les traces de la vieillesse. Il est impossible de regarder longtemps sans terreur cette scène d'inhumanité et de fureur. Toutes les figures sont grandes, la couleur vraie; la scène se passe sous la tribune du préteur et de ses assistants. A droite de celui qui regarde, le préteur dans sa tribune avec ses assistants; au-dessous, un bourreau et le chevalet; vers le milieu, de l'autre côté du chevalet, le saint debout, appuyé d'un genou sur le chevalet; derrière le saint, un bourreau qui le frappe de verges; aux pieds de celui-ci, un autre bourreau qui lie un faisceau de verges; derrière ces deux licteurs, un soldat qui repousse la foule;

voilà la machine. Il faut voir après cela les détails, les têtes de ces satellites, leurs actions, le caractère du préteur et de ses assistants ; toute la figure du saint, tout le mouvement de la scène. Ma foi, ou il faut brûler tout ce que les plus grands peintres de temples ont fait de mieux, ou compter Deshays parmi eux.

Tout est beau dans le *Saint Benoît* qui, près de mourir, vient recevoir le viatique à l'autel ; et l'acolyte qui est derrière le célébrant, et le célébrant avec son dos voûté, et sa tête rase et penchée ; et le jeune enfant vêtu de blanc qui est à genoux à côté du célébrant, et le second acolyte qui, placé debout derrière le saint, le soutient un peu ; et les assistants. La distribution des figures, la couleur, les caractères des têtes, en un mot toute la composition me ferait le plus grand plaisir, si le saint Benoît était 10 comme je le souhaite, et ce me semble, comme le moment l'exige. C'est un moribond, c'est un homme embrasé de l'amour de son Dieu, qu'il vient recevoir à l'autel malgré la défaillance de ses forces. Je demande s'il est permis au peintre de l'avoir fait aussi droit, aussi ferme sur ses genoux. Je demande si, malgré la pâleur de son visage, on ne lui accorde pas encore plusieurs années de vie. Je demande s'il n'eût pas été mieux que ses jambes se fussent dérobées sous lui ; qu'il eût été soutenu par deux ou trois religieux ; qu'il eût eu les bras un peu étendus, la tête renversée en arrière, avec la mort sur les lèvres et l'extase sur le visage, avec un rayon de sa joie. Mais si le peintre eût donné cette expression forte à son saint Benoît, voyez, mon ami, ce qui en serait rejailli sur le reste ! Ce léger changement dans la principale figure aurait influé sur 20 toutes les autres. Le célébrant, au lieu d'être droit, touché de commisération, se serait incliné davantage ; la peine et la douleur auraient été plus fortes dans tous les assistants. Voilà un morceau de peinture d'après lequel on ferait toucher à l'œil à de jeunes élèves, qu'en altérant une seule circonstance on altère toutes les autres, ou bien la vérité disparaît. On en ferait un excellent chapitre de la force de l'unité ; il faudrait conserver la même ordonnance, les mêmes figures, et proposer d'exécuter le tableau d'après différents changements qu'on ferait dans la figure du communiant.

Le *Saint Pierre délivré de la prison* (52) est un morceau ordinaire. La tête du saint est belle ; mais on se rappelle le même sujet peint dans un des tableaux placés autour de la nef de Notre-Dame, et l'on sent tout à coup que le peintre de ce dernier a mieux 30 entendu l'effet des ténèbres sur la lumière artificielle. La lumière de Deshays est pâle et blafarde ; celle de son prédécesseur est rougeâtre, obscure, foncée : on y discerne ces masses de corpuscules qui voltigent dans les rayons, et leur donnent de la forme. Il y a là plus de silence, plus d'effroi, plus de nuit.

La *Sainte Anne faisant lire la sainte Vierge* ; ce n'est pas cela. La sainte Anne fait une lecture, et la sainte Vierge l'écoute. Vous ne pouvez pas souffrir les anges à cause de leurs ailes ; moi je suis choqué des mains jointes dans les sujets tirés de l'histoire ancienne sacrée ou profane. Chaque peuple a ses signes de vénération, et il me semble

que l'action de joindre les mains n'est ni des idolâtres anciens, ni des Juifs, ni même des premiers chrétiens. J'ai dans la tête que la date des mains jointes est nouvelle.

Le goût de Boucher gagne, surtout dans les petites compositions; cela me fâche. Voyez les *Caravanes* de Deshays. On dirait qu'il a renoncé à sa couleur, à sa sévérité, à son caractère, pour prendre la touche et la manière de son confrère.

On a placé le *Saint Benoît* de Deshays vis-à-vis du *Saint Germain* de Vien. Au premier coup d'œil on croirait que ces deux morceaux sont de la même main. Cependant, avec un peu d'attention, on trouve plus de douceur dans Vien, et plus de nerf dans Deshays; mais on reconnaît toujours deux élèves de Le Sueur.

AMÉDÉE VAN LOO 10

Le *Baptême de Jésus-Christ*, la *Guérison miraculeuse de saint Roch* et les *Satyres*, sont quatre tableaux d'Amédée Van Loo, autre cousin de notre Carle. Les deux tableaux de la mythologie chrétienne me paraissent mauvais, les deux de la mythologie païenne excellents. Je dirai du *Baptême* (54), comme j'ai dit du *Sommeil de saint Joseph*, que l'un est un baptême, comme l'autre est un sommeil. Je vois ici un homme qui dort, là un homme à qui l'on verse de l'eau sur la tête; toute composition dont on s'en tient à nommer le sujet, sans ajouter ni éloge ni critique, est médiocre. C'est bien pis quand on cherche le sujet, et qu'après l'avoir appris ou deviné on s'en tient à dire comme de la *Guérison miraculeuse de saint Roch*: c'est un pauvre assis à terre, vis-à-vis d'un ange qui lui dit je ne sais quoi. 20

En revanche, les *Deux Familles de satyres* me font un vrai plaisir. J'aime ce satyre à moitié ivre qui semble avec ses lèvres humer et savourer encore le vin. J'aime ses tréteaux rustiques, ses enfants, sa femme qui sourit et se plaît à l'achever. Il y a là-dedans de la poésie, de la passion, des chairs, du caractère.

Est-ce que l'idée de ce tonneau percé par l'autre satyre; ces jets de vin qui tombent dans la bouche de ses petits enfants étendus à terre sur la paille; ces enfants gras et potelés; cette femme qui se tient les côtés de rire de la manière dont son mari allaite ses enfants pendant son absence, ne vous plaît pas? Et puis, voyez comme cela est peint. Est-ce que ces chairs-là ne sont pas bien vraies? est-ce que tous ces êtres bizarres-là n'ont pas bien la physionomie de leur espèce capripède? (48) 30

Il me semble que nos peintres sont devenus coloristes. Les autres années le Salon avait, s'il m'en souvient, un air sombre, terne et grisâtre; son coup d'œil cette fois-ci fait un autre effet. Il approche de celui d'une foire qui se tiendrait en pleine campagne où il y aurait des prés, des bois, des arbres, des champs et une foule d'habitants de la ville et de la campagne, diversement vêtus et mêlés les uns avec les autres. Si ma

29/30 tous ces êtres bizarres V

comparaison vous paraît singulière, elle est juste, et je suis persuadé que nos peintres n'en seraient pas mécontents.

La couleur est dans un tableau ce que le style est dans un morceau de littérature. Il y a des auteurs qui pensent; il y a des peintres qui ont de l'idée. Il y a des auteurs qui savent distribuer leur matière; il y a des peintres qui savent ordonner un sujet. Il y a des auteurs qui ont de l'exactitude et de la justesse; il y a des peintres qui connaissent la nature et qui savent dessiner; mais de tous les temps le style et la couleur ont été des choses précieuses et rares. Il est vrai que le sort du peintre ne ressemble pas en tout à celui de l'écrivain. C'est le style qui assure l'immortalité à un ouvrage de littérature; c'est cette qualité qui charme les contemporains de l'auteur, et qui 10 charmera les siècles à venir. Au contraire la couleur d'un morceau de peinture passe. La réputation d'un grand peintre ne s'étend souvent parmi ses contemporains et ne se transmet à la postérité que par les qualités que la gravure peut conserver. Ainsi le mérite du coloris disparaît. Au reste la gravure ôte quelquefois des défauts à un tableau; mais quelquefois aussi elle lui en donne. Dans un tableau, par exemple, vous ne prendrez jamais une statue pour un personnage vivant. Elle n'aura jamais l'air équivoque sur la toile; mais il n'en sera pas de même sur le cuivre. Voyez le tableau d'*Esther et d'Assuérus*, peint par le Poussin, et le même morceau gravé par Poilly (86 bis).

M. CHALLE 20

Des trois tableaux de Challe, la *Cléopâtre expirante*, le *Socrate sur le point de boire la ciguë*, et le *Guerrier qui raconte ses aventures*, on n'en remarque aucun, et l'on a tort. Le Socrate condamné en vaut la peine autant qu'aucun autre morceau du Salon (56). Je sais grand gré à notre Napolitain de l'avoir déterré dans le coin obscur où on l'a placé. Il a l'air d'être peint il y a cent ans; mais il est bien plus vieux encore pour la manière que pour la couleur. On dirait que c'est une copie d'après quelque bas-relief antique. Il y règne une simplicité, une tranquillité, surtout dans la figure principale, qui n'est guère de notre temps. Socrate est nu; il a les jambes croisées. Il tient la coupe; il parle; il n'est pas plus ému que s'il faisait une leçon de philosophie; c'est le plus sublime sang-froid. Il n'y avait qu'un homme d'un goût exquis qui pût remar- 30 quer ce morceau. *Non est omnium.* Il faut être fait à la sagesse de l'art antique; il faut avoir vu beaucoup de bas-reliefs, beaucoup de médailles, beaucoup de pierres gravés. Socrate est la seule figure très-apparente. Les philosophes qui se désolent sont enfoncés et comme perdus dans un fond obscur et noir. Cela veut être vu de plus près. L'enfant qui recueille sur des tablettes les dernières paroles de Socrate me paraît

17–18 Voyez le tableau... *en note* A 21 (suivant l'ordre du livret, V prend d'abord *Cléopâtre expirante*) Sa *Cléopâtre* ... accident de la vie V 23/125, 4. *Socrate condamné* ... Des trois tableaux de Challe ... une belle chose? V

très-beau, et de caractère, et de couleur, et de simplicité, et de lumière. Cependant il faut attendre que ce morceau soit décroché et mis sur le chevalet pour confirmer ou rétracter ce jugement. S'il se soutient de près, nous nous écrierons tous: Comment est-il arrivé à Challe de faire une belle chose?

La *Cléopâtre* se meurt, et le serpent est encore sur son sein. Que fait là ce serpent? Mais s'il eût été bien loin, comme le choix du moment l'exigeait, qui est-ce qui aurait reconnu Cléopâtre? C'est que le choix du moment est vicieux. Il fallait prendre celui où cette femme altière, déterminée à tromper l'orgueil romain qui la destinait à orner un triomphe, se découvre la gorge, sourit au serpent, mais de ce souris dédaigneux qui retombe sur le vainqueur auquel elle va échapper, et se fait mordre le sein. 10 Peut-être l'expression eût-elle été plus terrible et plus forte si elle eût souri au serpent attaché à son sein. Celle de la douleur serait misérable, celle du désespoir commune. Le choix du moment où elle expire ne donne pas une Cléopâtre, il ne donne qu'une femme expirante par la morsure d'un serpent. Ce n'est plus l'histoire de la reine d'Alexandrie, c'est un accident de la vie.

Je ne sais ce que c'est que ce *Guerrier qui raconte ses aventures*, je ne l'ai point vu; mais je voudrais bien voir de près le *Socrate condamné*.

M. CHARDIN

On a de Chardin un *Benedicite* (57), des *Animaux*, des *Vanneaux*, quelques autres morceaux. C'est toujours une imitation très-fidèle de la nature, avec le faire qui est 20 propre à cet artiste; un faire rude et comme heurté; une nature basse, commune et domestique. Il y a longtemps que ce peintre ne finit plus rien; il ne se donne plus la peine de faire des pieds et des mains. Il travaille comme un homme du monde qui a du talent, de la facilité, et qui se contente d'esquisser sa pensée en quatre coups de pinceau. Il s'est mis à la tête des peintres négligés, après voir fait un grand nombre de morceaux qui lui ont mérité une place distinguée parmi les artistes de la première classe. Chardin est homme d'esprit, et personne peut-être ne parle mieux que lui de la peinture. Son tableau de réception, qui est à l'Académie, prouve qu'il a entendu la magie des couleurs. Il a répandu cette magie dans quelques autres compositions, où se trouvant jointes au dessin, à l'invention et à une extrême vérité, tant de qualités 30 réunies en font dès à présent des morceaux d'un grand prix. Chardin a de l'originalité dans son genre. Cette originalité passe de sa peinture dans la gravure. Quand on a vu un de ses tableaux, on ne s'y trompe plus; on le reconnaît partout. Voyez sa *Gouvernante avec ses enfants*, et vous aurez vu son *Benedicite*.

16. *Un paysage dans le genre héroïque, où l'on voit un guerrier... Je ne sais ce que c'est... Socrate condamné.* V

M. DE LA TOUR

Les pastels de M. de La Tour sont toujours comme il les sait faire. Parmi ceux qu'il a exposés cette année, le portrait du vieux *Crébillon* à la romaine, la tête nue (58), et celui de *M. Laideguive* (59), notaire, ajouteront beaucoup à sa réputation.

TABLEAUX DE FRANCISQUE MILLET

Je ne sais ce que c'est que le *Saint Roch* de Millet, ni moi ni personne. On a caché le *Repos de la Vierge* dans un endroit opposé au jour, où il est impossible de l'apercevoir; et c'est vraisemblablement un bon office de M. Chardin, qui a ordonné cette année le Salon. Les petits *Paysages* de Millet sont confondus avec un grand nombre d'autres du même genre qui ne sont pas sans mérite, et qu'on ne serait ni fâché ni vain 10 de posséder.

M. BOIZOT

Ah! monsieur Chardin, si Boizot eût été de vos amis, vous auriez mis son *Télémaque chez Calypso* dans l'endroit obscur à côté du *Repos de la Vierge* de Millet. Imaginez que la scène se passe à table. On ne reconnaît Calypso qu'à une sottise qu'elle fait; c'est de présenter une pêche à Télémaque, qui a bien plus d'esprit que la nymphe et son peintre, car il continue le récit de ses aventures sans prendre le fruit qu'on lui offre. Pourriez-vous me dire, mon ami, ce qui se passe dans la tête imbécile d'un artiste, lorsque ayant à caractériser une Calypso, il n'imagine rien de mieux que de lui faire faire les honneurs de la table? Cette pêche présentée au fils d'Ulysse, 20 et le bonnet carré de Saint Vincent de Paul, ne sont-ce pas deux idées bien ridicules?

M. LENFANT

Les deux dessins de bataille de Lenfant existent là bien clandestinement. Ce sont pourtant les *Batailles de Lawfeld* et de *Fontenoy* (60). C'est qu'il n'y a rien de si ingrat que le genre de Van-der-Meulen. C'est qu'il faut être un grand coloriste, un grand dessinateur, un savant et délicat imitateur de la nature; avoir une prodigieuse variété de ressources dans l'imagination, inventer une infinité d'accidents particuliers et de petites actions, exceller dans les détails, posséder toutes les qualités d'un grand peintre, et cela dans un haut degré, pour contre-balancer la froideur, la monotonie et le dégoût de ces longues files parallèles de soldats, de ces corps de troupes oblongs 30 ou carrés, et la symétrie de notre tactique. Le temps des mêlées, des avantages de

l'adresse et de la force de corps, et des grands tableaux de bataille est passé, à moins qu'on ne fasse d'imagination, ou qu'on ne remonte aux siècles d'Alexandre et de César.

M. LE BEL

Le *Soleil couchant* de M. Le Bel arrêtera l'attention de tous ceux qui aiment le Claude Lorrain (61). M. Le Bel a très-bien rendu un effet de nature très-difficile à rendre; c'est l'affaiblissement et la couleur de lumière du soleil, lorsqu'elle s'élance à travers les vapeurs dont l'atmosphère est quelquefois chargée à l'horizon. Le brouillard éclairé est palpable dans ce morceau. Il a de la profondeur; il s'élève de dessus la toile; l'œil s'y enfonce. Celui qui a vu une fois le soleil rougeâtre, obscurci, 10 n'éclairant fortement qu'un endroit, se lever ou se coucher par un temps nébuleux, reconnaîtra ce phénomène dans le morceau de M. Le Bel. L'éloge détaillé que nous faisons de son tableau, qui n'a été remarqué par personne, prouvera au moins que nous avons bien plus de plaisir à louer qu'à reprendre.

Je ne sais ce que c'est que la *Petite Chapelle* sur le chemin de Conflans. Pour le morceau où l'on voit l'*Intérieur d'une cour de village*, cela est si faible, si uni, si léché, qu'on croirait que c'est une copie. Ce n'est pas là Teniers; ce n'est pas même notre Genevois. J'aime mieux regarder sa découpure de la basse-cour au travers d'un verre, que le tableau de M. Le Bel. L'un est froid, et l'autre a de l'invention, de la chaleur et du mouvement. 20

M. OUDRY

Personne n'a remarqué le *Retour de Chasse* d'Oudry, ni son *Chat sauvage pris au piège*. Le véritable Oudry est mort il y a quelques années. C'était le premier peintre de notre école pour les tableaux d'animaux, et il n'est pas encore remplacé.

M. BACHELIER

Vous n'imagineriez jamais que les *Amusements de l'enfance* de Bachelier, c'est cet énorme tableau qui a dix pieds de hauteur sur vingt pieds de long (55). Il y a des enfants qui grimpent à des arbres; il y en a qui sont montés sur des boucs, sur des béliers; il y en a de toutes sortes d'espèces et de couleurs; mais point de vérité. Ils sont habillés comme jamais des enfants ne l'ont été; tout cela a un air de mascarade 30 qui fait fort mal avec l'air de paysage et de bergerie. Et puis des chèvres, des brebis, des chiens, des animaux qu'on ne reconnaît point; une exagération qui tient partout

7–8 de nature difficile à rendre V 17 Ce n'est pas Téniers V 18 notre Genevois [*en note*: M. Huber] L
25/26 Bachelier. Vous n'imagineriez jamais ce que c'est que cet énorme tableau V

de la bacchanale. Avec tout cela, mon ami, de quoi faire une belle tapisserie. C'est que la tapisserie ne demande pas la même vérité que la peinture; c'est qu'il faut songer à la durée, à la gaieté d'un appartement, à un autre effet. Aussi les objets sont-ils ici tous détachés les uns des autres; ce sont des groupes isolés, des masses de couleurs tranchantes sur un fond très-éclairé. Bachelier a de l'esprit, et avec cela il ne fera jamais rien qui vaille. Il y a dans sa tête des liens qui garrottent son imagination, et elle ne s'en affranchira jamais, quelque secousse qu'elle se donne. Si vous causiez un instant avec lui, vous croiriez qu'elle va s'échapper et se mettre en liberté; mais bientôt vous reconnaîtriez que les liens sont au-dessus des efforts, et qu'il faudra que cela se remue toute la vie, sans se dresser et partir. 10

Avez-vous jamais rien vu de si mauvais, avec tant de prétention, que ce *Milon de Crotone*? Premièrement c'est la tête et le bras du Laocoon antique. Mais Laocoon a saisi avec ce bras un des serpents dont il cherche à se débarrasser, et le Milon de Bachelier se laisse bêtement dévorer une jambe par un loup qu'il étranglerait avec sa main libre, s'il songeait à s'en servir. Le Laocoon est dans une situation violente, mais d'aplomb; et l'on ne sait pourquoi le Milon de Bachelier ne tombe pas à la renverse. Et puis, pour le rendre souffrant, il l'a fait contourné, convulsé, strapassé. Mon ami Bachelier, retournez à vos fleurs et à vos animaux. Si vous différez, vous oublierez de faire des fleurs et des animaux, et vous n'apprendrez point à faire de l'histoire et des hommes (72). 20

Sa *Fable du Cheval et du Loup* est fort bien. C'est son grand tableau en encaustique qu'il a réduit et mis à l'huile. Les animaux sont bien, et le paysage a de la grandeur et de la noblesse; mais l'eau qui s'échappe du pied du rocher ressemble à de la crème fouettée, à force de vouloir être écumeuse.

Son *Chat d'Angora* qui guette un oiseau est on ne peut mieux. Physionomie traîtresse; longs poils bien peints, etc.

Il y a de l'esprit, du mouvement et de la chaleur dans l'esquisse de la *Descente de Croix*. J'aimerais mieux avoir croqué ces figures-là, où l'on ne discerne presque rien encore que leur action avec l'ordonnance générale, que de m'être épuisé après ce mauvais *Milon de Crotone*. 30

M. VERNET

Les deux *Vues de Bayonne* que M. Vernet a données cette année sont belles, mais il s'en manque beaucoup qu'elles intéressent et qu'elles attirent autant que ses compositions précédentes (62). Cela tient au moment du jour qu'il a choisi. La chute du jour a rembruni et obscurci tous les objets. Il y a toujours un grand travail, une grande variété, beaucoup de talent; mais on dirait volontiers en les regardant: «A

demain, lorsque le soleil sera levé.» Il est sûr que M. Vernet n'a pas peint ces deux morceaux à l'heure qu'on choisirait pour les admirer. La grande réputation de l'auteur fait aussi qu'on est plus difficile; il mérite bien d'être jugé sévèrement.

M. ROSLIN

Le tableau où M. Roslin a peint *le Roi reçu à l'Hôtel de ville de Paris* par MM. le gouverneur, le prévôt des marchands et les échevins, après sa maladie et son retour de Metz, est la meilleure satire que j'aie vue de nos usages, de nos perruques et de nos ajustements (63). Il faut voir la platitude de nos petits pourpoints, de nos hauts-de-chausses qui prennent la mise si juste, de nos sachets à cheveux, de nos manches et de nos boutonnières; et le ridicule de ces énormes perruques magistrales, et l'ignoble de ces larges faces bourgeoises. Ce n'est pas qu'un talent extraordinaire ne puisse tirer parti de cela; car quelle est la difficulté que le génie ne surmonte pas? mais le génie où est-il? Le roi et sa suite occupent tout un côté du tableau. C'est d'un côté son capitaine des gardes, de l'autre son premier écuyer, derrière lui M. le Dauphin, M. le duc d'Orléans et quelques autres seigneurs. L'autre côté du tableau est occupé par la Ville et ses officiers. Ce Louis XV, long, sec, maigre, élancé, vu de profil, sur un plan reculé, avec une petite tête couverte d'un chapeau retapé, est-ce là ce monarque que Bouchardon a immortalisé par sa figure de bronze qui sera érigée sur l'esplanade des Tuileries? Celui de Roslin a l'air d'un escroc qui a la vue basse. Ce n'est pas lui, c'est certainement ce seigneur à large panse qui est si magnifique-ment vêtu et qui a la contenance si avantageuse (c'est M. le Premier), qui attire les regards et qu'il faut regarder comme le principal personnage du tableau. Il couvre le roi, qu'on cherche, et qu'on ne distingue que parce qu'il a le chapeau sur sa tête.

Je ne sais si *M. de Marigny* ressemble; mais on le voit assis dans son portrait, la tête bien droite, la main gauche étendue sur une table, la main droite sur la hanche, et les jambes bien cadencées (64). Je déteste ces attitudes apprêtées. Est-ce qu'on se campe jamais comme cela? Et c'est le directeur de nos académies de peinture, sculpture et architecture qui souffre qu'on le contourne ainsi! Il faut que ni le peintre ni l'homme n'aient vu de leur vie un portrait de Van Dyck; ou bien c'est qu'ils n'en font point de cas.

Il y a d'autres portraits de Roslin que je n'ai pu regarder après celui de M. de Marigny. On trouve cependant que ce peintre a fait des progrès depuis le dernier Salon, et l'on a fort loué le *Portrait de Boucher* et celui *de sa femme*, qui est toujours belle.

13/14 C'est son capitaine, son premier écuyer V 21 avantageuse (M. le Premier) V 29/30 ou bien qu'ils
n'en fassent point de cas V

M. DESPORTES

Vous me permettrez de laisser là le *Chien blanc*, les *Déjeuners*, le *Gibier* et les *Fruits* de Desportes. Je veux mourir s'il m'en reste la moindre trace dans la mémoire. Puisqu'ils sont là, je les aurai pourtant vus.

M. DE MACHY

L'*Intérieur de l'église de Sainte-Geneviève*, et la *Vue du péristyle du Louvre*, sont deux morceaux dont le sujet intéresse. Grâce à M. de Machy, on peut jouir d'avance d'un édifice qu'on élève à si grands frais; et qui est-ce qui peut se promettre de vivre dix ans qu'on emploiera à l'achever? Le péristyle du Louvre est un si grand et si beau monument! On a quelquefois demandé à quoi cette décoration somptueuse était utile. Ceux qui ont fait cette question n'ont pas remarqué qu'elle conduit aux deux pavillons qui sont à ses extrémités, et que les portes de l'appartement du monarque s'ouvrent dans cette galerie. J'avoue que si, au lieu d'ouvrir une porte au-dessous du péristyle, on eût construit un grand et vaste escalier à la place de cette porte, qu'on eût décoré cet escalier comme il convenait, le morceau d'architecture en eût été mieux entendu et plus beau. Mais il ne faut pas l'attaquer du côté de l'utilité: dans les jours de fête, où la cour peut-elle être mieux placée que sous ce péristyle? S'il faut qu'un monarque se montre quelquefois à son peuple, l'endroit ne doit-il pas répondre, par sa grandeur et par sa magnificence, à un usage aussi solennel?

Il y a encore de M. de Machy l'*Intérieur d'un temple* et deux petits tableaux de *Ruines* (76). Ceux-ci et les précédents sont bien peints; ils font de l'effet. Ce sont des masses qui en imposent par leur grandeur; et le petit nombre de figures que l'artiste y a répandues m'ont paru de bon goût. En général il faut peu de figures dans les temples, dans les ruines et les paysages, lieux dont il ne faut presque point rompre le silence; mais on exige que ces figures soient exquises. Ce sont communément des gens ou qui passent, ou qui méditent, ou qui errent, ou qui habitent, ou qui se reposent. Ils doivent le plus souvent vous incliner à la rêverie et à la mélancolie.

M. DROUAIS

Dans un grand nombre de petites compositions qui ne sont pas sans mérite, on distingue le *Jeune Élève* de M. Drouais (66). Il était impossible d'imaginer une mine où il y eût plus de gentillesse, de finesse et de malice. Comme ce chapeau est fait! comme ces cheveux sont jetés! C'est la mollesse et la blancheur des chairs de son

11 ceux qui ont fait la question V 21/22 Ce sont des masses qui imposent A

âge. Et puis, une intelligence de la lumière tout à fait rare et précieuse. Cet enfant passe, et regarde en passant; il va sans doute à l'Académie; il porte un carton sous son bras droit, et sa main gauche est appuyée sur ce carton. Je voudrais bien que ce petit tableau m'appartînt; je le mettrais sous une glace, afin d'en conserver long-temps la fraîcheur.

Parmi les portraits de M. Drouais, on a remarqué celui de *M. et de madame de Buffon* (65).

M. JULIART

On ne dit rien des *Paysages* de M. Juliart.

M. VOIRIOT 10

On loue un *Portrait de M. Gilbert de Voisins*, peint par Voiriot.

M. DOYEN

Mais voici une des plus grandes compositions du Salon: c'est le *Combat de Diomède et d'Énée*, sujet tiré du cinquième livre de l'Iliade d'Homère (73). J'ai relu à l'occasion du tableau de Doyen, cet endroit du poëte. C'est un enchaînement de situations terribles et délicates, et toujours la couleur et l'harmonie qui conviennent. Il y a là soixante vers à décourager l'homme le mieux appelé à la poésie.

Voici, si j'avais été peintre, le tableau qu'Homère m'eût inspiré. On aurait vu Énée renversé aux pieds de Diomède. Vénus serait accourue pour le secourir: elle eût laissé tomber une gaze qui eût dérobé son fils à la fureur du héros grec. Au-dessus 20 de la gaze, qu'elle aurait tenue suspendue de ses doigts délicats, se serait montrée la tête divine de la déesse, sa gorge d'albâtre, ses beaux bras et le reste de son corps, mollement balancé dans les airs. J'aurais élevé Diomède sur un amas de cadavres. Le sang eût coulé sous ses pieds. Terrible dans son aspect et dans son attitude, il eût menacé la déesse de son javelot. Cependant les Grecs et les Troyens se seraient entr'égorgés autour de lui. On aurait vu le char d'Énée fracassé, et l'écuyer de Diomède saisissant ses chevaux fougueux. Pallas aurait plané sur la tête de Diomède. Apollon aurait secoué à ses yeux sa terrible égide. Mars, enveloppé d'une nue obscure, se serait repu de ce spectacle terrible. On n'aurait vu que sa tête effrayante, le bout de sa pique et le nez de ses chevaux. Iris aurait déployé l'arc-en-ciel au loin. 30 J'aurais choisi, comme vous voyez, le moment qui eût précédé la blessure de Vénus; M. Doyen, au contraire, a préféré le moment qui suit.

Il a élevé son Diomède sur un tas de cadavres; il est terrible. Effacé sur un de ses

côtés, il porte le fer de son javelot en arrière. Il insulte à Vénus qu'on voit au loin renversée entre les bras d'Iris. Le sang coule de sa main blessée le long de son bras. Pallas plane sur la tête de Diomède; elle a un beau caractère. Apollon, enveloppé d'une nuée, se jette entre le héros grec et Énée qu'on voit renversé. Le dieu effraye le vainqueur de son regard et de son égide. Cependant on se massacre et le sang coule de tous côtés. A droite, le Scamandre et ses nymphes se sauvent d'effroi; à gauche, des chevaux sont abattus, un guerrier renversé sur le visage a l'épaule traversée d'un javelot qui s'est rompu dans la blessure. Le sang ruisselle sur le cadavre et sur la crinière blanche d'un cheval massacré, et dégoutte de cette crinière dans les eaux du fleuve, qui en sont ensanglantées. 10

Cette composition est, comme vous voyez, toute d'effroi. Le moment qui précédait la blessure eût offert le contraste du terrible et du délicat; Vénus, la déesse de la volupté, toute nue au milieu du sang et des armes, secourant son fils contre un homme terrible qui l'eût menacée de sa lance.

Quoi qu'il en soit, le tableau de M. Doyen produit un grand effet. Il est plein de feu, de grandeur, de mouvement et de poésie. On a dit beaucoup de mal de sa Vénus; mais en revanche son fleuve est beau, ses nymphes sont belles. J'ai déjà parlé de la tête de Pallas; celle d'Apollon est aussi d'un beau caractère. Cet homme traversé du javelot rompu, dont le sang va mouiller la crinière blanche du cheval massacré et teindre les eaux, donne de la terreur. L'attitude de son héros est fière, et son regard 20 méprisant et féroce. On aurait pu lui donner plus de noblesse dans le visage; rendre ces cadavres fraîchement égorgés, moins livides, écarter la confusion du groupe d'Énée, d'Apollon, du nuage et des cadavres, en y conservant le désordre, et éviter quelques autres défauts qui échappent à la chaleur de la composition, et qui tiennent à la jeunesse de l'artiste; mais le génie y est, et le jugement viendra sûrement. Ce peintre sait imaginer, ordonner, composer. La machine est grande; ses figures se remuent. Il ne craint pas le travail.

On reproche à ses dieux de n'être qu'esquissés; c'est qu'on n'a pas encore saisi l'esprit de sa composition. Dans son tableau, les dieux sont d'une taille commune et les hommes sont gigantesques. Les premiers ne sont que des génies tutélaires. Il a 30 voulu que ses figures fussent aériennes, et cette imagination me paraît de génie; seulement il ne l'a pas assez fait sentir. Il fallait pour cela donner à ses dieux encore plus de transparence, plus de légèreté, moins de corps et de solidité; mais en revanche leur chercher un caractère divin, et les mettre dans une activité incroyable, comme on les voit dans le morceau de Bouchardon, où *Ulysse évoque l'ombre de Tirésias*, et où cette foule de démons étranges accourent à son sacrifice (75). Vous trouverez dans ces démons à peu près le caractère que Doyen devait donner à ses divinités. Alors

19 cheval abattu A L 20 teindre les eaux inspire de la terreur V 24 qui échappent dans la chaleur A

plus sa Vénus aurait été aérienne, plus sa Pallas et son Apollon auraient eu de cette nature, plus on aurait été satisfait.

Le peintre a fait sagement de s'écarter ici du poëte. Dans l'*Iliade*, les hommes sont plus grands que nature ; mais les dieux sont d'une stature immense ; Apollon fait en quatre pas le tour de l'horizon, enjambant de montagne en montagne. Si le peintre eût gardé cette proportion entre ses figures, les hommes auraient été des pygmées et l'ouvrage aurait perdu son intérêt et son effet : c'eût été la querelle des dieux et non celle des hommes ; mais ayant à donner l'avantage de la grandeur à ses héros sur ses dieux, que vouliez-vous que le peintre fît de ceux-ci, sinon des génies, des ombres, des démons ? Ce n'est pas l'idée qui a péché, c'est l'exécution. Il fallait racheter la 10 légèreté, la transparence et la fluidité de ses figures, par une énergie, une étrangeté, une vie tout extraordinaire. En un mot, c'était des démons qu'il fallait faire.

Encore un mot sur ce morceau. C'est que dans l'instant choisi par Doyen, il a fallu donner l'air de la douleur à la déesse du plaisir : c'est qu'après la blessure de Vénus, Diomède est tranquille, c'est que Vénus est hors de la scène. Il ne fallait pas oublier les chevaux d'Énée ; ils étaient d'origine céleste, et par conséquent une proie importante ; Diomède avait recommandé à son écuyer de s'en emparer s'il sortait victorieux du combat.

Avec tout cela, excepté Deshays, je ne crois pas qu'il y ait un peintre à l'Académie en état de faire ce tableau. 20

La *Jeune Indienne de Tangiaor*, qui a été amenée en France par un officier français, ne manque pas de beauté avec son teint basané. Doyen l'a peinte dans le costume et avec les ornements du pays ; mais j'aime mieux le profil qu'en a fait M. de Carmontelle, il est plus vrai et plus agréable.

Mais en voilà bien assez sur Doyen. Je ne vous parlerai pas de ses autres tableaux. Je me rappelle vaguement l'*Espérance qui nourrit l'Amour*. Ce tableau m'a paru médiocre.

M. PARROCEL

L'*Adoration des Rois* de Parrocel est si faible, si faible, et d'invention, et de dessin, et de couleur ! Parrocel est à Vien ce que Vien est à Le Sueur. Vien est la moyenne 30 proportionnelle aux deux autres. Je demanderais volontiers à M. Parrocel comment, quand on a la composition d'un sujet par Rubens présente à l'imagination, on peut avoir le courage de tenter le même sujet. Il me semble qu'un grand peintre qui a précédé, est plus incommode pour ses successeurs qu'un grand littérateur pour nous. L'imagination me semble plus tenace que la mémoire. J'ai les tableaux de Raphaël plus présents que les vers de Corneille, que les beaux morceaux de Racine. Il y a des

13/14 ce morceau. Dans 'instant... ; après la blessure V 25 assez sur Mr Doyen V

K

figures qui ne me quittent point. Je les vois; elles me suivent, elles m'obsèdent. Par exemple, ce *Saint Barnabé* qui déchire ses vêtements sur sa poitrine,[1] et tant d'autres, comment ferai-je pour écarter ces spectres-là? et comment les peintres font-ils? Il y a dans le tableau de Parrocel un coussin qui me choque étrangement. Dites-moi comment un coussin de couleur a pu se trouver dans une étable où la misère réfugiait la mère et l'enfant, et où l'haleine de deux animaux réchauffait un nouveau-né contre la rigueur de la saison? Apparemment qu'un des rois avait envoyé un coussin d'avance par son écuyer pour pouvoir se prosterner avec plus de commodité. Les artistes sont tellement attentifs aux beautés techniques, qu'ils négligent toutes ces impertinences-là dans le jugement qu'ils portent d'une production. Faudra-t-il que 10 nous les imitions? Et pourvu que les ombres et les lumières soient bien entendues, que le dessin soit pur, que la couleur soit vraie, que les caractères soient beaux, serons-nous satisfaits?

M. GREUZE

Il paraît que notre ami Greuze a beaucoup travaillé. On dit que le portrait de *M. le Dauphin* ressemble beaucoup; celui de *Babuti*, beau-père du peintre, est de toute beauté (67). Et ces yeux éraillés et larmoyants, et cette chevelure grisâtre, et ces chairs, et ces détails de vieillesse qui sont infinis au bas du visage et autour du cou, Greuze les a tous rendus; et cependant sa peinture est large. *Son portrait* peint par lui-même a de la vigueur; mais il est un peu fatigué, et me plaît beaucoup moins 20 que celui de son beau-père.

Cette *Petite Blanchisseuse* qui, penchée sur sa terrine, presse du linge entre ses mains, est charmante; mais c'est une coquine à laquelle je ne me fierais pas. Tous les ustensiles de son ménage sont d'une grande vérité. Je serais seulement tenté d'avancer son tréteau un peu plus sous elle, afin qu'elle fût mieux assise.

Le *Portrait de madame Greuze en vestale*. Cela, une vestale! Greuze, mon cher, vous vous moquez de nous; avec ses mains croisées sur sa poitrine, ce visage long, cet âge, ces grands yeux tristement tournés vers le ciel, cette draperie ramenée à grands plis sur la tête; c'est une mère de douleurs, mais d'un petit caractère et un peu grimaçante. Ce morceau ferait honneur à Coypel, mais il ne vous en 30 fait pas.

Il y a une grande variété d'action, de physionomies et de caractères dans tous ces petits fripons dont les uns occupent cette pauvre *Marchande de marrons*, tandis que les autres la volent.

29/31 vous avez fait une mère de douleurs . . . en fait pas. (Suivant l'ordre du livret, V et L placent ici *Un mariage, et l'instant où le père de l'accordée* etc.) Enfin je l'ai vu . . . à copier (pp. 141–4) V L

[1] Dans le *Sacrifice à Lystra*, de Raphaël.

Ce *Berger*, qui tient un chardon à la main, et qui tente le sort pour savoir s'il est aimé de sa bergère, ne signifie pas grand'chose. A l'élégance du vêtement, à l'éclat des couleurs, on le prendrait presque pour un morceau de Boucher. Et puis, si on ne savait pas le sujet, on ne le devinerait jamais.

Le *Paralytique* qui est secouru par ses enfants, ou le dessin que le peintre a appelé le *Fruit de la bonne éducation*, est un tableau de mœurs (cf. 115). Il prouve que ce genre peut fournir des compositions capables de faire honneur aux talents et aux sentiments de l'artiste. Le vieillard est dans son fauteuil; ses pieds sont supportés par un tabouret: sa tête, celle de son fils et celle de sa femme sont d'une beauté rare. Greuze a beaucoup d'esprit et de goût. Lorsqu'il travaille, il est tout à son ouvrage; 10 il s'affecte profondément: il porte dans le monde le caractère du sujet qu'il traite dans son atelier, triste ou gai, folâtre ou sérieux, galant ou réservé, selon la chose qui a occupé le matin son pinceau et son imagination.

C'est un beau dessin que celui du *Fermier incendié*. Une mère sur le visage de laquelle la douleur et la misère se montrent; des filles aussi affligées et aussi misérables, couchées à terre autour d'elle; des enfants affamés qui se disputent un morceau de pain sur ses genoux; un autre qui mange à la dérobée dans un coin; le père de cette famille qui s'adresse à la commisération des passants; tout est pathétique et vrai. J'aime assez dans un tableau un personnage qui parle au spectateur sans sortir du sujet. Ici il n'y a pas d'autre passant que celui qui regarde. La scène est supposée 20 au coin d'une rue. Le lieu en pouvait être mieux choisi. Pourquoi n'avoir pas placé tous ces infortunés sur des débris incendiés de leur chaumière? J'aurais vu les ravages du feu, des murs renversés, des poutres à demi consumées, et une foule d'autres objets touchants et pittoresques.

Il y a de Greuze plusieurs têtes qui sont autant de petits tableaux très-vrais, entre lesquels on distingue l'*Enfant qui boude* et la *Petite Fille qui se repose sur sa chaise*.

M. GUÉRIN

Je ne sais ce que c'est que les petits tableaux de M. Guérin.

M. ROLAND DE LA PORTE

Mais on fait cas d'un *Crucifix* peint en bronze par M. Roland de la Porte, et en 30 effet ce Crucifix est beau. Il est tout à fait hors de la toile. Le bronze s'éclaire d'une

1 101. *Un jeune berger qui tente le sort…* On ne le devinerait pas V L 102. *Une jeune blanchisseuse…* V L 104. *Plusieurs têtes…* V L 105. *Un dessin représentant des enfants* V L 106. *Dessin d'un paralytique…* V L 14 107. *Autre dessin d'un fermier brûlé…* V L 24 touchants et pittoresques. Guérin. 108. *Plusieurs petits tableaux…* V L

manière propre au métal que le peintre a rendu parfaitement; il y a toute l'illusion possible; mais il faut avouer aussi que le genre est facile, et que des artistes d'un talent médiocre d'ailleurs y ont excellé. Vous souvenez-vous de deux bas-reliefs d'Oudry sur lesquels on portait la main? La main touchait une surface plane; et l'œil, toujours séduit, voyait un relief; en sorte qu'on aurait pu demander au philosophe lequel de ces deux sens dont les témoignages se contredisaient était un menteur.

Les tableaux de fruits de M. de la Porte ont paru d'une grande vérité et d'un beau fini.

M. BRIARD

Enfin il y a d'un M. Briard un *Passage des âmes du purgatoire au ciel* (74). Ce peintre a relégué son purgatoire dans un coin de son tableau. Il ne s'en échappe que quelques figures perdues sur une toile d'une étendue immense: *rari nantes in gurgite vasto*. Pour se tirer d'un pareil sujet, il eût fallu la force d'idées, de couleurs et d'imagination de Rubens, et tenter une de ces machines que les Italiens appellent *opera da stupire*. Une tête féconde et hardie aurait ouvert le gouffre de feu au bas de son tableau; il en eût occupé toute l'étendue et toute la profondeur. Là, on aurait vu des hommes et des femmes de tout âge et de tout état; toutes les espèces de douleurs et de passions, une infinité d'actions diverses; des âmes emportées, d'autres qui seraient retombées; celles-ci se seraient élancées, celles-là auraient tendu les mains et les bras; on eût entendu mille gémissements. Le ciel, représenté au-dessus, aurait reçu les âmes délivrées. Elles auraient été présentées à la gloire éternelle par des anges qu'on aurait vus monter et descendre, et se plonger dans le gouffre, dont les flammes dévorantes les auraient respectés. Avant que de prendre son pinceau, il faut avoir frissonné vingt fois de son sujet, avoir perdu le sommeil, s'être levé pendant la nuit, et avoir couru en chemise et pieds nus jeter sur le papier ses esquisses à la lueur d'une lampe de nuit.

* La disette qui a régné cette année dans la littérature nous a permis de nous étendre sur les arts et particulièrement sur le dernier Salon. Il reste à dire un mot sur la sculpture, et je vais céder la plume à M. Diderot pour qu'il achève un travail dont vous aurez joui avec plaisir.*

SCULPTURE

Autant cette année la peinture est riche au Salon, autant la sculpture y est pauvre. Beaucoup de bustes, peu de frappants. Les deux premiers sculpteurs de la nation, Bouchardon et Pigalle, n'ont rien fourni. Ils sont entièrement occupés de grandes machines.

26 une lampe de nuit. Casanove V L

M. LE MOYNE

Par Le Moyne, le buste de Mme de Pompadour (69), rien; celui de Mlle Clairon, rien; d'une Jeune Fille, rien. Ceux de Crébillon (79 et 79 b) et de Restout valent mieux.

M. FALCONET

Le buste de Falconet, médecin, beau, très-beau; on ne saurait plus ressemblant (78). Quand nous aurons perdu ce vénérable vieillard, que nous chérissons tous, nous demanderons où est son buste, et nous l'irons revoir. Aussi cette tête-là prêtait bien à l'art. Elle est chauve. Un grand nez; de grosses rides bien profondes; un grand front; de longues cordes de vieillesse tendues du dessous de la mâchoire, le long du cou jusqu'à la poitrine; une bouche d'une forme particulière et très-agréable. De la 10 sérénité, de l'ingénuité, de la vivacité, de la bonhomie; tout ce qui fait d'un vieillard de quatre-vingt-dix ans un homme si intéressant, si aimable.

La *Douce Mélancolie*, et la *Petite Fille qui cache l'Arc de l'Amour*, rien. Deux groupes de *Femmes* en plâtre, pour des chandeliers qui doivent être exécutés par Germain en argent: belles figures, d'un caractère simple, noble et antique. En vérité je n'ai rien vu de Falconet qui fût mieux.

M. VASSÉ

Huit ou dix morceaux de Vassé, et pas un qui m'ait frappé. La sculpture n'offrant jamais qu'une figure isolée, ou qu'un groupe de deux ou trois, je crois qu'on y souffre moins encore la médiocrité qu'en peinture. Le buste du Père Le Cointe n'est assuré- 20 ment pas une mauvaise chose (81), ni la *Nymphe* qui se regarde dans l'eau, ni le *Vase*, ni les autres morceaux; mais que m'importe que vous soyez supportable, si l'art exige que vous soyez sublime?

M. CHALLE

L'idée et l'exécution du jeune *Turenne endormi sur l'affût d'un canon* me plaisent; seulement il est mal que l'enfant soit aussi long que le canon (77).

C'est une fort belle chose que le *Berger Phorbas* qui détache de l'arbre Œdipe enfant, qui y était suspendu par les pieds (77). L'enfant, ou je me trompe fort, est

2 112. *Mme la Marquise de Pompadour* V L 113. *Le portrait de Mlle Clairon.* Rien. V L 3 114. *Le portrait de M. Crébillon* V L 115. *Le portrait de M. Restout.* Ceux-ci valent mieux V L 7 Nous irons le revoir *(note, d'une autre main que celle de Vandeul) M. Falconet le médecin a fait lui-même cette épigraphe gravée derrière son buste: Ὁμονυμον ἕτερος ἕτερον ἔπλαττε Νέος πρεσβύτεν (*sic*) «L'un des deux homonymes a fait l'autre: le jeune a fait le vieux» V L

sublime. Il crie; il sent le bras qui le secourt; il le saisit; il le serre. Il y a une grande commisération sur le visage de Phorbas. Vous me direz qu'il est un peu campé; mais comme il a de la peine à atteindre de la main la branche où la courroie est nouée, cette contrainte détermine son attitude. J'ai bien un autre petit chagrin; c'est que son action est équivoque, et qu'on ne sait s'il suspend ou s'il détache. On s'élève également sur la pointe du pied pour suspendre et pour détacher; on étend également un bras; on soutient également le corps; la courroie est également lâche.

Le *Bacchus* nouvellement né, et soustrait par Mercure à la jalousie de Junon, ne me déplaît pas (77). Le reste est commun.

M. CAFFIERI 10

Le buste de Rameau par Caffieri est frappant (82). On l'a fait froid, maigre et sec, comme il est; et on a très-bien attrapé sa finesse affectée et son souris précieux.

M. PAJOU

Entre plusieurs morceaux de Pajou, aucun qu'on puisse comparer au buste de Le Moyne, qu'il exposa au dernier Salon. Cependant un *Ange* de beau caractère, et deux Portraits en terre cuite qui se font remarquer.

M. D'HUEZ

Les quatre bas-reliefs d'Huez, représentant huit Vertus qui portent des guirlandes, m'ont aussi paru de grand goût. *Et hoc sapit antiquitatem* et de caractère et de draperies. 20

Peut-être y a-t-il de belles choses et parmi les tableaux dont je ne vous ai point parlé, et parmi les sculptures dont je ne vous parle pas: c'est qu'ils ont été muets, et qu'ils ne m'ont rien dit.

M. COCHIN

Le dessin au crayon rouge représentant *Lycurgue blessé dans une sédition* mérite d'être regardé (84). Le passage subit de la fureur à la commisération dans cette populace effrénée qui le poursuit, est bien rendu. Il y a une diversité étonnante d'attitudes, de visages et de caractères. Cela me semble de grand goût; c'est un magnifique tableau dans un petit espace. Mais le Lycurgue est manqué; c'est une figure

10 Caffieri, Pajou. Ces deux chapitres *barrés* V 23 dit. Gravure A Dessin, gravure V Dessin. Gravure L

campée, une jambe en avant et l'autre en arrière. Cette action de montrer du doigt son œil crevé, fût-elle de l'histoire, n'en serait ni moins petite ni moins puérile. Un homme comme Lycurgue, qui sait se posséder dans un pareil instant, s'arrête tout court, laisse tomber ses bras, a les deux jambes parallèles, et se laisse voir plutôt qu'il ne se montre; toute action plus marquée serait fausse et mesquine. Je suis fâché de ce défaut, qui gâte un très-beau dessin.

M. WILLE

Le burin de M. Wille a conservé à ce Salon la grande réputation dont il jouit.

M. CASANOVE

Peintre Italien ou Allemand, nouvellement reçu 10

Il me reste à vous dire un mot des morceaux de Casanove; mais que vous dirai-je de son grand tableau de bataille (85)? Il faut le voir. Comment rendre le mouvement, la mêlée, le tumulte d'une foule d'hommes jetés confusément les uns à travers les autres? Comment peindre cet homme renversé qui a la tête fracassée, et dont le sang s'échappe entre les doigts de la main qu'il porte à sa blessure; et ce cavalier qui, monté sur un cheval blanc, foule les morts et les mourants? Il perdra la vie avant de quitter son drapeau. Il le tient d'une main; de l'autre il menace d'un revers de sabre celui qui lui appuie un coup de pistolet pendant qu'un autre lui saisit le bras. Comment sortira-t-il de danger? Un cheval tient le sien mordu par le cou, un fantassin est prêt à lui enfoncer sa pique dans le poitrail. Le feu, la poussière et la fumée, 20 éclairent d'un côté et couvrent de l'autre une multitude infinie d'actions qui remplissent un vaste champ de bataille. Quelle couleur! quelle lumière! quelle étendue de scène! Les cuirasses rouges, vertes ou bleues, selon les objets qui s'y peignent, sont toujours d'acier; c'est pour la machine une des plus fortes compositions qu'il y ait au Salon. On reproche à Casanove d'avoir donné un peu trop de fraîcheur à ses vêtements; cela se peut; on dit que son atmosphère n'est pas assez poudreuse; cela se peut; que les petites lumières partielles des sabres, des casques, des fusils et des cuirasses heurtées trop rudement, font ce qu'on appelle papilloter le tout, surtout quand on regarde le tableau de près; cela se peut encore; on dit que cet effet ressemble à celui du plafond d'une galerie éclairée par la surface d'une eau vacillante, 30 cela se peut encore. Avec tous ces défauts, c'est un grand et beau tableau, et ceux qui les ont relevés voudraient bien l'avoir fait. Moi, qui aime à mettre les choses en

8 dont il jouit. *Fin.* V L 30 du plafond de la galerie A

place, je le transporte d'imagination dans un des appartements du château de Potsdam.

Il y a du même peintre quelques petits tableaux de paysages. En vérité cet homme a bien du feu, bien de la hardiesse, une belle et vigoureuse couleur. Ce sont des rochers, des eaux, et pour figures des soldats qui sont en embuscade ou qui se reposent. On croirait que chaque objet est le produit d'un seul coup de pinceau; cependant on y remarque des nuances sans fin. On dit que Salvator Rosa n'est pas plus beau que cela quand il est beau.

Il y a de lui encore deux batailles en dessin qui ne sont pas déparées par celle qu'il a peinte. 10

Ce Casanove est dès à présent un homme à imagination, un grand coloriste, une tête chaude et hardie, un bon poëte, un grand peintre.

M. BAUDOUIN

Peintre en miniature nouvellement reçu

Ce peintre a exposé sur la fin du Salon plusieurs jolis tableaux en miniature: mais ils étaient placés vis-à-vis de la *Bataille* de Casanove; et le moyen de les regarder?

RÉCAPITULATION

Jamais nous n'avons eu un plus beau Salon. Presque aucun tableau absolument mauvais; plus de bons que de médiocres, et un grand nombre d'excellents. Comptez le *Portrait du Roi* par Michel Van Loo; la *Madeleine dans le désert*, et la *Lecture* par 20 Carle; le *Saint Germain* qui donne une médaille à sainte Geneviève, par Vien; le *Saint André* de Deshays, son *Saint Victor*, son *Saint Benoît* près de mourir; le *Socrate condamné* de Challe; le *Bénédicité* de Chardin; le *Soleil couchant* de Le Bel; les deux *Vues de Bayonne*, malgré leur peu d'effet; le *Diomède* de Doyen; le *Jeune Élève* de Drouais; la *Blanchisseuse*, le *Paralytique*, le *Fermier incendié*, le *Portrait de Babuti* par Greuze; le *Crucifix de bronze* de Roland de la Porte, et d'autres qui ont pu m'échapper; et cette étonnante *Bataille* de Casanove.

On ne peint plus en Flandre. S'il y a des peintres en Italie et en Allemagne, ils sont moins réunis; ils ont moins d'émulation et moins d'encouragements. La France est donc la seule contrée où cet art se soutienne, et même avec quelque éclat. 30

16 le moyen de les regarder. V regarder! L V et L placent ici la *Récapitulation*: Nous n'avons jamais eu un plus beau Salon 25 le *Fermier brûlé* A S L

* Voilà le travail de M. Diderot sur le Salon de cette année qui était bien digne d'exercer son imagination et sa plume. Il y a une secrète douceur à s'occuper des arts qui réunissent les hommes dans le temps que la fureur de la guerre les partage et les déchire; mais nous goûtons cette sorte de douceur depuis si longtemps qu'il serait bien à désirer d'éprouver cette autre douceur de la culture des arts et des lettres au milieu de la tranquillité publique. Pendant les dix derniers jours du Salon, M. Greuze a exposé son tableau du *Mariage*, ou l'instant où le père de l'accordée délivre la dot à son gendre. Ce tableau est à mon sens le plus agréable et le plus intéressant de tout le Salon; il a eu un succès prodigieux; il n'était presque pas possible d'en approcher. J'espère que la gravure le multipliera bientôt pour contenter tous les curieux. Mais avant de vous dire mon sentiment, je vais transcrire ici celui de M. Diderot avec l'esquisse qu'il a tracée de ce charmant tableau.

C'est lui qui va parler.*

Enfin je l'ai vu, ce tableau de notre ami Greuze; mais ce n'a pas été sans peine; il continue d'attirer la foule. C'est *Un Père qui vient de payer la dot de sa fille* (71). Le sujet est pathétique, et l'on se sent gagner d'une émotion douce en le regardant. La composition m'en a paru très-belle: c'est la chose comme elle a dû se passer. Il y a douze figures; chacune est à sa place, et fait ce qu'elle doit. Comme elles s'enchaînent toutes! comme elles vont en ondoyant et en pyramidant! Je me moque de ces conditions; cependant quand elles se rencontrent dans un morceau de peinture par hasard, sans que le peintre ait eu la pensée de les y introduire, sans qu'il leur ait rien sacrifié, elles me plaisent.

A droite de celui qui regarde le morceau est un tabellion assis devant une petite table, le dos tourné au spectateur. Sur la table, le contrat de mariage et d'autres papiers. Entre les jambes du tabellion, le plus jeune des enfants de la maison. Puis en continuant de suivre la composition de droite à gauche, une fille aînée debout, appuyée sur le dos du fauteuil de son père. Le père assis dans le fauteuil de la maison. Devant lui, son gendre debout, et tenant de la main gauche le sac qui contient la dot. L'accordée, debout aussi, un bras passé mollement sous celui de son fiancé; l'autre bras saisi par la mère, qui est assise au-dessous. Entre la mère et la fiancée, une sœur cadette debout, penchée sur la fiancée, et un bras jeté autour de ses épaules. Derrière ce groupe, un jeune enfant qui s'élève sur la pointe des pieds pour voir ce qui se passe. Au-dessous de la mère, sur le devant, une jeune fille assise qui a de petits morceaux de pain coupé dans son tablier. Tout à fait à gauche dans le fond et loin de la scène, deux servantes debout qui regardent. Sur la droite, un garde-manger bien propre, avec ce qu'on a coutume d'y renfermer, faisant partie du fond. Au milieu, une vieille arquebuse pendue à son croc; ensuite un escalier de bois qui conduit à l'étage au-dessus. Sur le devant, à terre, dans l'espace vide que laissent les

figures, proche des pieds de la mère, une poule qui conduit ses poussins auxquels la petite fille jette du pain; une terrine pleine d'eau, et sur le bord de la terrine un poussin, le bec en l'air, pour laisser descendre dans son jabot l'eau qu'il a bue. Voilà l'ordonnance générale. Venons aux détails.

Le tabellion est vêtu de noir, culotte et bas de couleur, en manteau et en rabat, le chapeau sur la tête. Il a bien l'air un peu matois et chicanier, comme il convient à un paysan de sa profession; c'est une belle figure. Il écoute ce que le père dit à son gendre. Le père est le seul qui parle. Le reste écoute et se tait.

L'enfant qui est entre les jambes du tabellion est excellent pour la vérité de son action et de sa couleur. Sans s'intéresser à ce qui se passe, il regarde les papiers 10 griffonnés, et promène ses petites mains par dessus.

On voit dans la sœur aînée, qui est appuyée debout sur le dos du fauteuil de son père, qu'elle crève de douleur et de jalousie de ce qu'on a accordé le pas sur elle à sa cadette. Elle a la tête portée sur une de ses mains, et lance sur les fiancés des regards curieux, chagrins et courroucés.

Le père est un vieillard de soixante ans, en cheveux gris, un mouchoir tortillé autour de son cou; il a un air de bonhomie qui plaît. Les bras étendus vers son gendre, il lui parle avec une effusion de cœur qui enchante; il semble lui dire: «Jeannette est douce et sage; elle fera ton bonheur; songe à faire le sien...» ou quelque autre chose sur l'importance des devoirs du mariage... Ce qu'il dit est sûrement 20 touchant et honnête. Une de ses mains, qu'on voit en dehors, est hâlée et brune; l'autre, qu'on voit en dedans, est blanche; cela est dans la nature.

Le fiancé est d'une figure tout à fait agréable. Il est hâlé de visage; mais on voit qu'il est blanc de peau; il est un peu penché vers son beau-père; il prête attention à son discours, il en a l'air pénétré; il est fait au tour, et vêtu à merveille, sans sortir de son état. J'en dis autant de tous les autres personnages.

Le peintre a donné à la fiancée une figure charmante, décente et réservée; elle est vêtue à merveille. Ce tablier de toile blanc fait on ne peut pas mieux; il y a un peu de luxe dans sa garniture; mais c'est un jour de fiançailles. Il faut voir comme tous les plis de tous les vêtements de cette figure et des autres sont vrais. Cette fille charmante 30 n'est point droite; mais il y a une légère et molle inflexion dans toute sa figure et dans tous ses membres qui la remplit de grâce et de vérité. Elle est jolie vraiment, et très-jolie. Une gorge faite au tour qu'on ne voit point du tout; mais je gage qu'il n'y a rien là qui la relève, et que cela se soutient tout seul. Plus à son fiancé, et elle n'eût pas été assez décente; plus à sa mère ou à son père, et elle eût été fausse. Elle a le bras à demi passé sous celui de son futur époux, et le bout de ses doigts tombe et appuie doucement sur sa main; c'est la seule marque de tendresse

28 tablier de toile blanche V 29/30 voir comme les plis de tous les vêtements V A

qu'elle lui donne, et peut-être sans le savoir elle-même; c'est une idée délicate du peintre.

La mère est une bonne paysanne qui touche à la soixantaine, mais qui a de la santé; elle est aussi vêtue large et à merveille. D'une main elle tient le haut du bras de sa fille; de l'autre, elle serre le bras au-dessus du poignet: elle est assise; elle regarde sa fille de bas en haut; elle a bien quelque peine à la quitter; mais le parti est bon. Jean est un brave garçon, honnête et laborieux; elle ne doute point que sa fille ne soit heureuse avec lui. La gaieté et la tendresse sont mêlées dans la physionomie de cette bonne mère.

Pour cette sœur cadette qui est debout à côté de la fiancée, qui l'embrasse et qui s'afflige sur son sein, c'est un personnage tout à fait intéressant. Elle est vraiment fâchée de se séparer de sa sœur, elle en pleure; mais cet incident n'attriste pas la composition; au contraire, il ajoute à ce qu'elle a de touchant. Il y a du goût, à avoir imaginé cet épisode.

Les deux enfants, dont l'un, assis à côté de la mère, s'amuse à jeter du pain à la poule et à sa petite famille, et dont l'autre s'élève sur la pointe des pieds et tend le cou pour voir, sont charmants; mais surtout le dernier.

Les deux servantes, debout, au fond de la chambre, nonchalamment penchées l'une contre l'autre, semblent dire, d'attitude et de visage: Quand est-ce que notre tour viendra?

Et cette poule qui a mené ses poussins au milieu de la scène, et qui a cinq ou six petits, comme la mère aux pieds de laquelle elle cherche sa vie a six à sept enfants, et cette petite fille qui leur jette du pain et qui les nourrit; il faut avouer que tout cela est d'une convenance charmante avec la scène qui se passe, et avec le lieu et les personnages. Voilà un petit trait de poésie tout à fait ingénieux.

C'est le père qui attache principalement les regards; ensuite l'époux ou le fiancé; ensuite l'accordée, la mère, la sœur cadette ou l'aînée, selon le caractère de celui qui regarde le tableau, ensuite le tabellion, les autres enfants, les servantes et le fond. Preuve certaine d'une bonne ordonnance.

Teniers peint des mœurs plus vraies peut-être. Il serait plus aisé de retrouver les scènes et les personnages de ce peintre; mais il y a plus d'élégance, plus de grâce, une nature plus agréable dans Greuze. Ses paysans ne sont ni grossiers comme ceux de notre bon Flamand, ni chimériques comme ceux de Boucher. Je crois Teniers fort supérieur à Greuze pour la couleur. Je lui crois aussi beaucoup plus de fécondité: c'est d'ailleurs un grand paysagiste, un grand peintre d'arbres, de forêts, d'eaux, de montagnes, de chaumières et d'animaux.

On peut reprocher à Greuze d'avoir répété une même tête dans trois tableaux différents. La tête du *Père qui paye la dot* et celle du *Père qui lit l'Écriture sainte à ses*

enfants, et je crois aussi celle du *Paralytique*. Ou du moins ce sont trois frères avec un grand air de famille.

Autre défaut. Cette sœur aînée, est-ce une sœur ou une servante? Si c'est une servante, elle a tort d'être appuyée sur le dos de la chaise de son maître, et je ne sais pourquoi elle envie si violemment le sort de sa maîtresse; si c'est un enfant de la maison, pourquoi cet air ignoble, pourquoi ce négligé? Contente ou mécontente, il fallait la vêtir comme elle doit l'être aux fiançailles de sa sœur. Je vois qu'on s'y trompe, que la plupart de ceux qui regardent le tableau la prennent pour une servante, et que les autres sont perplexes. Je ne sais si la tête de cette sœur n'est pas aussi celle de la *Blanchisseuse*. 10

Une femme de beaucoup d'esprit a rappelé que ce tableau était composé de deux natures. Elle prétend que le père, le fiancé et le tabellion sont bien des paysans, des gens de campagne; mais que la mère, la fiancée et toutes les autres figures sont de la halle de Paris. La mère est une grosse marchande de fruits ou de poissons; la fille est une jolie bouquetière. Cette observation est au moins fine; voyez, mon ami, si elle est juste.

Mais il vaudrait bien mieux négliger ces bagatelles, et s'extasier sur un morceau qui présente des beautés de tous côtés; c'est certainement ce que Greuze a fait de mieux. Ce morceau lui fera honneur, et comme peintre savant dans son art, et comme homme d'esprit et de goût. Sa composition est pleine d'esprit et de délicatesse. Le 20 choix de ses sujets marque de la sensibilité et de bonnes mœurs.

Un homme riche qui voudrait avoir un beau morceau en émail devrait faire exécuter ce tableau de Greuze par Durand, qui est habile, avec les couleurs que M. de Montamy a découvertes. Une bonne copie en émail est presque regardée comme un original, et cette sorte de peinture est particulièrement destinée à copier.

* M. Diderot a raison, on ne saurait trop s'extasier sur ce charmant tableau. Je n'en ai pas vu de plus agréable, de plus intéressant, et dont l'effet soit plus doux. O que les mœurs simples sont belles et touchantes, et que l'esprit et la finesse sont peu de chose auprès d'elles! Voilà pourquoi les anciens seront toujours le charme de tous les gens de goût, de toutes les âmes honnêtes et sensibles. J'ai demandé à Greuze 30 ce que M. de Marigny avait fait à Dieu pour posséder un tableau comme celui-là. Si vous avez lu les *Idylles* de Gessner de Zurich dont on nous promet une traduction depuis longtemps, vous pourrez vous former une idée du génie de Greuze. Ils ont tous les deux un goût exquis, une délicatesse infinie, infiniment d'esprit, c'est à dire pas plus qu'il n'en faut pour faire valoir tous les détails, mais avec une mesure! Jamais rien de trop, ni de trop peu. On ne peut regarder ce vieillard de Greuze sans se sentir venir les larmes aux yeux. Quel bon père! Qu'il est bien digne de la douceur

9 la tête de cette sœur aînée A L

qu'il éprouve en ce moment! Son gendre est pénétré de reconnaissance; il est fort touché; il voudrait remercier. Le père lui dit certainement: Mon fils, ne me remercie pas de l'argent; c'est de ma fille qu'il faut me remercier; elle m'est bien plus chère que tout ce que je possède. Ce bon père a raison. Quel père ne serait vain d'une telle fille? Après lui Greuze doit en être le plus flatté; c'est en vérité une figure sublime dans son genre; c'est peu pour elle d'être la plus jolie créature du monde; ses grâces innocentes ne sont pas ce qu'il y a de plus séduisant en elle; mais comment vous peindre tout ce qui se passe dans son âme, au moment de cette révolution si désirable et si redoutée qui va se faire dans toute sa vie? On voit un doux affaissement répandu sur tout son corps; il n'y a qu'un homme de génie qui ait pu trouver cette attitude si 10 délicate et si vraie. La tendresse pour son fiancé, le regret de quitter la maison paternelle, les mouvements de l'amour combattus par la modestie et par la pudeur dans une fille bien née; mille sentiments confus de tendresse, de volupté, de crainte qui s'élèvent dans une âme innocente au moment de ce changement d'état, vous lisez tout cela dans le visage et dans l'attitude de cette charmante créature. Il me faudrait des pages pour vous en donner une idée très imparfaite. Comment le peintre a-t-il pu rendre tant de sentiments divers, et délicats, en quelques coups de pinceau? La seule chose que j'aurais désirée, peut-être, c'est qu'il eût donné un peu plus de gentillesse au fiancé, non pas de cette fausse et détestable gentillesse de Boucher; mais de cette gentillesse naïve, vraie et touchante qu'un homme comme Greuze est bien en 20 état de trouver. Son fiancé est un beau garçon; c'est sûrement encore un honnête garçon; avec cela on ne voit point qu'il soit digne d'une telle épouse. Mais qui en effet pourrait être digne d'elle? celui seul qui avec tous les avantages de la fortune, avec une âme simple, élevée et honnête, pourrait mettre toute sa gloire et tout son bonheur à posséder, à respecter, à adorer la plus aimable créature de l'univers. Greuze a fait, sans s'en douter, une Paméla, c'est son portrait, trait pour trait. Indépendamment de son tableau, il a encore exposé au Salon l'esquisse qu'il a faite de la tête de la fiancée. On serait, je crois, déjà fort aise d'avoir cette esquisse, si l'on n'en connaissait pas la sublime exécution dans le tableau.

Au reste, je ne trouve pas l'observation de M. Diderot sur la sœur aînée fondée. 30 D'abord, je soutiens qu'on ne peut s'y méprendre; qu'on voit très clairement que c'est la sœur, et non pas une servante; son air ignoble ne vient que de la passion vile dont elle est dévorée, et quant à l'habillement vous voyez bien que la jalousie et l'envie qu'elle porte à sa sœur ne lui ont pas permis de se parer pour ses fiançailles; c'est pour elle un jour de deuil; et le père et la mère ont des soins trop chers ce jour-là pour remarquer cette mauvaise conduite de leur fille aînée, et pour la faire rentrer en elle-même.

Greuze est jeune. Il a appris tout ce qu'il sait sans avoir été à l'école de personne, et l'on voit bien qu'il n'a aucune de ces mauvaises manières dont l'école française est infectée.

Il peignait de petits tableaux pour vivre et ne se doutait pas de son talent. C'est M. de la Live, introducteur des Ambassadeurs, qui le déterra, il y a quelques années, et le fit recevoir à l'Académie où il occupera incessamment un des rangs les plus distingués. Immédiatement après sa réception il alla passer deux ans à Rome, et depuis son retour sa réputation a toujours été en augmentant.

Le dessin du *Paralytique* est beau, et M. Diderot en a donné une idée fort exacte. Je voudrais, pourtant, que M. Greuze eût plutôt choisi un vieux goutteux qu'un paralytique pour son vieillard. Car son projet est de montrer les fruits d'une bonne éducation, par la vivacité avec laquelle toute la famille rend à son chef les soins qu'elle en a reçus. Cette idée est touchante, douce et consolante, mais la vue du paralytique peine trop, et la tristesse qu'elle inspire ôte la consolation qu'on ressentirait sans cela de l'empressement de tous ces enfants autour de leur père. Un vieux goutteux, perclus de ses membres, n'aurait pas produit cet effet. La goutte ordinairement n'ôte même pas la gaîté; et ce bon père qui comme paralytique ne peut être qu'à son triste et misérable état, s'il a sa tête, comme goutteux aurait joui paisiblement et avec satisfaction des marques de tendresse de ses enfants, et eût porté cette douce idée dans l'âme de tous ceux qui regardent le tableau (115).

Il faut dire aussi pour l'amour de la vérité que M. Diderot après avoir mieux regardé cette jeune Grecque de Vien qui orne un vase de bronze avec une guirlande de fleurs y a effectivement remarqué la plupart des choses qu'il y désirait, c'est-à-dire, une grande pureté de dessin, une belle simplicité de draperie, beaucoup de délicatesse et d'élégance dans la figure, beaucoup de grâce dans les bras et dans leur action (47). Peut-être tout le tableau est-il un peu froid; du moins l'observation de M. Diderot est juste, que ce sujet convenait moins à un tableau qu'à un bas-relief.

Mais je n'aime pas, comme M. Diderot, l'idée et l'exécution de ce morceau de sculpture qui représente le grand Turenne enfant endormi sur l'affût d'un canon (77). Ce trait appartient à l'histoire, mais il ne fournit rien à la peinture ni à la sculpture. Et d'abord cet enfant de M. Challe aussi long que le canon ne m'a paru avoir aucune beauté. Ensuite vous voyez bien qu'il n'y a pas le sens commun à avoir plaqué un enfant tout nu sur un canon. Non seulement le sujet est inintelligible, mais il demande absolument que cet enfant soit habillé, et s'il doit représenter le grand Turenne dans son enfance, il faut qu'il soit habillé à la française. Vous me proposez donc, me dira l'artiste, de sculpter un enfant en habit français, c'est-à-dire de faire la plus maussade et la plus plate chose dont un sculpteur barbare et gothique puisse s'aviser? Non, M. Challe, je ne vous propose pas cette absurdité; mais je vous fais remarquer qu'il ne fallait pas entreprendre un sujet dont l'exécution serait ou barbare, ou contraire au sens commun; il fallait sentir que M. de Turenne tout nu sur un canon est une mauvaise chose en sculpture.*

LE TEXTE

Nous avions espéré pouvoir donner, comme pour 1759, le texte autographe de ce *Salon*; le manuscrit se trouve dans une collection particulière (voir Préface, p. vii) mais, malgré nos instances, son possesseur nous a refusé la permission de l'étudier.

Le texte adopté est donc celui d'un manuscrit de la *Correspondance littéraire* (Bibliothèque Nationale, ms. N.A.F. 12961); il s'écarte peu du texte d'Assézat, sauf sur un point essentiel: il inclut les notes de Grimm, dont Assézat ignorait l'existence.

Ces notes, insérées dans le texte, mais annoncées par des astérisques, sont importantes non seulement par leur étendue, mais parce qu'elles développent — ou réfutent — les jugements de Diderot, et transforment çà et là son monologue en dialogue.

Le manuscrit de la *Correspondance littéraire* de Stockholm (Bibliothèque Royale) est identique, sauf d'infimes détails, à celui de Paris. Les corrections, les additions et les surcharges qu'on y remarque, — y compris dans les notes de Grimm, — réparent simplement des oublis ou des inadvertances du copiste.

La copie manuscrite du Fonds Vandeul présente, au contraire, des variantes considérables par leur nombre et leur intérêt. Elle exclut les notes de Grimm; quant au texte de Diderot, elle l'altère d'abord en le retouchant selon les principes déjà appliqués au *Salon de 1759*. Les corrections (à l'exception d'une note sur Falconet) sont toutes de la main de Vandeul. Les familiarités disparaissent: « Pierre, mon ami », devient « Mr Pierre », et il cesse d'être pris à partie directement; « Doyen » devient « Mr Doyen », « la Marquise de Pompadour », « Madame la Marquise ».

Certains tours, certaines répétitions sont condamnés — évidemment comme des lourdeurs. Vandeul pourchasse les « C'est que... », les « Et puis... »; du même coup, il détruit certains effets, supprime un certain ton pressant dans l'argumentation.

A plusieurs reprises, là où Diderot s'écarte de l'ordre du Livret, Vandeul le fait rétablir strictement par le copiste, en se chargeant lui-même des menus raccords nécessités par cette opération. Ainsi, l'*Accordée* de Greuze ne vient plus en appendice, mais à sa place « officielle »; de même, les tableaux de Challe sont commentés successivement d'après leurs numéros. La copie de Léningrad suit le même principe.[1]

Enfin, on observe des ratures importantes. Des chapitres entiers (Caffieri, Pajou, etc.) sont rayés d'un trait transversal; des paragraphes (au chapitre Boucher, par exemple) sont supprimés de la même façon. Ces passages se trouveront « replacés » dans la copie Vandeul du *Salon de 1765*.

[1] Les folios 92 et 93 de Léningrad, abîmés, ont été recommencés par le copiste.

SALON DE 1763

NOTE HISTORIQUE

Les amateurs de peinture n'avaient pas vu d'exposition de l'Académie depuis le Salon de 1761. Il y avait bien eu le Salon de l'Académie de St-Luc en 1762, mais les œuvres des peintres qui y exposaient, le plus souvent médiocres, ne retenaient guère l'attention des connaisseurs. En 1763 on s'était demandé si le Salon allait pouvoir ouvrir; en effet, les guerres avaient épuisé le Trésor public, et raréfié les commandes du Roi et des particuliers; d'autre part les artistes s'étaient dispersés, et avaient gagné souvent les Cours étrangères ou les centres provinciaux. Mais le traité de Paris, en février, avait rassuré les esprits, et ramené les artistes vers la capitale.

Aussi, le 28 juin 1763, Cochin, Conseiller du Directeur des Beaux-Arts, le Marquis de Marigny, écrit à celui-ci que le temps du Salon approche, et qu'il voudrait bien recevoir une lettre notifiant l'intention du Roi qu'il y ait une exposition de tableaux et de modèles au Louvre cette année. Il reçoit bientôt la lettre ainsi demandée qui est datée de Versailles et du 30 juin 1763 : «Le Roi voulant, Monsieur, lui mande Marigny reprenant les termes de sa lettre, qu'il y ait exposition de tableaux et modèles dans la présente année 1763, au Salon du Louvre..., vous aurez agréable d'en prévenir de ma part MMrs de l'Académie afin qu'ils tiennent leur comité pour faire le choix des ouvrages qu'ils estimeront devoir y être placés et dont l'arrangement dans le Salon regarde le Trésorier de l'Académie. Vous aurez agréable de m'envoyer le résultat du Comité. Je suis, etc....»[1]

Le 2 juillet, la lettre est lue à l'Académie qui, le 30 du même mois, nomme la commission chargée d'organiser le Salon; celle-ci se réunit le 12 août.[2] Les artistes sont prévenus, ils apportent leurs tableaux et c'est Chardin, cette année encore, qui est le «tapissier», chargé de l'accrochage.[3]

Les œuvres ont été bien placées par Chardin: «jamais on n'avait distribué avec plus d'intelligence les différentes parties de cette riche collection, tant pour la beauté de l'ensemble que pour l'avantage particulier de chacun des morceaux qui la composent» (*Société d'Amateurs*, p. 37).

Le Salon s'ouvre le 25 août, «avec toute l'affluence possible» (Bachaumont). Les

[1] *A.A.F.*, 1903, p. 271.
[2] *Procès-verbaux*, VII, pp. 223, 224.
[3] Cf. *A.A.F.*, 1903, p. 255, une lettre de Cochin à Marigny demandant une pension à Chardin pour cette charge qui « lui dérobe beaucoup de temps ».

visiteurs, reçus par cinq Suisses de la Maison du Roi, ont entre les mains le catalogue, un fascicule in-12 de 40 pages; les tableaux sont placés toujours non pas selon l'ordre alphabétique des auteurs, mais d'après celui de leur grade dans l'Académie.

Cent soixante peintures sont exposées; les peintres sont les mêmes que ceux de 1761; à eux sont venus se joindre plusieurs qui avaient exposé en 1759. Quelques nouveaux: Brenet, Bellanger, Favray, Valade, et Loutherbourg; le dernier (Agréé en 1763) fait sensation.

Vingt-huit sculptures, œuvres de cinq sculpteurs; parmi ceux-ci un seul nouveau: Adam, reçu Académicien en 1762.

Vingt-deux gravures; une tapisserie.

Le nombre des tableaux religieux diminue toujours; de 16 il tombe à 13. Les mythologies et les tableaux de genre sont l'essentiel. Les Paysages sont ici assez nombreux sous la forme de vues ou d'études simples de la nature aux diverses heures du jour. Pour les natures mortes, Chardin triomphe toujours, assisté de Desportes, de La Porte, de Mme Vien.

Vingt-trois portraits au moins dont beaucoup touchent au sujet de genre.

Ces sujets de genre sont assez nombreux; plusieurs sont inspirés de la vie courante, trois ont une source littéraire; la *Mort d'Abel* de Bachelier d'après l'œuvre de Gessner, la *Bergère des Alpes* de Vernet d'après Marmontel, les *Citrons de Javotte* de Jeaurat d'après Vadé. La *Piété filiale* de Greuze lui a été inspirée par un conte italien du XVIe siècle.

Nous pensons avoir retrouvé une vue gravée du Salon; c'est une vue d'optique qui semble s'apparenter de très près à celle publiée au moment de la Paix de Paris. Mais c'est une œuvre très fantaisiste, vague exprès, car elle devait resservir au moins deux fois.

Nous manquons d'éléments pour comprendre la disposition des tableaux les uns par rapport aux autres; nous savons seulement que l'*Adoration des Rois*, de Brenet, était en face du *Mariage de la Vierge* de Deshays, que certains Chardin se trouvaient dans l'escalier, et qu'on avait mis dans l'ombre les paysages de Millet; qu'un tableau secondaire, le portrait au pastel de Loriot par Valade, était «dans le fond du côté de la fenêtre sous le n° 103»; enfin qu'un Drouais etait accroché trop haut.

Le Salon eut un grand succès; il attira un «concours immense»; la salle du Louvre dans laquelle il se déroulait fut emplie «pendant cinq semaines d'une foule de gens de toute espèce» (Mathon, p. 88), sans doute bourgeois aussi bien que grands seigneurs. Les salonniers y insistent; l'un d'eux, M. de P. (p. 7), écrit: «La foule qui s'y porte me frappe, et, si elle me décèle un peuple délicat et sensible, elle fait aussi l'éloge des artistes qui savent le remuer si puissamment.» Un autre (Mathon, p. 88) donne la même atmosphère: «Figurez-vous une salle immense où se réunissent tous les jours sept ou huit cents personnes de toutes les provinces et de presque toutes les

nations. Le but commun qui les attire leur donne des occasions continuelles de se questionner, et de lier conversation sans se connaître.»

Les femmes témoignent, en général, peu de curiosité pour les tableaux; elles y cherchent des allusions galantes. Les ignorants sont intéressants à rencontrer, nous dit-on, car ils disent ce qu'ils sentent, mais il y a malheureusement une foule de demi-savants qui «encouragent les faux talents et rebutent le génie».

Mathon (p. 15) se plaint enfin de la difficulté qu'a le public à découvrir les tableaux. «Il serait facile», dit-il, de remédier à cet inconvénient en faisant «dresser un catalogue manuscrit où la place de chaque tableau serait marquée exactement. Il demeurerait entre les mains de ceux qui gardent la salle, et tous ceux qui en auraient besoin pourraient le consulter...» La difficulté était accrue du fait que de nombreuses œuvres étaient exposées sans numéro, et que plusieurs citées par le catalogue ne se trouvaient pas aux murs.

Le catalogue comprend 208 numéros. Un très petit nombre des œuvres décrites ne sont pas exposées (citons cependant le *Watelet* de Greuze et l'*Harmonie* de Pierre). En revanche, sont exposés sans numéro: une *Pastorale* de Boucher, le *Lazare* de Deshays, deux sculptures de Pajou.

Le Salon ferme après le 25 septembre, sans doute le 30. Les tableaux sont alors rendus aux artistes ou à leurs acquéreurs. Cependant, plusieurs sont gardés provisoirement au Louvre; ils seront envoyés à Versailles car le Dauphin, qui n'est pas venu visiter le Salon, demande à les y voir pendant quelques jours.

Le public avait, pour former son opinion, un certain nombre de critiques: les premières parues furent celle de l'*Avant-coureur* et celle des *Mémoires secrets*, assez sommaires, et publiées au moment de l'ouverture.

Le *Mercure* publia un numéro spécial sur l'exposition; le *Journal encyclopédique* en donna un assez long compte rendu, Fréron de même dans son *Année littéraire*. Deux petits livrets parurent sous forme de lettres anonymes à partir du 8 septembre.

Bachaumont, dans ses *Mémoires secrets*, parle le 26 septembre du Salon ouvert la veille. On y expose les ouvrages que MM. de l'Académie «veulent y envoyer»; cela donne une bonne idée de l'École Française, «la seule de l'Europe». Les tableaux vers lesquels se sont portés les amateurs sont les *Trois Grâces* de Vanloo, la *Chasteté de Joseph* par Deshays, les *Marines* de Vernet, la *Piété filiale* de Greuze, le *Prométhée* d'Adam et le *Pygmalion* de Falconet.

Une brochure importante, les *Lettres* (de C. J. Mathon de la Cour) *à Madame ** sur les peintures, les sculptures, et les gravures exposées dans le Salon du Louvre en 1763*, Paris, G. Desprez et Duchesne, 1763, in-12, 93 pp.

Mathon de la Cour est, d'après une note de Bachaumont, un jeune homme «qui a

des velléités de littérature», et qui écrit de façon agréable. C'est un Lyonnais, fils d'un ingénieur, et qui donne ici son premier ouvrage. Il a pris autrefois, nous dit-il, des leçons de peinture, mais «obligé de la perdre de vue, j'en ai presque oublié la langue». Il donnera aussi le compte rendu du Salon de 1765, puis ces Salons le lanceront, et il sera entre 1766 et 1769 l'éditeur de l'*Almanach des Muses*. Il écrira ensuite plusieurs livres, notamment d'économie politique: une *Dissertation sur les lois de Lycurgue* (1767), un *Discours sur le danger des livres contre la Religion* (1770), des *Comptes rendus... concernant les finances de France* (1788), et un *Discours sur les meilleurs moyens de faire naître et d'encourager le patriotisme dans une monarchie* (1789). Il est surtout connu comme l'éditeur du *Testament de Fortuné Richard* dont il existe de nombreuses éditions.

Les lettres de Mathon ont paru en livraisons datées des 8, 15, 23 et 30 septembre. Elles ont été ensuite réunies sous une couverture avec un frontispice gravé représentant un Amour qui distribue des couronnes. Une première édition de la première lettre avait paru tout d'abord avec le numéro de chaque tableau indiqué.

Mathon décrit les tableaux un à un (même ceux qui figurent au catalogue, et ne sont pas exposés), avec objectivité et sans parti pris; Bachaumont lui reproche de donner «plutôt une description historique qu'une critique raisonnée des différentes peintures», mais son *Salon* est agréable à lire et est peut-être un des plus intéressants en ce qu'il reflète bien l'idée du public, sans être très personnel. Bachaumont prétend que Madame de Pompadour a montré un grand mépris pour ce *Salon*; mais il s'acharne à chaque instant contre Mathon, qui est peut-être, en raison de son succès, un concurrent dangereux.

Autre brochure: la *Lettre sur le Salon de 1763* (par M. du P...), s.l., n.d. (Paris, 1763), in-12, 64 pp.

M. du P. se présente comme un Normand fixé à Paris qui écrit à M. d'Yfs, un de ses collègues de l'Académie Royale des Belles-lettres de Caen, pour lui parler du Salon. Ce M. d'Yfs a été amené à se fixer à Caen où il vit depuis dix ans avec sa femme, et il voudrait avoir des nouvelles des arts que son goût lui a fait «cultiver autrefois avec quelque succès».

Du P. a fait le voyage d'Italie, mais il n'y a vu que des épigones des maîtres du XVIᵉ siècle, et à son retour en France, il a constaté que Paris était le vrai centre de la vie artistique. Il a, comme tout le monde, des goûts et des préjugés, mais il estime que les Arts valent surtout par leur côté moral: «si un art ne contribuait pas au bonheur ou à la prospérité de la Nation, quelqu'agréable et quelque séduisant qu'il puisse être, il perdrait auprès de moi tout son crédit. Je juge en philosophe sensible et non en Aristarque fanatique» (p. 3).

Ce *Salon* se divise en 3 lettres, parues à partir du 15 septembre: deux sur les tableaux d'histoire, une sur les autres tableaux et sur la sculpture.

L'article du *Journal encyclopédique* est anonyme. L'auteur l'a écrit non de lui-même, dit-il, mais «d'après le sentiment d'un connaisseur qui nous a communiqué ses réflexions». Il veut parler de tout le monde, et par conséquent il doit se limiter pour chaque tableau à quelques phrases dans lesquelles il a soin de parler de technique plutôt que de sentiment. C'est un guide destiné à être lu à l'exposition devant chaque œuvre: il donne l'opinion du public et celle des connaisseurs.

Vient ensuite la *Description des tableaux exposés au Salon du Louvre avec des remarques par une Société d'Amateurs* (l'abbé de la Garde). Extraordinaire du *Mercure* de septembre 1763. In-12, 67 pp.

Dans son *Salon*, l'abbé de la Garde se déclare un admirateur des modernes contre les anciens. Il emprunte souvent le langage des artistes, parle du *faire*, de la lumière, du dessin, des finesses du pinceau. Ses notices les plus longues sont consacrées à Greuze et à Deshays; il s'intéresse plus aux tableaux à sujets religieux ou mythologiques qu'aux portraits et au genre.

Une erreur qu'il a commise lui a valu de vifs reproches: il a parlé avec éloges du portrait de Watelet par Greuze qui figurait au catalogue, mais n'était pas exposé; les *Lettres à M. sur le Salon de 1765* (p. 8) le raillent longuement à ce sujet. Il répond dans le *Mercure* que s'il a parlé du *Watelet*, c'est qu'il l'a «vu fort achevé chez le peintre ou ailleurs; on pouvait alors juger de la ressemblance». Comme ce portrait devait paraître au Salon (il ne fut pas exposé car le modèle partit brusquement en Italie), on pouvait en parler. Et le salonnier ajoute que son censeur s'est trompé aussi, car il signale au Salon de 1765 un tableau que Mme Vien, en train d'accoucher, n'a pu y envoyer.

Enfin Fréron, dans l'*Année littéraire*, donne, lui aussi, un *Salon* d'une quarantaine de pages. Le compte rendu est très louangeur; Fréron n'oublie presque personne, et distribue ses louanges avec conviction. Son *Salon* se termine par une longue dissertation sur le clair-obscur. Bachaumont pense qu'elle n'est pas de lui: «personne ne lui connaissait des lumières en ce genre, il aurait dû choisir un souffleur moins pesant, moins obscur et d'une intelligence plus à la portée de ses lecteurs».

EXPLICATION

DES PEINTURES,

SCULPTURES,

ET GRAVURES

DE MESSIEURS

DE L'ACADÉMIE ROYALE;

Dont l'Expofition a été ordonnée, fuivant l'intention de SA MAJESTÉ, par M. le Marquis DE MARIGNY, Commandeur des Ordres du Roi, Directeur & Ordonnateur Général de fes Bâtimens, Jardins, Arts, Académies & Manufactures Royales: dans le grand Salon du Louvre, pour l'année 1763.

A PARIS, RUE S. JACQUES

Chez Jean-Thomas HERISSANT, Imprimeur du Cabinet du Roi, des Maifon & Bâtimens de SA MAJESTÉ, & de l'Académie Royale de Peinture, &c.

M. DCC. LXIII.

AVEC PRIVILÉGE DU ROY.

EXPLICATION DES PEINTURES, SCULPTURES,

ET AUTRES OUVRAGES DE MESSIEURS DE L'ACADÉMIE ROYALE,
QUI SONT EXPOSÉS DANS LE SALON DU LOUVRE

======

PEINTURES

OFFICIERS

Par M. CARLE VANLOO, *Chevalier de l'Ordre du Roi, Premier Peintre de
SA MAJESTÉ, Directeur de l'Académie Royale de Peinture & de Sculpture*

1. Un Tableau de 3 pieds 8 pouces de largeur, sur 2 pieds 7 pouces de hauteur.
Ce Tableau appartient à M. le Marquis de Marigny.*

2. Les Grâces enchaînées par l'Amour.
Tableau de 7 pieds 6 pouces de haut, sur 6 pieds 3 pouces de large. Ce Tableau
est pour la Pologne.*

Carle VAN LOO. *Un tableau . . .: Les Amours qui font
l'exercice militaire.*

Ce tableau attira tous les spectateurs. Tout le monde
(Mathon, *Amateurs, Avant-coureur*) remarqua, comme
Diderot, deux défauts: le coloris trop cru avec ses
rouges et ses verts, et «trop de ressemblance dans les
airs de tête» des Amours. M. du P. loua le fini, le
précieux de l'œuvre, ainsi que les grâces du groupe des
Amours voltigeant qui pourraient être signées par
l'Albane. Fréron fit remarquer qu'il s'était fort bien
tiré d'une difficulté dans l'alignement des Amours
«qui se prête avec peine à une composition pitto-
resque».

Il semble que Carle Van Loo ait pris ce sujet à Watteau

qui, dans un tableau perdu, représentait déjà les
Amours aiguisant leurs flèches pour tirer sur un cœur.

Le tableau a disparu, ainsi qu'un dessin (n° 10 de la
vente après décès de Vanloo en 1765) représentant
l'*Exercice de l'Amour*, et vendu 695 livres. On le
retrouve pour la dernière fois à la vente Marigny
en 1782 (n° 127, 1 600 fr.) où le catalogue le déclare
« sujet des plus agréables».

Diderot se montre bien sévère pour le goût et la
collection du Marquis de Marigny. Celui-ci, frère de
Mme de Pompadour, et directeur des Beaux-Arts,
s'était entouré des conseils de quelques-uns des
meilleurs juges de son temps: Soufflot, l'abbé Leblanc
et surtout Cochin. Il soutint jusqu'à sa mort Carle

Van Loo, en même temps que Boucher et Coustou. Dans sa collection, vendue en 1782, figuraient plusieurs tableaux de Chardin, de Boucher, de Greuze, de La Grenée, de Lépicié, de Vernet, et de Pierre, à côté de nombreux Hollandais.

Les Grâces enchaînées par l'Amour.

Le compte rendu de l'*Avant-coureur*, par exemple, est délirant d'enthousiasme; c'est un « ouvrage admirable qui réunit à la fois ce que le Corrège et Titien auraient pu faire de plus beau dans un moment d'inspiration et de volupté»; c'est un des plus beaux morceaux sortis du talent de son auteur. Les *Affiches* du 21 septembre disent le tableau « propre à s'attirer principalement les regards des dames». Dans l'*Année littéraire*, Fréron rend hommage au tableau en termes mesurés : « La composition en est simple et les attitudes naturelles; la mollesse de la chair y est rendue de la manière la plus séduisante, la couleur en est belle et d'une force très sensible.» La *Société d'Amateurs* évoque les belles masses de lumière et d'ombres, la beauté des proportions de la figure centrale, et la guirlande, « moyen agréable pour voiler ce que la décence ne permettait pas d'offrir aux yeux»; elle célèbre la « beauté de coloris» connue de Van Loo qu'elle se réjouit de trouver ici. Avec l'article du *Journal encyclopédique* se font jour certaines critiques; l'auteur se fait l'écho de réserves exprimées par le public qui n'a pas exprimé « autant d'admiration que . . . les gens de l'art» et trouvent que le tableau n'est pas « piquant par la couleur», mais le journaliste proteste; « il serait aisé, écrit-il, de prouver que ce jugement est un peu hasardé : c'est toujours le coloris de Vanloo ».

Le jeune Mathon de la Cour se montre plus catégorique : il déclare qu'« on aurait souhaité un meilleur coloris ». Ce n'est qu'une critique légère mêlée à des éloges. Ces réserves furent très sensibles à Van Loo, car elles confirmaient l'opinion générale qui exprima, selon Bachaumont, une certaine déception devant le tableau. Les modèles semblèrent un peu trop flamandes, « on les eût désirées plus sveltes ». M. du P. fut encore plus sévère : tout en admirant «de grandes beautés », il

signale que les Grâces se ressemblaient trop, qu'elles étaient trop brunes de chair et qu'elles n'avaient pas le visage assez animé. Mme de Pompadour, à qui Vanloo faisait visiter le Salon, fit semblant de n'avoir pas vu le tableau : « On le lui fit remarquer : « Ça, des Grâces», dit dédaigneusement Madame la Virtuose, « ça, des Grâces», et elle fit en même temps une pirouette pour aller plus loin voir les *Citrons de Javotte*. L'artiste humilié s'approcha humblement, et lui dit : « Madame, je les referai » (Bachaumont). Après cet affront, il demanda à retirer son tableau du Salon, on ne le lui permit pas, mais, selon Mathon (*Salon* de 1765), lorsqu'on lui rendit l'œuvre, après la fermeture de l'exposition, il s'élança sur la peinture, « et la déchira avec son couteau à couleur. Ses élèves accoururent et voulurent en vain en sauver quelques lambeaux, il mit tout en pièces. Un moment après, des amateurs lui offrirent 50 louis pour conserver quelques têtes, mais il n'était plus temps. »

Le tableau était destiné *à la Pologne*, c'est-à-dire sans doute à Stanislas-Auguste, qui allait devenir Roi de Pologne peu après. Il s'intéressait aux Arts (v. G. Pariset, «Le Roi Stanislas-Auguste Poniatowski et les arts » dans: *Utopie et Institutions au XVIIIᵉ siècle*, textes recueillis par P. Francastel, Paris–La Haye, 1963), et avait à Londres pour conseiller artistique Noël-Joseph Desenfans, lequel avait réuni pour lui ce qui devait être le noyau de la collection de Dulwich. Comme on vient de le voir, le tableau fut lacéré par son auteur. On avait prétendu qu'il avait été brûlé « d'après la critique de cet aristarque [Mathon]»; mais Bachaumont protesta, car la critique de Mathon, assez modérée, n'a pas porté autant que celle de Mme de Pompadour. Un dessin est conservé au Musée Arbaud d'Aix. Vanloo avait pris l'engagement de le refaire. En effet, malgré son âge, il reprit le sujet dans plusieurs compositions différentes qui figurèrent à sa vente en 1765, et dont l'une fut exposée au Salon de cette même année; c'est celle qui fut gravée par Pasquier (voir *Salon de 1765*, où nous donnerons le dessin, et la gravure).

Par M. RESTOUT, *ancien Directeur*

3. Orphée descendu aux Enfers pour demander Euridice.

 Ce Tableau est au Roi, & est destiné à être exécuté en Tapisserie dans la Manufacture des Gobelins. Il a 17 pieds 8 pouces de large, sur 11 pieds de haut. *

4. Le Repas donné par Assuérus aux Grands de son Royaume.

 Tableau de 16 pieds 6 pouces de large, sur 9 pieds de haut, ceintré. *

5. L'Évanouissement d'Esther.

Tableau de 7 pieds 7 pouces de large, sur 9 pieds de haut.

Ces deux Tableaux doivent être placés chez les RR. PP. Feuillans de la rue S. Honoré.*

RESTOUT. *Orphée descendu aux Enfers pour demander Eurydice.* Diderot, malgré ses critiques, montre un évident souci de ménager Restout. Celui-ci, âgé alors de 71 ans, était au sommet de sa gloire et de son talent.

L'*Avant-coureur* dit qu'on ne sent nullement dans cette toile l'œuvre d'un vieillard : « le tableau, plein de vigueur, semble être fait dans toute celle de l'âge ». M. du P. est celui qui en parle le plus longuement (pp. 11–13) ; il loue l'unité de l'action, la distribution de la lumière, le bel agencement des groupes ; il regrette cependant que l'exécution soit imparfaite : « les contrastes sont un peu trop marqués ; il y a quelque chose de gêné dans les attitudes, les airs de têtes sont pincés et les visages ne sont que faiblement animés des passions qui leur conviennent ».

Mathon de la Cour s'étonne de la singulière figure des Parques que Restout a représentées avec « l'éclat, la fraîcheur, et toutes les grâces de la jeunesse. Je ne sais point, ajoute-t-il, sur quoi M. Restout s'est fondé pour cet arrangement ; je voudrais qu'il eût raison. Il serait plus agréable de penser que le fil de nos jours est confié à des doigts tendres et délicats. » Le *Journal encyclopédique* reconnaît que les Parques ont « un certain air de jeunesse qu'elles ne doivent pas avoir », et que le rose et le bleu de leurs vêtements n'est pas assez triste. Personne ne lui reproche, comme Mariette, d'être incapable de traiter des sujets mythologiques : celui-ci prétend pourtant être l'écho du public : « On lui avait donné à traiter des sujets de la Fable, et comment s'en tira-t-il ? Je n'ose répéter les jugements peu avantageux qu'en porta pour lors le public. »

Le tableau, exécuté pour fournir un carton de tapisserie dans une suite de tentures des Arts, fut payé 5 000 livres à l'artiste.

Conservé dans les collections royales, il fut envoyé en 1872 par l'État au Musée de Rennes (Messelet, *Cat. de Restout*, n° 148) (86).

Le Festin d'Assuérus. Diderot ne semble pas avoir compris que la place du tableau expliquait sa forme et sa composition. Au contraire, Mathon, la *Société d'Amateurs*, M. du P. louent l'habileté du peintre qui a bien utilisé la forme ingrate qu'avait le tableau, en demi-cercle dans la partie inférieure, pour permettre l'ouverture d'une porte.

Fréron insiste sur la compréhension de la perspective que montre l'œuvre, et l'article du *Journal encyclopédique* estime que les seigneurs ne sont pas vêtus assez richement, « si l'on remonte à l'idée que nous avons de la magnificence du Prince ».

Le tableau, placé comme le suivant dans le réfectoire des Feuillants de la rue St-Honoré, y était encore à la veille de la Révolution ; il a disparu depuis. Un dessin préparatoire est à Carnavalet, cf. *supra*, p. 38 (87).

L'Évanouissement d'Esther. La *Sté d'Amateurs* fait éloge de l'harmonie et de la distinction ; le *Journal encyclopédique* de l'ingéniosité de la composition et de la beauté de l'exécution. Mathon souhaiterait comme Diderot, dans la figure du Roi « un peu plus d'empressement et d'inquiétude ». Ce sont peut-être les « légers défauts » mêlés à beaucoup de beautés que signale M. du P.

Le tableau est dans le « rebut » du Louvre ; v. reproduction dans le Cat. de l'Exposition Restout, p. 207, fig. 94.

Par M. LOUIS-MICHEL VANLOO, *Chevalier de l'Ordre du Roi, premier Peintre du Roi d'Espagne, ancien Recteur*

6. Le Portrait de l'Auteur, accompagné de sa Sœur, & travaillant au Portrait de son Père.

Tableau de 7 pieds de hauteur, sur 5 de largeur.*

7. Le Portrait d'une Dame tenant un Pigeon, appuyée sur un carreau.

Tableau de 2 pieds 3 pouces de haut, sur 1 pied 9 pouces de large.

8. Autres Portraits, sous le même numéro.

Louis-Michel VAN LOO. *Portrait de famille*. La *Sté d'Amateurs* admire la «verité de ressemblance et de coloris», c'est ce que louent aussi le *Journal encyclopédique* et Fréron: celui-ci ajoute que « tout annonce un grand peintre d'histoire; c'est une des plus belles choses qui soient sorties du pinceau de M. Van Loo ». Mathon de la Cour prouve que cette opinion des connaisseurs est aussi celle du public, car « il

n'y a pas, dit-il, de morceaux admirés de façon plus unanime ». Aucun des critiques, écrivant sans doute assez tôt, ne parle de la discussion entre les artistes et les gens du monde, à propos de ce tableau, sur laquelle Diderot s'enflamme (pp. 203–4). On peut en rapprocher une autre toile de Louis-Michel, *Carle Van Loo peignant sa famille* (Versailles).

Les autres tableaux semblent perdus.

Par M. BOUCHER, *Recteur*

9. Le Sommeil de l'Enfant Jésus.*
Tableau ceintré de 2 pieds de haut, sur un pied de large.

BOUCHER. *Le sommeil de l'Enfant Jésus*. Boucher avait alors 60 ans, et il devait mourir sept ans après, en 1770. Recteur de l'Académie depuis 1761, ses succès mondains et artistiques auprès des plus attrayantes de ses contemporaines ne se comptaient plus; protégé par Mme de Pompadour, et par son frère, il allait devenir Premier Peintre à la mort de Carle Van Loo.

Fréron en est très content: « Rien de plus agréable que ce petit tableau... une harmonie douce et céleste caractérise l'accord de ce tableau où l'on retrouve d'ailleurs cette exécution spirituelle et facile qui a toujours distingué ce charmant peintre». Mathon de la Cour est plus réservé; pour lui «le coloris tire trop sur le lilas, et la figure de la Vierge n'est pas assez animée ». Ce sont à peu près les critiques de Diderot.

« Il n'y a pas besoin de numéro pour reconnaître qu'il sort des mains du peintre des grâces, et il ne serait pas nécessaire d'ajouter qu'il est du sieur Boucher» dit le *Journal encyclopédique*. Est-ce un compliment ou une critique ?

Le tableau est perdu (*Cat.* Michel, n° 735). Serait-il en relation avec le n° 745 du même catalogue qui a le même sujet et est passé en 1875 à la vente Guichardot ?

Un sujet pastoral fut exposé sans n°.*

La *Sté d'Amateurs* regrette qu'il y ait si peu de tableaux «de cet aimable génie». L'*Avant-coureur* n'a même trouvé que le *Sommeil de l'Enfant Jésus*.

Mathon le commente, fait remarquer (p. 12) le berger endormi, la bergère qui « ne veut point l'éveiller et ne serait peut-être pas fâchée qu'il s'éveillât ». Personne ne reproche à Boucher ses sujets aimables comme le fait Diderot.

Ces sujets sont sans doute empruntés à des pantomimes; les frères Parfaict (*Dict. des Théâtres*, 1756, VII, pp. 70, 77) disent qu'il fit de nombreux emprunts pour ses sujets pastoraux aux *Vendanges de Tempé*, pantomime du sieur Mathews, jouée à la Foire St-Laurent à partir de 1745.

Nous ignorons le sort du tableau.

Par M. JEAURAT, *Adjoint à Recteur*

10. Un Peintre chez lui faisant le portrait d'une jeune Dame.

11. Les Citrons de Javotte. Sujet tiré d'un petit ouvrage en vers de M. Vadé, qui porte ce même titre.*
Ces deux Tableaux sont de la même grandeur, ils ont 2 pieds 6 pouces de largeur, sur 2 pieds de hauteur.

Étienne JEAURAT. *Un peintre chez lui faisant le portrait d'une jeune dame*. Pendant du suivant. Le sort du tableau est inconnu.

Les Citrons de Javotte. Selon Mathon le public l'a vu «avec quelque plaisir ». Le *Journal encyclopédique*

trouve Jeaurat en baisse; les autres n'en parlent pas. L'opinion de Diderot est donc partagée par le public tout entier.

Selon le catalogue du Salon, le sujet du tableau est tiré d'un ouvrage en vers de Vadé. Or Jean-Joseph

Vadé était mort en 1757. Une édition de ses œuvres avait paru en 1758, c'est sans doute là que Jeaurat lut la poésie dont le tableau est tiré. On sait que le peintre, bon vivant, aimait lire les contes poissards de Vadé; il a représenté autour d'une table trois émules du poète: Piron, Panard et Collé.

Le tableau est gravé par Levasseur (88). On ne sait où il se trouve actuellement.

Par M. PIERRE, *Chevalier de l'Ordre du Roi, premier Peintre de M. le Duc d'Orléans: Professeur*

12. Mercure amoureux de Hersé, change en pierre Aglaure, qui vouloit l'empêcher d'entrer chez sa sœur.

Ce Tableau est destiné à être exécuté en Tapisserie à la Manufacture Royale des Gobelins.*

13. Une des Scènes du massacre des Innocens: on y voit une mère qui s'est poignardée de douleur après la perte de son fils.*

14. L'Harmonie.

15. Une Bacchante endormie.*

PIERRE. *Mercure amoureux.* Ce tableau a été, en général, jugé assez sévèrement. Mathon de la Cour, après ses éloges habituels, critique le Mercure qui n'est pas assez noble, et, comme Diderot, la belle Hersé qui, «penchée sur sa toilette, regarde cette métamorphose de l'air du monde le plus indifférent». Les *Amateurs* auraient désiré que le tableau soit mis au Salon à une autre place, «car la lumière, jouant de côté, altère les effets des coloris». C'est, en effet, le coloris qui a reçu le plus de critiques; on lui reproche d'être terne, et le *Journal encyclopédique*, qui ne retrouve pas là «le coloris du fameux plafond de St-Roch», attribue la faiblesse «à la destination de ce tableau qui est fait pour être exécuté en tapisserie» (Fréron attribue à la même destination les riches vêtements des personnages). M. du P. est le plus sévère: pour lui, le sujet est froid, manque d'intérêt, ne dit rien au cœur; les «nuances sont faibles et les clairs-obscurs trop ménagés; les couleurs semblent déjà flétries; la carnation, loin d'être animée, paraît livide».

Le tableau avait été commandé pour le Roi par Marigny afin d'être reproduit en tapisserie (Furcy-Raynaud, *Tableaux commandés*, p. 400).

En 1794 le jury de classement des modèles des Gobelins le rejeta comme immoral. Il est au Musée du Louvre (90).

Massacre des Innocents. Selon les auteurs de comptes rendus, cette scène est portée aux nues ou traitée avec mépris et horreur. M. du P. voit dans cet affreux spectacle un «morceau d'une éloquence bien pathétique», tandis que les *Amateurs* déclarent que «ces sortes d'objets, sur lesquels le public qui ne cherche que l'amusement, évite d'arrêter longuement ses regards, ne peuvent attendre des suffrages que des maîtres ou des connaisseurs de l'art». Le *Journal encyclopédique* célèbre cette «composition tout-à-fait touchante». Quant à Mathon, il ne sait «pourquoi le corps de cette femme expirante et surtout celui de son fils qui vient d'être immolé sont déjà livides, comme s'ils étaient morts depuis plusieurs jours. Il faut de la pâleur, et rien de plus...»

D'après la description de Diderot et celle de Mathon, le tableau représentait un épisode, un «incident» d'une scène plus vaste. Pierre avait, en effet, composé un grand *Massacre des Innocents* que nous a conservé la gravure de Lempereur datée de 1757. On y trouve déjà la femme poignardée au-dessus de son enfant mort (89). Les souvenirs de Rubens et de Le Brun y sont évidents.

L'Harmonie n'aurait pas été exposée (Mathon, p. 15); on comprend donc le mot de Diderot.

Bacchante endormie. Selon le *Journal encyclopédique*, c'est le tableau de Pierre devant lequel le public s'arrête le plus volontiers. Mais les comptes rendus sont assez sévères: M. du P. est choqué par un «air de tête commun, une posture gênée, des raccourcis d'un effet désagréable, des chairs mortes»; Mathon de même regrette le sujet: «une femme sans grâces, sans pudeur, accablée de sommeil et d'ivresse... n'est pas un objet assez agréable pour intéresser vivement les spectateurs».

Le tableau est au Musée du Puy.

PROFESSEURS

Par M. NATTIER, *Professeur*

16. M. Nattier avec sa famille.
 Tableau de 5 pieds 1 pouce de largeur, sur 4 pieds 10 pouces de hauteur.*

17. Deux Tableaux représentans, l'un un Chinois tenant une flèche, & l'autre une Indienne.
 Ils ont un pied 8 pouces de haut, sur 1 pied 6 pouces de large.*

NATTIER. *Portrait de famille.* Diderot se montre très dédaigneux pour le vieux Nattier âgé de près de 80 ans, et qui devait mourir trois ans après. Mathon, généralement aimable, voit le tableau « avec beaucoup de plaisir ». Il est le seul de cet avis; généralement on ne parle pas de ce tableau, que Nattier tint à exposer bien qu'il ait été commencé trente ans avant, afin d'éviter d'en dire du mal. La *Sté d'Amateurs* (p. 17) demande aux visiteurs d'être indulgents, de penser à l'âge, aux infirmités, aux succès passés de Nattier; il s'agit d'un tableau ancien puisqu'on y reconnaît Mme Nattier, morte depuis longtemps, et dont « on regrette les charmes de l'esprit plus encore que ceux de la figure ». (Mme Nattier était, en effet, aussi intelligente que belle, selon les souvenirs de Mme Tocqué; il n'y a pas là d'ironie.)
Le tableau porte l'inscription: « Tableau de l'attelier de M. Jean-Marc Nattier, trésorier de l'académie royale…, commencé en 1730 et fini par ledit Sr en 1762. » Il est au Musée de Versailles (94).

Des dessins à la sanguine des divers membres de la famille ont été exposés à Copenhague en 1935 (Exp. du xviiie siècle, no 463).

Chinois et Indienne. Mathon est d'accord avec Diderot: « l'exacte observation du costume fait le principal mérite du tableau » où manque l'expression des visages.

Mme Maubert (*L'Exotisme dans la peinture française du XVIIIe siècle*, 1943, p. 56) a retrouvé dans la vente P. Delaroff (1914), sous le no 78, 45 × 37, rep. p. 54, le Chinois; il tient une flèche dans ses deux mains, au milieu d'une galerie de pierre; son arc, son carquois, son cimeterre donnent l'air exotique qui convient. Il figure encore dans la vente de Mme D. en 1920.

Par M. HALLÉ, *Professeur*

18. Abraham reçoit les Anges; ils annoncent à Sara qu'elle sera mère d'un fils.
 Tableau de 8 pieds de largeur, sur 7 pieds 6 pouces de hauteur.*

19. Une Vierge avec l'Enfant Jésus.

20. Deux petits Tableaux de Pastorales.

21. L'Abondance répand ses bienfaits sur les Arts méchaniques (Esquisse).

22. Le Combat d'Hercule & d'Achéloüs (Esquisse).

Noël HALLÉ. *Abraham reçoit les Anges.* La composition et la couleur reçurent de grands éloges. M. du P. félicita Hallé d'avoir respecté le costume, et de ne s'être pas « abandonné à la manie presque générale de rendre son tableau riche aux dépens de la vérité »

Selon le *Journal encyclopédique*, la femme n'est « pas assez à portée d'entendre ni de voir les messagers célestes et elle paraît trop étrangère à l'action ». Mathon semble du même avis. M. du P. regrette que les Anges aient « un air de famille si frappant », et que

Sara ait « une dégoûtante décrépitude, une tournure basse, maussade et révoltante», confirmant les reproches, assez durs, de Diderot.

Le tableau est perdu; il n'est pas gravé.

Il a été catalogué par O. Estournet, dans *Stés Sav. départ.*, t. XXIX, p. 195, n° 1.

Vierge à l'Enfant. Peut-être chez J. Hallé: Paysage avec la Vierge soulevant un voile placé sur le berceau d'osier de l'Enfant (*Cat.* O. Estournet, p. 198, n° 17).

On ignore le sort des *Deux pastorales*, de l'*Abondance* et du *Combat d'Hercule* (Estournet, n°s 103, 104, 99 et 71).

Par M. VIEN, Professeur

23. La Marchande à la Toilette.

Tableau de 3 pieds 9 pouces, sur 2 pieds 11 pouces.

Cette Composition a été faite sur le récit d'un Tableau trouvé à Herculanum, & que l'on voit dans le cabinet du Roi des Deux Siciles, à Portici. Ce Tableau antique a été gravé depuis dans le troisième volume des Peintures de cette ville. Planche VIII.

On est en état de remarquer les différences qui se trouvent entre ces deux compositions.*

24. Glycère, ou la Marchande de Fleurs.

Cette belle Athénienne, célèbre dans l'Antiquité & citée dans plusieurs Auteurs, vendoit des couronnes aux portes des Temples. Elle fut peinte par un des grands Artistes de la Grèce: la copie de son Portrait fut vendue un prix considérable, & portée à Rome.

25. Autre Tableau de Glycère. Composition différente.

26. Proserpine orne de Fleurs le Buste de Cérès, sa mère.

On a pris le moment qui précède celui où elle fut enlevée par Pluton.

27. Offrande présentée dans le Temple de Vénus.

28. Une Prêtresse brûle de l'encens sur un trépied.

29. Une Femme qui sort des Bains.

Ces six Tableaux ont chacun 2 pieds 10 pouces, sur 2 pieds 2 pouces.

30. Une Femme qui arrose un pot de Fleurs.

Tableau ovale de 2 pieds 2 pouces, sur 1 pied 9 pouces. Tous ces sujets sont traités dans le goût & le costume antique.*

VIEN (1716–1809) « réformateur de l'École Française» est Académicien depuis 1754. Il a déjà dans son atelier Vincent et Suvée qui ont pu l'aider dans l'exécution des œuvres exposées; David y entrera bientôt. On applaudit en général à sa conception de l'Antiquité: « On y retrouve avec plaisir l'antique sans y être affecté de ce froid et de ce triste qui y règnent souvent » (*Journal encyclopédique*). Il ramène « le goût sage, noble et simple» de l'antique, écrit Fréron. Sa simplicité, sa sobriété sont vantées par les *Amateurs*.

La Marchande à la toilette. « Vous vous attendez sans doute à voir des pompons et des dentelles. Non,

Monsieur, la marchandise est plus précieuse; ce sont trois petits amours à vendre dont l'un est brun, l'autre blond et le troisième châtain: deux sont dans un panier, la marchande en tient un par les ailes et le présente à une jeune femme assise, derrière laquelle est une suivante debout qui paraît experte et connaisseuse sur cette marchandise. Le geste de l'Amour présenté est tout-à-fait expressif, et a été entendu de tout le monde» (M. du P., p. 16).

Les autres critiques citent le tableau sans le commenter, sauf les *Amateurs* qui le vantent en général. Du P. regrette que les femmes n'aient pas le canon antique, elles sont trop sveltes, et ne ressemblent pas à la Vénus de Médicis «que l'on regarde avec raison comme la règle de la beauté».

Le tableau est gravé par Beauvarlet qui expose son estampe au Salon de 1779 (annoncée dans le *Journal de Paris*, 1778). Il appartient au duc de Brissac; celui-ci le donne à Mme du Barry qui le place dans sa chambre à Louveciennes. Confisqué à la Révolution, il est actuellement au château de Fontainebleau (91). Une esquisse figure à la vente Godefroy (1813, n° 126).

L'œuvre a eu un succès énorme non pas au XVIII^e siècle mais sous le second Empire; au Salon de 1859, au moins une statue de Denécheau s'en inspire ainsi qu'une statue d'E. L. Lequesne et un émail de M^{elle} Philip. Baudelaire (*Curiosités esthétiques*, éd. Crépet, I, p. 299) se moque de cette foison de marchandes d'amour «qui offriront leur marchandise suspendue par les ailes comme un lapin par les oreilles, et qu'on devrait renvoyer à la place de la Morgue, qui est le lieu où se fait un abondant commerce d'oiseaux plus naturels».

La *Glycère* tient cinq couronnes de fleurs. Le tableau a appartenu à Jean de Julienne; il figure à sa vente, 1767 (733 fr.).

Les *Saisons*. Mathon parle de la grande pureté du dessin, de la simplicité majestueuse des figures, mais il reproche à Vien son coloris trop brillant, son manque de caractère et de variété.

Les quatre tableaux ont été commandés en 1762 à Vien par Mme Geoffrin qui les a payés la somme considérable de 6 000 livres. Elle les mit dans sa chambre à coucher; ils passèrent chez sa fille, puis chez son neveu La Bédoyère, et ils figurent à la vente du château de Raray en 1936 (n° 21).

L'autre *Glycère* est une allégorie du Printemps, datée de 1763; *Proserpine orne le buste de Cérès*, une allégorie de l'Été, datée de 1762; gravée par Beauvarlet (92); l'*Offrande au temple de Vénus*, une allégorie de l'Automne, datée de 1762; gravée par Beauvarlet (93); la *Prêtresse brûlant de l'encens*, allégorie de l'Hiver, datée de 1762.

La *Femme qui sort des bains* a figuré à la vente du duc de Choiseul en 1772 (2 050 fr.), puis à celle de Servatius en 1854 (2 050 fr.), à la vente Rhoné en 1861.

Jeune femme arrosant des fleurs. Comme Diderot, Mathon trouve le tableau merveilleux; c'est lui surtout dont il fait l'éloge. Il a passé dans une vente anonyme à Paris, le 5 mai 1900; il a fait 325 fr.

Sur ces envois de Vien, voir M. Praz, «Herculaneum and European Taste», *The Magazine of Art*, déc. 1939, pp. 684–93.

Par M. DE LA GRENÉE, *Professeur*

31. Suzanne surprise au bain par les deux Vieillards.
 Tableau de 5 pieds de large, sur 4 pieds de haut.*

32. Le lever de l'Aurore: elle quitte la Couche du vieux Titon.
 De même grandeur que le précédent.*

33. La douce Captivité.
 Tableau ovale.*

34. La Vierge prépare les alimens de l'Enfant Jésus.
 Tableau de 18 pouces, sur 14 pouces.*

35. Autre Vierge.
 Tableau de 11 pouces, sur 10 pouces.*

36. Le Massacre des Innocens.
 Dessein de 2 pieds 3 pouces de long, sur 1 pied 10 pouces de large.*

37. Josué combattant contre les Amorrhéens, commande au Soleil de s'arrêter, & remporte une victoire complète.

Dessein de même grandeur que le précédent.*

38. La Mort de César: il se couvre le visage de son manteau, appercevant Brutus à la tête des Conjurés.

Dessein d'environ 18 pouces sur 12.*

39. Servius Tullius, jetté du haut des degrés du Capitole, & assassiné par les ordres de Tarquin.

De même grandeur que le précédent.*

40. Un Christ en Croix, dessiné à la sanguine.*

41. Un Portement de Croix.

Petit dessein.

L. J. F. LA GRENÉE revient de Russie.

Sa *Suzanne* est en général admirée. Mathon (p. 21) résume assez bien l'opinion générale, « la beauté frappante de cette femme, la frayeur, le danger où on la voit exposée inspirent aux spectateurs l'intérêt le plus vif; l'audace des vieillards fait frémir ». M. du P. analyse l'œuvre en détail; il remarque que le peintre, « orateur de la chasteté et du vice qui lui est opposé », rend avec l'expression la plus forte « ces deux mouvements de l'âme »; on ressent l'horreur dont est saisie Suzanne, mais les beautés de la jeune femme « légèrement voilées, excusent le désir, et le font passer dans le cœur des spectateurs ».

Au point de vue technique, Fréron célèbre la couleur « argentine et douce, vraie et de nature à ne pouvoir que gagner avec le temps... »; M. du P. de même donne des louanges au dessin, au trait correct et pur, aux charmes de l'expression, et à la fraîcheur comme à la vérité du coloris.

Le tableau a été, d'après les notes de l'artiste, vendu à l'évêque de Warmy, en Pologne, pour 3600 l.; il est dans une collection privée finlandaise. Un autre exemplaire a passé à la vente La Grenée, 1814, n° 2 (13 × 17 p.).

Les « petits tableaux » de La Grenée n'ont pas, en général, « fait le même plaisir » que sa Suzanne, bien qu'ils ne soient pas jugés « sans mérite ».

Pour l'*Aurore*, les *Amateurs* regrettent qu'il y ait trop de personnages; et M. du P. que le tableau soit trop éclairé, si bien qu'on oublie « que c'est un jour naissant »; il aurait voulu que Tithon et l'Aurore aient été plus peinés de leur séparation. Mathon est très louangeur, à la fois pour le coloris « d'une fraîcheur et d'une vérité admirables » et pour le contraste entre la jeunesse de la femme et la « vieillesse avancée » de l'homme. Il réfute, sans la connaître, l'opinion de Diderot.

L'*Aurore* passe en 1814 à la vente La Grenée sous le n° 15; on rappelle que cette œuvre « libre de faire et brillante de couleur » a été peinte en 1763.

La Douce Captivité est, écrit M. du P., « une jeune et belle femme tenant une colombe enchaînée par un ruban; elle en reçoit les caresses qu'elle lui rend avec amour ».

L'œuvre, citée « avec plaisir » par les *Amateurs* enchante, par sa sensualité, Mathon qui lui consacre une page entière. Du P. signale au point de vue technique sa couleur chaleureuse et son « fini précieux »; le morceau « fait illusion ».

Le tableau, peint pour l'abbé de Breteuil, figure à la vente Lalive de Jully en 1779, n° 119 (« La Tourterelle », indiqué comme « resté à la maison »). Il est gravé par E. Fessard (95).

La Mort de César est capable, selon Mathon, d'arracher des larmes. Les autres critiques n'en parlent pas.

Du *Massacre des Innocents*, personne ne parle; sans doute le tableau ne fut-il pas exposé. Il figure à la vente La Grenée en 1814, sous le n° 5: Sur le devant, une femme éplorée saisit le glaive d'un soldat prêt à percer l'enfant qu'elle s'efforce de soustraire à sa cruauté (22 × 18).

Les n°s 36 à 41 ne figurent pas dans la liste des œuvres de La Grenée rédigée par lui-même (cf. Goncourt, *Portraits intimes du XVIIIe siècle*, éd. définitive, II, pp. 77–111).

ADJOINTS A PROFESSEUR

Par M. DESHAYS, *Adjoint à Professeur*

42. Le Mariage de la sainte Vierge.
 Tableau de 19 pieds de haut, sur 11 pieds de large.*

43. La Chasteté de Joseph.
 Tableau de 4 pieds 6 pouces, sur 5 pieds 4 pouces.*

44. Danaé & Jupiter en pluye d'or.
 Tableau de 3 pieds, sur 2 pieds 6 pouces.

45. La Vierge & l'Enfant Jésus.
 Tableau de 2 pieds 6 pouces, sur 2 pieds.

46. Deux Têtes: l'une Vieillard, l'autre d'une jeune Femme.

47. Trois Tableaux ovales, représentans des Caravannes.

48. Une Caravanne.
 Tableau de 5 pieds, sur 4 pieds.

J. B. DESHAYS. *Le Mariage de la Vierge*. Deshays est un des triomphateurs du Salon. Ce jeune homme est le « soleil levant de la peinture française, et c'est là la meilleure de ses œuvres ». Tous ceux qui ont quelques idées du beau, du grand et du sublime ne se sont jamais lassés de le voir, et tout s'est réuni pour former un concert de louanges bien méritées (M. du P.); « les spectateurs s'arrêtent avec complaisance » (*Journal encyclopédique*) devant le tableau qui reçoit des « applaudissements universels » (Fréron).

La composition est « majestueuse et sublime », pleine de « poésie ». Le Grand Prêtre, au visage tourné vers le Ciel, a une onction sainte et un caractère de majesté; la Vierge a une beauté céleste, St Joseph un cœur plein de candeur et de droiture. Le morceau est religieux et touchant (du P.). Le coloris est remarquable, les lumières et les ombres par grandes masses donnent une harmonie totale.

Mathon, généralement louangeur, n'est pas satisfait de la Vierge; il estime que les anges étaient inutiles, et il critique le décor et l'exactitude archéologique, car, dit-il, les Juifs ne se mariaient pas dans le Temple, et on ignorait les flambeaux de cire. Le *Journal encyclopédique* trouve la figure du Grand Prêtre un peu trop courte, et celle de la Vierge un peu trop élancée.

Le tableau était destiné à une église de province, puisque les *Amateurs* reprochent à Paris « d'abandonner aux Temples de province des morceaux de distinction comme celui-ci ». Il est à St-Pierre de Douai. Un dessin aux trois crayons de ce sujet a fait 23 fr. à la vente Noury en 1785. A la vente Deshays (1765), nous relevons sous le n° 37 « trois belles pensées ou études différentes du *Mariage de la Ste Vierge*, pour le tableau qui a satisfait infiniment les connaisseurs en 1763 » (plume; lavé de bistre); autres n° 37 bis.

Joseph et la femme de Putiphar. Les *Amateurs* (p. 32) vantent la figure de Joseph, la noblesse de son invocation au Ciel, sa fraîcheur, sa suavité. Mais toute l'attention se porte vers la femme de Putiphar. Cette jeune femme qui a le plus beau corps du monde (du P.) a une carnation tendre et séduisante. Mathon dit que « sa cuisse moitié nue, moitié couverte d'un voile transparent, a été regardée comme un chef-d'œuvre de l'art »; les *Amateurs* parlent aussi de « ce que le linge dont elle est couverte laisse voir », et du P. regrette de constater que « le vice est mieux prononcé, et a des caractères plus marqués que la vertu ».

Mathon trouve que c'est une erreur de l'avoir représentée jeune: il aurait fallu montrer « une de ces femmes ardentes qui ont perdu depuis longtemps toute habitude de rougir », une brune et non une blonde. Le

Journal encyclopédique aurait voulu pour elle « cet air de noblesse qui inspire et qui semble exiger ».

Nous ignorons où est ce tableau pour lequel Deshays avait fait de nombreuses études (cf. sa vente, 1765, n^{os} 15, 33, 39, 45, un dessin à la vente Vassal de St-Hubert en 1779).

Jupiter et Danaé : le sort de ce tableau est ignoré. Un dessin à la plume et au bistre (vente Deshays, 1765, n^{os} 29, 76) est au Louvre (106).

La *Vierge à l'Enfant* est perdue; un dessin a passé à la vente Deshays, n° 74. Deshays possédait des têtes de Vierge de Carle Van Loo et de Le Sueur dont il s'est peut-être inspiré.

Deux têtes : Vieillard, Jeune Femme. Peut-être la tête de vieillard est-elle le pastel, n° 7 de la vente Deshays.

La *Résurrection de Lazare* n'est pas au livret. Du P. y trouve une variété d'expression des personnages qui l'enchante. Fréron admire l'ordonnance vaste et ingénieuse. Les *Amateurs* célèbrent la différence des Saintes-Femmes, l'une étonnée, l'autre admirant, et ils rappellent que les plus illustres confrères de son auteur l'ont comparée aux plus belles productions de Lafosse. Personne ne semble prendre garde à la figure du Christ, si singulière selon Diderot.

A la vente Deshays, deux dessins pour ce tableau figurent sous les n^{os} 68 et 75. Une esquisse est au Louvre (Guiffrey 26 200) (96).

Des *Caravanes*, dont Diderot ne parle pas, quatre sont indiquées au livret, deux seulement sont exposées, dit Mathon. Les *Amateurs* les rapprochent des ouvrages de Benedetti (Castiglione). Ce doit être celles de la vente Trouard (1879) indiquées comme « dans le genre de Benedette ». Déjà en 1761, Boucher avait exposé des *Pastorales* « dans le genre du Benedette ».

Par M. AMÉDÉE VANLOO, Peintre du Roi de Prusse,
Adjoint à Professeur

49. **S. Dominique prêchant devant le Pape Honoré III.**
 Tableau de 8 pieds 10 pouces de hauteur, sur 9 pieds 5 pouces de largeur.*

50. **S. Thomas d'Aquin inspiré du S. Esprit, dans la composition de ses Ouvrages.**
 Tableau de 8 pieds 10 pouces, sur 9 pieds 5 pouces.*

51. **L'Enfant Jésus & un Ange, avec les attributs de la Passion.**
 Tableau de 5 pieds 3 pouces de largeur, sur 8 pieds de hauteur.

52. **Deux Tableaux de Jeux d'Enfans.**
 Chacun de 4 pieds 6 pouces de largeur, sur 3 pieds 10 pouces de hauteur.

Charles-Amédée VAN LOO, fils de Jean-Baptiste. Ses *tableaux* sont « très estimés des connaisseurs » (*Journal Encyclopédique*). Fréron vante leur grâce et leur coloris aimable. Mathon célèbre surtout leurs effets d'ombre; pour lui le coloris n'est qu'*assez* beau; de même du P. remarque que le coloris est suave, avec un accord doux dans les teintes, mais n'est pas très brillant.

C'est La Porte qui est le plus aimable. Il loue les « heureux progrès » de Van Loo, résultant peut-être de sa résidence momentanée en France, et ses lumières « qui paraissent se croiser, comme si elles partaient de points opposés ».

Par M. CHALLE, Professeur pour la Perspective

53. **La Mort d'Hercule.**
 Tableau de 6 pieds de haut, sur 5 de large.*

54. **Milon de Crotone, la main prise dans un arbre & dévoré par un Lion.**
 De même grandeur que le précédent.*

55. Vénus endormie.

Tableau de 8 pieds 6 pouces de hauteur, sur 5 pieds de largeur.*

56. Esther évanouie aux pieds d'Assuérus.

Tableau de 5 pieds de haut, sur 6 pieds de large.*

57. Quatre Desseins de composition d'Architecture, Idées prises sur les plus grands monumens de l'Égypte, de la Grèce & de Rome.*

Charles-Michel-Ange CHALLE. *Trois Mythologies: Hercule, Milon, Vénus.* Comme Diderot, M. du P. regrette de voir que l'auteur imite les anciens et donne d'avance à ses tableaux « cet air de dégradation que les mains du Temps n'ont que trop imprimé sur les plus beaux ouvrages de l'école romaine ou flamande. C'est peindre la jeunesse avec des rides et des cheveux blancs ». Le *Journal encyclopédique* voudrait plus de correction dans le dessin et plus de rigueur dans le choix des couleurs qui sont trop noires. Mathon également regrette l'affectation de Challe « d'imiter par anticipation le vernis précieux pour les amateurs que le temps et la fumée donnent aux vieux tableaux ». Le public n'a pas goûté cette « singularité », et les amateurs ont trouvé qu'en « employant le ton noir du Rembrandt ou de l'Espagnolet, il n'avait pas atteint la force et l'effet de ces grands maîtres ».

La *Mort d'Hercule* figure à la vente Challe (1778, n° 265), avec l'indication qu'il est gravé par J.-B. Michel. Cette indication est exacte, et Michel a gravé aussi d'après Challe la *Mort de Didon*.

Le *Milon de Crotone*, de même, figure à la vente Challe (1778, n° 266). Le catalogue dit qu'il est gravé et que l'estampe est dédiée au duc de Richelieu.

Mathon vise surtout la *Vénus endormie* lorsqu'il parle des tableaux de Challe trop noirs; il déplore cet effet, car cette Vénus avec un peu plus d'éclat dans le coloris « pourrait être regardée comme un chef-d'œuvre ». Du reste, « l'effet du sommeil est très bien exprimé ». La *Vénus* doit être la Femme endormie que regarde l'Amour, qui figure à la vente Challe (1778, n° 272).

Esther évanouie. Du P. signale que « bien qu'elle ait donné quelque prise à la censure », elle réunit de grandes beautés, mais celle de Restout lui fait grand tort. Du reste, son coloris « trop gris » fait croire aux spectateurs qu'elle est morte (*Journal encyclopédique*).

Mathon est presque seul à parler des *Monuments*: « Ils font beaucoup d'effet; on les a trouvés fort supérieurs aux tableaux du même auteur. »

CONSEILLERS

Par M. CHARDIN, *Conseiller & Trésorier de l'Académie*

58. Un Tableau de Fruits.

59. Un autre représentant le Bouquet.

Ces deux Tableaux appartiennent à M. le comte de S. Florentin.

60. Autre Tableau de Fruits, appartenant à M. l'Abbé Pommyer, Conseiller en Parlement.

61. Deux autres Tableaux représentans, l'un des Fruits, l'autre le débris d'un Déjeûner.

Ces deux Tableaux sont du cabinet de M. Silvestre, de l'Académie Royale de Peinture, & Maître à dessiner de S. M.

62. Autre petit Tableau, appartenant à M. Lemoyne, Sculpteur du Roi. Autres Tableaux sous le même N°.*

CHARDIN, qui a 64 ans, ne fit pas autant sensation que Diderot pourrait le faire croire. On l'admira, en le considérant comme « maître en son genre » (*Amateurs*, p. 37), mais maître en un genre inférieur. Mathon (p. 37) reconnaît qu'il imite parfaitement la nature, mais il regrette que ses figures ne soient pas jolies. Le *Journal Encyclopédique* le complimente brièvement de son « charmant pinceau », et de sa « vérité frappante ». Fréron célèbre sa force, sa vérité, et dit que ses tableaux exposés sont les plus beaux qu'on ait vus de lui.

M. Wildenstein (*Chardin*, p. 23) remarque justement, d'ailleurs, que l'année 1763 est très importante pour lui, car c'est celle où Diderot, qui l'avait jusque-là négligé, le découvre subitement ; désormais le peintre trouvera chaque année en lui « le thuriféraire le plus agissant et le plus passionné » alors que les autres critiques se détourneront de lui, et remarqueront tout au plus, avec une indulgence dédaigneuse, que ses morceaux « rappellent son meilleur temps ». Diderot est devenu, d'ailleurs, l'ami de Chardin ; avant ou après le Salon, on ne sait, et il serait intéressant de le savoir, car il aurait peut-être été le guide de Diderot dès cette époque comme il le sera plus tard.

Les envois de Chardin au Salon sont très difficiles à identifier, car les mentions du catalogue sont très sommaires. Cependant, grâce précisément à la description de Diderot, M. Wildenstein a pu prouver que le *Bocal d'Olives* du Louvre a figuré au Salon (Wildenstein, n° 786, fig. 117. 0·68×0·95. Signé, daté de 1760. Brière, n° 107). Cette toile ne peut être, comme on le dit généralement, un des trois tableaux de fruits en-voyés par Chardin ; il devait être un des « tableaux sous le même numéro », apportés sans doute plus tard par Chardin pour compléter son envoi, hypothèse que peut confirmer sa date de 1760 : pour nourrir son Salon, Chardin aurait exposé plusieurs tableaux plus anciens (97).

Diderot, qui a remarqué ce tableau dans l'escalier du Salon, ne dit rien des six autres exposés certainement en meilleure place. Parmi ceux-ci figurait sous le n° 61 le *Débris d'un déjeuner* du Louvre (Wildenstein, n° 1060, fig. 89, 38×45. Cat. Brière, n° 111) daté de 1763 dont le pendant des *Fruits*, appartenant comme lui à M. de Silvestre, n'a pu être identifié (peut-être, mais non à coup sûr, le n° 18 de la vente Silvestre avec son pendant et un autre, fig. 89. Autrement il ne figurerait pas à cette vente). Deux autres tableaux datés de 1763 sont au Louvre : les *Raisins et Grenades avec des pommes...* (Wildenstein, n° 865, fig. 115) et le *Dessert* ou la *Brioche* (Wildenstein, n° 1090, fig. 161. Les deux tableaux ont appartenu à Livois, à Gamba, à La Caze. 47×56) ; nous y verrions volontiers les *Fruits* et le *Bouquet* du Salon appartenant à Phélippeaux de la Vrillière, Comte de St-Florentin (n°s 58 et 59 du livret).

Deux autres Chardin furent exposés : des *Fruits* appartenant à l'abbé Pommyer, son ami (Salon, n° 60 ; Wildenstein, 879 ter), perdus ; et un tableau appartenant au sculpteur Le Moyne, amateur de l'artiste (n° 62, cf. Wildenstein, n° 793, fig. 98 ; en 1931 à Charles Masson). Le Moyne possédait sept tableaux de Chardin.

*Par M. DE LA TOUR, Conseiller**
Portraits en Pastel

63, Monseigneur le Dauphin.

64. Madame la Dauphine.

65. Monseigneur le Duc de Berry.

66. Monseigneur le Comte de Provence.

67. Le Prince Clément de Saxe.

68. La Princesse Christine de Saxe.

69. Autres Portraits, sous le même N°.

LA TOUR. Mathon écrit (p. 38): « Ses productions ne manqueront jamais d'admirateurs, surtout quand il nous tracera avec sa supériorité ordinaire des portraits aussi précieux pour notre nation que ceux qu'il a exposés cette année. » Il y a de la précision et de l'éclat dans ses draperies. Mais le pastel est un « genre froid qui manque presque toujours d'expression et d'effet, qui rend faiblement les passions ».

Fréron admire le dessin, l'exécution, la vérité.

Le *Portrait du Dauphin*, commande officielle, est perdu (Wildenstein, n° 287) après avoir figuré à Versailles au XVIIIe siècle. Il en a existé des copies; Coqueret, maître de dessin des pages, l'a copié en 1761 pour l'évêque d'Arras. Celui de *la Dauphine*, aussi commande du Roi, a disparu également (Wildenstein, n° 324). Celui du *Duc de Berry*, futur Louis XVI, payé à l'artiste 2 400 livres (Wildenstein, (n° 26) ou 3 000 livres en 1762 (0^1 2262, fol. 330v), est peut-être connu par une réplique d'une collection nancéienne (W. n° 27).

Le *Comte de Provence*, futur Louis XVIII, « d'une ressemblance parfaite » (du P.), est au Musée du Louvre (Wildenstein, n° 7, fig. 15).

Le *Prince Clément de Saxe*, frère de la Dauphine, qui est venu en France en 1761, n'est pas connu (W. n° 479), mais il y en a une préparation à St-Quentin (W. n° 480, fig. 254). De même pour la *Princesse Christine de Saxe*, leur sœur, venue à Paris en 1762 (W. n° 482).

Le *Portrait de Le Moyne* (*Autres portraits . . .*) est sans doute l'exemplaire du Louvre (Wildenstein, n° 271, fig. 75). C'est bien Le Moyne « tel qu'il est dans son atelier, dans le négligé d'un homme occupé » (*Journal encyclopédique*).

Le *Portrait d'ecclésiastique* est sans numéro.

Cet ecclésiastique « connu dans le public et considéré dans la magistrature » (*Amateurs*) est certainement l'abbé François-Emmanuel Pommyer, conseiller de Grand'Chambre, président de la Chambre du Clergé, et Académicien libre. Notre impression, née de l'énumération de ces titres, se confirme lorsqu'on lit dans le *Journal encyclopédique* que cet abbé « musqué, frisé et paré regarde l'artiste avec un sourire assez malin ». Cette description s'applique exactement au portrait de l'abbé qui est au Musée de St-Quentin (n° 23. Wildenstein, n° 382, fig. 190. Wildenstein signale un autre exemplaire dans l'ancienne collection Decourcelle, n° 383, fig. 78, et une préparation à Mme Thalmann, n° 384, fig. 191).

ACADÉMICIENS

Par M. FRANCISQUE MILLET, *Académicien**

70. Deux Tableaux de Paysage, sous le même numéro.

Joseph-Francisque MILLET. Mathon, qui parle de tout et craint d'oublier un talent quelconque, tient à citer ses Paysages: « Ils étaient si fort dans l'ombre qu'il était presque impossible de les voir. Je ne sais s'ils auraient beaucoup gagné à être placés autrement. »

Les *Amateurs* disent brièvement qu'ils lui font honneur.

Par M. BOIZOT, *Académicien*

71. Argus discourant avec Mercure.
 Tableau de 4 pieds de haut, sur 3 pieds de large. *

72. Deux Enfans qui reçoivent les récompenses dues à leurs talens. *

73. Autre Tableau où ils reçoivent celles attachées au métier de la guerre. *
 Pendant du précédent.

74. La Sculpture.

Ces trois derniers Tableaux ont chacun 20 pouces de haut, sur 16 de large.*

BOIZOT. Ses œuvres font, selon les *Amateurs*, « honneur à leur auteur ».

Mercure et Argus. Mathon écrit que Mercure cherche à endormir Argus, et « suivant la tournure que prend leur conversation, il y a tout à espérer qu'il y réussira ». Le tableau est « un peu froid », mais quelques personnes l'ont vu avec plaisir. Il décrit aussi les trois autres tableaux du même auteur, sans enthousiasme.

Le tableau est inconnu, ainsi que les *Trois tableaux d'enfants.*

Par M. VÉNEVAULT, *Académicien**

75. Plusieurs ouvrages en miniature sous le même numéro.

Nicolas VÉNEVAULT. Le catalogue n'indique pas le sujet de ses miniatures mais Mathon (p. 40) cite des portraits et une *Madeleine*, laquelle, dit le *Journal encyclopédique*, a réuni tous les suffrages, et les *Amateurs* citent une composition « dans laquelle on voit un homme connu dans la littérature qui, sous habit ordinaire d'abbé, fait une lecture à une jolie femme, sa parente ». Fréron le félicite de sa facilité et de la fraîcheur de ses couleurs.

La *Madeleine* figure sans doute à la vente Vénevault, 1776, n° 32 (4×3 p.; *Madeleine pénitente*). Il est impossible d'identifier les portraits, Vénevault en faisant beaucoup pour les boîtes et les bracelets.

Par M. BACHELIER, *Académicien*

76. L'Europe Sçavante, désignée par les découvertes qu'on y a faites dans les Sciences & dans les Arts. Le Roi qui les encourage, y est représenté. Le Louvre, qui est leur Sanctuaire, termine l'Horison.

Tableau de 10 pieds 6 pouces de hauteur, sur 5 pieds 6 pouces de largeur.

77. Le Pacte de Famille: représenté par des Enfans rassemblés autour de l'Hôtel de l'Amitié, qui jurent sur la cendre de Henri IV: leur serment est prononcé par l'Amitié. Un Génie élève les Portraits des Bourbons vers un palmier, symbole de la gloire.

Ce Tableau a 10 pieds 8 pouces de hauteur, sur 3 pieds 5 pouces de largeur.

78. Autre Tableau représentant les Alliances de la France.

Tableau de 10 pieds 5 pouces de hauteur, sur 3 pieds 5 pouces de largeur.

Ces trois Tableaux sont destinés à décorer la salle du Dépôt des Affaires Étrangères, à Versailles.*

79. La Mort d'Abel: sujet tiré du Poëme d'Abel, de M. Gesner.

Tableau de 4 pieds 6 pouces de haut, sur 3 pieds 6 pouces de large.*

80. Plusieurs Esquisses en grisaille: sujets tirés du Poëme d'Abel, de M. Gesner.*

81. Autre Esquisse en grisaille, sur la Paix.

BACHELIER. *Allégories.* L'opinion générale est que Bachelier a, en ce Salon de 1763, déçu l'attente des visiteurs. Mathon dit qu'il n'est pas très heureux dans ses allégories; le *Journal encyclopédique* regrette

de le voir traiter l'histoire alors qu'il est plus à l'aise devant « la nature prise au milieu d'un parterre » de fleurs. M. du P. essaie de le défendre, parlant de l'ingéniosité de ses allégories, de l'agencement de ses figures, de la poésie de ses compositions, mais il doit reconnaître une certaine froideur, l'erreur d'avoir employé des enfants qui « ne peuvent exprimer que de petites passions », les couleurs « faibles et qui semblent passées ».

Ils sont à l'endroit auquel ils étaient destinés, c'est-à-dire dans l'actuelle Bibliothèque de Versailles (99).

La Mort d'Abel. Le tableau est étudié en détail par du P. (pp. 36–37). Il constate que l'auteur a médité son sujet et « s'en est affecté ». « La première vue de ce tableau fait sentir ce frémissement involontaire que le poème . . . a excité dans tous les cœurs sensibles et vertueux. » Mathon parle du feu et de l'intelligence du peintre, les *Amateurs* de la force du génie et de l'exécution qu'il montre dans plusieurs esquisses en grisaille se rapportant à d'autres passages du même poème; on souhaite qu'il exécute la suite entière; car ses esquisses ont un esprit et un caractère dignes des grands maîtres d'Italie.

C'est sur ce tableau que Bachelier vient d'être reçu à l'Académie comme peintre d'histoire.

Diderot excepte une des esquisses de sa sévérité. Bachelier demanda, et obtint de l'Académie en 1765 de reprendre son œuvre, et de donner à la place le *Cimon d'Athènes* qui est actuellement au Louvre.

Par M. PERRONNEAU, *Académicien**

82. M. & Mme de Trudaine de Montigny.
 Portraits en ovale.

83. M. Asselart, Bourguemestre d'Amsterdam.

84. M. Hanguer, Échevin d'Amsterdam.

85. Mme de Tourolle.

86. M. Guelwin.

87. M. Tolling.

88. Mme Perronneau, faisant des nœuds.

PERRONNEAU. L'*Avant-coureur* dit qu'il s'est surpassé; « plusieurs pastels de sa façon sont admirés des gens de goût ». De même les *Amateurs* les voient avec satisfaction « tant pour les vérités de ressemblance que pour d'autres parties qui méritent l'attention des connaisseurs ».

C'est précisément sur cette ressemblance que Mathon les attaque, car, dit-il, « ils sont sans doute très ressemblants, ce qui en donne le prix, mais on ne peut en juger », et l'ensemble, en partie pour cette raison, lui paraît « froid » (p. 44).

« On n'en parle plus », écrit Diderot; mais c'est que Perronneau était allé en Hollande d'où il rapportait précisément, en 1763, plusieurs portraits: trois perdus, ceux de MM. Tollin, Geelvinck, Hogguer; Hasselaer (repr. par Ratouis de Limay, pl. 24, p. 81), auxquels il avait ajouté trois portraits de femmes, et celui de Mme Trudaine de Montigny.

Par M. VERNET, *Académicien*

89. Vûe du Port de Rochefort; prise du Magasin des Colonies.
 Le Bâtiment à droite, sur le devant du Tableau est la Corderie: ceux du fond à l'autre extrémité du Port sont les Magasins. On y voit un Vaisseau qu'on chauffe pour le caréner, un Vaisseau sur le chantier, & un autre dans un bassin

pour y être radoubé. Le premier plan du Tableau étant près du Magasin des Colonies, on y a peint des approvisionnemens destinés pour ces Colonies. On débarque & l'on transporte du chanvre pour la Corderie, d'où sortent des cordages pour être embarqués. C'est le moment du départ d'une Escadre. La marée est haute, & l'heure est le matin.*

90. Vûe du Port de la Rochelle; prise de la petite Rive.

Les deux Tours qu'on voit dans le fond, sont l'entrée du Port qui assèche en basse marée. Pour jetter quelques variétés dans les habillemens des Figures, on y a peint des Rochelloises, des Poitevines, des Saintongeoises, & des Olonnoises. La Mer est haute, & l'heure du jour est au coucher du Soleil.

Ces deux Tableaux appartiennent au Roi, & sont de la Suite des Ports de France, exécutés sous les ordres de M. le Marquis de Marigny.*

91. Les quatre Parties du Jour, représentées,
Le Matin, par le lever du Soleil.
Le Midi, par une Tempête.
Le Soir, par le coucher du Soleil.
La Nuit, par un clair de Lune.*
Ces quatre Tableaux ont été ordonnés par Monseigneur le Dauphin, pour sa Bibliothèque, à Versailles.

92. La Bergère des Alpes, sujet tiré des Contes Moraux de M. Marmontel. On a pris le moment où la Bergère, en racontant ses malheurs au jeune Fonrose, lui montre la Tombe de son mari.*

93. Plusieurs autres Tableaux sous le même numéro.

VERNET. Le public se porte en foule, selon Fréron, devant ses tableaux. On y admire, dit-il, une imitation exacte de la nature; « un artiste distingué dit ignorer par quelle magie on arrivait à ce résultat ». L'admiration, écrit du P., « est sur tous les visages, le cri de la surprise sur toutes les lèvres », car l'artiste a toutes les manières sans en avoir aucune, il n'est faible dans aucune partie de son art, il dépasse Claude, Van der Cable et Salvator Rosa.

La technique de Vernet est aussi admirée: l'*Avant-coureur* vante sa couleur et son exécution; le *Journal encyclopédique*, sa couleur et son fini; Mathon son coloris vrai et brillant et ses figures bien dessinées.

Le *Clair de Lune*, ou la *Nuit*, destiné à la Bibliothèque du Dauphin à Versailles, a frappé vivement plusieurs personnes (Fréron), et c'est surtout sur ce tableau qu'on l'égale à Claude (*Amateurs*). Mathon

espère que dans la Bibliothèque du Dauphin on les verra d'assez près, car de loin on en perd les détails.

Le tableau, peint en 1762, est à Versailles; on en connaît de nombreuses répliques qu'explique son succès (Ingersoll-Smouse, n°s 762-6).

La *Vue du port de Rochefort* n'a été citée nulle part. Elle est au Louvre, et a été peinte en 1762, sur place (Ingersoll-Smouse, n° 761).

La *Bergère des Alpes* a été commandée en 1763 par Mme Geoffrin. (Cf. Marmontel, *Mémoires*, 1857, p. 241.) Elle est rarement citée. Mathon (p. 89) signale cependant le mot de deux femmes regardant le tableau. L'une dit: « Le berger a l'âme bien tendre, sa compassion annonce une belle âme », et l'autre: « Que sa taille est bien prise! »

Le tableau saisi en 1792 chez le financier Boutin a figuré au Musée du Louvre et à Compiègne. Il a été

envoyé à Tours en 1956 (100). Il y en a une répétition au Musée Calvet d'Avignon. Hubert Robert a traité le même sujet.

La Rochelle. Le tableau peint sur place en 1762 pour le Roi est au Musée de la Marine (103).

Par M. ROSLIN, *Académicien*

94. Madame la Comtesse d'Egmont.*

95. M. le Duc de Praslin, Ministre des affaires étrangères.

96. M. le Comte de Czernichew, Ambassadeur extraordinaire de Russie à la Cour de France, vêtu en habit de l'Ordre de S. André.

97. M. le Baron de Scheffer, Ambassadeur extraordinaire de Suède à la Cour de France.

98. M. l'Abbé Chauvelin, Conseiller en la Grand'Chambre du Parlement.

99. M. l'Abbé de Clairvault.

100. Plusieurs Portraits, sous le même N°.

ROSLIN. Sur *La Comtesse d'Egmont*, tout le monde pense comme Diderot: le *Journal encyclopédique* est satisfait des habillements, mais «la tête n'a pas fait le même plaisir; la figure est plus âgée et semble annoncer un air d'humeur qui ne va pas avec la beauté qu'il représente.» *L'Avant-Coureur* explique que l'artiste, pour montrer qu'on peut peindre sans ombres, «a fait venir le jour en face de son tableau, ce qui ne lui produit au moyen de toutes les étoffes blanches aucune masse, aucun repoussoir ou opposition, et ce qui n'empêche pas son tableau d'être très brillant, très galant, très intéressant, et le satin d'une vérité frappante. Ce tour de force a très bien réussi, mais nous ne conseillons pas à tout le monde de le tenter». Le portrait (cat. Lundberg, n° 171) est à Versailles (107); celui du *Duc de Praslin* (cat. Lundberg, n° 152) au Musée National de Stockholm (109).

Les critiques, séduits par le beau faire, admirent surtout *Le Comte de Czernichew*, pour «la fidélité des étoffes très riches en or et en argent qui forment l'habillement». Le portrait (cat. Lundberg, n° 166) a été gravé par Dupuis, v. *Salons,* II. Celui de *Chauvelin,* qui «paraît un peu trop jeune», selon le *Journal encyclopédique,* est le n° 152 du cat. Lundberg; il a été gravé par Moitte, v. *Salons,* II.

Le Baron de Scheffer (110) est au château de Skokloster en Suède (cat. Lundberg, n° 174, pl. 57). *L'Abbé de Clairvaux,* François Le Blois (cat. Lundberg, n° 176) a été gravé par Launay.

Parmi les autres *Portraits* figuraient peut-être *Lalive de Jully,* le *Marquis de Laborde, Louis de Conzie* et le portrait du peintre lui-même, tous datés de 1763.

Par M. VALADE, *Académicien*

101. Portrait de Mme de Bourgogne.

102. Portraits de M. Coutard, Chevalier de Saint Louis & de Madame son épouse, sous le même Numéro.

103. M. Loriot, Ingénieur méchanicien.

M. Loriot a trouvé le secret de fixer la Peinture en Pastel: une moitié de ce Tableau est fixée, y compris partie de la tête, pour prouver qu'il n'y a aucun changement dans la couleur entre la partie fixée & celle qui ne l'est pas.

VALADE. *Loriot.* Il est curieux que Diderot, souvent intéressé par les inventions, n'ait pas parlé du portrait de Loriot, qui avait découvert un moyen de fixer le pastel. Ce portrait avait une partie de la tête, une partie des mains et une des draperies fixées. « On laisse aux spectateurs à deviner où et à les distinguer » dit l'*Avant-coureur* du 10 septembre (il en parle de nouveau le 21 septembre). Les *Affiches* du 9 février 1763 annonçaient déjà la découverte du procédé. Un passage de l'*Encyclopédie* (signé De Jaucourt), éd. de 1780, t. XXIV, p. 426, parle du procédé Loriot dont il place la découverte en 1753.

Le tableau est certainement le pastel ovale appartenant en 1907 à Auguste Pellechet (Wildenstein, *La Tour*, nº 273, fig. 98).

Nous donnons le portrait de Mme Coutard (102) qui était dans la collection Maurice Fenaille. M. René Crozet (*Bull. Art. fr.*, 1941–1944, pp. 35 sqq.), ne connaît pas plus que nous le sort présent de ces œuvres.

Par M. DESPORTES, *Académicien**

104. Quatre Tableaux de Fruits, sous le même numéro.
D'un pied de hauteur, sur 15 pouces de largeur.

Les *Fruits* de DESPORTES sont signalés sans commentaires souvent. Le *Journal encyclopédique* les trouve « très bien faits et pris dans la nature ». Mathon est plus réservé, et note qu'on a trouvé un peu d'exagération dans la couleur et la grosseur des fruits, qu'on a critiqué son vert faux, mais que « les raves sont si bien rendues qu'elles prouvent qu'il peut aller loin dans ce genre ».

Nous n'avons pu les identifier.

Il s'agit de Claude-François Desportes, fils de François, âgé de 58 ans, et qui mourra en 1774.

Par Madame VIEN, *Académicienne*

105. Un Émouchet terrassant un petit Oiseau.
Tableau en miniature d'un pied 6 pouces, sur 1 pied 3 pouces.*

106. Deux Pigeons.
Tableau en miniature d'un pied 2 pouces de large, sur 1 pied 3 pouces de haut.*

107. Plusieurs autres Tableaux en miniature, représentans des Oiseaux, des Fruits & des Fleurs, sous le même numéro.

Les tableaux de Mme VIEN, dit Mathon, ont été « vus avec plaisir même par les femmes; on commence à sentir que l'ignorance n'est pas un mérite ni un devoir ». Les femmes devraient être encouragées à cultiver « les belles lettres et les arts » (pp. 51–52). De même les *Amateurs* (p. 45) trouvent que les charmants ouvrages de cette Académicienne, la seule femme dans cette compagnie depuis la Rosalba, « continuent à justifier la rare distinction dont elle a été honorée ». Fréron vante son intelligence. Le *Journal encyclopédique* dit que l'émouchet « a fait beaucoup de plaisir aux vrais connaisseurs ».

Par M. DE MACHY, *Académicien*

108. L'intérieur de l'Église projettée pour la Paroisse de la Magdeleine.
D'après les plans de M. Contant, Architecte du Roi.
Tableau de 6 pieds de large, sur 5 pieds 4 pouces de haut.

109. Le Péristile du Louvre, du côté de la rue Froidmanteau, éclairé par une lampe.
Tableau de même grandeur que le précédent.

110. Deux Tableaux, peints à gouasse, représentans les ruines de la Foire
S. Germain.

111. Statue équestre du Roi Louis XV, à l'instant où après l'avoir enlevée, on la
descend sur son Piedestal.
Tableau de 3 pieds 4 pouces de large, sur 1 pied 9 pouces de haut.

112. Trois Tableaux représentans des ruines d'Architecture.
Deux de ces Tableaux ont 7 pouces de haut, sur 6 pouces de large, & le
troisième a 11 pouces de haut, sur 9 pouces de large.

DE MACHY. *L'intérieur de l'église de la Madeleine* était une perspective faite d'après les projets de Contant d'Ivry (voir ces projets dans la vente Marigny, 1782, n° 381) qui ne furent réalisés que bien après. L'architecture fut particulièrement louée, la Madeleine étant d'après les *Affiches* du 14 septembre 1763 « le plus beau temple qu'il y ait à Paris, sans exception ».

Cette œuvre de de Machy est-elle en relation avec la *Vue au moment de la cérémonie de l'inauguration* (Plume 16 × 26) exposée aux « Trois siècles de dessin parisien », 1946, n° 116 ? Elle figure à la vente de Boullogne, 1787.

Mathon dit qu'elle rend service en renseignant le public, et Fréron que c'est un très beau tableau.

Ruines de la Foire St-Germain. Deux tableaux.
« L'effet de ce spectacle est vivement et fidèlement exprimé » (*Amateurs*, p. 45). L'œuvre est seulement citée par Mathon.

Une gouache de Carnavalet (49 × 74) est sans doute une de celles exposées ici (elle vient de Destailleur);

il en existe une autre (53 × 79) ainsi qu'une peinture aussi à Carnavalet (cf. sur l'ensemble l'exposition « Trois siècles de dessin parisien », 1946, n°s 80 et 81) (104, 105).

Le *Péristyle du Louvre éclairé*, cité par Mathon, page 54, se trouvait dans la collection de Livois, qui chercha à s'en défaire en 1790.

La *Pose de la statue de Louis XV* combine « la plus jolie composition, les meilleurs effets et le goût le plus juste » (*Amateurs*). « On voit, on y retrouve la multitude qui remplissait la place, on croit entendre le bruit ».

Mathon regrette que la statue soit cachée par des charpentes.

« Charmant par son effet et son exécution spirituelle », dit Fréron.

Le catalogue de la vente Prault, où il passe en 1780, dit que c'est « un des plus précieux et des plus capitaux que l'on connaisse » de lui.

Il a été gravé par Hémery (120).

Les *Amateurs* ont vu les *Ruines*. Mathon les cite.

Par M. DROUAIS *le Fils, Académicien*

113. Les Portraits de Monseigneur le Comte d'Artois & de Madame, dans le même
Tableau.
Tableau de 4 pieds de haut, sur 3 pieds de large.

114. Les Portraits de M. le Prince d'Elbeuf, de Mademoiselle de Lorraine & de Mademoiselle d'Elbeuf.

 Le Sujet du Tableau est l'Amour enchaîné & désarmé.

115. M. le Prince de Galitzin, Ambassadeur de Russie à la Cour de Vienne.

 Tableau de 3 pieds 2 pouces de haut, sur 2 pieds 6 pouces de large.

116. Le Portrait d'une Dame.

 Tableau de 5 pieds de haut, sur 4 pieds de large.

117. Une Petite Fille, jouant avec un chat.*

118. La petite Nourrice.

 Tableau ovale.

DROUAIS, en général, a « rempli l'attente du public » (*Amateurs*). Mais Mathon lui reproche, comme Diderot, son coloris « plus brillant que nature ».

 Le Cte d'Artois et Madame est le tableau qui a principalement frappé (*Amateurs*). On le dit « de la plus agréable invention ». Il a été accroché trop haut avec les autres œuvres du peintre. Le critique du *Journal Encyclopédique* l'a vu avant qu'il fût exposé; c'est pour lui un des meilleurs morceaux du Salon. Il s'agit d'une commande de la Maison du Roi faite en 1762. Le tableau, gravé en 1767 par Beauvarlet, est au Musée du Louvre.

 Le prince d'Elbeuf, M^elle de Lorraine et M^elle d'Elbeuf, groupe représentant l'Amour enchaîné et désarmé.

 « L'Amour n'est pas animé », dit le *Journal Encyclopédique*, « et les jeunes filles ne sont pas assez occupées de leur objet. »

 Du *Prince de Galitzin*, appuyé sur sa table, personne ne parle. Il est gravé par Tardieu.

 Le *Portrait d'une dame*, coupant les ailes de l'Amour. Devant ce tableau, une dame dit: « Pourquoi coupe-t-elle les ailes de l'Amour? J'aimerais mieux perdre mon amant et mourir que de le retenir malgré lui. » (Mathon. Le *Journal encyclopédique* donne l'œuvre à Roslin.) Il s'agit non de M^elle de Romans, mais de M^elle Hainaut, Comtesse de Montmelas. Le tableau est signé et daté de 1761. Une pièce de vers sur lui a paru dans l'*Almanach des Muses* de 1769 (p. 76). Il a figuré longtemps à Montmelas. Dans la vente Kraemer, 1913 (I, n° 10, pl.) il a été acheté par G. Wildenstein.

 La *Petite Nourrice*, ovale, est un enfant au maillot donnant de la bouillie à un autre (Mathon, p. 56). Il a passé sous le titre de « Portraits d'enfants royaux » dans

la vente Delaroff (1914, n° 62, pl.). Il est acheté pour 17 000 fr. par Doublet; collection Wildenstein; collection particulière anglaise (101).

 La *Petite Fille jouant avec un chat* est le portrait de M^elle de Silvestre, fille du peintre du Roi de Pologne et petite-fille du Directeur de l'Académie, ami et amateur de Chardin. Gabillot refuse cette identification contemporaine, et veut y reconnaître Marie Doré, belle-sœur de Drouais (*G.B.A.*, 1905, XXXIV, p. 399).

 Mathon écrit que dans ce « morceau piquant, le peintre a rendu avec finesse les grâces d'une très jolie tête ». Les *Amateurs* lui consacrent un long développement: on ne peut, disent-ils, s'en faire une idée trop agréable; le peintre a bien saisi la grâce et la finesse de la petite fille.

 Il a été traduit en tapisserie par Cozette, comme le *Jeune Élève* du Salon de 1761; un exemplaire de la tapisserie est au Musée de Tours (venant de Chanteloup), un autre dans la collection Wallace.

 Le tableau était en 1763 dans le Cabinet de Mme de Pompadour; il passe dans la vente Marigny en 1782 sous le n° 36. Au Palais-Royal en 1793, il est envoyé de là au Palais Directorial (0² 402, p. 46). Le tableau se retrouve à la vente d'Ivry, 1884, n° 15 (5 600 fr.), puis à la vente de Mme Roussel (1912, n° 6); il est acheté par G. Wildenstein. Il est signé à gauche en bas: « Drouais le fils, 1763. » Pendant du *Jeune Élève* de 1761, il est comme lui dans la collection Dunlap.

 Hérart le fils en pierrot ne figure pas au livret; il a « été vu avec le plus grand plaisir » (Mathon); il « mérite des hommages particuliers » (*Amateurs*); il « réunit tous les suffrages » (*Journal encyclopédique*). C'est en réalité le portrait d'Hérault de Séchelles jeune; il est dans une collection privée américaine.

Par M. VOIRIOT, *Académicien*

119. Six Portraits, sous le même numéro.

Guillaume VOIRIOT. *Six Portraits.* Les *Amateurs* (p. 49) sont aimables; ils admirent la façon de peindre de l'artiste et trouvent « beaucoup de choses à dire favorables à son talent », mais ils regrettent de ne pouvoir juger de la ressemblance. Mathon au contraire, trouve qu'on peut, d'après ces portraits, juger ceux qu'il a voulu peindre, se représenter leur caractère et « jusqu'aux particularités de leur vie ».

Fréron se borne à dire que « le public en a paru très satisfait »; les autres l'ignorent, comme Diderot.

Par M. DOYEN, *Académicien*

120. Andromaque, ayant caché Astianax, fils unique d'Hector, dans le tombeau de son père, pour le dérober à l'inquiétude qu'en avoient conçu les Grecs malgré leur victoire, & quoiqu'il ne fût qu'un enfant: les vents contraires s'opposent à leur retour après la ruine de Troye; Calchas déclara qu'il falloit précipiter Astianax du haut des murailles, de crainte qu'un jour il ne vengeât la mort de son père. Ulysse chargé du soin de le chercher, le découvre & fait exécuter les ordres de Calchas.

Le Peintre a pris le moment où Andromaque fait les derniers efforts pour arracher son fils des mains d'un Soldat; mais ses cris ne peuvent empêcher l'exécution des ordres d'Ulysse. Il commande qu'on le précipite du haut de la Tour d'Illion.

Ce Tableau de 21 pieds de large, sur 12 pieds de haut, appartient à l'Infant Dom Philippe, Duc de Parme & de Guastalle.*

L'*Andromaque* de DOYEN a généralement déçu le public qui attendait davantage.

Les *Amateurs* lui consacrent plusieurs pages (5, 49–52) louant le pathétique, l'expression, la poésie. M. du P. le commente longuement aussi (pp. 38–40); il remarque que c'est ici le plus grand tableau du Salon, mais le critique assez durement, reprochant le coloris général, le teint cuivré des Grecs, regrettant de ne pas voir des ruines dans le goût grec.

L'*Avant-coureur* admire l'expression de la douleur sur le visage d'Andromaque.

Le tableau est gravé en 1766 par Charpentier, dans la manière du lavis (114). Il était destiné à la cour de Parme mais, à cause de son manque de succès au Salon, il fut rendu à l'artiste. Cf. H. Bédarida, *Parme et la France de 1748 à 1789*, 1928, pp. 533–4.

Par M. FAVRAY, *Chevalier de Malte, Académicien*

121. L'intérieur de l'Église de S. Jean de Malte, ornée de plafonds, peints par le Calabrese.

On voit la cérémonie qui s'y fait tous les ans le 8 du mois de Septembre, appelée la Fête de la Victoire, instituée dans l'Ordre, en mémoire de la levée du siège de Malte par les Turcs en 1563. Le Grand-Maître est représenté sous un Dais; à sa droite, un Chevalier armé d'une cuirasse, tient le Drapeau de la Religion; à gauche, un Page tient l'épée. Plus bas, sont MM. les Baillifs en

Manteaux de cérémonie noirs. Sur les bancs de la Nef, à droite & à gauche, sont MM. les Chevaliers. Le devant du Tableau est orné de figures dans les divers habillemens du pays; les Dames vêtues de mantes noires, sont les Maltoises dans l'habit qu'elles ont lorsqu'elles sortent. Les trois personnes debout, près desquelles est un Esclave à genoux, approchant un siège, sont des Dames Grecques.

Ce Tableau, tiré du Cabinet de M. le Chevalier de Caumartin, a été fait à Malte. Il a 6 pieds de haut sur 5 de large.*

122. Une famille Maltoise dans un appartement.*

123. Femmes de Malte de différens états, distinguées par la différence des étoffes: celle qui est vêtue de laine est une Esclave.

Ces Tableaux ont chacun 2 pieds 8 pouces de haut, sur 2 pieds de large.*

124. Dames Maltoises, se faisant visite.

Tableau accepté par l'Académie, pour la réception de l'Auteur.*

FAVRAY (Antoine de). *Copie de l'intérieur de St-Jean de Malte.* Les *Amateurs* louent la fidélité, l'exactitude des détails et des costumes; Fréron, l'effet de perspective et les détails intéressants touchés avec facilité. C'est le triomphe de la patience, dit du P. comme Diderot; il est piquant pour la curiosité avec ces scènes de mœurs inconnues des Français, mais les détails nuisent à l'effet général, en particulier les figures du plafond ressortent trop. Mathon fait la même observation tout en reconnaissant que le tableau est «très agréable à considérer».

Les *Dames maltaises se faisant visite* sont citées sans commentaire par d'autres critiques. Elles sont au Musée du Louvre. C'est le tableau, daté de 1761, qui a servi à Favray en 1762 pour sa réception à l'Académie (116).

Par M. CASANOVA, *Académicien*

125. Un Combat de Cavalerie.

Tableau accepté par l'Académie pour la réception de l'Auteur.*

126. Autres Tableaux, sous le même numéro.

Le *Combat de cavalerie* de CASANOVA n'est pas, sans doute, le morceau de réception de l'auteur vu en 1761. Celui-ci est, en général, loué avec conviction.

Il est «plein de chaleur et de force» (*Journal encyclopédique*), il «brûle la toile» (*Avis divers*). C'est «le Lucain de la Peinture» (Mathon); il nous montre «un désordre agréable et une belle horreur» (du P.). Ses défauts sont signalés par Mathon: des attitudes fausses, l'obscurité des négligences de dessin, toutes les têtes qui se ressemblent. Le *Journal encyclopédique* dit de même que les figures n'ont pas d'expression. Mais les *Amateurs* disent qu'il y a ici plus de correction de dessin que dans les œuvres précédentes, ce qui semble contredire l'assertion de Diderot, à moins que cela ne la confirme, car cette correction ôte la fougue qui faisait l'essentiel du talent de Casanova.

Un passage des *Mémoires* du prince de Ligne a l'intérêt de nous apporter l'opinion de l'officier et du cavalier sur les batailles de Casanova: «Je lui ai souvent reproché le coup de canon ou de pistolet dont la fumée le dispensait de finir ses ouvrages. On ne savait, moyennant cela, si les turbans des Turcs étaient des taches ou quelque chose de plus prononcé. Il avait aussi le tort de faire les têtes de ses chevaux busquées

à la napolitaine, et c'était par principe, car son mannequin était ainsi» (*Mémoires et Mélanges historiques et littéraires*, ed. 1827, IV, p. 28).

Le tableau, qui fit partie des collections de l'Académie, entra au Louvre en 1793 avec elles. Il fut envoyé vers 1850 à Vincennes; il semble avoir disparu (cf. 113).

AGRÉÉS

Par M. PAROCEL, *Agréé*

127. La Sainte Trinité.
> Tableau de 11 pieds de hauteur, sur 6 pieds 7 pouces de largeur.*

PARROCEL. *La Sainte Trinité*.
Personne n'en parle sauf Mathon, qui dit que le public y aurait souhaité plus de clair-obscur et des masses disposées avec plus d'art; il critique les ailes et les têtes des Anges.

Par M. GREUZE, *Agréé*

128. Les Portraits de Monseigneur le Duc de Chartres & de Mademoiselle.
> Tableau de 3 pieds 6 pouces de hauteur, sur 2 pieds 6 pouces de largeur.*

129. Le Portrait de M. le Comte d'Angévillé.
> Tableau de 2 pieds de haut, sur 1 pied 6 pouces de large.

130. Le Portrait de M. le Comte de Lupé.
> Tableau de 2 pieds de haut, sur un pied 6 pouces de large.*

131. Le Portrait de M. Watelet.
> Tableau de 3 pieds 6 pouces de haut, sur 2 pieds 6 pouces de large.

132. Le Portrait de Mlle de Pange.
> Tableau de 15 pouces de hauteur, sur 1 pied de largeur.*

133. Le Portrait de Mme Greuze.
> Tableau ovale de 2 pieds de haut, sur 1 pied 6 pouces de large.*

134. Une petite Fille, lisant la Croix de Jésus.
> Ce Tableau est du Cabinet de M. de Julienne.

135. Une Tête de petit Garçon.
> Du Cabinet de M. Mariette.*

136. Une Tête de petite Fille.
> Du Cabinet de M. de Presle.

137. Autre Tête de petite Fille.
> Du Cabinet de M. Damery.

138. Le Tendre Ressouvenir.

Ces cinq Tableaux ont chacun 15 pouces de hauteur, sur 1 pied de largeur.

139. Une jeune Fille qui a cassé son miroir.

Tableau du Cabinet de M. de Bossette, d'un pied 6 pouces de haut, sur 15 pouces de large.

140. La Piété filiale.

Tableau de 4 pieds 6 pouces de large, sur 3 pieds de haut.

Il appartient à l'Auteur.*

GREUZE. *Les Portraits du Duc de Chartres et de Mademoiselle.*

Diderot ne les aime pas, et fait semblant d'ignorer la qualité des modèles dans ses appréciations. Les autres Salonniers y sont, au contraire, sensibles: le *Journal encyclopédique* regrette que le peintre n'ait pas assez rendu « la noblesse des modèles », tandis que Mathon reconnaît dans le tableau « les grâces touchantes qui font partie de la ressemblance ». Le tableau (*Cat. Martin*, n° 1080) est au Musée de Versailles.

Le Comte d'Angiviller est au Musée de Metz (108).

Le Comte de Luppé. Mathon y voit comme Diderot de la « froideur ». Martin (n° 1200) ignore son sort.

M^elle *de Pange.* Mathon, qui commente longuement les œuvres de Greuze, écrit que « le désordre de sa coiffure, son air mutin et boudeur ont fait plaisir à tout le monde ». Martin (n° 1223) ignore son sort. Ne serait-ce pas « la fille confuse » du Musée Jacquemard-André venant de la vente de Pange (1781, n° 48), gravée par Ingouf aîné ?

Le *Portrait de Watelet* figure au catalogue. Mathon regrette qu'il ne soit pas exposé (p. 62). Les *Amateurs* font l'éloge de cette image du célèbre amateur des arts. (Cité par Martin, n° 1258, qui ignore son sort). Inspiré du *Jan Six* gravé par Rembrandt, il a passé à la vente J. Doucet (1912) (II, n° 157), a été acheté par Guérault; il avait été gravé par Watelet lui-même.

Mathon est seul à parler de Madame Greuze. Il explique que « les spectateurs se récrient car le peintre n'a pas flatté son modèle; c'est l'injustice des maris ». Mais il admire la vérité de la lumière sur les chairs et la transparence. Martin (n° 1153) ignore son sort.

La *Petite Fille lisant la Croix de Jésus* n'est pas exposée (Mathon). Martin (n° 772) la suit dans la vente Julienne et dans celle de Robineau de Bercy. Elle est gravée par Marie Boizot.

Le *Petit Garçon* et la *Petite Fille.* Ces deux pendants, jeune garçon et petite fille, sont cités dans la vente Lalive en 1769, n°s 109 et 110, vendus 320 et 500 fr.

à un M. Martin. Ils sont ignorés par le Catalogue Martin.

Bonnes études, dit Mathon, qui ajoute cependant que le public a paru regretter le *Tendre Ressouvenir* et la *Jeune Fille qui a cassé son miroir.* En effet, ni le *Tendre Ressouvenir* (Martin, n° 846) ni la *Jeune Fille qui a cassé son miroir* (non catalogué par Martin) n'étaient exposés, et Grimm s'en plaint de son côté.

La *Piété filiale* est le tableau le plus commenté du Salon; aucun ouvrage n'a été « plus vu et plus admiré » (du P.); on ne s'en rassasie pas, selon Fréron.

Tout d'abord, son côté moral retient tout le public, comme Diderot. Le tableau, dit Mathon, est fait pour plaire au public « parce qu'il exprime la nature et plus encore parce qu'il fait peindre la vertu ». L'*Avant-coureur* avait dit que l'œuvre « charme les yeux, affecte l'âme et fait l'éloge de celle de l'auteur ». Du P. met en parallèle Greuze et Gessner. Les *Affiches* du 21 septembre racontent qu'un philosophe incroyant s'est « converti devant une scène si touchante ».

Les *Amateurs*, reconnaissant les têtes des *Fiançailles*, veulent y retrouver la même famille, mais prétendent voir la bru là ou Diderot voit la fille, et s'étonnent de l'âge des personnages, sans comprendre que Greuze ne veut pas lier les deux tableaux.

Mathon répond comme Diderot à une critique du public; pour lui, si la femme et la fille ne sont pas affligées, c'est que le père n'est pas mort. Il exprime cependant des réserves malgré son admiration: pour lui la scène est trop chargée, le costume moderne est trop scrupuleusement rendu, et le tableau n'a pas assez de profondeur.

Ce sont des critiques légères; les Salonniers sont tous enthousiastes. Selon les *Affiches*, l'abbé Aubert, qui fit un conte moral sur l'*Accordée de village*, est occupé à en écrire un autre, en vers cette fois, sur ce nouveau tableau. Ce tableau lui-même est, d'après le même journal, inspiré d'un poème « charmant de [l'Italien

Marc-Jérôme] Vida [mort en 1556] adressé aux mânes de son père et de sa mère où il semble que le peintre ait été prendre ses modèles ».

La toile est à l'Ermitage (115).

Par M. GUÉRIN, Agréé*

141. Madame la Comtesse de Lillebonne, avec Mademoiselle de Harcourt, sa fille.

142. Plusieurs Tableaux, sous le même numéro.

GUÉRIN. Ce peintre strasbourgeois qui, selon la prédiction de Diderot, reste à peu près inconnu a, cependant, selon Mathon, un genre qui lui est propre; ce sont des portraits à l'huile, peints en petit. Au point de vue technique, son genre est difficile, car il ne peut atteindre « la perfection dans l'art d'étendre la couleur » sur une si petite surface. Cependant, on leur a « donné des éloges » (Journal encyclopédique). Fréron n'en parle pas, ni M. du P.

Un des portraits représente Mme de Lillebonne et M^{elle} d'Harcourt, sa fille; un des autres, exposés sous le n° 142, « Mme de Pompadour et sa fille d'après un de ses portraits », sans doute d'après le portrait peint déjà par Guérin peu avant, et la montrant aussi avec sa fille.

Les deux tableaux figurent avec un autre à la vente de Marigny en 1782 ils sont décrits avec une précision très intéressante: « N° 45 — Une dame assise sur un grand sopha dans un riche appartement, tenant de la main gauche un livre, et de l'autre caressant un petit chien; près d'elle sur un tabouret est assise une jeune demoiselle qui tient une cage et un oiseau sur le doigt; à terre sont divers portefeuilles de dessins, etc. ... Ce sujet, peint à l'huile comme de la miniature est sous verre (12 × 9 p.). Vendu 132 livres. — N° 46 — Deux autres sujets: l'un représente une Dame en habillement du matin, elle écrit une lettre sur ses genoux: près d'elle est un petit enfant jouant avec un chien. Le pendant représente une autre Dame assise faisant lecture d'une lettre; elle a à ses pieds un enfant qui s'amuse avec un ruban. T. 16 × 4 p. Vendu 118 livres. »

Les deux tableaux ont disparu: on conserve le dessin pour l'un d'eux à l'Albertina.

Par M. ROLAND DE LA PORTE, Agréé

143. Les apprêts d'un Déjeûner rustique.
Tableau de 3 pieds de haut, sur 2 pieds 6 pouces de large.

144. Deux Tableaux de Fruits & Fleurs.
De deux pieds de large, sur 1 pied 6 pouces de haut.

145. Trois Tableaux de Fruits.
De 17 pouces de haut, sur 14 pouces de large.

146. Un bas-relief avec sa bordure imités, représentant une tête d'Empereur.*

147. Un Tableau représentant un Oranger.
De 2 pieds de haut, sur 1 pied 6 pouces de large.

ROLAND DE LA PORTE. Agréé en 1761, il sera reçu à l'Académie à la suite du Salon, le 26 novembre 1763, sur une nature morte: « un groupe d'un vase avec quelques instruments de musique » (112).

Les Apprêts d'un déjeuner rustique donnent, selon Fréron, « l'illusion surprenante d'un pain qui semble sortir du tableau et d'une cruche entourée d'une ficelle ». Le tableau est au Louvre (111).

Les Deux tableaux de fleurs et de fruits. Ces tableaux sont inconnus, ainsi que les Trois tableaux de fruits.

Le tableau intitulé *Un bas-relief et sa bordure imités représentant une tête d'Empereur* est considéré généralement comme « le triomphe de l'illusion ». Le bas-relief paraît attaché sur un panneau de bois de sapin par un nœud de ruban (du P.). Une carte à jouer, à demi insérée dans une fente du panneau, « donne une illusion si parfaite que bien des amateurs sortent du Salon sans soupçonner seulement que le peintre les eût trompés » (Mathon). Le *Journal encyclopédique* l'attribue à Greuze, par erreur.

L'œuvre a disparu; on la trouve en 1764 dans le catalogue de Lalive de Jully (n° 41) et en 1770 à sa vente sous le numéro 123, acheté par l'abbé Gruet.

Le n° 147 du livret, un *Oranger*, a passé longtemps au XIXᵉ siècle pour un Chardin, ce qui montre l'exactitude de la critique de Diderot. Il est au Musée de Carlsruhe; v. Gerda Kircher, *Chardins Doppelgänger Roland de la Porte* dans le *Cicerone*, février 1928, p. 95, cf. Wildenstein, *Chardin*, n° 788, fig. 231 (113).

Par M. BAUDOUIN, *Agréé*

148. Un Prêtre, catéchisant des jeunes Filles.
Tableau à gouasse.*

149. Plusieurs Portraits & autres Ouvrages en miniature, sous le même N°.*

BAUDOUIN. Le *Catéchisme*. Mathon est seul à en parler. Il le considère comme inférieur aux autres envois du peintre et différent d'exécution. Il a remarqué comme tout le monde « une de ces filles qui reçoit une lettre de la main d'un jeune homme en feignant fort adroitement de causer avec une compagne ».

La gouache a été achetée en 1873 par Edmond de Rothschild, puis elle s'est trouvée dans la collection Wildenstein, puis dans une collection particulière aux États-Unis (117). Elle a été gravée par Moitte. Un portrait de Mme Baudouin, étude pour le tableau, a appartenu aux collections Sallé, Constantin, Heseltine. L'œuvre a été retirée du Salon sur l'ordre de l'Archevêque de Paris (cf. *Intermédiaire*, 1870, pp. 105, 177, 399).

Les œuvres suivantes font partie des *Portraits et miniatures*.

La *Phryné*, sujet ordonné pour sa réception du 10 août, le montre « près du peintre des Grâces » (*Amateurs*), et Diderot doit avoir raison d'y trouver la main de Boucher. Les mêmes *Amateurs* (p. 63) estiment que c'est « une belle et grande machine dans un petit espace », mais M. du P. n'en parle pas; Mathon (p. 73) et le *Journal encyclopédique* distribuent des louanges banales. Seul Fréron estime le tableau traité avec esprit et intelligence, et les épisodes rendus de manière spirituelle. Il est au Louvre; un dessin à l'Ashmolean Museum, Oxford. Voir J. Seznec, « Diderot et Phryné », *G.B.A.* 1959, pp. 325–30 (118).

Baudouin avait encore envoyé un sujet de tabatière représentant trois Amours qui forment un chiffre en se jouant avec des guirlandes de fleurs, et un portrait de Mme Deshays, sa belle-sœur, d'une ressemblance frappante (*Journal encyclopédique*).

Par M. BRENET, *Agréé*

150. L'Adoration des Rois.
Tableau de 12 pieds 3 pouces de hauteur, sur 7 pieds 10 pouces de largeur.*

151. Saint Denis, près d'être martyrisé, prie pour l'établissement de la Foi dans les Gaules.
Ce Tableau doit être placé dans l'Église paroissiale de S. Denis, à Argenteuil. Il a 11 pieds de haut sur 6 pieds 3 pouces de large.*

BRENET. Mathon trouve que ce « jeune peintre » (de 35 ans) annonce un grand talent. Voir M. Sandoz, « N. G. Brenet, peintre d'histoire », *BSHAF*, 1959, pp. 33–50. Ses œuvres sont, selon le *Journal encyclo-*

pédique, « de grand genre et d'une très bonne touche »; l'*Avant-coureur* les disait déjà « d'une grande manière et d'un très bon effet ».

Pour l'*Adoration des Rois*, les compliments ne sont

pas nombreux. Du P. trouve le sujet bien rebattu, et le *Journal Encyclopédique* les « attitudes très justes, peut-être trop ordinaires ».

Du P. est seul à parler du *St Denis*; il oppose la douceur du Saint à la férocité de ses gardiens, et loue la lumière, bien placée sur la figure principale. La toile est toujours à St-Denis d'Argenteuil.

Par M. BELLANGER, *Agréé**

152. Un Globe Terrestre, accompagné de Légumes, de Fruits & de Fleurs.
 L'intention de l'Auteur a été de représenter la Terre & ses productions.

153. Plusieurs Tableaux de Fleurs & de Fruits, sous le même numéro.

Jean-Achille BELLANGER. Ce peintre de 37 ans venait d'être agréé en 1762. Le *Journal encyclopédique* lui promet de grandes espérances s'il fait des progrès dans la couleur. Mathon lui reconnaît beaucoup d'effet, mais remarque qu'il n'est pas parfait dans l'imitation.

Par M. LOUTHERBOURG, *Agréé**

154. Un Paysage avec Figures & Animaux.
 L'heure du jour est le matin.
 Tableau de 6 pouces de largeur, sur 3 pieds 6 pouces de hauteur.

155. Une Bataille.
 Tableau de 14 pouces de largeur, sur 12 pouces de hauteur.

156. Quatre Tableaux sous le même numéro, représentans les quatre heures du jour.
 L'Aurore.
 Le Midi.
 La Soirée.
 La Nuit.
 Ces Tableaux ont chacun 3 pieds 6 pouces de large, sur 2 pieds de haut.

157. Deux Tableaux de Paysages, peints sur cuivre, d'un pied de large, sur 9 pouces de haut.
 L'un, l'Heure de Midi.
 L'autre, un Soleil Couchant.

158. Un Paysage dans le genre de Salvator Rosa.
 Tableau de 2 pieds de large, sur 1 pied 2 pouces de haut.

159. Dessein sur papier bleu, d'un Paysage avec Figures & Animaux.
 De 2 pieds 10 pouces de large, sur 22 pouces de haut.

160. Plusieurs Desseins, sous le même numéro.

Jacques-Philippe LOUTHERBOURG II (1740–1811) est un des triomphateurs du Salon. Il a 22 ans, disent les *Amateurs*, « il court à pas de géant dans la carrière des meilleurs paysagistes et peintres de batailles ». On

voit, dit l'*Avant-coureur*, « qu'il a pris pour modèles le Berghem et le Bourguignon qu'il ne tardera pas d'atteindre, et peut-être de surpasser ». Mathon célèbre son « coup de maître ».

Les *Amateurs* disent qu'il s'attache à représenter les effets de la lumière dans les différentes heures du jour. Mathon trouve qu'il pourrait rendre le gazon avec plus de vérité; il se rencontre avec Diderot.

Le *Journal encyclopédique* dit, en conclusion, qu'il mérite d'être encouragé, qu'on admire sa couleur vigoureuse. Il ne doit pas écouter « les conseils d'un certain groupe d'amateurs qui pourraient le faire sortir de la voie de la nature ».

Peu de temps avant (le 25 juin), Loutherbourg avait été agréé à l'Académie Royale sur des paysages, qu'on trouva charmants. Wille raconte qu'il se leva « de sa place pour courir l'embrasser et l'introduire dans l'assemblée » (*Journal*, I, p. 225). On sait qu'il s'inspire de Berghem mais qu'il est aussi élève de Casanova, ce qui explique les sujets de ses tableaux.

154–158. Nous n'avons pas pu identifier ces tableaux. Peut-être le numéro 155: *Une Bataille* a-t-il appartenu à Lalive de Jully (il figure à sa vente sous le nᵒ 24; il a fait 200 fr.).

SCULPTURES

OFFICIERS

ADJOINTS A RECTEUR

Par M. LE MOYNE, *Adjoint à Recteur*

161. Le Portrait du Roi.
 Buste en Marbre.*

162. Le Portrait de Madame la Comtesse de Brionne.*
 Buste en Terre cuite.

163. Le Portrait de M. de la Tour.*
 Buste en Terre cuite.

J. B. LE MOYNE. *Buste en marbre du Roi.* Selon le *Mercure*, l'artiste n'y avait pas mis la dernière main; il supplia cependant qu'on le payât le 24 octobre, et il l'obtint. C'est, pour M. du P., un beau portrait du Roi; on y retrouve « avec la plus grande satisfaction ses traits nobles et vrais », l'ouvrage est « du plus beau fini » (ce qui s'oppose à l'opinion du *Mercure*, déjà citée, et à celle des *Amateurs*). Ceux-ci remarquent que Le Moyne « paraît occupé à suivre dans tous les âges le portrait d'un monarque également cher à ses peuples dont le grand caractère de la tête fournit aux arts l'objet d'une étude intéressante et de la plus noble émulation ».

Ce buste lui avait été commandé en 1760 pour la Faculté de Médecine de Montpellier, et il l'avait commencé en 1761; l'œuvre a été détruite lors de la Révolution (*Cat.* Réau, nᵒ 63).

Le *Buste de Mme de Brionne.* C'est une terre cuite, étude pour un marbre exposé en 1765 et que le modèle offre en 1781 au Roi de Suède (Musée de Stockholm) (119). Les *Amateurs* retrouvent les grâces et la beauté de l'original; ils louent la « finesse et la légèreté de la touche », et croient voir un artifice aujourd'hui proscrit par l'usage, « le secours étrange de la couleur ». Cette terre cuite est perdue.

La *Terre cuite représentant La Tour* (Wildenstein, nᵒ 129) est, pour les *Amateurs*, « un modèle de perfection ». Le *Journal encyclopédique* admire la ressemblance parfaite, et Fréron exprime l'avis général: « on a été particulièrement frappé » par ce morceau.

La Tour conserva ce portrait quelques années, puis il l'envoya en 1773 à l'Hôtel de Ville de St-Quentin.

PROFESSEURS

Par M. FALCONNET, *Professeur*

164. Une Figure de marbre, représentant la douce Mélancolie.
Elle a 2 pieds 6 pouces de haut.

165. Un Grouppe de marbre représentant Pigmalion aux pieds de sa Statue, à l'instant où elle s'anime.*

La Douce Mélancolie de FALCONET est citée par le seul *Journal encyclopédique*, et sans appréciation. Elle appartint à Lalive de Jully.

Le plâtre figura au Salon de 1761, le marbre à ceux de 1763 et 1765. (Cf. Réau, *Falconet*, I, p. 224.)

Le *Pygmalion* est « digne d'admiration » dit Fréron; la composition est ingénieuse, poétique, pleine d'action; il y a aussi dans le travail un merveilleux « moelleux qui rend parfaitement la chair ». Du P. s'associe pleinement à ces éloges; il admire les grâces naïves et la beauté des proportions ainsi que la délicatesse du ciseau. Le *Journal encyclopédique*, par contre, n'est pas satisfait: il n'éprouve aucun plaisir devant ce personnage « ajusté en apôtre plus qu'en artiste » et dont l'attitude n'est pas assez noble.

Les *Amateurs* disent que c'est la première fois que le sujet est traité en sculpture; sur sa fortune au xviii^e siècle, v. J. L. Carr, « Pygmalion and the Philosophers », *Journal of the Warburg and Courtauld Institutes*, 1960, pp. 239–55. En 1775 Boizot modèlera un pendant: l'*Homme formé par Prométhée*.

Selon Lami (*Dictionnaire*, I, p. 332) le marbre, signé E. Falconet, 1761, a appartenu à M. d'Épersennes, puis à M. d'Arconville qui, d'après une lettre de Diderot, le conservait chez lui recouvert d'une chemise de satin. Il a figuré dans la collection de Mme d'Yvon, puis à sa vente (1892), et dans la collection Ambatielos. Une réplique (peut-être l'original) est à la Walters Gallery, à Baltimore (121). On en connaît une réduction faite à la manufacture de Sèvres dont Falconet était alors Directeur.

Par M. VASSÉ, *Professeur*

166. Une Femme couchée sur un Socle quarré, pleurant sur une Urne qu'elle couvre de sa Draperie.
Cette Figure, exécutée en marbre de 4 pieds 6 pouces de proportion, fait partie du Tombeau de Madame la Princesse de Galitzin.*

167. Un Buste représentant Passerat.
Ce Morceau fait partie de la suite des Hommes illustres de la Ville de Troye, dont M. Grosley, Avocat, correspondant de l'Académie Royale des Inscriptions & Belles-Lettres, fait présent à l'Hôtel de Ville de Troye.

168. Le Portrait de M. Majault, Docteur de la Faculté de Médecine de Paris.
Buste en plâtre.

169. Une Tête d'Enfant.

170. Un Dessein représentant l'ensemble du Tombeau de Madame la Princesse de Galitzin.

VASSÉ. *Le tombeau de la princesse Galitzin* commandé par le Général Betski, son beau-frère: on voyait d'une part un dessin de l'ensemble et de l'autre une femme affligée.

Du P. se montre transporté par la figure de Vassé: «Jamais la douleur n'a été si bien rendue... on est tenté de mêler des larmes aux larmes qu'on lui voit répandre»; il ajoute que la draperie caresse le nu, et «laisse entrevoir le plus beau sein du monde», ce que remarquent aussi Fréron et les *Amateurs*.

Vassé exposait également deux bustes pleins «de vérité et de bon goût» (Fréron): un de *Passerat*, un de *Magault, Docteur de la Faculté de Médecine de Paris*. De ce dernier, le *Journal encyclopédique* vante la «ressemblance parfaite». Quant à l'autre, le même *Journal* indique qu'«il fixe les regards du public»; c'est un buste en plâtre commandé par l'avocat Grosley, un «des monuments de la munificence d'un citoyen de Troyes pour immortaliser les hommes illustres de sa patrie» (*Amateurs*). Payée 2 000 livres par Grosley, l'œuvre sera exposée en marbre au Salon de 1765.

Nous identifierions volontiers la *Tête d'enfant en plâtre* avec la *Jeune fille aux cheveux relevés* qui appartint à Paul Lebaudy et figura à l'exposition «Marie-Antoinette» chez Sedelmeyer en 1894 (n° 235). Le marbre sera exposé au Salon de 1765.

ADJOINTS A PROFESSEUR

Par M. PAJOU, *Adjoint à Professeur*

171. La Peinture.

Modèle en plâtre de 4 pieds 6 pouces de proportion, du Cabinet de M. de la Live de July, Introducteur des Ambassadeurs.

172. Un Amour.

Exécuté en pierre de Tonnerre, de grandeur naturelle: tiré du Cabinet de M. Boucher, Peintre du Roi.

173. Trois Bustes; Portraits.

174. Céphale, enlevé par l'Aurore.

Esquisse de bas relief en Terre cuite, d'un pied de long, sur 7 pouces de large.

175. Un Dessein, Esquisse représentant Lycurgue, donnant un Roi aux Lacédémoniens.

Il a environ 3 pieds, sur 18 pouces.

PAJOU. *La Peinture*. Les *Amateurs* y voient «le triomphe du style antique...; la tranquillité, le caractère des plis» y sont admirables. Fréron est frappé par des qualités contraires: la grâce, le bonheur de la composition.

Ce modèle figure à la vente Lalive de July (n° 215, 207 livres, acheté par Donjeux).

L'*Amour mangeant des raisins* est un bon ouvrage, dit Fréron, «animé par la gaieté de l'âge et du plaisir», ajoutent les *Amateurs*.

Il est acheté par Boucher, qui le vend à Mailly.

Les *Trois bustes* sont le portrait de l'acteur Carlin Bertinazzi (daté de 1763, actuellement à la Comédie Française), celui de d'Alembert âgé de 53 ans, et celui du peintre Aved (sans doute la terre cuite datée du 27 mai 1763 et qui est signalée chez M. Aved de Magnac; rappelons que Pajou fera en 1764 le portrait de Mme Aved).

Céphale, enlevé par l'Aurore est inconnu de H. Stein, à qui nous avons emprunté plusieurs des renseignements ci-dessus.

C'est une esquisse de bas-relief en terre cuite.

Les *Amateurs* comprennent l'allégorie de Lycurgue, et disent: « on se croit à Lacédémone, au sein d'un peuple philosophe ».

Le dessin, daté de 1762, est au Musée de Rouen. Il est gravé par Charpentier.

Fréron dit que Pajou expose encore une « belle tête d'Ange ».

Le *Buste de femme* est signalé par du P.: cette femme est « belle mais sans rien d'intéressant », avec « un visage et des yeux qui ne disent mot ».

ACADÉMICIENS

Par M. CHALLE, *Académicien*

176. Une Vierge avec l'Enfant Jésus.
 Ce morceau exécuté en Marbre, appartient à M. Dupinet, Chanoine de Notre-Dame.*

177. Christophe Colomb, découvrant l'Amérique.

178. Castor descendant aux Enfers.

Simon CHALLE. *Vierge à l'Enfant*. Du P. félicite Challe de l'attitude de sa figure; elle marque « le plus noble recueillement et la méditation », avec la draperie volante qui laisse soupçonner le nu. Les *Amateurs* souhaitent plus de régularité et d'ordre dans la statue de pierre à venir.

Le *Christophe Colomb* ne plaît pas. Le vaisseau est trop petit; la composition n'est pas heureuse.

Le *Castor* « a fixé l'attention des amateurs » (*Journal encyclopédique*).

Par M. CAFFIERI, *Académicien*

179. Le Portrait de S. A. S. Monseigneur le Prince de Condé.*

180. Le Portrait de M. Taitbout, Consul de France, à Naples.

181. Le Portrait de M. Piron.*

182. Un Vase en marbre.
 Il appartient à l'Auteur.

Jean-Jacques CAFFIERI. L'artiste a près de 40 ans. Il est remarqué pour le modelé moelleux de ses sculptures, et la vérité de ses bustes (Fréron).

Le buste du *Prince de Condé* a été distingué surtout (*Amateurs*); le *Journal encyclopédique* note qu'il est d'une vérité frappante; cette vérité, du P. l'atteste, qui a vu à la bataille de Fribourg « le prince cueillir les lauriers dans les champs de la gloire et réconcilier la Victoire avec nous ».

Le buste de *Taitbout, Consul de France à Naples*, n'a été cité que par l'abbé de la Garde, qui note que son « caractère frappant ne laisse pas douter de la fidélité du portrait ». Il n'est pas impossible que Caffieri l'ait vu à Naples, car il y a passé en 1753, et il y a fait le portrait d'une femme savante: Maria-Angela Ardinghelli (exposé au Salon de 1757).

Lami (*Dict. Sc. fr. XVIII^e siècle*, I, p. 155) dit que la terre cuite, datée de 1762, a passé à la vente Laperlier en 1879, puis dans la collection Maurice Kann; elle a figuré en 1883 à l' « Exposition du XVIII^e siècle » chez G. Petit.

Le *Buste de Piron* est cité par la Garde et le *Journal encyclopédique* comme d'une vérité frappante. Du P. félicite Caffieri d'avoir fait non le portrait d'un

client quelconque, mais celui d'un homme connu: «les traits des hommes illustres sont toujours intéressants pour le public». Lami dit qu'une terre cuite datée de 1762 fut placée à St-Roch sur le tombeau de Piron (mort en 1773), puis envoyée au Musée de Dijon après la Révolution, mais P. Quarré («Les Bustes offerts par Caffieri à l'Académie de Dijon» dans les *Mémoires de l'Académie*, 1946) a prouvé que le buste de Dijon vient de l'Académie Française, à laquelle Caffieri l'a donné en 1778. Un marbre a figuré au Salon de 1775

(nᵒ 224); il est à la Comédie Française. Le sort du plâtre exposé en 1763 est inconnu.

L'abbé de la Garde dit que «les amateurs de belles formes donnèrent des éloges» aux *Petits vases de marbre*; du P. les trouvait «trop bien» pour rester longtemps entre les mains de leur auteur, et, en effet, un des vases figurait en 1770 dans la vente Lalive de Jully, ce qui fait penser que cet amateur l'a acheté au sortir du Salon.

Par M. ADAM, *Académicien*

183. Prométhée attaché sur le Mont Caucase; un Aigle lui dévore le foye.

Cette Figure exécutée en Marbre, de 3 pieds 7 pouces de hauteur, est le morceau de réception de l'Auteur à l'Académie.*

Nicolas-Sébastien ADAM, dit Adam le jeune, âgé de près de 60 ans (il était né à Nancy en 1705) était connu pour ses travaux de sculpture décorative dans les châteaux et les palais de France. Il avait été reçu à l'Académie le 26 juin 1762.

Le *Prométhée* fut «l'objet de l'attention du public» selon l'abbé de la Garde. C'était le morceau de réception d'Adam; il avait eu l'élégance d'offrir à l'Académie non un plâtre, mais ce marbre même, d'un mètre de haut; son désintéressement, son zèle, le caractère inestimable de son présent avaient été loués par tous les Salonniers.

Ceux-ci louent le feu, la force d'expression du morceau qui le rapprochent, dit du P., du *Milon de Crotone*

de Puget. Fréron exalte cette merveilleuse réussite technique. La Garde, cependant, essaie de calmer le public, et lui explique que «les yeux du vulgaire confondent souvent l'exagération du sujet représenté avec la force de l'art»; il émet quelques critiques de détail: les plumes de l'aigle lui semblent «contraires à la vérité», alors que le *Journal Encyclopédique* regrette les touffes de poil de la poitrine du Prométhée, qu'on «ne voit pas dans l'antique»; les *Affiches* du 21 septembre sont d'accord avec lui.

Le *Prométhée* est au Louvre (122). Une terre cuite était encore dans l'atelier de l'artiste en 1778 après son décès.

Par M. D'HUÉS, *Académicien*

184. S. André en action de grâces, près d'être martyrisé.

Exécuté en Marbre, de 26 pouces de proportion.

Le *St André* de J. B. Cyprien D'HUEZ était une statuette en marbre, son morceau de réception à l'Académie, où il venait d'entrer le 30 juillet 1763. Le jeune artiste avait exposé au Salon de 1761 un modèle réduit de notre statuette. Tous les critiques furent unanimes

pour la louer, et pour dire que cette «fort belle figure» faisait «honneur aux talents de l'artiste». Le corps «merveilleux» du Saint, sa «beauté mâle d'Hercule» frappa particulièrement du P.

La statuette est au Musée du Louvre.

AGRÉÉS

Par M. MIGNOT, *Agréé*

185. M. le Duc de Chevreuse.

186. M. le Prévôt des Marchands.

187. M. Mercier, premier Échevin.

188. M. Babil, second Échevin.

 Ces Médaillons sont exécutés en Marbre, pour être placés à l'Hôtel de Ville de Paris.

GRAVURES

ACADÉMICIENS

Par M. LE BAS, *Académicien*

189. La récompense Villageoise, d'après le Tableau original de Claude le Lorrain, du Cabinet du Roi.

190. Les quatre Estampes de la seconde suite des Ports de France, d'après M. Vernet, gravées en société avec M. Cochin.

Une première série de quatre ports avait été publiée par Le Bas et Cochin en octobre 1760. Celle-ci aurait dû être envoyée aux souscripteurs en décembre 1761, mais les graveurs ne furent pas prêts avant juillet 1762.

 Les observations de Diderot doivent être assez justes; elles sont, en effet, confirmées par une lettre de Cochin à Desfriches. Il reconnaît que Le Bas « s'est un peu discrédité auprès du public; ce n'est pas que le drôle n'ait les plus grands talents, mais il couroit après l'argent ». Cochin, dans la même lettre, avoue que pour lui ces gravures signifient de nombreuses jouissances, « de bons soupers…, de bonne musique…, de belles filles ».

Par M. WILLE, *Académicien*

191. La Liseuse.
 D'après Gérard Dow.

192. Le Jeune Joueur d'Instrumens.
 D'après Schalken.

WILLE. La *Liseuse d'après G. Dou*, 1761. L'estampe est gravée d'après un tableau appartenant à Jean de Julienne, qui l'avait prêté à Wille (voir son *Journal*, le 27 juin 1761). Il commence à la graver le 2 août 1761 et la publie le 16 juillet 1762. (Charles Le Blanc, *Cat. Wille*, n° 62.)

 Le *Jeune Joueur d'instruments d'après Schalcken*, 1761. L'estampe est dédicacée à M. de Mertz, négociant à Nuremberg, par Wille, qui l'a publiée le 1er mars 1763 (voir son *Journal*). (Le Blanc, *Cat. Wille*, n° 57.)

AGRÉÉS

Par M. FESSARD, *Agréé*

193. La Fête Flamande.
 Gravée d'après le Tableau original de Rubens, qui est au Cabinet du Roi.

La *Fête Flamande* d'Étienne FESSARD (1714–77) est gravée en 1762.

Par M. FLIPARD, *Agréé*

194. Vénus & Énée.
 D'après M. Natoire.

195. Un Morceau gravé d'après M. Boucher, servant de Frontispice à la vie des Peintres.

196. Une jeune Fille qui pelotte du cotton.
 D'après M. Greuze.

197. Le Portrait de M. Greuze.
 D'après un Dessein fait par lui-même.

198. Cinq petits Morceaux, d'après M. Cochin.

La *Vénus offrant des armes à Énée*, de Jean-Jacques FLIPART (1723–82), élève de Laurent Cars, a paru en juillet 1761.
 La *Chasse au tigre, d'après Boucher*, est le Frontispice de l'*Abrégé de la Vie des plus fameux peintres ... de Dezallier d'Argenville*, tome I, 1762.
 Greuze d'après lui-même a paru en octobre 1763.

Par M. LEMPEREUR, *Agréé*

199. Les Baigneuses.
 D'après M. Carle Vanloo, Premier Peintre du Roi.

200. L'Enlèvement d'Europe.
 D'après M. Pierre.

Les *Baigneuses*, de Louis-Simon LEMPEREUR (1725–96) *d'après Carle Van Loo* (cf. 7), grande planche, ont paru en août 1763.

Par M. MOITTE, *Agréé*

201. Le Geste Napolitain.
 D'après le Tableau de M. Greuze, du Cabinet de M. l'Abbé Gougenot, Conseiller au Grand Conseil, Honoraire Amateur de l'Académie Royale de Peinture & de Sculpture.

202. Portrait de feu M. Falconet, Médecin Consultant du Roi, de l'Académie Royale des Inscriptions & Belles-Lettres.

Dessiné par M. Cochin, d'après le modèle de M. Falconet, Professeur de l'Académie.

203. Portrait en Médaillon de M. Moreau, Premier Chirurgien de l'Hôtel-Dieu de Paris.

D'après le Dessein de M. Cochin.

Pierre-Étienne MOITTE (1722–80). Le *Geste napolitain*, d'après Greuze, est paru en juin 1763; le *Falconet*, d'après Cochin, en 1763.

Par M. MELINI, *Agréé*

204. Le Portrait du Roi de Sardaigne.

205. Les Enfans de M. le Prince de Turenne.

D'après le Tableau de M. Drouais, le fils.

206. Le Portrait de feu M. Bruté, Curé de S. Benoît, à Paris.

Carlo-Domenico MELINI (1740–1800), né à Turin, grave des estampes de reproduction à Paris vers 1760.

Les *Enfants du prince de Turenne en Savoyards* sont d'après le tableau du Salon de 1759 (Livret, n° 85); *Joannes Bruté, Sacrae Facultatis Parisiensis Doctor...*, est d'après Cochin, 1760.

Par M. BEAUVARLET, *Agréé*

207. Le Jugement de Paris.
L'Enlèvement des Sabines.
L'Enlèvement d'Europe.
Galathée sur les Eaux.
D'après Lucas Giordano.

Les quatre planches de Jacques Firmin BEAU-VARLET (1731–97) d'après Luca Giordano sont les estampes sur lesquelles il fut agréé le 29 mai 1762.

Le *Jugement de Pâris* est paru en automne 1762 (?) (Daraine, n° 29; Roux, n° 46); l'*Enlèvement des Sabines* en avril 1762 (Daraine, n° 64; Roux, n° 45); l'*Enlèvement d'Europe* en juillet 1761 (Daraine, n° 28; Roux, n° 36); *Acis et Galatée* en septembre 1763 (Daraine, n° 26; Roux, n° 47).

TAPISSERIE

MANUFACTURE ROYALE DES GOBELINS

208. Le Portrait de SA MAJESTÉ, d'après le Tableau original de M. Louis Michel Vanloo, qui fut exposé au dernier Salon, de 1761. Exécuté en hautelisse, par M. Audran.

Cette Tapisserie a 8 pieds 6 pouces de haut, sur 6 pieds de large.*

SALON DE 1763*

A MON AMI MONSIEUR GRIMM

Bénie soit à jamais la mémoire de celui qui, en instituant cette exposition publique de tableaux, excita l'émulation entre les artistes, prépara à tous les ordres de la société, et surtout aux hommes de goût, un exercice utile et une récréation douce, recula parmi nous la décadence de la peinture, et de plus de cent ans peut-être, et rendit la nation plus instruite et plus difficile en ce genre!

C'est le génie d'un seul qui fait éclore les arts; c'est le goût général qui perfectionne les artistes. Pourquoi les anciens eurent-ils de si grands peintres et de si grands sculpteurs? C'est que les récompenses et les honneurs éveillèrent les talents, et que le peuple, accoutumé à regarder la nature et à comparer les productions des arts, fut 10 un juge redoutable. Pourquoi de si grands musiciens? C'est que la musique faisait partie de l'éducation générale: on présentait une lyre à tout enfant bien né. Pourquoi de si grands poètes? C'est qu'il y avait des combats de poésie et des couronnes pour le vainqueur. Qu'on institue parmi nous les mêmes luttes, qu'il soit permis d'espérer les mêmes honneurs et les mêmes récompenses, et bientôt nous verrons les beaux-arts s'avancer rapidement à la perfection. J'en excepte l'éloquence: la véritable éloquence ne se montrera qu'au milieu des grands intérêts publics.

Après avoir payé ce léger tribut à celui qui institua le Salon, venons à la description que vous m'en demandez.

Pour décrire un Salon à mon gré et au vôtre, savez-vous, mon ami, ce qu'il fau- 20 drait avoir? Toutes les sortes de goût, un cœur sensible à tous les charmes, une âme susceptible d'une infinité d'enthousiasmes différents, une variété de style qui répondît à la variété des pinceaux; pouvoir être grand ou voluptueux avec Deshays, simple et vrai avec Chardin, délicat avec Vien, pathétique avec Greuze, produire toutes les illusions possibles avec Vernet; et dites-moi où est ce Vertumne-là? Il faudrait aller jusque sur le bord du lac Léman pour le trouver peut-être.

Encore si l'on avait devant soi le tableau dont on écrit; mais il est loin, et tandis que la tête appuyée sur les mains ou les yeux égarés en l'air on en recherche la composition, l'esprit se fatigue, et l'on ne trace plus que des lignes insipides et

* Variantes: A = Assézat; L = Léningrad; V = Vandeul

7 C'est le génie d'un seul qui perfectionne les artistes A

froides. Mais j'en serai quitte pour faire de mon mieux et vous redire ma vieille chanson:

> Si quid novisti rectius istis,
> Candidus imperti: si non, his utere.

Je vous parlerai des tableaux exposés cette année à mesure que le livret, qu'on distribue à la porte du Salon, me les offrira. Peut-être y aurait-il quelque ordre sous lequel on pourrait les ranger; mais je ne vois pas nettement ce travail compensé par ses avantages.

PEINTURE

CARLE VAN LOO 10

Il y a deux tableaux de ce maître: on voit, dans l'un, les *Grâces enchaînées par l'Amour*; dans l'autre, l'*Aîné des Amours qui fait faire l'exercice à ses cadets. Eheu, quantum mutatus ab illo!*

Le premier est une grande composition, sept pieds six pouces de haut sur six pieds trois pouces de large.

Les trois Grâces l'occupent presque tout entier. Celle qui est à droite du spectateur se voit par le dos; celle du milieu, de face; la troisième de profil. Un Amour élevé sur la pointe du pied, placé entre ces deux dernières et tournant le dos au spectateur, conduit de la main une guirlande qui passe sur les fesses de celle qu'on voit par le dos, et va cacher, en remontant, les parties naturelles de celle qui se présente de face. 20

Ah! mon ami, quelle guirlande! quel Amour! quelles Grâces! Il me semble que la jeunesse, l'innocence, la gaieté, la légèreté, la mollesse, un peu de tendre volupté, devaient former leur caractère; c'est ainsi que le bon Homère les imagina et que la tradition poétique nous les a transmises. Celles de Van Loo sont si lourdes, mais si lourdes! L'une est d'un noir jaunâtre; c'est le gros embonpoint d'une servante d'hôtellerie et le teint d'une fille qui a les pâles couleurs. Les brunes piquantes comme nous en connaissons ont les chairs fermes et blanches, mais d'une blancheur sans transparence et sans éclat; c'est là ce qui les distingue des blondes dont la peau fine, laissant quelquefois apercevoir les veines éparses en filets déliés et se teignant du fluide qui y circule, en reçoit en quelques endroits une nuance bleuâtre. Où est le 30 temps où mes lèvres suivaient sur la gorge de celle que j'aimais ces traces légères qui partaient des côtés d'une touffe de lis et qui allaient se perdre vers un bouton de rose? Le peintre n'a pas connu ces beautés. Celle des Grâces qui occupe le milieu de sa

4 si non, his utere mecum A L

composition et qu'on voit de face, a les cheveux châtains: ses chairs, son teint, devraient donc participer de la brune et de la blonde; voilà les éléments de l'art. C'est une longue figure soutenue sur deux longues jambes fluettes. La blonde et la plus jeune, qui est à gauche, est vraiment informe. On sait bien que les contours sont doux dans les femmes, qu'on y discerne à peine les muscles et que toutes leurs formes s'arrondissent; mais elles ne sont pas rondes et sans inégalité. Un œil expérimenté reconnaîtra dans la femme du plus bel embonpoint les traces des muscles du corps de l'homme; ces parties sont seulement plus coulantes dans la femme, et leurs limites plus fondues. Au lieu de cette taille élégante et légère qui convenait à son âge, cette Grâce est tout d'une venue. Sans s'entendre beaucoup en proportions, on est 10 choqué du peu de distance de la hanche au-dessous du bras; mais je ne sais pourquoi je dis de la hanche, car elle n'a point de hanche. La posture de l'Amour est désagréable. Et cette guirlande, pourquoi va-t-elle chercher si bêtement les parties que la pudeur ordonne de voiler? Pourquoi les cache-t-elle si scrupuleusement? Avec un peu de délicatesse, le peintre eût senti qu'elle manquait son but, si je le devine. Une figure toute nue n'est point indécente. Placez un linge entre la main de la Vénus de Médicis et la partie de son corps que cette main veut me dérober, et vous aurez fait d'une Vénus pudique une Vénus lascive, à moins que ce linge ne descende jusqu'aux pieds de la figure.

Que vous dirai-je de la couleur générale de ce morceau? On l'a voulue forte, sans 20 doute, et on l'a faite insupportable. Le ciel est dur; les terrasses sont d'un vert comme il n'y en a que là. L'artiste peut se vanter de posséder le secret de faire d'une couleur qui est d'elle-même si douce, que la nature qui a réservé le bleu pour les cieux en a tissu le manteau de la terre au printemps, d'en faire, dis-je, une couleur à aveugler, si elle était dans nos campagnes aussi forte que dans son tableau. Vous savez que je n'exagère point, et je défie la meilleure vue de soutenir ce coloris un demi-quart d'heure. Je vous dirai des *Grâces* de Van Loo ce que je vous disais il y a quatre ans de sa *Médée*: c'est un chef-d'œuvre de teinture, et je ne pense pas que l'éloge d'un bon teinturier serait celui d'un bon coloriste.

Avec tous ces défauts, je ne serais point étonné qu'un peintre me dît: «Le bel éloge 30 que je ferais de toutes les beautés qui sont dans ce tableau et que vous n'y voyez pas!...» C'est qu'il y a tant de choses qui tiennent au technique et dont il est impossible de juger, sans avoir eu quelque temps le pouce passé dans la palette!

L'Aîné des Amours qui fait faire l'exercice à ses cadets. C'est un petit tableau de trois pieds huit pouces de large sur deux pieds sept pouces de haut.

Qui ne croirait, sur le sujet, qu'il est rempli de variété et de mouvement, que des Amours les uns s'exercent à percer un cœur de flèches, les autres à s'élancer comme des traits, à voler avec vitesse et légèreté, à dérober un baiser, à déranger un mouchoir,

à relever un jupon, à donner le croc-en-jambe à une bergère, à tromper un mari jaloux, à rendre adroitement un billet, à grimper à des fenêtres, à séduire une surveillante, etc. ? Car voilà, ce me semble, la vraie gymnastique de Cythère, l'éducation que Vénus donne à ses enfants. Ici rien de tout cela. Ce sont des marmousets roides et droits, plantés en ligne, armés de fusils et de baïonnettes avec la cartouche et le baudrier, tournant à droite et à gauche à la voix et au geste d'un de leurs frères. Je voudrais bien savoir quel sens, quel esprit il y a dans cette idée. Carle Van Loo est un bon homme, et certainement cette platitude ne lui est pas venue; c'est quelque insipide littérateur ou quelque prétendu connaisseur qui la lui aura suggérée. Nos artistes sont fatigués dans leurs ateliers d'une vermine présomptueuse qu'on appelle 10 des *amateurs*, et cette vermine nuit beaucoup à leurs travaux.

La couleur de ce morceau est aussi dure que l'idée en est maussade. On a versé crûment sur un espace de quatre pieds toutes les vessies d'un marchand de couleurs. Point d'air, point de repos. Un amas confus de petites figures pressées, toutes pareilles d'ajustement, de position et de physionomie. Ce rare morceau est pour M. de Marigny. Qu'en pensez-vous, mon ami, cela ne figurera-t-il pas bien à côté des *Fiançailles* de Greuze et de ce joli polisson de Drouais ? Si un homme qui fait bien aujourd'hui et mal demain est un homme sans caractère ou sans principes, que faut-il dire du goût de celui qui associe dans un même cabinet des choses si disparates?

Cependant cet Amour qui commande à ses cadets est peint à merveille; sa draperie 20 blanche est d'une touche légère. Placé à peu près au centre du tableau, il y domine bien. Et ces trois Amours qui arrivent d'en haut à tire-d'aile, sont d'une légèreté surprenante et d'une couleur douce.

Mais, encore une fois, ceux qui font l'exercice se ressemblent trop. Ils ont des fusils énormes pour eux. Leurs bras et leurs jambes sont raides et minces.

Ce n'est pas sans peine que l'artiste a rendu sa terrasse d'un vert aussi dur. L'ensemble est discordant; c'est le mauvais effet de couleurs qui tranchent et ne participent point les unes des autres. Cela sent la palette. Ajoutez à cela, si vous voulez, que cet Amour placé sur le devant et qui se chausse est isolé et mal dessiné. Un peintre sent un vide dans sa composition, il imagine que, pour le remplir, il n'y a qu'à y 30 placer un objet. — Bien imaginé!

* Le mauvais succès de Carle Van Loo cette année a influé sur le succès du Salon qui a moins réussi que les années précédentes. En effet, les ouvrages du Premier Peintre de France n'ayant pas été jugés dignes de lui, il en résulte un grand vide pour le Salon. Cela même devrait consoler un peu le pauvre Van Loo de sa disgrâce qui l'a rendu malade. Il a voulu s'en relever en exposant quelques dessins de batailles, quelques têtes peintes en cire; mais le coup était porté. Il faut qu'il songe à prendre sa revanche au prochain Salon, ce qui lui sera moins difficile qu'à un autre.*

RESTOUT

Le premier morceau de celui-ci a pour sujet *Orphée descendu aux Enfers pour en ramener Eurydice* (86). Quel sujet pour un poète et pour un peintre! qu'il exige de génie et d'enthousiasme! Ah! mon ami, qui est-ce qui trouvera la vraie figure d'Eurydice? et celle d'Orphée promenant ses doigts sur sa lyre et suspendant par ses accords harmonieux le travail des Danaïdes, le rocher de Sisyphe, la roue d'Ixion, les eaux du Cocyte; recréant les serpents sur la tête des Euménides; attirant Cerbère qui vient lui lécher les pieds, répandant un rayon de sérénité sur le front sévère du monarque souterrain; arrachant l'urne fatale des mains de l'inflexible Rhadamante et arrêtant les fuseaux des Parques, qui en ont oublié de filer? Telle fut l'apparition 10 du chantre de la Thrace aux enfers au moment où ses accents interrompirent le silence éternel et percèrent la nuit du Tartare. Mais le peintre en a choisi un autre. Pluton va prononcer, et l'époux redevenir possesseur de sa moitié.

La composition est grande, belle et une. On voit en haut Pluton assis sur son trône; Proserpine est à côté de lui. Au-dessous, à droite, deux des juges infernaux. Plus bas, Orphée, et Eurydice conduite par le Temps. Sur le devant, au-dessous du trône de Pluton, les portes sombres du Ténare; à côté de ces portes, les trois Parques. Au-dessus des Parques et au-dessous de Pluton, le troisième juge. Voyez-vous comme tous ces objets se tiennent et s'enchaînent?

Et ce Temps revenu sur ses pas pour rendre Eurydice à la vie et à son époux, 20 n'est-il pas d'une belle poésie?

Et cette Parque se refusant à la tâche inusitée de renouer son fil, est-ce une idée indigne de Virgile? Pensez donc, mon ami, que l'artiste l'a trouvée à quatre-vingts ans.

Si son Pluton et sa Proserpine sont mesquins, n'ont rien de majestueux et de redoutable; si son Eurydice est niaise; si ses juges infernaux ont un faux air d'apôtres; si son Orphée est plus froid qu'un ménétrier de village qui suit une noce pour un écu; si les Parques sont tournées à la française, il faut le lui pardonner; le sujet était trop fort pour son âge.

N'est-ce pas assez que dans l'harmonie générale, dans la distribution des groupes, dans la liaison des parties de la composition on reconnaisse encore le grand maître? 30

Ce Pluton et cette Proserpine sont pauvres, d'accord; mais l'obscurité qui les environne est bien imaginée et bien faite.

La couleur du tout est faible; mais les reflets de lumière sont bien entendus.

La tête d'Eurydice est sotte, ses pieds et ses mains sont mal dessinés; mais la couleur de toute la figure fait plaisir.

Les pieds et les mains des autres figures sont aussi mal dessinés; mais qui est-ce

36 assez mal dessinés A

qui se donne aujourd'hui la peine de finir ces parties? Ce sont des détails qu'on renvoie aux écoliers.

Ses Parques sont un peu françaises; mais l'attitude en est variée, et elles ne sont pas sans caractère.

Convenez, mon ami, qu'on a prononcé un peu légèrement sur le mérite de ce morceau. Retournez au Salon, et vous éprouverez comme moi qu'on le revoit avec plus de satisfaction qu'on ne l'a vu. Cet homme est encore un aigle en comparaison de Pierre et de beaucoup d'autres.

Cette composition a 17 pieds 8 pouces de large sur 11 pieds de haut. Ce n'est point une petite machine. 10

Le Repas donné par Assuérus aux Grands de son Royaume

C'est une autre composition de seize pieds six pouces de large sur neuf pieds de haut.

Ce n'est pas un repas. Le peintre a mal dit: c'est un grand couvert qui attend des convives. On n'aperçoit à droite et à gauche que quelques subalternes occupés à servir. La table cache les personnages importants; on aperçoit seulement vers le fond quelques sommets de têtes.

Si dans un tableau ce qui occupe le plus d'espace, remplit le milieu, arrête l'œil et se montre uniquement en est le sujet principal, la table a ici tous ces caractères.

Du reste, même faiblesse de couleur. La forme bizarre du tableau peut avoir forcé 20 la composition, ou bien le peintre a été fort sage de cacher des figures qu'il n'était plus en état de peindre (87).

Esther évanouie devant Assuérus. Tableau de sept pieds sept pouces de haut sur neuf pieds de large.

Il faut être bien hardi pour tenter ce sujet après le Poussin. Dans le tableau du Poussin (86 *b*), que j'ai sous les yeux,[1] Assuérus à gauche est assis sur son trône; il a l'air d'un Jupiter Olympien, tant il est simple et majestueux; son front est couvert d'une bandelette. Il faut voir comme il est coiffé et drapé; comme sa main est naturellement posée sur sa baguette; comme il regarde la douleur d'Esther, comme il en est pénétré. Il est entouré de quelques-uns de ses ministres qui ont à la vérité l'air 30 rustique; ce caractère déplaît fort à nos artistes modernes, dont l'imagination, captivée par des idées de dignité du XVIIIe siècle, ne remonta jamais dans l'antiquité; mais cela me plaît à moi. Quel groupe que celui d'Esther et de ces femmes qui la secourent! L'une, placée derrière elle, la soutient sous les bras; une autre l'appuie de côté; une troisième raffermit ses genoux. Comme ces figures sont agencées! C'est

9/10 Ce n'est pas une petite machine V L

[1] Il en avait une gravure dans son cabinet de travail. Voir 'Regrets sur ma vieille robe de chambre', dans *Œuvres complètes*, IV, p. 8.

certainement une des plus belles choses que je connaisse. La belle douleur que celle
d'Esther! La noblesse et la simplicité se remarquent jusque dans le trône du monarque
et l'estrade sur laquelle il est élevé. Le fond du salon est percé de niches qui font
sans doute un bel effet en peinture, mais qui en font un mauvais en gravure, parce
qu'on n'y distingue pas assez les statues qui les remplissent des personnages
intéressés à la scène.

Je fais ici comme Pindare, qui chantait les dieux de la patrie quand il n'avait rien
à dire de son héros. Dans le tableau de Restout une seule femme soutient Esther.
Esther a l'air moribond. Le monarque descendu de son trône la touche froidement
du bout de son sceptre. C'est ainsi que les monarques d'Asie rassuraient ceux qui 10
osaient se présenter devant eux sans être appelés.

Il s'agit bien de toucher de son sceptre une femme charmante, adorée et qui se
meurt de douleur! Si c'est là le rôle d'un souverain en pareil cas, les souverains sont
de pauvres amoureux. Pour moi, qui ne règne par bonheur que sur le cœur de Sophie,
si elle se présentait à mes yeux dans cet état, que ne deviendrais-je pas? Comme je
serais éperdu! Quels cris je pousserais! Malheur à ceux qui ne seconderaient pas à
mon gré mon inquiétude. «Belle Sophie, qui est le malheureux qui vous a causé de la
peine? Il le payera de sa tête. Revenez à la vie; rassurez-vous... Ah! je vois vos yeux
se rouvrir; je respire...» L'insensible et froid monarque ne dit pas un mot de tout
cela. Ah! je ne veux pas régner, j'aime mieux aimer à mon gré. 20

Même faiblesse de composition, de couleur et de caractères. Un des bons amis de
ce vieillard devrait lui dire à l'oreille:

> Solve senescentem mature sanus equum, ne
> Peccet ad extremum ridendus et ilia ducat.

Monsieur Restout, souffrez que je sois cet ami-là.

LOUIS-MICHEL VAN LOO

Ce peintre était attaché à la cour d'Espagne; j'ignore pourquoi il n'y est plus, mais
il est certain que c'est un grand artiste.

Le *Portrait de l'auteur, accompagné de sa sœur et travaillant au portrait de son père*
est une très-belle chose. Le peintre occupe le milieu de la toile. Il est assis: il a les 30
jambes croisées et un bras passé sur le dos de son fauteuil; il se repose. L'ébauche du
portrait de son père est devant lui sur un chevalet. Sa sœur est debout derrière son
fauteuil. Rien n'est plus simple, plus naturel et plus vrai que cette dernière figure. La
robe de chambre de l'artiste fait la soie à merveille. Le bras pendant sur le dos du
fauteuil est tout à fait hors de la toile; il n'y a qu'à l'aller prendre. L'air de famille est

on ne peut mieux conservé dans les trois têtes. En tout, le morceau est fait largement
et mérite les plus grands éloges; les têtes sont nobles et grandement touchées.

Avec tout cela, me direz-vous, quelle comparaison avec Van Dyck pour la vérité,
avec Rembrandt pour la force?

Mais tandis qu'il y a tant de manières différentes d'écrire qui chacune ont leur
mérite particulier, n'y aurait-il qu'une seule manière de bien peindre? Parce qu'Ho-
mère est plus impétueux que Virgile, Virgile plus sage et plus nombreux que le Tasse,
le Tasse plus intéressant et plus varié que Voltaire, refuserai-je mon juste hommage
à celui-ci? Modernes envieux de vos contemporains, jusques à quand vous achar-
nerez-vous à les rabaisser par vos éternelles comparaisons avec les Anciens? N'est-ce 10
pas une façon de juger bien étrange que de ne regarder les Anciens que par leurs
beaux côtés, comme vous faites, et que de fermer les yeux sur leurs défauts, et de
n'avoir au contraire les yeux ouverts que sur les défauts des modernes et que de les
tenir opiniâtrement fermés sur leurs beautés? Pour louer les auteurs de vos plaisirs,
attendrez-vous toujours qu'ils ne soient plus? A quoi leur sert un éloge qu'ils ne
peuvent entendre?

Je suis toujours fâché que, parmi les superstitions dont on a entêté les hommes,
on n'ait jamais pensé à leur persuader qu'ils entendraient sous la tombe le mal ou
le bien que nous en dirions.

Je suis aussi bien fâché que ces morceaux de peinture qui ont la fraîcheur et l'éclat 20
des fleurs soient condamnés à se faner aussi vite qu'elles.

Cet inconvénient tient à une manière de faire qui double l'effet du tableau pour le
moment. Lorsque le peintre a presque achevé son ouvrage, il glace. Glacer, c'est
passer sur le tout une couche légère de la couleur et de la teinte qui convient à chaque
partie. Cette couche peu chargée de couleur et très-chargée d'huile fait la fonction
et a le défaut d'un vernis; l'huile se sèche et jaunit en se séchant, et le tableau s'en-
fume plus ou moins, selon qu'il a été peint plus ou moins franchement.

On dit qu'un peintre peint à pleines couleurs ou franchement, lorsque ses couleurs
sont plus unes, moins tourmentées, moins mélangées.

On conçoit que l'huile répandue sur les endroits où il y a beaucoup de différentes 30
couleurs mêlées et fondues occasionne une action des unes sur les autres et une dé-
composition d'où naissent des taches jaunes, grises, noires, et la perte de l'harmonie
générale.

Les endroits qui souffriront le plus, ce sont ceux où il se trouvera de la céruse et
autres chaux métalliques que la substance grasse revivifiera.

Un sculpteur un peu jaloux de la durée de son ouvrage, qui lui coûte tant de peines,
devrait toujours en appuyer les parties délicates et fragiles sur des parties solides; et

13 les yeux ouverts que sur les défauts des modernes et de les tenir V L

le peintre préparer et broyer lui-même ses couleurs, et exclure de sa palette toutes celles qui peuvent réagir les unes sur les autres, se décomposer, se revivifier, ou souffrir, comme les sels, par l'acide de l'air. Cet acide est si puissant qu'il ternit jusqu'aux peintures de la porcelaine.

L'art de donner à la peinture des couleurs durables est presque encore à trouver. Il semble qu'il faudrait bannir la plupart des chaux, toutes les substances salines, et n'admettre que des terres pures et bien lavées.

C'est une chose bizarre que la diversité des jugements de la multitude qui se rassemble dans un Salon. Après s'y être promené pour voir, il faudrait aussi y faire quelques tours pour entendre. 10

Les gens du monde jettent un regard dédaigneux et distrait sur les grandes compositions, et ne sont arrêtés que par les portraits dont ils ont les originaux présents.

L'homme de lettres fait tout le contraire; passant rapidement sur les portraits, les grandes compositions fixent toute son attention.

Le peuple regarde tout et ne s'entend à rien.

C'est lorsqu'ils se rencontrent au sortir de là qu'ils sont plaisants à entendre. L'un dit: «Avez-vous vu le *Mariage de la Vierge*? c'est un beau morceau!

— Non. Mais vous, que dites-vous du *Portrait de la comtesse*? c'est cela qui est délicieux.

— Moi! je ne sais seulement pas si votre comtesse s'est fait peindre. Je m'amuserais 20 autour d'un portrait, tandis que je n'ai ni trop d'yeux ni trop de temps pour le *Joseph* de Deshays ou le *Paralytique* de Greuze!

— Ah! oui; c'est cet homme qui est à côté de l'escalier et à qui l'on va donner l'extrême-onction...»

C'est ainsi que rien ne passe sans éloge et sans blâme: celui qui vise à l'approbation générale est un fou. Greuze, pourquoi faut-il qu'une impertinence t'afflige? La foule est continuellement autour de ton tableau, il faut que j'attende mon tour pour en approcher. N'entends-tu pas la voix de la surprise et de l'admiration qui s'élève de tous côtés? Ne sais-tu pas que tu as fait une chose sublime? Que te faut-il de plus que ton propre suffrage et le nôtre? 30

Tant que les peintres portraitistes ne me feront que des ressemblances sans composition, j'en parlerai peu; mais lorsqu'ils auront une fois senti que pour intéresser il faut une action, alors ils auront tout le talent du peintre d'histoire, et ils me plairont indépendamment du mérite de la ressemblance.

Il s'est élevé ici une contestation singulière entre les artistes et les gens du monde. Ceux-ci ont prétendu que le mérite principal d'un portrait était d'être bien dessiné et

26 qu'une impertinence vous afflige V 27 votre tableau V 28 N'entendez-vous pas V 29 Ne savez-vous pas que vous avez fait V 29/30 que vous faut-il de plus que votre V 31 ne feront que des ressemblances V
33 le talent des peintres d'histoire A

bien peint. Eh! que nous importe, disaient ceux-ci, que les Van Dyck ressemblent ou ne ressemblent pas? En sont-ils moins à nos yeux des chefs-d'œuvre? Le mérite de ressembler est passager; c'est celui du pinceau qui émerveille dans le moment et qui éternise l'ouvrage. — C'est une chose bien douce pour nous, leur a-t-on répondu, que de retrouver sur la toile l'image vraie de nos pères, de nos mères, de nos enfants, de ceux qui ont été les bienfaiteurs du genre humain et que nous regrettons. Quelle a été la première origine de la peinture et de la sculpture? Ce fut une jeune fille qui suivit avec un morceau de charbon les contours de la tête de son amant dont l'ombre était projetée sur un mur éclairé. Entre deux portraits, l'un de Henri IV mal peint, mais ressemblant, et l'autre d'un faquin de concussionnaire ou d'un sot auteur peint à miracle, quel est celui que vous choisirez? Qui [*sic*] est-ce qui attache vos regards sur un buste de Marc-Aurèle ou de Trajan, de Sénèque ou de Cicéron? Est-ce le mérite du ciseau de l'artiste ou l'admiration de l'homme?

D'où je conclus avec vous qu'il faut qu'un portrait soit ressemblant pour moi, et bien peint pour la postérité.

Ce qu'il y a de certain, c'est que rien n'est plus rare qu'un beau pinceau, plus commun qu'un barbouilleur qui fait ressembler, et que quand l'homme n'est plus, nous supposons la ressemblance.

* Oui; mais l'attrait de la vérité est si invincible qu'il suffirait que le plus beau portrait de Van Dyck eût conservé la réputation de n'avoir pas ressemblé, pour perdre de son prix. C'est que le premier mérite d'un portrait est de ressembler, quoiqu'on dise, et un grand peintre n'a qu'à faire des têtes de fantaisie, s'il n'a pas le talent de donner de la ressemblance.*

BOUCHER

Il y a deux tableaux de Boucher: le *Sommeil de l'enfant Jésus*, et une *Bergerie*.

Ce maître a toujours le même feu, la même facilité, la même fécondité, la même magie et les mêmes défauts qui gâtent un talent rare.

Son enfant Jésus est mollement peint; il dort bien. Sa Vierge mal drapée est sans caractère. La gloire en est très-aérienne. L'ange qui vole est tout à fait vaporeux. Il était impossible de toucher plus grandement et de donner une plus belle tête au Joseph qui sommeille derrière la Vierge qui adore son fils... Mais la couleur? Pour la couleur, ordonnez à votre chimiste de vous faire une détonation ou plutôt déflagration de cuivre par le nitre et vous la verrez telle qu'elle est dans le tableau de Boucher. C'est celle d'un bel émail de Limoges. Si vous dites au peintre: «Mais, monsieur Boucher, où avez-vous pris ces tons de couleur?» il vous répondra: «Dans ma tête.

14 un beau portrait A 26/27 Ce maître a toujours ... rare *barré* V

— Mais ils sont faux. — Cela se peut, et je ne me suis pas soucié d'être vrai. Je peins un événement fabuleux avec un pinceau romanesque. Que savez-vous? la lumière du Thabor et celle du paradis sont peut-être comme cela. Avez-vous jamais été visité la nuit par des anges? — Non. — Ni moi non plus; et voilà pourquoi je m'essaye comme il me plaît dans une chose qui n'a point de modèle en nature. — Monsieur Boucher, vous n'êtes pas bon philosophe, si vous ignorez qu'en quelque lieu du monde que vous alliez et qu'on vous parle de Dieu, ce soit autre chose que l'homme.»

La Bergerie. Imaginez sur le fond un vase posé sur son piédestal et couronné d'un faisceau de branches d'arbres renversées; au dessous, un berger endormi sur les 10 genoux de sa bergère; répandez autour une houlette, un petit chapeau rempli de roses, un chien, des moutons, un bout de paysage et je ne sais combien d'autres objets entassés les uns sur les autres; peignez le tout de la couleur la plus brillante, et vous aurez la *Bergerie* de Boucher.

Quel abus du talent! combien de temps de perdu! Avec la moitié moins de frais, on eût obtenu la moitié plus d'effet. Entre tant de détails, tous également soignés, l'œil ne sait où s'arrêter; point d'air, point de repos. Cependant la bergère a bien la physionomie de son état; et ce bout de paysage qui serre le vase est d'une délicatesse, d'une fraîcheur et d'un charme surprenants. Mais que signifient ce vase et son piédestal? que signifient ces lourdes branches dont il est surmonté? Quand on écrit, faut-il 20 tout écrire? quand on peint, faut-il tout peindre? De grâce, laissez quelque chose à suppléer par mon imagination... Mais dites cela à un homme corrompu par la louange et entêté de son talent, et il hochera dédaigneusement de la tête; il vous laissera dire et nous le quitterons: *Jussum se suaque solum amare.* C'est dommage pourtant.

Cet homme, lorsqu'il était nouvellement revenu d'Italie, faisait de très-belles choses; il avait une couleur forte et vraie; sa composition était sage, quoique pleine de chaleur; son faire large et grand. Je connais quelques-uns de ses premiers mor-ceaux qu'il appelle aujourd'hui des *croûtes* et qu'il rachèterait volontiers pour les brûler. 30

Il a de vieux portefeuilles pleins de morceaux admirables qu'il dédaigne. Il en a de nouveaux, farcis de moutons et de bergers à la Fontenelle, sur lesquels il s'extasie.

Cet homme est la ruine de tous les jeunes élèves en peinture. A peine savent-ils manier le pinceau et tenir la palette, qu'ils se tourmentent à enchaîner des guirlandes d'enfants, à peindre des culs joufflus et vermeils, et à se jeter dans toutes sortes d'extravagances qui ne sont rachetées ni par la chaleur, ni par l'originalité, ni par la gentillesse, ni par la magie de leur modèle: ils n'en ont que les défauts.

10 de branches renversées A L 19 d'une fraîcheur, d'un charme V 22/23 Si vous dites cela... talent, il hochera V

JEAURAT

Ce fut autrefois le Vadé de la peinture; il connaissait les scènes de la place Maubert et des halles, les enlèvements de filles, les déménagements furtifs, les disputes des harengères et crieuses de vieux chapeaux. Il exposa, il y a deux ans, deux petits tableaux en ce genre qui se firent remarquer. Je me souviens que dans l'un il y avait deux filles qu'on menait à Saint-Martin, dont l'une se désolait et l'autre faisait des cornes au commissaire. C'est la vérité dans ce genre. Il faut que celui qu'il a exposé cette année, et qu'il a appelé les *Citrons de Javotte*, soit peu de chose; car je ne l'ai point remarqué et je n'en ai entendu parler à qui que ce soit (88).

«Mon ami, je vous abandonne M. Jeaurat; faites-en tout ce qu'il vous plaira; je 10 vous demande seulement un peu d'indulgence pour ses cheveux gris et sa main tremblante.

— Mais il est bien mauvais.

— D'accord, mais il a les cheveux gris et un visage long et de bonhomie.»

* A la bonne heure, faisons donc grâce à M. Jeaurat et n'en disons rien. Ce bon homme, se promenant au Salon, un homme de ma connaissance, en montrant le tableau du *Mariage de la Vierge*, lui dit: Monsieur Jeaurat, voilà un beau tableau. Oui, répond le bon homme; cela promet. Notez que le tableau du *Mariage de la Vierge* a été regardé par tous les artistes comme le premier tableau du Salon. C'est tout comme si un tourneur en bois disait du *Mercure* de Pigalle, cela promet. Mais 20 M. Jeaurat a les cheveux gris. Ne parlons donc ni de ce qu'il fait, ni de ce qu'il dit.*

NATTIER

Cet homme a été autrefois très-bon portraitiste, mais il n'est plus rien. Le portrait de sa famille est flou, c'est-à-dire faible et léché. Monsieur Nattier, vous ne connaissez pas les têtes de vos enfants; certainement elles ne sont pas comme cela (94).

Le costume est bien observé dans votre *Chinois* et dans votre *Indienne*. Si vous n'avez voulu que m'apprendre comme on était vêtu à la Chine et dans l'Inde, soyez content, vous l'avez fait.

* Le bonhomme Nattier est vieux et radote. Il a en effet peint sa femme et ses enfants de mémoire, ou bien le tableau est ancien; car la première est morte, et 30 les autres ont grandi. Nattier dans son bon temps était le peintre des femmes. Il les peignait toujours en Hébé, en Diane, en Vénus etc. Tous ses portraits se ressemblent, on croit toujours voir la même figure.

6 Saint-Martin (en note: maison de correction) A L V 14 plein de bonhomie A

HALLÉ

Hallé est toujours le pauvre Hallé. Cet homme a la rage de choisir de grands sujets, des sujets qui demandent de l'invention, des caractères, du dessin, de la noblesse, toutes qualités qui lui manquent.

Abraham reçoit les Anges, qui annoncent à Sara qu'elle sera mère, malgré sa vieillesse. On voit dans ce tableau les anges assis autour d'une table. Abraham est debout devant eux, Sara écoute derrière une porte.

L'Abraham est très-mal drapé, on ne sent nulle part le nu sous cet amas d'étoffe lourde et de couleur de terre. Monsieur Hallé, où est ce beau caractère céleste que Raphaël et Le Sueur ont su donner à leurs anges? Les vôtres sont trois polissons 10 déguisés. Votre Abraham est un vieux paillard qui a le sourire indécent, le nez recourbé, la figure grimacière et rechignée d'un faune; il ne lui manque que les oreilles pointues et les petites cornes. Et cette figure mesquine de femme derrière la porte, c'est une servante que vous ne me ferez jamais prendre pour une Sara. Et puis vos couleurs sont sales et crues; vous êtes d'une fadeur de monotonie insupportable. Vous m'ennuyez, monsieur Hallé, vous m'ennuyez.

Personne ne sait ce que c'est que votre *Vierge avec son enfant Jésus*, vos deux petites *Pastorales*, votre *Abondance répandue sur les arts*, ni votre *Combat d'Hercule et d'Acheloüs*. Tout cela est misérable.

PIERRE 20

Monsieur Pierre, chevalier de l'ordre du Roi, premier peintre de monseigneur le duc d'Orléans et professeur de l'Académie de peinture, vous ne savez plus ce que vous faites, et vous avez bien plus tort qu'un autre. Vous êtes riche; vous pouvez, sans vous gêner, vous procurer de beaux modèles et faire tant d'études qu'il vous plaira. Vous n'attendez pas l'argent d'un tableau pour payer votre loyer. Vous avez tout le temps de choisir votre sujet, de vous en pénétrer, de l'ordonner, de l'exécuter. Vous avez été mieux élevé que la plupart de vos confrères; vous connaissez les bons auteurs français, vous entendez les poètes latins, que ne les lisez-vous donc? Ils ne vous donneront pas le génie, parce qu'on l'apporte en naissant; mais ils vous remueront, ils élèveront votre esprit, ils dégourdiront un peu votre imagination; vous y trouverez 30 des idées et vous vous en servirez.

Pierre, à son retour d'Italie, exposa quelques morceaux bien dessinés, bien coloriés,

15 monotonie insupportable. Personne ne sait V 21/208, 5 Monsieur Pierre ... de nos artistes *barré* V *après avoir été corrigé ainsi:* peinture, vous avez bien plus tort ... les poètes latins, lisez-les donc ... le plus vain, le plus despote et le moins habile

hardis même et de bonne manière : il y a vingt ans de cela. Alors il faisait cas du Guide, du Corrège, de Raphaël, du Véronèse et des Carraches, qu'il appelle aujourd'hui des croûtes. Depuis une douzaine d'années, il a toujours été dégénérant, et sa morgue s'est accrue à mesure que son talent s'est perdu ; c'est aujourd'hui le plus vain et le plus plat de nos artistes.

Il a pris pour sujet d'un de ses tableaux : *Mercure amoureux qui change en pierre Aglaure, qui l'éloignait de sa sœur Hersé* (90). On voit à gauche Hersé à sa toilette. Derrière elle est une suivante debout ; à droite, sur le devant, Aglaure est renversée à terre ; au-dessus, Mercure, porté dans les airs, touche de son caducée cette sœur incommode. 10

D'abord quelle plate idée d'avoir mis Hersé à sa toilette ! C'est une grande figure froide, imbécile, sans action, sans passion, sans mouvement, sans caractère, ne prenant pas le moindre intérêt à ce qui se passe. Cette subalterne à côté d'elle, on peut dire qu'elle se conforme très-bien à l'indifférence de sa maîtresse. Pour l'Aglaure, c'est en charbon de terre que Mercure la change ; je m'en rapporte à M. de Jussieu. Ce Mercure qui fait ici le rôle principal est si faible de couleur qu'on le prendrait pour un nuage gris. Le tout a l'air d'une première ébauche ou d'un mauvais tableau ancien dont on a enlevé la couleur en le nettoyant.

Depuis que ce morceau est exposé, le peintre va tous les matins le retoucher. Retouche, retouche, mon ami, je te promets que cela n'est ni fait ni à refaire. Ce 20 n'est pas Aglaure, c'est l'artiste et toute sa composition que Mercure en colère a pétrifiés.

Une Scène du massacre des innocents (89). C'est une mère qui se poignarde de douleur sur le cadavre de son enfant. Quand on cite un seul vers d'un poème épique, il faut qu'il soit de la plus rare beauté. Quand on ne montre qu'un seul incident d'une scène immense, il faut qu'il soit sublime, et qu'il dise *ex ungue leonem*. Monsieur Pierre, vous n'avez point de griffes. La femme qui se tue est blafarde. Je ne sais pourquoi elle se tue ; car je cherche son désespoir et ne le trouve point. Il ne faut pas prendre de la grimace pour de la passion ; c'est une chose à laquelle les peintres et les acteurs sont sujets à se méprendre. Pour en sentir la différence, je les renvoie au 30 *Laocoon* antique, qui souffre et ne grimace point.

L'Harmonie. Ma foi, je ne sais ce que c'est.

Pour la *Bacchante endormie*, je me la rappelle fort bien. C'est une grande nudité de femme ivre, âgée, chairs molles, gorge flétrie, ventre affaissé, cuisses plates, hanches élevées, fade de couleur, mal dessinée, surtout par les jambes ; moulue, dont les membres vont se détacher incessamment ; usée par la débauche des hommes et du vin. Dormez, personne ne sera tenté d'abuser de votre état et de votre sommeil.

Quand on choisit de ces natures-là, il faut en sauver le dégoût par une exécution

supérieure, et c'est ce que M. le chevalier Pierre n'a pas fait. Vulcain est la plus hideuse figure de l'*Odyssée* et la plus fortement peinte; le Polyphème de Virgile fait horreur, mais il est beau.

Il ne faut plus compter Pierre parmi nos bons artistes.

VIEN

Le triste et plat métier que celui de critique! Il est si difficile de produire une chose même médiocre; il est si facile de sentir la médiocrité! Et puis, toujours ramasser des ordures, comme Fréron ou ceux qui se promènent dans nos rues avec des tombereaux. Dieu soit loué! voici un homme dont on peut dire du bien et presque sans réserve. L'image la plus favorable sous laquelle on puisse envisager un critique est celle de 10 ces gueux qui s'en vont avec un bâtonnet à la main remuer les sables de nos rivières pour y découvrir une paillette d'or. Ce n'est pas là le métier d'un homme riche.

Les tableaux que Vien a exposés cette année sont tous du même genre, et comme ils ont presque tous le même mérite, il n'y a qu'un seul éloge à en faire: c'est l'élégance des formes, la grâce, l'ingénuité, l'innocence, la délicatesse, la simplicité, et tout cela joint à la pureté du dessin, à la belle couleur, à la mollesse et à la vérité des chairs.

On serait bien embarrassé de choisir entre sa *Marchande à la toilette*, sa *Bouquetière*, sa *Femme qui sort du bain*, sa *Prêtresse qui brûle de l'encens sur un trépied*, la *Femme qui arrose ses fleurs*, la *Proserpine qui en orne le buste de Cérès sa mère* (92) et l'*Offrande au temple de Vénus* (93). Comme tout cela sent la manière antique!

Ces morceaux sont petits, le plus grand n'a pas plus de trois pieds de haut sur deux de large; mais l'artiste a bien fait voir dans sa *Sainte Geneviève* du dernier Salon, son *Icare* qui est à l'Académie, et d'autres morceaux, qu'il pouvait tenter de grandes compositions et s'en tirer avec succès.

Celui qu'il a appelé *Marchande à la toilette* représente une esclave qu'on voit à gauche agenouillée (91). Elle a à côté d'elle un petit panier d'osier rempli d'Amours qui ne font qu'éclore. Elle en tient un par ses deux ailes bleues qu'elle présente à une femme assise dans un fauteuil, sur la droite. Derrière cette femme est sa suivante debout. Entre l'esclave et la femme assise, l'artiste a placé une table sur laquelle on 30 voit des fleurs dans un vase, quelques autres éparses sur le tapis avec un collier de perles.

L'esclave, un peu basanée, avec son nez large et un peu aplati, ses grandes lèvres vermeilles, sa bouche entr'ouverte, ses grands yeux noirs, est une coquine qui a bien la physionomie de son métier et l'art de faire valoir sa denrée.

5 Vien. L'image la plus favorable V 13 Les tableaux que Mr Vien V

La suivante, qui est debout, dévore des yeux toute la jolie couvée.

La maîtresse a de la réserve dans le maintien. L'intérêt de ces trois visages est mesuré avec une intelligence infinie; il n'est pas possible de donner un grain d'action ou de passion à l'une sans les désaccorder toutes en ce point. Et puis c'est une élégance dans les attitudes, dans les corps, dans les physionomies, dans les vêtements; une tranquillité dans la composition; une finesse!... tant de charme partout, qu'il est impossible de les décrire. Les accessoires sont d'ailleurs d'un goût exquis et du fini le plus précieux.

Ce morceau en tout est d'une très-belle exécution: la figure assise est drapée comme l'antique; la tête est noble; on la croit faible d'expression, mais ce n'est pas 10 mon avis. Les pieds et les mains sont faits avec le plus grand soin. Le fauteuil est d'un goût qui frappe; ce gland qui pend du coussin est d'or à s'y tromper. Rien n'est comparable aux fleurs pour la vérité des couleurs et des formes, et pour la légèreté de la touche. Le fond caractérise bien le lieu de la scène. Ce vase avec son piédestal est d'une belle forme. Oh! le joli morceau!

On prétend que la femme assise a l'oreille un peu haute. Je m'en rapporte aux maîtres.

Voilà une allégorie qui a du sens, et non pas cet insipide *Exercice des Amours* de Vanloo. C'est une petite ode tout à fait anacréontique. C'est dommage que cette composition soit un peu déparée par un geste indécent de ce petit Amour papillon 20 que l'esclave tient par les ailes; il a la main droite appuyée au pli de son bras gauche qui, en se relevant, indique d'une manière très-significative la mesure du plaisir qu'il promet.

En général, il y a dans tous ces morceaux peu d'invention et de poésie, nul enthousiasme, mais une délicatesse et un goût infinis. Ce sont des physionomies à tourner la tête; des pieds, des mains et des bras à baiser mille fois.

L'harmonie des couleurs, si importante dans toute composition, était essentielle dans celle-ci; aussi est-elle portée au plus haut degré.

Ce sont comme autant de madrigaux de l'Anthologie mis en couleurs. L'artiste est comme Apelle ressuscité au milieu d'une troupe d'Athéniennes. 30

Celui que j'aime entre tous est la jeune innocente qui arrose son pot de fleurs. On ne la regarde pas longtemps sans devenir sensible. Ce n'est pas son amant, c'est son père ou sa mère qu'on voudrait être. Sa tête est si noble! Elle est si simple et si ingénue! Ah! qui est-ce qui oserait lui tendre un piège? C'est la couleur de chair la plus vraie; peut-être y désirerait-on un peu plus de couleur. La draperie est large; peut-être la voudrait-on un peu plus légère. Malgré le bas-relief dont on a décoré le pot de fleurs, on dit qu'il ressemble un peu trop, pour la forme, à ceux du quai de la Ferraille.

Mais encore un mot sur la *Marchande à la toilette*. On prétend que les Anciens n'en auraient jamais fait le sujet d'un tableau isolé; qu'ils auraient réservé cette composition et celles du même genre pour un cabinet de bains, un plafond, ou pour les murs de quelque grotte souterraine. Et puis cette suivante qui, d'un bras qui pend nonchalamment, va de distraction ou d'instinct relever avec l'extrémité de ses jolis doigts le bord de sa tunique à l'endroit... En vérité, les critiques sont de sottes gens! Pardon! monsieur Vien, pardon! Vous avez fait dix tableaux charmants; tous méritent les plus grands éloges par leur précieux dessin et le style délicat dans lequel vous les avez traités. Que ne suis-je possesseur du plus faible de tous! Je le regarderais souvent, et il serait couvert d'or lorsque vous ne seriez plus.

 * Le tableau de la *Femme qui arrose un pot de fleurs* est sans contredit le plus charmant; il appartient à M. l'abbé de Breteuil. Celui de la *Femme qui sort du bain* est exquis; M. le Duc d'Orléans l'a acheté pendant le Salon. Entre ceux qui restent, celui de *Proserpine, qui orne de fleurs le buste de sa mère*, me paraît mériter la palme.*

LA GRENÉE

Voici un artiste qui a fait un grand pas dans son art depuis deux ans. Ce n'était, au dernier Salon, qu'un peintre médiocre, froid dans sa composition et faible dans les autres parties; mais sa *Suzanne surprise par les deux vieillards* le met tout à coup sur la seconde et peut-être sur la première ligne.

 La Suzanne est placée à gauche sur le devant; on la voit de face. A droite sont les deux vieillards, l'un derrière elle, l'autre à côté. Ils sont bien groupés, et leurs têtes sont belles. Celui-ci lui dit du geste qu'ils sont seuls et loin de tout témoin; l'autre lui caresse l'épaule d'une main. L'expression de la Suzanne est grande et noble. Elle dérobe sa gorge avec un de ses bras; l'autre retient des linges qui descendent et couvrent ses cuisses. Les chairs sont vraies, les séducteurs encore frais et verts. Avec tout cela, la chasteté de la belle Juive eût été encore mieux avérée s'il n'y en avait eu qu'un et qu'il eût été jeune. Mais ce n'est pas là le conte.

 L'*Aurore qui quitte la couche du vieux Tithon*. Je n'aime pas ce tableau. Tithon est d'une couleur vineuse; de la manière dont il est placé, il a l'air d'un homme qu'on aurait serré entre deux planches. Cette Aurore est terne; sa draperie ne la fait pas sentir, et ses cheveux sont gris et de pierre.

 En revanche, la *Douce Captivité* est un bon tableau. C'est une femme qui presse une colombe contre son sein. Ce morceau, pour le caractère noble et voluptueux de la femme, la vérité des chairs et l'effet, est digne de Carle Van Loo lorsqu'il ne s'était pas fait une couleur outrée (95).

Mon ami, si vous retournez au Salon, n'oubliez pas de comparer ce tableau de La Grenée avec l'*Athénienne qui arrose des fleurs* de Vien.

* Ce conseil fait d'autant plus d'honneur à la sagacité du Philosophe que le tableau de Lagrenée a été fait pour être le pendant de celui de Vien dans le cabinet de M. l'abbé de Breteuil. Mais laissons-lui achever son parallèle.*

Vous trouverez dans l'un de la grandeur de forme et de la noblesse. La tête en est coiffée dans le goût antique; elle est bien dessinée. Mêmes qualités dans l'autre, avec plus de sensibilité; mais c'est peut-être le mérite du sujet et non de l'artiste. Celle-ci n'est occupée que du plaisir de voir croître des fleurs; celle de La Grenée a d'autres pensées. La main qui presse l'oiseau est potelée et bien dessinée, toute la 10 figure bien peinte et assez bien colorée. Vien est plus moelleux et plus doux. La femme de La Grenée vous semblera plus belle; mais c'est celle de Vien que vous aimerez.

Le Massacre des Innocents. Je ne sais, monsieur de La Grenée, ce que c'est que votre *Massacre des Innocents*: je ne l'ai point vu; mais j'entends dire qu'il y a quelques beaux groupes, et j'en suis bien aise.

Pour votre *Josué, qui combat contre les Amorrhéens, et qui commande au soleil*, je ne saurais vous dissimuler qu'il est mauvais. Vous n'avez ni cette variété de pensées, ni cette chaleur, ni ce terrible qui convient à un peintre de batailles. Pour trouver le geste et la tête d'un homme qui commande au soleil, il faut y rêver longtemps. Du 20 pas dont vous allez, peut-être dans deux ans d'ici vous sera-t-il permis de tenter de ces grandes machines-là. Vous avez réussi dans une élégie, et vous méditez un poème épique! Halte-là, s'il vous plaît! vous ne vous doutez pas encore des connaissances nécessaires à un peintre de batailles.

Voilà une *Mort de César* où les figures sont maigres, raides et isolées. Rien ne répond à l'importance du sujet; c'est un guet-apens ordinaire. Gardez-vous bien de mettre cette ébauche en couleur; ce serait du temps et de l'huile perdus.

Servius Tullius jeté du haut des degrés du Capitole et assassiné par les ordres de Tarquin est mieux.

Pour votre *Christ en Croix*, convenez que le professeur qui retouche les élèves qui 30 vont dessiner à l'Académie l'aurait déchiré. Monsieur de La Grenée, je vous parle avec franchise, parce que je vous aime et que je suis content de votre *Suzanne*, mais très-content; si vous m'en croyez, vous vous en tiendrez aux tableaux de chevalet, et vous laisserez là ces énormes compositions qui demandent de grands fronts et quelques-unes de ces têtes énormes que Raphaël, le Titien, Le Sueur ont portées sur leurs épaules, et dont Deshays a quelques traits.

Mais j'allais passer sous silence vos deux petits tableaux de *Vierge*, et j'aurais fort mal fait. Ils ont une douceur charmante et le moelleux du pinceau du Guide. Je

préfère celui où l'enfant va caresser sa mère de ses deux petites mains. Et l'enfant et la mère sont intéressants. L'œil tourne autour du visage de la mère.

DESHAYS

Deshays est, sans contredit, le plus grand peintre d'église que nous ayons. Vien n'est pas de sa force en ce genre, et Carle Van Loo lui a cédé sa place; il y a pourtant de Vien une certaine *Piscine*.[1]

Je ne balance pas à prononcer que le *Mariage de la Vierge* est la plus belle composition qu'il y ait au Salon, comme elle est la plus vaste. Ce tableau a 19 pieds de haut sur 11 pieds de large. L'espace est immense, et tout y répond.

On voit à droite l'autel et le candélabre à sept branches. Le grand prêtre est placé sur le haut des marches, le dos tourné à l'autel et le visage vers les époux. Il a les bras étendus et la tête élevée au ciel; il en invoque l'assistance. Il est majestueux, il est grand, il en impose, il est plein d'enthousiasme. Les deux époux sont à genoux sur les derniers degrés. La Vierge noble, grande, pleine de modestie, vêtue et drapée naturellement, dans le vrai goût de Raphaël. L'époux, qui peut avoir quarante-cinq ans, est vigoureux et frais; il présente à son épouse l'anneau nuptial. Son caractère ne dit ni trop ni trop peu. Derrière l'époux est une sainte Anne dont le visage ridé est l'image de la joie. A côté de la sainte Anne, derrière la Vierge, est une grande fille, belle, simple, innocente, un voile jeté négligemment sur sa tête, le reste du corps couvert d'une longue draperie, et portant une corbeille de roses; ce n'est qu'un accessoire, mais qu'on ne se lasse point de regarder. A droite du grand prêtre et de l'autel, le peintre a jeté des assistants, témoins de la cérémonie; ils ont les regards attachés sur les époux. A gauche du grand prêtre, et sur le devant du tableau, il a placé deux lévites vêtus de blanc, tout à fait dans la manière de Le Sueur. L'un tient des fleurs, l'autre s'appuie sur un flambeau. O les deux belles figures! Il y a des gens difficiles qui, convenant de leur mérite et de la beauté de leur caractère, prétendent qu'elles sont un peu contournées, et que le peintre a serré les cuisses de l'un avec une large bande sans trop savoir pourquoi. Malheur à ces gens-là, ils ne seront jamais satisfaits de rien! Ils disent aussi que la Gloire qui remplit le haut du tableau est un peu lourde, et il faut leur accorder ce point, d'autant plus que l'éclat qu'ils y désirent n'aurait pas éteint le reste d'une composition peinte très-fortement. Pour ces anges groupés, ils ne peuvent nier leur légèreté; ils sont suspendus dans les airs, et l'on n'est pas surpris qu'ils y restent. Plus on regarde ce morceau, plus on en est frappé; la couleur en est forte, et plus peut-être que vraie. Le peintre n'a rien fait encore, à mon sens, ni de si beau ni de si hardi; je n'en excepte ni son *Saint Benoît*, du Salon passé, ni son *Saint Victor*,

4/6 Deshays... piscine *barré* V

[1] Cf. *supra*, p. 65.

P

ni son autre martyr dont le nom ne me revient pas, quoiqu'il y eût et de la force et du génie.

Qu'on me dise, après cela, que notre mythologie prête moins à la peinture que celle des Anciens! Peut-être la Fable offre-t-elle plus de sujets doux et agréables; peut-être n'avons-nous rien à comparer, en ce genre, au *Jugement de Pâris*; mais le sang que l'abominable croix a fait couler de tous côtés est bien d'une autre ressource pour le pinceau tragique. Il y a sans doute de la sublimité dans une tête de Jupiter; il a fallu du génie pour trouver le caractère d'une Euménide tel que les Anciens nous l'ont laissé; mais qu'est-ce que ces figures isolées en comparaison de ces scènes où il s'agit de montrer l'aliénation d'esprit ou la fermeté religieuse, l'atrocité de l'intolé- 10 rance, un autel fumant d'encens devant une idole, un prêtre aiguisant froidement ses couteaux, un préteur faisant déchirer de sang-froid son semblable à coups de fouet, un fou s'offrant avec joie à tous les tourments qu'on lui montre et défiant ses bourreaux; un peuple effrayé, des enfants qui détournent la vue et se renversent sur le sein de leurs mères; des licteurs écartant la foule; en un mot, tous les incidents de ces sortes de spectacles! Les crimes que la folie du Christ a commis et fait commettre sont autant de grands drames et bien d'une autre difficulté que la descente d'Orphée aux enfers, les charmes de l'Élysée, les supplices du Ténare ou les délices de Paphos. Dans un autre genre, voyez tout ce que Raphaël et d'autres grands maîtres ont tiré de Moïse, des prophètes et des évangélistes. Est-ce un champ stérile pour le génie 20 qu'Adam, Ève, sa famille, la postérité de Jacob et tous les détails de la vie patriar- cale? Pour notre Paradis, j'avoue qu'il est aussi plat que ceux qui l'habitent et le bonheur qu'ils y goûtent. Nulle comparaison entre nos saints, nos apôtres et nos vierges tristement extasiés, et ces banquets de l'Olympe où le nerveux Hercule, appuyé sur sa massue, regarde amoureusement la délicate Hébé; où Apollon avec sa tête divine et sa longue chevelure, tient, par ses accords, les convives enchantés; où le Maître des dieux, s'enivrant d'un nectar versé à pleine coupe de la main d'un jeune garçon à épaules d'ivoire et à cuisses d'albâtre, fait gonfler de dépit le cœur de sa femme jalouse. Sans contredit j'aime mieux voir la croupe, la gorge et les beaux bras de Vénus que le triangle mystérieux; mais où est, là-dedans, le sujet tragique 30 que je cherche? Ce sont des crimes qu'il faut au talent des Racine, des Corneille et des Voltaire. Jamais aucune religion ne fut aussi féconde en crimes que le christia- nisme; depuis le meurtre d'Abel jusqu'au supplice de Calas, pas une ligne de son his- toire qui ne soit ensanglantée. C'est une belle chose que le crime et dans l'histoire et dans la poésie, et sur la toile et sur le marbre. J'ébauche, mon ami, au courant de la plume; je jette des germes que je laisse à la fécondité de votre tête à développer.

 * C'est une idée que j'ai depuis bien longtemps, que si la religion des Grecs était

19 Dans un genre, voyez A

plus favorable à la poésie, la nôtre est en revanche bien plus pittoresque. Les passions que le fanatisme inspire et que l'enthousiasme accompagne sont ce qu'il y a de plus digne d'un pinceau sublime, et notre culte fourmille de ces sortes de sujets. Je ne suis pas de l'avis du philosophe sur les sujets que fournit la partie historique de nos livres sacrés, et je trouve que sur ce point l'avantage est tout à fait du côté de la mythologie grecque. Les détails de la vie patriarcale peuvent suggérer quelques beaux tableaux de paysage, mais les *Idylles* de Théocrite et de Gessner en feront faire d'aussi intéressants. Quant aux sujets historiques tirés de l'Ancien et du Nouveau Testament, j'avoue qu'ils ont de la simplicité, et que les nourrices en peuvent faire d'assez bons contes pour l'amusement des enfants; mais ils manquent presque 10 tous de noblesse, de poésie et de grâce, et ils ont un air de pauvreté et de mesquinerie sur lequel l'habitude seule peut nous tromper. Quelle différence entre l'histoire de la Vierge, et celle de la mère de l'Amour! Je vais blasphémer à mon tour à l'occasion du tableau du *Mariage de la Vierge*. C'est sans difficulté le premier tableau du Salon. C'est une grande et belle machine; mais il me semble que j'en ai vu dans ce genre de plus sublimes. Les Carraches, les Tintorets, les Dominiquins gâtent bien des tableaux français quand on se les rappelle. La Vierge de Deshays est bien, très bien, mais si j'osais, je dirais que le bonhomme Joseph a l'air de lui dire: Allons donc, ne fais pas l'enfant; je dirais que la Sainte Anne est si enfoncée qu'elle ne fait pas du tout l'effet de la mère, mais d'un personnage très subalterne; je dirais que je voudrais que le 20 grand prêtre eût l'air d'enthousiasme, plutôt dans le caractère de sa tête que dans ses gestes. D'ailleurs mon pasteur, M. Baer, aumônier de la chapelle royale de Suède, m'a fait remarquer dans ce tableau de terribles bévues contre le costume. Il m'a assuré que les Juifs ne célébraient pas leurs mariages devant un autel, ni avec des cierges allumés comme si on allait dire la messe; mais il n'y a qu'un pasteur hérétique qui puisse relever de ces fautes-là, et les prêtres catholiques sont trop ignorants pour en être choqués. Mais laissons au bon catholique Diderot poursuivre sa carrière.*

La Chasteté de Joseph. Voici une machine moins grande que la précédente, mais qui ne lui cède guère en mérite et qui vient à l'appui de ma digression; c'est la *Chasteté de Joseph.* 30

Je ne sais si ce tableau est destiné pour une église, mais c'est à faire damner le prêtre au milieu de sa messe et donner au diable tous les assistants. Avez-vous rien vu de plus voluptueux? Je n'en excepte pas même cette *Madeleine* du Corrège de la galerie de Dresde dont vous conservez l'estampe avec tant de soin pour la mortification de vos sens.

La femme de Putiphar s'est précipitée du chevet au pied de son lit; elle est couchée sur le ventre et elle arrête par le bras le sot et bel esclave pour lequel elle a pris du

37 le bel esclave V

goût. On voit sa gorge et ses épaules. Qu'elle est belle cette gorge! Qu'elles sont belles ces épaules! L'amour et le dépit, mais plus encore le dépit que l'amour, se montrent sur son visage; le peintre y a répandu des traits qui, sans la défigurer, décèlent l'impudence et la méchanceté; quand on l'a bien regardée, on n'est surpris ni de son action ni du reste de son histoire. Cependant Joseph est dans un trouble inexplicable; il ne sait s'il doit fuir ou rester; il a les yeux tournés vers le ciel, il l'appelle à son secours; c'est l'image de l'agonie la plus violente. Deshays n'a eu garde de lui donner cet air indigné et farouche qui convient si peu à un galant homme qu'une femme charmante prévient. Il est peut-être un peu moins chaste que dans le livre saint, mais il est infiniment plus intéressant. N'est-il pas vrai que vous l'aimez mieux 10 incertain et perplexe et que vous vous en mettez bien plus aisément à sa place? Lorsque je retourne au Salon j'ai toujours l'espérance de le trouver entre les bras de sa maîtresse. Cette femme a une jambe nue qui descend hors du lit. O l'admirable demi-teinte qui est là! On ne peut pas dire que sa cuisse soit découverte; mais il y a une telle magie dans ce linge léger qui la cache, ou plutôt qui la montre, qu'il n'est point de femme qui n'en rougisse, point d'homme à qui le cœur n'en palpite. Si Joseph eut été placé de ce côté, c'était fait de sa chasteté: ou la grâce qu'il invoquait ne serait point venue, ou elle ne serait venue que pour exciter son remords. Une grosse étoffe à fleurs et à fond vert, forte et moelleuse, descend en plis larges et droits et couvre le chevet du lit. 20

Si l'on me donne un tableau à choisir au Salon, voilà le mien; cherchez le vôtre. Vous en trouverez de plus savants, de plus parfaits peut-être; pour un plus séduisant, je vous en défie. Vous me direz peut-être que la tête de la femme n'est pas d'une grande correction; que celle de Joseph n'est pas assez jeune; que ce tapis rouge qui couvre ce bout de toilette est dur; que cette draperie jaune sur laquelle la femme a une de ses mains appuyée est crue, imite l'écorce et blesse vos yeux délicats. Je me moque de toutes vos observations et je m'en tiens à mon choix.

Et puis, encore une petite digression.

* Un moment, s'il vous plaît, Monsieur le Philosophe. Vous vous moquerez de moi, si vous voulez; mais je ne saurais m'accommoder de votre Joseph. Ne voyez- 30 vous pas qu'il a quarante ans, et que le peintre lui a donné l'air benêt et souffrant d'un Saint? Ce n'est pas cela. Je vous assure que l'esclave que la femme de Putiphar voulait combler de ses bonnes grâces était un enfant de dix-huit ans, beau comme l'Amour, brillant comme l'astre du jour. Je vous assure que l'air irrésolu et perplexe ne peut manquer de le rendre comique, et que le seul caractère qui lui convienne est celui de l'innocence et de l'effroi à la vue des dangers que court sa vertu; il faut que le peintre me montre dans toute la figure du bel esclave qu'il craint moins les charmes

de la femme la plus séduisante du monde que la faiblesse de son propre cœur; il faut
qu'il en soit effrayé. Voilà la vérité du moment qu'il a choisi. Malgré cela je conviens
que le tableau de Deshays est superbe, la femme est à tourner la tête; mais convenez
de votre côté que si la beauté et l'expression de l'esclave étaient dignes des désirs de
sa belle maîtresse ce tableau n'aurait pas son pareil pour le charme, la séduction et la
volupté. Si vous m'en croyez, mon ami, nous oublierons cette belle femme qui ne
saisira ni votre manteau ni le mien, et nous écouterons votre digression qui me paraît
très savante.*

Et puis encore une petite digression, s'il vous plaît. Je suis dans mon cabinet, d'où
il faut que je voie tous ces tableaux; cette contention me fatigue, et la digression me 10
repose.

Assemblez confusément des objets de toute espèce et de toutes couleurs, du linge,
des fruits, des liqueurs, du papier, des livres, des étoffes et des animaux, et vous
verrez que l'air et la lumière, ces deux harmoniques universels, les accorderont tous,
je ne sais comment, par des reflets imperceptibles; tout se liera, les disparates s'af-
faibliront, et votre œil ne reprochera rien à l'ensemble. L'art du musicien qui, en tou-
chant sur l'orgue l'accord parfait d'*ut*, porte à votre oreille les dissonants *ut*, *mi*, *sol*,
ut, *sol*, *si*, *re*, *ut*, en est venu là; celui du peintre n'y viendra jamais. C'est que le
musicien vous envoie les sons mêmes, et que ce que le peintre broie sur sa palette, ce
n'est pas de la chair, de la laine, du sang, la lumière du soleil, l'air de l'atmosphère, 20 .
mais des terres, des sucs de plantes, des calcinés, des pierres broyées, des chaux
métalliques. De là l'impossibilité de rendre les reflets imperceptibles des objets les
uns sur les autres; il y a pour lui des couleurs ennemies qui ne se réconcilieront
jamais. De là la palette particulière, un faire, un technique propre à chaque peintre.
Qu'est-ce que ce technique? L'art de sauver un certain nombre de dissonances,
d'esquiver les difficultés supérieures à l'art. Je défie le plus hardi d'entre eux de sus-
pendre le soleil ou la lune au milieu de sa composition sans offusquer ces deux astres
ou de vapeurs ou de nuages; je le défie de choisir son ciel tel qu'il est en nature,
parsemé d'étoiles brillantes comme dans la nuit la plus sereine. De là la nécessité
d'un certain choix d'objets et de couleurs; encore après ce choix, quelque bien fait 30
qu'il puisse être, le meilleur tableau, le plus harmonieux, n'est-il qu'un tissu de
faussetés qui se couvrent les unes les autres. Il y a des objets qui gagnent, d'autres qui
perdent, et la grande magie consiste à approcher tout près de la nature et à faire que
tout perde ou gagne proportionnellement; mais alors ce n'est plus la scène réelle et
vraie qu'on voit, ce n'en est pour ainsi dire que la traduction. De là, cent à parier
contre un qu'un tableau dont on prescrira rigoureusement l'ordonnance à l'artiste
sera mauvais, parce que c'est lui demander tacitement de se former tout à coup une

9 Encore une petite digression V 12/13 du linge, des fruits, du papier, des livres A L

palette nouvelle. Il en est en ce point de la peinture comme de l'art dramatique. Le poète dispose son sujet relativement aux scènes dont il se sent le talent, dont il croit se tirer avec avantage. Jamais Racine n'eût bien rempli le canevas des *Horaces*; jamais Corneille n'eût bien rempli le canevas de *Phèdre*.

Je me sens encore las; suivons donc encore un moment cette digression. Je ne vous parlerai point de l'éclat du soleil et de la lune, qu'il est impossible de rendre, ni de ce fluide interposé entre nos yeux et ces astres qui empêche leurs limites de trancher durement sur l'espace ou le fond où nous les rapportons, fluide qu'il n'est pas plus possible de rendre que l'éclat de ces corps lumineux; mais je vous demanderai si leur contour sphérique et rigoureux n'est pas déplaisant? si, quelque brillants que l'ar- 10 tiste les fît, ils ne ressembleraient pas à des taches? Il est impossible qu'un arbre, tel qu'un cerisier chargé de fruits rouges, fasse un bon effet dans un tableau; et un espace du plus beau bleu percé de petits trous lumineux sera tout aussi maussade. Je vais peut-être prononcer un blasphème, mais qu'importe! est-ce que j'ai honte d'être bête avec mon ami? C'est qu'à mon avis ce n'est ni par sa couleur, ni par les astres dont il étincelle pendant la nuit que le firmament nous transporte d'admira- tion. Si, placé au fond d'un puits, vous n'en voyiez qu'une petite portion circulaire, vous ne tarderiez pas à vous réconcilier avec mon idée. Si une femme allait chez un marchand de soie, et qu'il lui offrît une aune ou deux de firmament, je veux dire d'une étoffe du plus beau bleu et parsemée de points brillants, je doute fort qu'elle la choisît 20 pour s'en vêtir. D'où naît donc le transport que le firmament nous inspire pendant une nuit étoilée et sereine? C'est, ou je me trompe fort, de l'espace immense qui nous environne, du silence profond qui règne dans cet espace, et d'autres idées accessoires dont les unes tiennent à l'astronomie et les autres à la religion. Quand je dis à l'astro- nomie, j'entends cette astronomie populaire qui se borne à savoir que ces points étincelants sont des masses prodigieuses reléguées à des distances prodigieuses, où ils sont les centres d'une infinité de mondes suspendus sur nos têtes et d'où le globe que nous habitons serait à peine discerné. Quel ne doit pas être notre frémissement lorsque nous imaginons un Être créateur de toute cette énorme machine, la remplis- sant, nous voyant, nous entendant, nous environnant, nous touchant! Voilà, ou je 30 me trompe fort, les sources principales de notre sensation à l'aspect du firmament; c'est un effet moitié physique et moitié religieux.

Mais il est temps de revenir à Deshays. Il y a une *Résurrection du Lazare*, sans numéro et sans nom d'artiste, qu'on lui attribue et qui est certainement de lui (96).

On voit à droite le tombeau. Le ressuscité en sort debout, la tête découverte. Il tend vers le Dieu qui lui a rendu la vie ses bras encore embarrassés de son linceul.

12/13 tableau; un espace du plus beau bleu V

Son visage est l'image de la mort que les traits de la joie et de la reconnaissance vien- nent d'animer. Ses parents, penchés vers lui, lui tendent les bras d'un endroit élevé où ils sont placés; ils sont transportés d'étonnement et de joie. L'artiste a prosterné les deux sœurs aux pieds du Christ: l'une adore, le visage contre terre; l'autre a vu le prodige. L'expression, la draperie, le caractère de tête et toute la manière de celle-là est du Poussin; celle-ci est aussi fort belle. Les apôtres s'entretiennent à quelque distance derrière le Christ. Ils ne sont pas aussi fortement affectés que le reste des assistants: ils sont faits à ces tours-là. Le Christ est debout, au-dessus des femmes, à peu près également éloigné des apôtres et du tombeau. Il a l'air d'un sorcier en mau- vaise humeur, je ne sais pourquoi, car son affaire lui a réussi. Voilà le principal dé- 10 faut de ce tableau, auquel on peut encore reprocher une couleur un peu crue et, comme dans le *Mariage de la Vierge*, plus forte que vraie.

Mais dites-moi donc, mon ami, pourquoi ce Christ est plat dans presque toutes les compositions de peinture? Est-ce une physionomie traditionnelle dont il ne soit pas possible de s'écarter, et Rubens a-t-il eu tort dans son *Élévation de la Croix* de lui donner un caractère grand et noble?

Dites-moi aussi pourquoi tous les ressuscités sont hideux? Il me semble qu'il vaudrait autant ne pas faire les choses à demi, et qu'il n'en coûterait pas plus de rendre la santé avec la vie. Voyez-moi un peu ce Lazare de Deshays; je vous assure qu'il lui faudra plus de six mois pour se refaire de sa résurrection. 20

Sans plaisanter, ce morceau n'est pas sans effet; les groupes en sont bien distribués; le Lazare avec son linceul est peint largement. Cependant je ne vous conseillerais pas de l'opposer à celui de Rembrandt ou de Jouvenet. Si vous voulez être étonné, allez à Saint-Martin des Champs voir le même sujet traité par Jouvenet (96 b). Quelle vie! quels regards! quelle force d'expression! quelle joie! quelle reconnaissance! Un assistant lève le voile qui couvrait cette tête étonnante et vous la montre subitement. Quelle différence encore entre ces amis qui tendent les mains au ressuscité de Deshays et cet homme prosterné qui éclaire avec un flambeau la scène de Jouvenet! Quand on l'a vu une fois, on ne l'oublie jamais. L'idée de Deshays n'est pourtant pas sans mérite, non; son tableau est petit, mais la manière est grande. 30

Mais que penseriez-vous de moi, si j'osais vous dire que toutes ces têtes de ressus- cités, belles sans doute et du plus grand effet, sont fausses? Patience, écoutez-moi. Est-ce qu'un homme sait qu'il est mort? Est-ce qu'il sait qu'il est ressuscité? Je m'en rapporte à vous, marquis de la Vallée de Josaphat, chevalier sans peur de la résurrection, illustre Montamy,* vous qui avez calculé géométriquement la place

31/220, 27 Mais que penseriez-vous . . . que vous ayez encore vues *barré* V

* Premier maître d'hôtel de M. le Duc d'Orléans, très bon chrétien et meilleur chimiste.

qu'il faudra à tout le monde au grand jour du jugement, et qui, à l'exemple de Notre-Seigneur entre les deux larrons, aurez la bonté de placer dans ce moment critique à votre droite Grimm l'hérétique et à votre gauche Diderot le mécréant, afin de nous faire passer en paradis comme les grands seigneurs font passer la contrebande dans leurs carrosses aux barrières de Paris; illustre Montamy, je m'en rapporte à vous: n'est-il pas vrai que de tous ceux qui assistent à une résurrection, le ressuscité est un des mieux autorisés à n'y pas croire? Pourquoi donc cet étonnement, ces marques de sensibilité et tous ces signes caractéristiques de la connaissance de l'état qui a précédé et du bienfait rendu que les peintres ne manquent jamais de donner à leurs ressuscités? La seule expression vraie qu'ils puissent avoir est celle d'un homme qui sort d'un profond sommeil ou d'une longue défaillance. Si l'on répand sur son visage quelque vestige léger de plaisir, c'est de respirer la douceur de l'air, c'est de retrouver la lumière du jour. Mais suivez cette idée, et les détails vous en feront bientôt sentir toute la vérité. Ne voyez-vous pas combien cette action faible et vague du ressuscité, portée vers le ciel et distraite des assistants, rendra la joie et l'étonnement de ceux-ci énergiques? Il ne les voit pas, il ne les entend pas; il a la bouche entr'ouverte, il respire, il rouvre ses yeux à la lumière, il la cherche: cependant les autres sont comme pétrifiés.

J'ai une *Résurrection du Lazare* toute nouvelle dans ma tête; qu'on m'amène un grand maître, et nous verrons. N'est-il pas étonnant qu'entre tant de témoins du prodige, il ne s'en trouve pas un qui tourne ses regards attentifs et réfléchis sur celui qui l'a opéré, et qui ait l'air de dire en lui-même: «Quel diable d'homme est-ce là! Celui qui peut rendre la vie peut aussi facilement donner la mort...» Pas un qui se soit avisé de faire pleurer de joie une des sœurs du ressuscité; pas un des parents qui tombe en faiblesse. Qu'on m'amène incessamment un grand maître, et s'il répond à ce que je sens, je vous offre une résurrection plus vraie, plus miraculeuse, plus pathétique et plus forte qu'aucune de celles que vous ayez encore vues.

En revenant de Saint-Martin des Champs n'oubliez pas de faire un tour à Saint-Gervais et d'y voir les deux tableaux du *Martyre de saint Gervais et de saint Protais*, et quand vous les aurez vus, élevez vos bras vers le ciel et écriez-vous: Sublime Le Sueur! divin Le Sueur!... Lisez Homère et Virgile, et ne regardez plus de tableaux. C'est que tout est dans ceux-ci; tout ce qu'on peut imaginer. Les observations de nature les plus minutieuses n'y sont pas négligées. S'il a placé deux chevaux l'un à côté de l'autre, ils se baisent du nez; au milieu d'une scène atroce, deux animaux se caressent comme s'ils se félicitaient d'être d'une autre espèce que la nôtre. Ce sont des riens, mais quand un homme pense à ces riens, il n'oublie pas les grandes choses. C'est Mme Pernelle qui, après avoir grondé toute sa famille, s'en retourne en grondant sa servante.

AMÉDÉE VAN LOO

Saint Dominique prêchant devant le Pape Honoré III. Ce tableau n'est pas à beaucoup près sans mérite. Il est composé dans la manière de Le Sueur, à qui le peintre a pris son saint Dominique, j'en suis sûr, comme si je lui avais vu la main dans la poche; mais il l'a un peu gâté en le faisant sec et long. Le prédicateur est seul, à gauche, dans sa chaire. A droite et vis-à-vis, le pape et ses assistants forment, en s'étendant vers le fond et sur le devant, toute l'assemblée, dont le personnage le plus voisin du spectateur est un prélat, la tête appuyée sur sa main, qui écoute et qui écoute bien, qui a un beau caractère de tête, qui est drapé largement, qui est bien peint, mais qui nuit à tout: on laisse là le prédicateur, le pape, le reste de l'auditoire, 10 et on ne regarde que ce prélat. C'est comme dans un certain tableau flamand du *Sacrifice d'Abraham et d'Isaac* où le bouc était si soigné et si vrai qu'il faisait oublier et le sacrificateur et la victime.

Son *Saint Thomas inspiré du Saint-Esprit dans la composition de ses ouvrages* vous fera sentir mieux que tout discours ce que c'est que le défaut d'harmonie dans la couleur. Rien n'est mal, ni le saint, ni les livres, ni les chaises, ni le pupître, mais tout est discordant: on dirait que ce tableau a déjà séjourné vingt ans dans une église humide; il est d'ailleurs terne, sec et froid. Voyez la galerie des *Batailles d'Alexandre*: le temps a enlevé la couleur, mais la force de la composition et des caractères, le génie de l'artiste est resté. Ici, il n'y a plus rien, quoique le tableau soit d'hier. Faites 20 graver ce *Saint Thomas* et vous n'en tirerez jamais qu'une de ces mauvaises estampes que nos paysans viennent acheter sur le quai des Théatins pour les clouer sur un des murs de leurs chaumières.

Ce Van Loo est le plus faible de la famille. Je ne sais ce que c'est que son *Enfant Jésus et un Ange, avec les attributs de la Passion*; je ne connais pas mieux ses *Jeux d'enfants*, et, Dieu merci! je verrai la fin de cet examen.

CHALLE

Mais dites-moi, monsieur Challe, pourquoi êtes-vous peintre? Il y a tant d'autres états dans la société où la médiocrité même est utile. Il faut que ce soit un sort qu'on ait jeté sur vous quand vous étiez au berceau. Il y a trente ans et plus que vous faites 30 le métier, et vous ne vous doutez pas de ce que c'est et vous mourrez sans vous en douter.

Voici un singulier original. Il a fait le voyage de Rome; il y a vu une quantité de vieux et beaux tableaux qu'on estimait, et il s'est dit: «Voilà donc comme il faut faire

27 Challe. *Tout le chapitre barré* V *après avoir été corrigé. Il sera replacé dans le « Salon de 1765 ».*

pour être estimé aussi»... et il a fait des tableaux qui ne sont pas beaux, à la vérité, mais qui sont vieux.

Son *Hercule sur le bûcher* et son *Milon de Crotone* sont peints d'hier, mais jaunes, noirs, enfumés; on les prendrait pour des morceaux du siècle passé.

Sa *Vénus endormie* est une masse de chair affaissée et qui commence à se gâter.

Son *Esther évanouie aux pieds d'Assuérus* est un tableau plus froid, plus mal peint et plus insipide que celui de Restout, qui l'est pourtant assez. La pauvre Esther se meurt et le monarque la touche aussi de son sceptre. C'est l'histoire: le moyen de s'en écarter?

Ce Challe a rapporté d'Italie dans son portefeuille quelques centaines de vues 10 dessinées d'après nature où il y a de la grandeur et de la vérité. Monsieur Challe, continuez de nous donner vos vues, mais ne peignez plus.

CHARDIN

C'est celui-ci qui est un peintre; c'est celui-ci qui est un coloriste.

Il y a au Salon plusieurs petits tableaux de Chardin; ils représentent presque tous des fruits avec les accessoires d'un repas. C'est la nature même; les objets sont hors de la toile et d'une vérité à tromper les yeux.

Celui qu'on voit en montant l'escalier mérite surtout l'attention. L'artiste a placé sur une table un vase de vieille porcelaine de la Chine, deux biscuits, un bocal rempli d'olives, une corbeille de fruits, deux verres à moitié pleins de vin, une bigarade avec 20 un pâté (97).

Pour regarder les tableaux des autres, il semble que j'aie besoin de me faire des yeux; pour voir ceux de Chardin, je n'ai qu'à garder ceux que la nature m'a donnés et m'en bien servir.

Si je destinais mon enfant à la peinture, voilà le tableau que j'achèterais. «Copie-moi cela, lui dirais-je, copie-moi cela encore.» Mais peut-être la nature n'est-elle pas plus difficile à copier.

C'est que ce vase de porcelaine est de la porcelaine; c'est que ces olives sont réellement séparées de l'œil par l'eau dans laquelle elles nagent; c'est qu'il n'y a qu'à prendre ces biscuits et les manger, cette bigarade l'ouvrir et la presser, ce verre de vin 30 et le boire, ces fruits et les peler, ce pâté et y mettre le couteau.

C'est celui-ci qui entend l'harmonie des couleurs et des reflets. O Chardin! ce n'est pas du blanc, du rouge, du noir que tu broies sur ta palette: c'est la substance même des objets, c'est l'air et la lumière que tu prends à la pointe de ton pinceau et que tu attaches sur la toile.

23 regarder avec ceux que la nature V 30/31 de vin, le boire; ces fruits, les peler; ce pâté, y mettre V 32 Celui-ci entend V

Après que mon enfant aurait copié et recopié ce morceau, je l'occuperais sur la *Raie dépouillée* du même maître (98). L'objet est dégoûtant, mais c'est la chair même du poisson, c'est sa peau, c'est son sang; l'aspect même de la chose n'affecterait pas autrement. Monsieur Pierre, regardez bien ce morceau, quand vous irez à l'Académie, et apprenez, si vous pouvez, le secret de sauver par le talent le dégoût de certaines natures.

On n'entend rien à cette magie. Ce sont des couches épaisses de couleur appliquées les unes sur les autres et dont l'effet transpire de dessous en dessus. D'autres fois, on dirait que c'est une vapeur qu'on a soufflée sur la toile; ailleurs, une écume légère qu'on y a jetée. Rubens, Berghem, Greuze, Loutherbourg vous expliqueraient ce 10 faire bien mieux que moi; tous en feront sentir l'effet à vos yeux. Approchez-vous, tout se brouille, s'aplatit et disparaît; éloignez-vous, tout se crée et se reproduit.

On m'a dit que Greuze montant au Salon et apercevant le morceau de Chardin que je viens de décrire, le regarda et passa en poussant un profond soupir. Cet éloge est plus court et vaut mieux que le mien.

Qui est-ce qui payera les tableaux de Chardin, quand cet homme rare ne sera plus? Il faut que vous sachiez encore que cet artiste a le sens droit et parle à merveille de son art.

Ah! mon ami, crachez sur le rideau d'Apelle et sur les raisins de Zeuxis. On 20 trompe sans peine un artiste impatient et les animaux sont mauvais juges en peinture. N'avons-nous pas vu les oiseaux du jardin du Roi aller se casser la tête contre la plus mauvaise des perspectives? Mais c'est vous, c'est moi que Chardin trompera quand il voudra.

VÉNEVAULT, BACHELIER, BOIZOT et FRANCISQUE MILLET

Ès jours de septembre, Apollon et Mercure s'étant transportés le matin au Salon du Louvre, où les artistes de France avaient exposé leurs productions, le dieu du goût en admira quelques-unes, il passa dédaigneusement devant un grand nombre d'autres, quelquefois il sourit, quelquefois ses sourcils se froncèrent et son visage 30 devint sévère.

Il vit le *Mercure* de Pierre et celui de Boizot, l'un *changeant en pierre Aglaure*, l'autre *conversant avec Argus*, et il dit: «A effacer avec la langue pour avoir osé peindre des dieux sans en avoir d'idée...» Et Mercure l'embrassa.

12 tout se recrée A L 25/224, 7 Vénevault ... au pont Notre-Dame *barré* V 27 Ès jour de septembre A

Il vit les *Enfants* de Boizot *qui reçoivent les récompenses dues à leurs talents*, et il dit: «Au pont Notre-Dame.»*

Ses *Récompenses accordées au métier de la guerre*, et il dit: «Au pont Notre-Dame.»

Sa figure de la *Sculpture*, et il dit: «Au pont Notre-Dame.»

Il vit l'*Europe savante* de Bachelier, son *Pacte de famille*, ses *Alliances de la France* (99), sa *Mort d'Abel*, tirée du poème de Gessner, et il dit: «Voilà un poète de mes amis qui fait faire de bien mauvais tableaux! Au pont Notre-Dame, au pont Notre-Dame.»

Il vit les *deux paysages* de Millet, et il dit: «Au pont.»

Il vit les *miniatures* de Vénevault, il avança sa lèvre inférieure, hocha de la tête et se tut. 10

Il jeta un coup d'œil rapide sur les *esquisses* que Bachelier a faites d'après le poème de Gessner, et il mit sous son bras celle où l'on voit Adam soulevant le cadavre de son malheureux fils, une de ses filles éplorée à ses pieds et sa femme échevelée sur le fond.

En effet, si vous vous en souvenez, la tête d'Adam est du plus antique et du plus grand caractère; la figure de la fille est grande et belle; cette femme échevelée, sur le fond, jointe à l'horreur du paysage qui l'entoure, fait frissonner. L'imagination du peintre est remontée jusqu'au temps de l'événement, et le tout est touché fièrement. Eh bien! ce Bachelier avait pourtant cela dans sa tête, qui l'eût cru? C'est qu'il y a bien de la différence à rencontrer une belle idée et à faire un bel ouvrage. 20

LA TOUR

La Tour est toujours le même. Si ses portraits frappent moins aujourd'hui, c'est qu'on attend de lui tout ce qu'il fait.

Il a peint le *Prince Clément de Saxe* et la *Princesse Christine de Saxe*, le *Dauphin* et presque toute sa famille. Le portrait du célèbre sculpteur *Le Moyne* est surprenant pour la vie et la vérité qui y sont.

C'est un rare corps que ce La Tour; il se mêle de poésie, de morale, de théologie, de métaphysique, et de politique. C'est un homme franc et vrai. C'est un fait qu'en 1756, faisant le portrait du roi, Sa Majesté cherchait à s'entretenir avec lui sur son art pendant les séances, et que La Tour répondit à toutes les observations du monarque: 30 *Vous avez raison, sire, mais nous n'avons point de marine.* Cette liberté déplacée n'offensa point et le portrait s'acheva. Il dit un jour à monseigneur le Dauphin qui

6/7 du poème de Gessner, et il dit: au pont Notre-Dame A 8 les Millet V 23 qu'on attend tout ce qu'il fait A L
27 C'est un homme bien singulier que ce La Tour V 28/30 En 1756... La Tour répondit V

* Le Pont Notre-Dame est le quartier des peintres d'enseignes. Greuze y demeurait dans un grenier, et y barbouillait de la toile, sans se douter de son talent, lorsque M. de la Live, Introducteur des Ambassadeurs, le découvrit, et le fit connaître à l'Académie.

lui paraissait mal instruit d'une affaire qu'il lui avait recommandée: *Voilà comme vous vous laissez toujours tromper par des fripons, vous autres.* Il prétend qu'il ne va à la cour que pour leur dire leurs vérités, et à Versailles il passe pour un fou dont les propos ne tirent point à conséquence, ce qui lui conserve son franc parler.

J'y étais, chez M. le baron d'Holbach, lorsqu'on lui montra deux pastels de Mengs, aujourd'hui, je crois, premier peintre du roi d'Espagne. La Tour les regarda long-temps. C'était avant dîner. On sert, il se met à table; il mange sans parler; puis, tout à coup, il se lève, va revoir les deux pastels et ne reparaît plus.

Ces deux pastels représentent l'*Innocence* sous la figure d'une jeune fille qui caresse un agneau, et le *Plaisir* sous la figure d'un jeune garçon enlacé de soie, couronné de 10 fleurs et la tête entourée de l'arc-en-ciel.

Il y a de ce Mengs deux autres pastels à l'École militaire. L'un est une *Courtisane athénienne*; c'est la séduction même et la perfidie. L'autre est un *Philosophe stoïcien* qui la regarde et qui sent son cœur s'émouvoir. Ces deux morceaux sont à vendre.

LOUTHERBOURG

Phénomène étrange! Un jeune peintre, de vingt-deux ans, qui se montre et se place tout de suite sur la ligne de Berghem. Ses animaux sont peints de la même force et de la même vérité. C'est la même entente et la même harmonie générale. Il est large, il est moelleux; que n'est-il pas?

Il a exposé un grand nombre de *paysages*. Je n'en décrirai qu'un seul. 20

Voyez à gauche ce bout de forêt: il est un peu trop vert, à ce qu'on dit, mais il est touffu et d'une fraîcheur délicieuse. En sortant de ce bois et vous avançant vers la droite, voyez ces masses de rochers, comme elles sont grandes et nobles, comme elles sont douces et dorées dans les endroits où la verdure ne les couvre point, et comme elles sont tendres et agréables où la verdure les tapisse encore! Dites-moi si l'espace que vous découvrez au delà de ces roches n'est pas la chose qui a fixé cent fois votre attention dans la nature. Comme tout s'éloigne, s'enfuit, se dégrade insensiblement, et lumières et couleurs et objets! Et ces bœufs qui se reposent au pied de ces mon-tagnes, ne vivent-ils pas? ne ruminent-ils pas? N'est-ce pas là la vraie couleur, le vrai caractère, la vraie peau de ces animaux? Quelle intelligence et quelle vigueur! 30 Cet enfant naquit donc le pouce passé dans la palette? Où peut-il avoir appris ce qu'il sait? Dans l'âge mûr, avec les plus heureuses dispositions, après une longue expérience, on s'élève rarement à ce point de perfection. L'œil est partout arrêté, recréé, satisfait. Voyez ces arbres; regardez comme ce long sillon de lumière éclaire cette verdure, se joue entre les brins de l'herbe et semble leur donner de la transparence.

5 J'étais chez M. le Baron V

Et l'accord et l'effet de ces petites masses de roches détachées et répandues sur le devant ne vous frappent-ils pas? Ah! mon ami, que la nature est belle dans ce petit canton! arrêtons-nous-y; la chaleur du jour commence à se faire sentir, couchons-nous le long de ces animaux. Tandis que nous admirerons l'ouvrage du Créateur, la conversation de ce pâtre et de cette paysanne nous amusera; nos oreilles ne dédaigneront pas les sons rustiques de ce bouvier, qui charme le silence de cette solitude et trompe les ennuis de sa condition en jouant de la flûte. Reposons-nous; vous serez à côté de moi, je serai à vos pieds tranquille et en sûreté, comme ce chien, compagnon assidu de la vie de son maître et garde fidèle de son troupeau; et lorsque le poids du jour sera tombé nous continuerons notre route, et dans un temps plus éloigné, nous nous rappellerons encore cet endroit enchanté et l'heure délicieuse que nous y avons passée.

S'il ne fallait pour être artiste que sentir vivement les beautés de la nature et de l'art, porter dans son sein un cœur tendre, avoir reçu une âme mobile au souffle le plus léger, être né celui que la vue ou la lecture d'une belle chose enivre, transporte, rend souverainement heureux, je m'écrierais en vous embrassant, en jetant mes bras autour du cou de Loutherbourg ou de Greuze: «Mes amis, *son pittor anch'io.*»

La couleur et la touche de Loutherbourg sont fortes; mais, il faut l'avouer, elles n'ont ni la facilité ni toute la vérité de celles de Vernet. Cependant, a-t-on dit, s'il est un peu trop vert dans le paysage que vous venez de décrire, c'est peut-être qu'il a craint qu'en se dégradant sur un long espace il ne finît par être trop faible. Mais ceux qui parlent ainsi ne sont pas artistes.

* Ne pourrait-on pas dire pour excuser cet excès de vert que dans les paysages aquatiques comme l'est celui de Loutherbourg, la verdure est toujours plus forte? Pardon, mon Diderot, de vous interrompre pour une misère; mais on est tenté de prendre le parti de ce Loutherbourg qui fait des chefs-d'œuvre à vingt ans; d'ailleurs il est Allemand. Mais poursuivez, je vous écoute.*

Ce faire de Loutherbourg, de Casanove, de Chardin et de quelques autres, tant anciens que modernes, est long et pénible. Il faut à chaque coup de pinceau, ou plutôt de brosse ou de pouce, que l'artiste s'éloigne de sa toile pour juger de l'effet. De près l'ouvrage ne paraît qu'un tas informe de couleurs grossièrement appliquées. Rien n'est plus difficile que d'allier ce soin, ces détails, avec ce qu'on appelle la manière large. Si les coups de force s'isolent et se font sentir séparément, l'effet du tout est perdu. Quel art il faut pour éviter cet écueil! Quel travail que celui d'introduire entre une infinité de chocs fiers et vigoureux une harmonie générale qui les lie et qui sauve l'ouvrage de la petitesse de forme! Quelle multitude de dissonances visuelles à préparer et à adoucir! Et puis, comment soutenir son génie, conserver sa chaleur pendant le cours d'un travail aussi long? Ce genre heurté ne me déplaît pas.

Le jeune Loutherbourg est, à ce qu'on dit, d'une figure agréable; il aime le plaisir, le faste et la parure, c'est presque un petit-maître. Il travaillait chez Casanove et n'était pas mal avec sa femme... Un beau jour il s'échappe de l'atelier de son maître et d'entre les bras de sa maîtresse; il se présente à l'Académie avec vingt tableaux de la même force et se fait recevoir par acclamation.

Combien il lui reste de belles choses à faire si l'attrait du plaisir ne le pervertit pas! Il a fait, tout en débutant, une cruelle niche à ce Casanove chez qui il travaillait; parmi ses tableaux, il en a exposé un petit avec son nom, Loutherbourg, écrit sur le cadre en gros caractères; c'est un sujet de bataille. C'est précisément comme s'il eût dit à tout le monde: «Messieurs, rappelez-vous ces morceaux de Casanove qui vous 10 ont tant surpris il y a deux ans; regardez bien celui-ci et jugez à qui appartient le mérite des autres.»

Ce petit tableau de bataille est entre deux paysages de la plus douce séduction. Ce n'est rien: des roches, des plantes, des eaux; mais comme tout cela est fait! Comme je les mettrais sous mon habit si l'on ne me regardait pas!

VERNET

Que ne puis-je, pour un moment, ressusciter les peintres de la Grèce et ceux tant de Rome ancienne que de Rome nouvelle, et entendre ce qu'ils diraient des ouvrages de Vernet! Il n'est presque pas possible d'en parler, il faut les voir.

Quelle immense variété de scènes et de figures! quelles eaux! quels ciels! quelle 20 vérité! quelle magie! quel effet!

S'il allume du feu, c'est à l'endroit où son éclat semblerait devoir éteindre le reste de la composition. La fumée se lève épaisse, se raréfie peu à peu, et va se perdre dans l'atmosphère à des distances immenses.

S'il projette des objets sur le cristal des mers, il sait l'en éteindre à la plus grande profondeur sans lui faire perdre ni sa couleur naturelle, ni sa transparence.

S'il y fait tomber la lumière, il sait l'en pénétrer; on la voit trembler et frémir à sa surface.

S'il met des hommes en action, vous les voyez agir.

S'il répand des nuages dans l'air, comme ils y sont suspendus légèrement! comme 30 ils marchent au gré des vents! quel espace entre eux et le firmament!

S'il élève un brouillard, la lumière en est affaiblie, et à son tour toute la masse vaporeuse en est empreinte et colorée. La lumière devient obscure et la vapeur devient lumineuse.

2/4 Il travaillait chez Casanove. Un beau jour il s'échappe de l'atelier; il se présente V 5 acclamation. Il a fait en débutant A 7 à ce Casanove; parmi ses tableaux V 15 Comme je les mettrais ... pas *barré* V 17/18 ceux de Rome ancienne et de V

S'il suscite une tempête, vous entendez siffler les vents et mugir les flots; vous les voyez s'élever contre les rochers et les blanchir de leur écume. Les matelots crient; les flancs du bâtiment s'entr'ouvrent; les uns se précipitent dans les eaux; les autres, moribonds, sont étendus sur le rivage. Ici des spectateurs élèvent leurs mains aux cieux; là une mère presse son enfant contre son sein; d'autres s'exposent à périr pour sauver leurs amis ou leurs proches; un mari tient entre ses bras sa femme à demi pâmée; une mère pleure sur son enfant noyé; cependant le vent applique ses vêtements contre son corps et vous en fait discerner les formes; des marchandises se balancent sur les eaux, et des passagers sont entraînés au fond des gouffres.

C'est Vernet qui sait rassembler les orages, ouvrir les cataractes du ciel et inonder 10 la terre; c'est lui qui sait aussi, quand il lui plaît, dissiper la tempête et rendre le calme à la mer, et la sérénité aux cieux. Alors toute la nature sortant comme du chaos, s'éclaire d'une manière enchanteresse et reprend tous ses charmes.

Comme ses jours sont sereins! comme ses nuits sont tranquilles! comme ses eaux sont transparentes! C'est lui qui crée le silence, la fraîcheur et l'ombre dans les forêts. C'est lui qui ose sans crainte placer le soleil ou la lune dans son firmament. Il a volé à la nature son secret; tout ce qu'elle produit, il peut le répéter.

Et comment ses compositions n'étonneraient-elles pas? il embrasse un espace infini; c'est toute l'étendue du ciel sous l'horizon le plus élevé, c'est la surface d'une mer, c'est une multitude d'hommes occupés du bonheur de la société, ce sont des 20 édifices immenses et qu'il conduit à perte de vue.

Le tableau qu'on appelle son *Clair de lune* est un effort de l'art. C'est la nuit partout et c'est le jour partout; ici, c'est l'astre de la nuit qui éclaire et qui colore; là, ce sont des feux allumés; ailleurs, c'est l'effet mélangé de ces deux lumières. Il a rendu en couleur les ténèbres visibles et palpables de Milton. Je ne vous parle pas de la manière dont il a fait frémir et jouer ce rayon de lumière sur la surface tremblante des eaux; c'est un effet qui a frappé tout le monde.

Son *Port de Rochefort* est très-beau; il fixe l'attention des artistes par l'ingratitude du sujet.

Mais celui de *La Rochelle* est infiniment plus piquant. Voilà ce qu'on peut appeler 30 un ciel; voilà des eaux transparentes, et tous ces groupes, ce sont autant de petits tableaux vrais et caractéristiques du local; les figures en sont du dessin le plus correct. Comme la touche en est spirituelle et légère! Qui est-ce qui entend la perspective aérienne mieux que cet homme-là? (103)

* Ce sentiment est particulier au Philosophe, car il me semble que tout le monde s'est accordé à préférer le tableau du *Port de Rochefort* à celui du *Port de La Rochelle*, et quelques connaisseurs l'ont regardé comme le plus beau tableau qu'ils aient

11–12 le calme à la mer, la sérénité aux cieux A

jamais vu. Il est vrai qu'il y a plus de variété et par conséquent plus de poésie dans celui du *Port de La Rochelle*. Écoutons ce qu'il reste à en dire au Philosophe.*

Regardez le *Port de La Rochelle* avec une lunette qui embrasse le champ du tableau et qui exclut la bordure, et oubliant tout à coup que vous examinez un morceau de peinture, vous vous écrierez, comme si vous étiez placé au haut d'une montagne, spectateur de la nature même: «Oh! le beau point de vue!»

Et puis la fécondité de génie et la vitesse d'exécution de cet artiste sont inconcevables. Il eût employé deux ans à peindre un seul de ces morceaux qu'on n'en serait point surpris, et il y en a vingt de la même force. C'est l'univers montré sous toutes sortes de faces, à tous les points du jour, à toutes les lumières. 10

Je ne regarde pas toujours, j'écoute quelquefois. J'entendis un spectateur d'un de ces tableaux qui disait à son voisin: «Le Claude Lorrain me semble encore plus piquant...» et celui-ci qui lui répondait: «D'accord, mais il est moins vrai.»

Cette réponse ne me parut pas juste. Les deux artistes comparés sont également vrais; mais le Lorrain a choisi des moments plus rares et des phénomènes plus extraordinaires.

Mais, me direz-vous, vous préférez donc le Lorrain à Vernet? car quand on prend la plume ou le pinceau, ce n'est pas pour dire ou pour montrer une chose commune.

J'en conviens; mais considérez que les grandes compositions de Vernet ne sont 20 point d'une imagination libre, c'est un travail commandé, c'est un local qu'il faut rendre tel qu'il est, et remarquez que dans ces morceaux mêmes Vernet montre bien une autre tête, un autre talent que le Lorrain par la multitude incroyable d'actions, d'objets et de scènes particulières. L'un est un paysagiste, l'autre un peintre d'histoire et de la première force dans toutes les parties de la peinture.

Mme Geoffrin, femme célèbre à Paris, a fait exécuter la *Bergère des Alpes, sujet d'un Conte de Marmontel* (100). Je ne trouve ni le conte ni le tableau bien merveilleux. Les deux figures du peintre n'arrêtent ni n'intéressent. On se récrie beaucoup sur le paysage; on prétend qu'il a toute l'horreur des Alpes vues de loin. Cela se peut, mais c'est une absurdité; car pour les figures et pour moi qui m'assieds à côté d'elles, elles 30 ne sont qu'à peu de distance; nous touchons à la montagne qui est derrière nous, cette montagne est peinte dans la vérité d'une montagne voisine; nous ne sommes séparés des Alpes que par une gorge étroite. Pourquoi donc ces Alpes sont-elles informes, sans détail distinct, verdâtres et nébuleuses? Pour pallier l'ingratitude de son sujet, l'artiste s'est épuisé sur un grand arbre qui occupe toute la partie gauche de sa composition; il s'agissait bien de cela! C'est qu'il ne faut rien commander à un artiste, et quand on veut avoir un beau tableau de sa façon, il faut lui dire:

26/27 *La Bergère* ... *Marmontel*. M^me Geoffrin ... l'a fait A

«Faites-moi un tableau et choisissez le sujet qui vous conviendra…» Encore serait-il plus sûr et plus court d'en prendre un tout fait.

Mais un tableau médiocre au milieu de tant de chefs-d'œuvre ne saurait nuire à la réputation d'un artiste, et la France peut se vanter de son Vernet à aussi juste titre que la Grèce de son Apelle et de son Zeuxis, et que l'Italie de ses Raphaël, de ses Corrège et de ses Carraches. C'est vraiment un peintre étonnant.

Le Bas et Cochin gravent de concert ses ports de mer; mais Le Bas est un libertin qui ne cherche que de l'argent, et Cochin est un homme de bonne compagnie qui fait des plaisanteries, des soupers agréables, et qui néglige son talent.

Il y a à Avignon un certain Balechou, assez mauvais sujet, qui court la même 10 carrière qu'eux et qui les écrase.

DESPORTES

C'est un peintre de fruits et une des victimes de Chardin.

PERRONEAU

Ce peintre marchait autrefois sur les pas de La Tour. On lui accorde de la force et de la fierté de pinceau. Il me semble qu'on n'en parle plus.

* On en a parlé, mais pour dire beaucoup de mal des tableaux qu'il a exposés.*

ROSLIN et VALADE

C'est un assez bon portraitiste pour le siècle. Je parle de Roslin, car je ne connais point Valade. 20

Le premier a peint la *Comtesse d'Egmont*, fille du maréchal de Richelieu. Le portrait est soigné; sa robe ne fait pas trop mal le satin. Les chairs sont un peu blanches, le front l'est beaucoup trop, les yeux sont durs, mais peut-être ressemblent-ils. La main qui pose sur la robe est bien coloriée. En général, le tout a l'air blanc; c'est qu'on a visé à l'éclat et à l'effet (107).

* Roslin est Suédois. C'est le peintre de portraits le plus employé, mais il est froid, sans grâce et sans vie. Il devrait se borner à peindre des étoffes, des habits, des dentelles, etc. car il soigne bien tous ces détails, et laisser peindre les têtes par d'autres. De tous les portraits qu'il a exposés cette année, celui de M. le Duc de Praslin m'a paru le meilleur. On n'en peut guère voir de plus roide et de plus maussade que celui 30 de M. le Baron de Scheffer, ambassadeur de Suède; il lui a peint la tête tout à fait de face, avec une perruque en bourse dont les deux côtés sont frisés en ailes de pigeon

pour parler savamment et en termes de l'art. Cette attitude roide et empesée est tout à fait dans le goût de ces estampes en manière noire qu'on nous apporte d'Augsbourg en Souabe. Le moindre écolier sait qu'il faut donner un petit tour à une tête pour la peindre avec un peu de grâce, et qu'il n'y a qu'un *Ecce Homo* qu'on puisse peindre de face. Je ne suis pas plus content du portrait de Madame la Comtesse d'Egmont, une des plus nobles et des plus séduisantes figures de Paris. Si le Philosophe l'eût jamais vue, son Apollon aurait ordonné à Roslin d'effacer ce portrait avec sa langue, pour avoir rendu aussi maussadement une figure remplie de tant d'attraits et de charmes.*

GUÉRIN et ROLAND DE LA PORTE 10

Je ne connais point le premier, et âme qui vive ne vous en parlera.

* Pardonnez-moi, il passe pour un assez bon peintre en miniature, et ne cède le pas qu'à Vénevault. Son portrait de Madame de Lillebonne a été remarqué.*

Quant à Roland de la Porte, c'est une autre victime de Chardin (111–13).

Le peuple s'est extasié à la vue d'un bas-relief représentant une tête d'empereur et peint avec sa bordure sur un fond qui représente une planche. Le bas-relief en paraît absolument détaché; cela est d'un effet surprenant et le peuple est fait pour en être ébahi; il ignore combien cette sorte d'illusion est facile. On promène dans nos foires de province des morceaux en ce genre, peints par de jeunes barbouilleurs d'Allemagne, qu'on a pour un écu et qui ne le cèdent guère à celui-ci. 20

MADAME VIEN

Cette femme peint à merveille les oiseaux, les insectes et les fleurs. Elle est juste dans les formes et vraie dans l'exécution; elle sait même réchauffer des sujets assez froids. Ici, c'est un *Émouchet qui lie un petit oiseau*; là *Deux Pigeons qui se baisent*. Si elle suspend par les pattes un oiseau mort, elle en détachera quelques plumes qui seront tombées à terre et sur lesquelles on serait tenté de souffler pour les écarter. Ses bouquets sont ajustés avec élégance et goût.

J'aimerais bien autant un portefeuille d'oiseaux, de chenilles et d'autres insectes de sa main, que ces objets en nature rassemblés sous des verres dans mon cabinet.

DROUAIS et VOIRIOT 30

Drouais peint bien les petits enfants; il leur met dans les yeux de la vie, de la transparence, et l'humide, et le gras, et le nageant qui y est; ils semblent vous regarder et

vous sourire même de près; seulement, à force de leur vouloir faire des chairs blanches et laiteuses, il les fait de craie.

Vous souvenez-vous de son polisson du dernier Salon, de sa chevelure ébouriffée, de son chapeau clabaud et de son air espiègle? La *Petite fille qui joue avec son chat* (n° 117) qu'elle a enveloppé dans un des coins de son mantelet, mérite l'attention par sa vie, sa mignardise et l'élégance de son ajustement.

* En revanche la *Petite Nourrice* est un tableau d'un bien mauvais goût. C'est un enfant au maillot qui donne de la bouillie à un autre enfant; c'est détestable (101). Je parie que c'est un tableau de commande, car Drouais ne manque pas de goût. Il a exposé vers la fin du Salon le portrait du petit Hérault de Séchelles, peint en Gilles. 10 Cela est joli à croquer, comme la petite Sylvestre, fille d'un peintre de Dresde, jouant avec son chat, dont le Philosophe vient de parler.*

Je ne sais ce que c'est que Voiriot ni ses portraits.

BAUDOUIN

Il y a dans son morceau du *Prêtre catéchisant de jeunes filles*, qui n'est du reste qu'un papier d'éventail, quelques physionomies d'esprit. Ces lettres d'amour données et rendues, et autres pareils incidents, ne sont pas mal imaginés (117).

Parmi ses autres ouvrages en miniature, il y a une *Phryné accusée d'impiété devant les Aréopagites* (118).

C'est un très-beau sujet traité d'une manière faible et commune, et malgré cela je 20 jure que l'ouvrage n'est pas tout de lui. Monsieur Boucher, vous n'en conviendrez pas, mais de temps en temps vous avez arraché le pinceau de la main de votre pauvre gendre. Allons, vous rougissez, n'en parlons plus. Il y a quelques têtes de juges qui ne sont pas mal. L'ordonnance pèche, ce me semble, en ce que l'effet demandait que l'accusée et l'orateur fussent isolés du reste. L'orateur n'est pas mauvais; mais qu'il est loin de la grandeur, de l'enthousiasme, de la chaleur et de tout le caractère d'un Périclès ou d'un Démosthène qui eût parlé pour sa maîtresse! Le caractère de la Phryné est faux et petit; elle craint, elle a honte, elle tremble, elle a peur. Celle qui ose braver les dieux ne doit pas craindre de mourir. Je l'aurais faite grande, droite, intrépide, telle à peu près que Tacite nous montre la femme d'un général gaulois 30 passant avec noblesse, fièrement et les yeux baissés, entre les files des soldats romains. On l'aurait vue de la tête aux pieds lorsque l'orateur eut écarté le voile qui couvrait sa tête; on aurait vu ses belles épaules, ses beaux bras, sa belle gorge, et par son attitude je l'aurais fait concourir à l'action de l'orateur au moment où il disait aux juges: «Vous qui êtes assis comme les vengeurs des dieux offensés, voyez

15 Baudouin. *Un prêtre . . . filles.* Il y a dans ce morceau A L

cette femme qu'ils se sont complu à former, et, si vous l'osez, détruisez leur bel ouvrage.»

Le visage de sa Phryné a le ton léché, faible et pointillé de ses miniatures, ce qui prouve qu'il a fait ses miniatures.

* Je ne suis pas tout à fait convaincu de ce que le Philosophe dit ici de l'attitude de Phryné, et je ne sais si l'air craintif et tremblant que le peintre lui a donné est faux. Il y a une grande différence entre un revers de la fortune, et une faute commise contre les lois lors même que ces lois sont absurdes. On peut par convention tacite les mépriser. Mais ceux qui les méprisent ne regardent pas comme des gens fort sensés ceux qui osent les braver. La captivité de la femme du général Gaulois est le crime du sort, et non pas le sien; Phryné est dans un cas différent. Il est plus aisé de marcher la tête haute entre les files d'une armée victorieuse que de paraître sans consternation devant l'auguste Aréopage. Ces deux situations différentes doivent produire deux attitudes différentes. Je sens aussi qu'il faut du génie pour trouver l'air et l'attitude de Phryné, et que vraisemblablement M. Baudouin et moi nous y perdrions notre temps.*

GREUZE

C'est vraiment là mon homme que ce Greuze. Oubliant pour un moment ses petites compositions, qui me fourniront des choses agréables à lui dire, j'en viens tout de suite à son tableau de la *Piété filiale*, qu'on intitulerait mieux: *De la récompense de la bonne éducation donnée* (115).

D'abord le genre me plaît; c'est la peinture morale. Quoi donc! le pinceau n'a-t-il pas été assez et trop longtemps consacré à la débauche et au vice? Ne devons-nous pas être satisfait de le voir concourir enfin avec la poésie dramatique à nous toucher, à nous instruire, à nous corriger et à nous inviter à la vertu? Courage, mon ami Greuze, fais de la morale en peinture, et fais-en toujours comme cela! lorsque tu seras au moment de quitter la vie, il n'y aura aucune de tes compositions que tu ne puisses te rappeler avec plaisir. Que n'étais-tu à côté de cette jeune fille qui, regardant la tête de ton *Paralytique*, s'écria avec une vivacité charmante: «Ah! mon Dieu, comme il me touche! mais si je le regarde encore, je crois que je vais pleurer.» Et que cette jeune fille n'était-elle la mienne! je l'aurais reconnue à ce mouvement. Lorsque je vis ce vieillard éloquent et pathétique, je sentis comme elle mon âme s'attendrir et des pleurs prêts à tomber de mes yeux.

Ce tableau a 4 pieds 6 pouces de large sur 3 pieds de haut.

Le principal personnage, celui qui occupe le milieu de la scène et qui fixe l'attention, est un vieillard paralytique étendu dans son fauteuil, la tête appuyée sur un

24 satisfaits A 26 faites de la morale... et faites V 26/27 lorsque vous serez V 27/28 une composition...
vous ne puissiez vous V 28/29 Que n'étiez-vous... votre *Paralytique* V

traversin et les pieds sur un tabouret. Il est habillé; ses jambes malades sont envelop-
pées d'une couverture. Il est entouré de ses enfants et de ses petits-enfants, la plupart
empressés à le servir. Sa belle tête est d'un caractère si touchant, il paraît si sensible
aux services qu'on lui rend, il a tant de peine à parler, sa voix est si faible, ses regards
si tendres, son teint si pâle, qu'il faut être sans entrailles pour ne les pas sentir
remuer.

A sa droite, une de ses filles est occupée à relever sa tête et son traversin.

Devant lui, du même côté, son gendre vient lui présenter des aliments. Ce gendre
écoute ce que son beau-père lui dit, et il a l'air tout à fait touché.

A gauche, de l'autre côté, un jeune garçon lui apporte à boire. Il faut voir la 10
douleur et toute la figure de celui-ci; sa peine n'est pas seulement sur son visage, elle
est dans ses jambes, elle est partout.

De derrière le fauteuil du vieillard sort une petite tête d'enfant. Il s'avance, il
voudrait bien aussi entendre son grand-papa, le voir et le servir. Les enfants sont
officieux. On voit ses petits doigts posés sur le haut du fauteuil.

Un autre plus âgé est à ses pieds et arrange sa couverture.

Devant lui, un tout à fait jeune s'est glissé entre lui et son gendre et lui présente un
chardonneret. Comme il tient l'oiseau! comme il l'offre! Il croit que cela va guérir le
grand-papa.

Plus loin, à droite du vieillard, est sa fille mariée. Elle écoute avec joie ce que son 20
père dit à son mari. Elle est assise sur un tabouret, elle a la tête appuyée sur sa main;
elle a sur ses genoux l'Écriture sainte. Elle a suspendu la lecture qu'elle faisait au
bonhomme.

A côté de la fille est sa mère et l'épouse du paralytique; elle est aussi assise sur une
chaise de paille. Elle recousait une chemise. Je suis sûr qu'elle a l'ouïe dure, elle a
cessé son ouvrage, elle avance de côté sa tête pour entendre.

Du même côté, tout à fait à l'extrémité du tableau, une servante, qui était à ses
fonctions, prête aussi l'oreille.

Tout est rapporté au principal personnage, et ce qu'on fait dans le moment présent
et ce qu'on faisait dans le moment précédent. 30

Il n'y a pas jusqu'au fond qui ne rappelle les soins qu'on prend du vieillard. C'est
un grand drap suspendu sur une corde et qui sèche; ce drap est très-bien imaginé, et
pour le sujet du tableau et pour l'effet de l'art. On se doute bien que le peintre n'a pas
manqué de le peindre largement.

Chacun ici a précisément le degré d'intérêt qui convient à l'âge et au caractère. Le
nombre des personnages rassemblés dans un assez petit espace est fort grand; cepen-
dant ils y sont sans confusion, car ce maître excelle surtout à ordonner sa scène. La

5 pour ne pas les sentir A

couleur des chairs est vraie ; les étoffes sont bien soignées ; point de gêne dans les mouvements ; chacun est à ce qu'il fait. Les enfants les plus jeunes sont gais, parce qu'ils ne sont pas encore dans l'âge où l'on sent. La commisération s'annonce fortement dans les plus grands. Le gendre paraît le plus touché, parce que c'est à lui que le malade adresse ses discours et ses regards. La fille mariée paraît écouter plutôt avec plaisir qu'avec douleur. L'intérêt est sinon éteint, du moins presque insensible dans la vieille mère, et cela est tout à fait dans la nature : *Jam proximus ardet Ucalegon* ; elle ne peut plus se promettre d'autre consolation que la même tendresse de la part de ses enfants pour un temps qui n'est pas loin. Et puis l'âge, qui endurcit les fibres, dessèche l'âme. 10

Il y en a qui disent que le paralytique est trop renversé et qu'il est impossible de manger en cette position. Il ne mange pas, il parle, et l'on est prêt à lui relever la tête.

Que c'était à sa fille de lui présenter à manger et à son gendre à relever sa tête et son traversin, parce que l'un demande de l'adresse et l'autre de la force. Cette observation n'est pas si fondée qu'elle paraît d'abord. Le peintre a voulu que son paralytique reçût un secours marqué de celui de qui il était le moins en droit de l'attendre ; cela justifie le bon choix qu'il a fait pour sa fille ; c'est la vraie cause de l'attendrissement de son visage, de son regard et du discours qu'il lui tient. Déplacer ce personnage, c'eût été changer le sujet du tableau ; mettre la fille à la place du gendre, c'eût été renverser toute la composition : il y aurait eu quatre têtes de femme de suite, 20 et l'enfilade de toutes ces têtes aurait été insupportable.

On dit encore que cette attention de tous les personnages n'est pas naturelle ; qu'il fallait en occuper quelques-uns du bonhomme et laisser les autres à leurs fonctions particulières ; que la scène en eût été plus simple et plus vraie, et que c'est ainsi que la chose s'est passée, qu'ils en sont sûrs... Ces gens-là *faciunt ut nimis intelligendo nihil intelligant*. Le moment qu'ils demandent est un moment commun, sans intérêt ; celui que le peintre a choisi est particulier ; par hasard il arriva ce jour-là que ce fut son gendre qui lui apporta des aliments, et le bonhomme, touché, lui en témoigna sa gratitude d'une manière si vive, si pénétrée, qu'elle suspendit les occupations et fixa l'attention de toute la famille. 30

On dit encore que le vieillard est moribond et qu'il a le visage d'un agonisant... Le docteur Gatti dit que ces critiques-là n'ont jamais vu de malades, et que celui-là a bien encore trois ans à vivre.

Que sa fille mariée, qui suspend la lecture, manque d'expression ou n'a pas celle qu'elle devrait avoir... Je suis un peu de cet avis.

Que les bras de cette figure, d'ailleurs charmante, sont raides, secs, mal peints et sans détails... Oh ! pour cela, rien n'est plus vrai.

22 Ils disent aussi que cette attention A L

Que le traversin est tout neuf, et qu'il serait plus naturel qu'il eût déjà servi... Cela se peut.

Que cet artiste est sans fécondité, et que toutes les têtes de cette scène sont les mêmes que celles de son tableau des *Fiançailles*, et celles de ses *Fiançailles* les mêmes que celles de son *Paysan qui fait la lecture à ses enfants*... D'accord; mais si le peintre l'a voulu ainsi? s'il a suivi l'histoire de la même famille?

Que... Et que mille diables emportent les critiques et moi tout le premier! Ce tableau est beau et très-beau, et malheur à celui qui peut le considérer un moment de sang-froid! Le caractère du vieillard est unique; le caractère du gendre est unique; l'enfant qui apporte à boire, unique; la vieille femme, unique. De quelque côté qu'on 10 porte ses yeux, on est enchanté. Le fond, les couvertures, les vêtements sont du plus grand fini. Et puis cet homme dessine comme un ange. Sa couleur est belle et forte, quoique ce ne soit pas encore celle de Chardin pourtant. Encore une fois, ce tableau est beau, ou il n'y en eut jamais. Aussi appelle-t-il les spectateurs en foule; on ne peut en approcher. On le voit avec transport, et quand on le revoit, on trouve qu'on avait eu raison d'en être transporté.

Il serait bien surprenant que cet artiste n'excellât pas. Il a de l'esprit et de la sensibilité; il est enthousiaste de son art; il fait des études sans fin; il n'épargne ni soins ni dépenses pour avoir les modèles qui lui conviennent. Rencontre-t-il une tête qui le frappe, il se mettrait volontiers aux genoux du porteur de cette tête pour l'attirer 20 dans son atelier. Il est sans cesse observateur dans les rues, dans les églises, dans les marchés, dans les spectacles, dans les promenades, dans les assemblées publiques. Médite-t-il un sujet: il en est obsédé, suivi partout. Son caractère même s'en ressent; il prend celui de son tableau: il est brusque, doux, insinuant, caustique, galant, triste, gai, froid, chaud, sérieux ou fou, selon la chose qu'il projette.

Outre le génie de son art qu'on ne lui refusera pas, on voit encore qu'il est spirituel dans le choix et la convenance des accessoires. Dans le tableau du *Paysan qui lit l'Écriture sainte à sa famille*, il avait placé dans un coin à terre un petit enfant qui, pour se désennuyer, faisait les cornes à un chien. Dans ses *Fiançailles*, il avait amené une poule avec toute sa couvée. Dans celui-ci, il a placé à côté du garçon qui apporte 30 à boire à son père infirme une grosse chienne debout qui a le nez en l'air, et que ses petits tettent toute droite; sans parler de ce drap qu'il a étendu sur une corde et qui fait le fond de son tableau.

On lui reprochait de peindre un peu gris; il s'est bien corrigé de ce défaut. Quoi qu'on en dise, Greuze est mon peintre.

Je n'aime pas son portrait du *Duc de Chartres*; il est froid et sans grâce.

Je n'aime pas son portrait de *Mademoiselle*; il est gris et cette enfant est souf-

8 très beau; malheur à celui V

frante. Il y a pourtant dans celui-ci des détails charmants, comme le petit chien, etc.

Celui de *M. de Lupé* est dur.

On loue beaucoup celui de *Mademoiselle de Pange*, et en effet il est mieux: mais ses cheveux sont métalliques. C'est aussi le défaut de la tête d'un *Petit Paysan* dont les cheveux mats et jaunes sont de cuivre. Du reste, pour l'habit, le caractère et la couleur, c'est l'ouvrage d'un habile homme.

Mais je laisse là tous ces portraits pour courir à celui de sa femme.

Je jure que ce portrait est un chef-d'œuvre qui, un jour à venir, n'aura point de prix. Comme elle est coiffée! Que ces cheveux châtains sont vrais! Que ce ruban qui serre la tête fait bien! Que cette longue tresse qu'elle relève d'une main sur ses épaules et qui tourne plusieurs fois autour de son bras, est belle! Voilà des cheveux, pour le coup! Il faut voir le soin et la vérité dont le dedans de cette main et les plis de ces doigts sont peints. Quelle finesse et quelle variété de teintes sur ce front! On reproche à ce visage son sérieux et sa gravité; mais n'est-ce pas là le caractère d'une femme grosse qui sent la dignité, le péril et l'importance de son état? Que ne lui reproche-t-on aussi ces traits rougeâtres qu'elle a aux angles des yeux? Que ne lui reproche-t-on aussi ce teint jaunâtre sur les tempes et vers le front, cette gorge qui s'appesantit, ces membres qui s'affaissent et ce ventre qui commence à se relever? Ce portrait tue tous ceux qui l'environnent. La délicatesse avec laquelle le bas de ce visage est touché et l'ombre du menton portée sur le col est inconcevable. On serait tenté de passer sa main sur ce menton, si l'austérité de la personne n'arrêtait et l'éloge et la main. L'ajustement est simple; c'est celui d'une femme le matin dans sa chambre à coucher: un petit tablier de taffetas noir sur une robe de satin blanc. Mettez l'escalier entre ce portrait et vous, regardez-le avec une lunette, et vous verrez la nature même; je vous défie de me nier que cette figure ne vous regarde et ne vive.

Ah! monsieur Greuze, que vous êtes différent de vous-même lorsque c'est la tendresse ou l'intérêt qui guide votre pinceau! Peignez votre femme, votre maîtresse, votre père, votre mère, vos enfants, vos amis, mais je vous conseille de renvoyer les autres à Roslin ou à Michel Van Loo.

* Le petit livret du Salon nous promettait encore quelques autres morceaux de ce maître, comme *Une petite fille lisant La Croix de Jésus*; *Une jeune fille qui a cassé son miroir*; le petit tableau qu'il appelle *Le tendre ressouvenir*; mais ces tableaux n'ont pas été exposés, parce que ceux à qui ils appartiennent n'ont pas jugé à propos d'y consentir. Il faut être un animal bien peu sociable pour refuser au public le plaisir de jouir pendant quelques semaines d'un joli tableau; il faut avoir bien peu de justice et bien peu d'amitié pour l'artiste pour lui ôter ainsi la récompense la plus flatteuse de

son travail, le suffrage du public; pour nuire même à sa fortune, en empêchant le public de connaître son mérite par la variété de ses productions. J'ai ouï dire que la *Fille qui a cassé son miroir* est un chef-d'œuvre. Je ne conçois pas les gens qui croient ajouter à leur jouissance en empêchant les autres de la partager. M. le Marquis de Marigny a payé à Greuze mille écus pour le tableau des *Fiançailles* du dernier Salon, qui sera un jour sans prix. Nous nous flattions du moins de le voir multiplier par la gravure; c'eût été un bénéfice pour le peintre, et un grand agrément pour le public; mais le possesseur n'a pas jugé à propos de nous l'accorder. M. de la Live qui le premier a fait connaître le talent de Greuze a consenti de grand cœur qu'on gravât son tableau du *Paysan qui fait la lecture à ses enfants*, et il n'y a point d'homme de goût qui ne 10 possède cette estampe. Il eût été bien agréable d'avoir la suite de ces tableaux: celui de la *Piété filiale* n'était pas encore vendu à la clôture du Salon. On m'a assuré que l'auteur en avait refusé deux mille écus. Ce Greuze n'a qu'à continuer, et ce sera bientôt, avec Vernet peut-être, le seul homme à envier à l'Académie. Car enfin qu'est-ce-que Van Loo et Deshays à côté d'un Raphaël, d'un Corrège, d'un Guide, des Carrache? Au lieu que lorsqu'on a vu les plus sublimes tableaux, Greuze touche et intéresse encore. Combien cet homme a de génie, d'esprit et de délicatesse! Il y a mille choses précieuses dans son tableau. Cette chienne que ses petits tettent me transporte. La tête de la vieille mère et le caractère de son affliction sont une chose étonnante, mais quand il n'y aurait dans tout le tableau que la tête du gendre, il 20 faudrait se mettre à genoux devant l'artiste. Cette tête est plus éloquente que la plus belle scène de Racine. Oh, que la piété de ce fils est touchante! Le peintre savait bien pourquoi il appelait son tableau la *Piété filiale*. Il avait imaginé de placer dans le coin à côté de la servante une table mise et le repas tout prêt pour la famille, pour faire sentir que toute la police de la maison était subordonnée aux soins pour le père infirme; mais il a fallu sacrifier cette idée à l'harmonie générale qui paraissait souffrir de cette nappe blanche. L'envie et la jalousie auront beau dire; j'ai vu de mes yeux une femme approcher du tableau de Greuze, l'envisager, et fondre en larmes. On m'a dit que cela est arrivé plus d'une fois pendant le Salon; il n'y a point de critique que ces larmes n'effacent.* 30

BRENET

L'*Adoration des Rois*. On regarderait certainement son Adoration des Rois; elle est faible de couleur, mais il y a de l'harmonie; l'enfant est joli; la figure de la Vierge n'est du moins empruntée de personne; les mages ne sont ni sans effet ni sans caractère. Mais, monsieur Brenet, on vous a joué un cruel tour en plaçant votre

32 On regardait certainement A

morceau en face du *Mariage de la Vierge* de Deshays; vous n'étiez pas en état de soutenir la comparaison. Ce grand prêtre et cette vierge vous tuent d'un bout du Salon à l'autre. Consolez-vous pourtant, vous n'aurez pas toujours ce fâcheux vis-à-vis.

Saint Denis près d'être martyrisé. Votre *Martyre de saint Denis* montre que vous avez quelque talent. Il est peint chaudement. Votre saint est bien résigné; il est déjà dans les cieux.

Ce bourreau qui le lie a de l'effet, trop peut-être, puisqu'il divise l'attention. Vos licteurs sont faibles de couleur, froids et un peu raides. Mais comme, heureusement pour vous, il n'y a là ni le *Saint Victor*, ni le *Saint André*, ni le *Saint Benoît* de Des- 10 hays, ces têtes coupées qui ensanglantent la scène nous paraissent fortes et bien.

BELLANGÉ

Peintre de légumes, de fleurs, de fruits, et victime de Chardin.

DE MACHY

De cinq tableaux que cet artiste a exposés: l'*Intérieur de l'église de la Madeleine*, le *Péristyle du Louvre* vu du côté de la rue Fromenteau et éclairé par une lampe, les deux *Ruines* (à gouache) *de la foire Saint-Germain incendiée*, l'*Installation de la statue de Louis XV* (120), les quatre premiers ne sont pas sans mérite.

Je ne fais aucun cas des ouvrages où l'on est sûr de réussir en se conformant aux règles; c'est le mérite non de l'artiste, mais des règles. Telles sont la plupart des per- 20 spectives. Ce que je priserai donc dans le morceau de l'*Église de la Madeleine*, ce n'est pas l'architecture: l'éloge, si elle en mérite, appartient à M. Contant; ce n'est pas la perspective: c'est l'affaire d'Euclide. Qu'est-ce donc? C'est l'effet de la lumière, c'est l'art de rendre l'air pour ainsi dire sensible. Cette vapeur légère qui règne dans les grands édifices est telle qu'on la remarque dans ce morceau de de Machy.

Celui des *Ruines de la foire Saint-Germain*, où le peintre a choisi le moment qui succède au danger, où les braises ardentes éclairent les débris de l'édifice et les lieux circonvoisins; où les hommes épuisés se reposent de leurs fatigues et se remettent de leur effroi; où les uns sont spectateurs oisifs et les autres éteignent dans une mare d'eau des poutres, des solives à demi consumées; où chacun travaille à reconnaître 30 ses effets entassés pêle-mêle; cette ruine, dis-je, a de l'effet (104). J'ai vu quelques incendies, et je me souviens très-bien d'y avoir vu cette lueur rougeâtre, forte et réverbérée au loin. La dégradation pouvait peut-être s'en faire d'une manière plus proportionnée aux distances; mais il faut avouer qu'ici le centre de lumière est immense et

l'espace étroit et renfermé. Les petites figures répandues autour de l'édifice, soit oisives, soit occupées, sont fort bien. En tout, ce morceau n'est pas à mépriser.

Celui qui représente l'incendie éteint et l'édifice consumé lui est bien inférieur (105). Je n'en parlerais pas sans un incident singulier que l'artiste a rappelé dans son tableau. Il y avait cette année à la foire un marchand de bosses ; tous ses meubles furent consumés, tous ses plâtres mis en pièces ; il n'y eut que le groupe de *l'Amour et l'Amitié* qui resta intact au milieu des flammes et de la chute des murs et des poutres, des toits, en un mot de la dévastation générale qui s'étendit de tous côtés autour de leur piédestal sans en approcher. Mon ami, sacrifions à l'amour et à l'amitié.

10

DOYEN

Voici une grande composition, et d'un homme qui effraya nos premiers peintres par la hardiesse et le succès de ses tentatives. C'était le *Jugement d'Appius Claudius*, scène immense ; *Vénus blessée par Diomède*, autre scène immense ; *Une Bacchanale*, sujet d'ivresse exécuté avec force et chaleur. Je vous ai dit dans le temps ce que j'en pensais, et ce soldat renversé de son cheval abattu, percé d'un dard, et dont le sang descendant le long de la crinière du cheval, allait teindre les eaux du Xante, m'est encore présent. Ah ! si le reste eût été composé et exécuté de la même vigueur !

Cette fois-ci il a voulu nous montrer *Andromaque éplorée devant Ulysse, qui fait arracher de ses bras son fils Astyanax, et qui a ordonné qu'on les précipitât du haut des murs d'Ilion* (114).

20

Le moment qu'il a choisi est celui où Ulysse marque de la main le haut de la tour et où l'on arrache l'enfant à sa mère.

On voit à droite une troupe de soldats ; Ulysse est devant eux et il marque de la main le haut de la tour.

Ici la composition s'interrompt et laisse un grand vide au milieu du tableau.

Après ce vide, la première figure qu'on aperçoit sur la gauche, vers un des angles du tombeau d'Hector, est belle, très-belle ; c'est une des suivantes d'Andromaque, agenouillée, les bras élevés vers le ciel, les mains jointes, le visage tout couvert de sa longue chevelure.

30

Ensuite c'est un soldat qui s'est saisi d'Astyanax, qu'il tient entre ses bras. L'enfant est tourné et penché vers sa mère.

Andromaque est prosternée aux pieds du soldat et semble plutôt supplier que disputer son enfant. Sa tête répond aux cuisses du soldat. Elle a les bras étendus, le corps incliné et la tête relevée ; son vêtement, son caractère, son attitude sont nobles et pathétiques.

14 *Diomède qui blesse Vénus* A L

Derrière Andromaque, un soldat empêche une des suivantes d'Andromaque d'approcher de sa maîtresse et de l'enfant; cette suivante s'arrache les cheveux et elle est renversée sur une autre qui se tord les bras.

Toute cette partie de la scène, composée avec chaleur, se passe au devant du tombeau, qui forme une belle et grande masse.

Un soldat, courbé sur le haut du mur latéral et postérieur du tombeau, regarde s'il n'y reste rien.

La douleur de ces suivantes est forte; elles sont bien renversées, bien groupées. Rien de mieux imaginé que ce soldat qui les écarte.

Je l'ai déjà dit, le peintre a voulu faire une Andromaque qui fût belle d'action, de 10 caractère, de draperie et d'attitude, et il y a réussi.

Mais je demande si c'est à un soldat, qui n'est que l'instrument de son général, que son mouvement et sa prière doivent s'adresser? Qu'a-t-elle à obtenir de lui si Ulysse reste inflexible? Qu'elle ne quitte pas son enfant, j'y consens, mais qu'elle parle à Ulysse, que ce soit à ce prince qu'elle montre sa peine, son désespoir et ses larmes. Or, c'est ce qu'elle ne fait point et ce qu'elle ne saurait faire, car elle ne le voit pas: ce soldat mal placé l'en empêche.

Et ce vide énorme qui sépare Ulysse de la scène et qui le relègue à une distance choquante? Il coupe la composition en deux parties dont on ferait deux tableaux distincts: l'une à conserver précieusement; l'autre à jeter au feu, car elle est détes- 20 table.

Cet Ulysse droit, raide, froid, sans caractère, a été pris dans la boutique d'un vannier. C'est une figure à garder pour la procession du Suisse de la rue aux Ours.

Et ces maussades et longs soldats à face de cuivre rouge et à têtes de choux, que signifient-ils? que disent-ils? quelle expression, quelle physionomie ont-ils? S'ils sont là pour remplir, ils s'en acquittent très-exactement.

Si Doyen eût montré son ébauche à un homme de sens, voici ce que cet homme lui aurait dit:

Écartez-moi ces soldats les uns des autres et donnez-leur plus de caractère, plus de force, des têtes, des corps et des visages relatifs à l'action. 30

Laissez entre eux et leur général un peu d'espace, parce que cela convient; il faut qu'ils l'accompagnent, mais il ne faut pas qu'ils soient sur ses épaules.

Changez-moi cet Ulysse, c'est un Ulysse d'osier. Si vous ne connaissez pas cet éloquent, impérieux et adroit scélérat, lisez Homère et Virgile jusqu'à ce que les idées de ces deux grands poètes, fermentant dans votre imagination, vous aient donné la vraie physionomie de ce personnage.

Faites-lui faire un pas de plus, afin de diminuer ce vide énorme qui coupe en deux

27 Si Mr Doyen eût montré son ébauche V

votre composition. Que votre scène soit une. Plus près d'Andromaque, elle pourra lui parler, il pourra l'entendre.

Repoussez-moi vers le fond ce soldat qui s'est saisi de l'enfant; qu'il ne cache pas à sa mère celui à qui elle doit adresser son désespoir.

Laissez votre Andromaque prosternée comme elle l'est, car elle est très-bien; qu'elle saisisse seulement d'une main son fils ou le soldat, comme il vous plaira; que son autre bras, sa tête, son corps, ses regards, son mouvement, toute son action, soient portés vers Ulysse, comme il arrivera, sans y rien changer, lorsque vous aurez écarté ce soldat.

Votre Astyanax est de bois. Qu'il ait ses deux petits bras étendus vers sa mère, et faites qu'il réponde à sa douleur. Cela fait, tout sera ensemble, et votre scène sera une, forte et raisonnée. 10

Surtout laissez dire ces imbéciles qui trouvent étrange que les suivantes paraissent plus affligées que la mère. Il faut que chacun marque sa passion d'une manière convenable à son rang et à son caractère. Renvoyez-moi ces gens-là à l'endroit où notre poète fait dire à un monarque sur le point d'abandonner au couteau d'un prêtre sa propre fille:

> Encor si je pouvais, libre dans mon malheur,
> Par des larmes au moins soulager ma douleur!
> Triste destin des rois! Esclaves que nous sommes
> Et des rigueurs du sort et des discours des hommes,
> Nous nous voyons sans cesse assiégés de témoins;
> Et les plus malheureux osent pleurer le moins.

20

Andromaque est mère, mais elle est fille de souverain, souveraine elle-même et femme d'Hector. Tant que son fils est sous ses yeux, il lui reste de l'espoir. Ses suivantes ne peuvent rien, elles le savent; ce qu'elles ont à faire, c'est de joindre à l'action de leur maîtresse tout le spectacle de leur douleur. Et puis elles sont bien plus certaines qu'Andromaque qu'elles ne verront plus ce cher enfant qu'elles ont élevé.

Mais, monsieur Doyen, vous avez abandonné votre première manière de colorier; jamais, sans le livret, je ne vous aurais reconnu dans ce tableau. Prenez garde qu'à force de passer d'un faire à un autre, vous ne finissiez par en avoir un indécis et commun, qui soit à tout le monde, excepté à vous. 30

Il se fait tard; adieu, monsieur Doyen, je vous souhaite une bonne nuit. Au revoir au Salon prochain.

* L'abbé de Galiani, secrétaire d'Ambassade de la Cour de Naples, prétend qu'il n'y a qu'un seul tableau au Salon cette année, et c'est celui de Doyen. C'est que les

27/28 D'ailleurs elles sont plus certaines qu'Andromaque de ne voir plus V 30 Monsieur Doyen, vous avez V

Italiens jugent d'un peintre avant tout par la machine et par la composition, et qu'ils ont toujours conservé le goût du grand. Ce petit Napolitain est un homme de beaucoup de génie, d'esprit et de connaissances. Il a fait à vingt ans des livres profonds. Il a fait d'excellents contes dont la morale est ordinairement aussi déliée et philosophique que le conte en lui-même est plaisant. Sa manière d'envisager les objets est toujours originale; c'est une singulière tête placée sur un très petit corps. L'autre jour en jouant aux échecs, il voulut parier que le Roi de Prusse ne rognait jamais à ce jeu-là, parce que, dit-il, ce monarque doit regarder le roi comme sa meilleure pièce, et ignorer ce que c'est que de le mettre en sûreté.*

CASANOVE 10

Ah! monsieur Casanove, qu'est devenu votre talent? Votre touche n'est plus fière comme elle était, votre coloris est moins vigoureux, votre dessin est devenu tout à fait incorrect. Combien vous avez perdu depuis que le jeune Loutherbourg vous a quitté!

Un Combat de cavalerie. Oui, il y a toujours du mouvement dans cette bataille. Voilà bien vos chevaux, je les reconnais; ces hommes blessés, morts ou mourants, ce tumulte, ce feu, cette obscurité, toutes ces scènes militaires et terribles sont de vous. Ce soldat s'élance bien; celui-là frappe à merveille; cet autre tombe on ne peut mieux; mais cela n'est plus hors de la toile, la chaleur du pinceau s'est évanouie...

On dit que Casanove tenait, depuis cinq à six ans, renfermé dans une maison de 20 campagne un jeune peintre appelé Loutherbourg qui finissait ses tableaux, et peu s'en faut que la chose ne soit démontrée.

Les tableaux que Casanove a exposés dans ce Salon sont fort inférieurs à ceux du Salon précédent. Le pouce de Loutherbourg y manque, je veux dire cette manière de faire longue, pénible, forte et hardie, qui consiste à placer des épaisseurs de couleurs sur d'autres qui semblent percer à travers et qui leur servaient comme de réserves.

* Il s'élève actuellement un autre rival de Casanove qui, ou je me trompe fort fera aussi parler de lui. Il se nomme Le Paon. Il était garçon pâtissier, faisant je crois d'assez mauvais pâtés, mais dessinant toujours, sans maître, sans autre guide que la nature. Sa passion l'appelle aux tableaux de bataille. Son apprentissage de pâtisserie 30 fini, il s'enrôle parmi les dragons, pour avoir l'occasion de voir des scènes guerrières. Il a fait dans cette vue les trois dernières campagnes en Hesse, et s'est trouvé à toutes les rencontres possibles. L'intelligence, la chaleur, la variété de ses différents dessins étonnent. On voit encore les progrès qu'il a faits de campagne en campagne. Nos peintres lui ont conseillé de s'appliquer à copier quelques bons tableaux de quelque

26 qui leur servent comme de réserves A

fameux peintre de batailles; mais le jeune dragon est froid et maniéré dans ces copies; il ne lui faut d'autre modèle que la nature, et d'autre guide que son génie.

* Carle Van Loo a aussi exposé quelques dessins de batailles pour faire oublier le mauvais succès de son tableau des *Grâces*. Ces dessins pourraient faire honneur à Casanove par exemple, mais ils ne suffiraient pas pour la gloire du premier peintre de France. A la clôture du Salon, Van Loo a pris son tableau des *Grâces* et l'a coupé en morceaux. Il n'en reste rien actuellement, et il se propose de l'exécuter plus heureusement; mais quand ce sujet serait aussi propre pour son génie qu'il lui convient peu, je doute que sa nouvelle entreprise soit plus heureuse.*

M. FAVRAY, CHEVALIER DE MALTE et 10
ACADÉMICIEN

Il y a de lui une copie de l'*Église de Saint-Jean de Malte, avec les plafonds peints par le Calabrèse; les ornements, les décorations et la cérémonie de la fête de la Victoire.* C'est un morceau d'un travail immense. Je louerai, si l'on veut, la patience de l'artiste; pour son génie, certes, s'il en eût eu une étincelle, il aurait fait autre chose.

Je ne sais s'il fallait recevoir à l'Académie M. Favray pour sa copie de l'*Église de Saint-Jean de Malte*; mais reçu, il eût fallu l'en exclure pour sa *Famille maltaise*, pour ses *Femmes maltaises de différents états*, et pour *celles qui se font visite* (116). Cela est misérable.

PARROCEL 20

La Sainte Trinité. Que diable faire de la sainte Trinité, à moins qu'on ne soit un Raphaël?

Dans le tableau de Parrocel, on voit à gauche un Christ tenant sa croix, fiché, droit et raide comme s'il était empalé.

A droite, un Père éternel qui se précipite et qui ferait certainement une chute fâcheuse, sans les anges obligeants qui le retiennent.

Au milieu et plus haut, le pigeon radieux, objet très-intéressant!

Et puis une guirlande de têtes, de pieds, d'ailes et de mains de chérubins et de séraphins qui descend jusqu'au bas de la toile.

Quand j'ai regardé ce morceau, que j'y ai aperçu quelque dessin, un peu de cou- 30 leur, un grand travail, et que je me suis dit: Cela est détestable, j'ai ajouté tout de suite: Ah! que l'art de peindre est un art difficile!

* Il faut abandonner la Sainte Trinité aux philosophes et aux poètes. Collé par

exemple, auteur de *Dupuys et Desronais*, l'a chantée dans le couplet suivant qui a eu un grand succès en son temps:

> Damon depuis six mois
> L'esprit plein de chimères,
> Comme un simple bourgeois,
> Croit la foi de ses pères.
> Ah, l'hébété!
> L'âne bâté!
> Qui croit la tire, lire, lire,
> Qui croit la tire, lire, lire, 10
> La Trinité! *

SCULPTURES ET GRAVURES

Si j'ai été long sur les peintres, en revanche je serai court sur les sculpteurs, et je n'aurai pas un mot à dire de nos graveurs.

FALCONET

O la chose précieuse que ce petit groupe de Falconet! Voilà le morceau que j'aurais dans mon cabinet, si je me piquais d'avoir un cabinet. Ne vaudrait-il pas mieux sacrifier tout d'un coup?... Mais laissons cela. Nos amateurs sont des gens à breloques; ils aiment mieux garnir leurs cabinets de vingt morceaux médiocres que d'en avoir un seul et beau. 20

Le groupe précieux dont je veux vous parler, il est assez inutile de vous dire que c'est le *Pygmalion aux pieds de sa statue qui s'anime* (121). Il n'y a que celui-là au Salon, et de longtemps il n'aura de second.

La nature et les Grâces ont disposé de l'attitude de la statue. Ses bras tombent mollement à ses côtés; ses yeux viennent de s'entr'ouvrir; sa tête est un peu inclinée vers la terre ou plutôt vers Pygmalion qui est à ses pieds; la vie se décèle en elle par un souris léger qui effleure sa lèvre supérieure. Quelle innocence elle a! Elle est à sa première pensée: son cœur commence à s'émouvoir, mais il ne tardera pas à lui palpiter. Quelles mains! quelle mollesse de chair! Non, ce n'est pas du marbre; appuyez-y votre doigt, et la matière qui a perdu sa dureté cédera à votre impression. 30 Combien de vérité sur ces côtes! quels pieds! qu'ils sont doux et délicats!

Un petit Amour a saisi une des mains de la statue qu'il ne baise pas, qu'il dévore. Quelle vivacité! quelle ardeur! Combien de malices dans la tête de cet

33 Combien de malice A

Amour! Petit perfide, je te reconnais; puissé-je pour mon bonheur ne te plus rencontrer.

Un genou en terre, l'autre levé, les mains serrées fortement l'une dans l'autre, Pygmalion est devant son ouvrage et le regarde; il cherche dans les yeux de sa statue la confirmation du prodige que les dieux lui ont promis. O le beau visage que le sien! O Falconet! comment as-tu fait pour mettre dans un morceau de pierre blanche la surprise, la joie et l'amour fondus ensemble? Émule des dieux, s'ils ont animé la statue, tu en as renouvelé le miracle en animant le statuaire. Viens, que je t'embrasse; mais crains que, coupable du crime de Prométhée, un vautour ne t'attende aussi.

 * Le Philosophe fait allusion ici au penchant à la jalousie dont Falconet ne paraît pas être exempt et qu'il est plus cruel de nourrir qu'un vautour. Au reste, si après le grand succès que ce morceau a eu au Salon il était permis à un ignorant d'élever sa timide voix, je dirais que la figure de Pygmalion ne m'a pas paru aussi belle d'expression que le Philosophe le dit ici. Elle m'a paru précisément aussi inférieure à la statue qui s'anime que la figure de Joseph l'est à la femme de Putiphar dans le tableau de Deshays. Sans compter que la manière dont ce morceau est composé nuit à l'effet, puisqu'on ne peut voir le visage de la statue et celui du statuaire en même temps. Mais laissons achever le Philosophe.*

Toute belle que soit la figure de Pygmalion, on pouvait la trouver avec du talent; mais on n'imagine point la tête de la statue sans génie.

Le faire du groupe entier est admirable. C'est une matière une dont le statuaire a tiré trois sortes de chairs différentes. Celles de la statue ne sont point celles de l'enfant, ni celles-ci les chairs du Pygmalion.

Ce morceau de sculpture est très-parfait. Cependant, au premier coup d'œil, le cou de la statue me parut un peu fort ou sa tête un peu faible; les gens de l'art ont confirmé mon jugement. Oh! que la condition d'un artiste est malheureuse! Que les critiques sont impitoyables et plats! Si ce groupe enfoui sous la terre pendant quelques milliers d'années venait d'en être tiré avec le nom de Phidias en grec, brisé, mutilé dans les pieds, dans les bras, je le regarderais en admiration et en silence.

En méditant ce sujet, j'en ai imaginé une autre composition que voici:

Je laisse la statue telle qu'elle est, excepté que je demande de droite à gauche son action exactement la même qu'elle est de gauche à droite.

Je conserve au Pygmalion son expression et son caractère, mais je le place à gauche: il a entrevu dans sa statue les premiers signes de vie. Il était alors accroupi; il se relève lentement, jusqu'à ce qu'il puisse atteindre à la place du cœur. Il y pose légèrement le dos de sa main gauche, il cherche si le cœur bat; cependant ses yeux attachés sur ceux de sa statue attendent qu'ils s'entr'ouvrent. Ce n'est plus alors la main droite de la statue, mais la gauche que le petit Amour dévore.

Il me semble que ma pensée est plus neuve, plus rare, plus énergique que celle de Falconet. Mes figures seraient encore mieux groupées que les siennes, elles se toucheraient. Je dis que Pygmalion se lèverait lentement; si les mouvements de la surprise sont prompts et rapides, ils sont ici contenus et tempérés par la crainte ou de se tromper, ou de mille accidents qui pourraient faire manquer le miracle. Pygmalion tiendrait son ciseau de la main droite et le serrerait fortement; l'admiration embrasse et serre sans réflexion ou la chose qu'elle admire ou celle qu'elle tient.

ADAM

Le *Prométhée* qu'Adam a attaché à un rocher et qu'un aigle déchire est un morceau de force dont je ne me sens pas capable de juger (122). Qui est-ce qui a jamais vu 10 la nature dans cet état? Qui sait si ces muscles se gonflent ou se contractent avec précision? si c'est là le cours réel de ces veines enflées? Qu'on porte ce morceau chez l'exécuteur de la justice ou chez Ferrein l'anatomiste, et qu'ils prononcent.

VASSÉ

Cette *Femme couchée sur un socle carré, pleurant sur une urne qu'elle couvre de sa draperie* est une belle chose. Girardon n'a pas mieux fait au tombeau du cardinal de Richelieu. Sa douleur est profonde; on s'attendrit en la regardant. Que ce visage est attristé! la sérénité n'y reparaîtra de longtemps. Toute la position est simple et vraie, les bras bien placés, la draperie belle, la partie supérieure du corps penchée avec grâce; point de gêne, point de contorsion; il semble qu'à sa place on ne prendrait pas 20 une autre attitude. Pour bien juger de l'ajustement d'un homme ou d'une femme, c'est aussi une règle assez sûre que de les transporter sur la toile.

Je vous ai invité d'aller voir les deux tableaux du *Martyre de saint Gervais et de saint Protais* peints par Le Sueur. Il y a dans la même église un tombeau exécuté par Girardon; c'est, je crois, celui du chancelier Séguier. Ne manquez pas d'y regarder une *Piété* qui s'attendrit et se console à la vue d'un Christ qu'elle tient entre ses mains. Que le temps qui a noirci cette figure ne vous en dérobe pas la perfection: voyez son attitude, son expression, sa draperie, ses chairs, ses pieds, ses mains; comparez l'ouvrage de Vassé avec celui-là. Je sais par expérience que ces sortes de comparaisons avancent infiniment dans la connaissance de l'art. 30

MIGNOT

Il n'y a rien cette année de Mignot, cet artiste qui exposa au dernier Salon une *Bacchante endormie* que nos statuaires placèrent d'une voix unanime au rang des antiques.

1/2 la pensée deviendrait plus rare. Ses figures seraient encore mieux groupées, elles V

A propos de ce Mignot, on m'a révélé une manœuvre des sculpteurs. Savez-vous ce qu'ils font? Ils prennent sur un modèle vivant les pieds, les mains, les épaules en plâtre; le creux de ce plâtre leur rend les mêmes parties en relief, et ces parties, ils les emploient ensuite dans leurs compositions tout comme elles sont venues. C'est un moyen d'approcher de la vérité de la nature sans beaucoup d'effort; ce n'est plus à la vérité le mérite d'un statuaire habile, mais celui d'un fondeur ordinaire. On a soup-çonné cette ruse sur des finesses de détails supérieurs à la patience la plus longue et à l'étude de la nature la plus minutieuse.

CHALLE

Il y a une *Vierge* de Challe qui est noble et vraie; mais elle a des lèvres plates, des 10 joues plates, en un mot, ce que nous appelons un visage plat, qui est autre chose qu'un plat visage.

Il y a à côté de ces morceaux de sculpture un grand nombre de bustes; mais je ne me résoudrai jamais à vous entretenir de ces hommes de boue qui se sont fait repré-senter en marbre. J'en excepte le *Buste du Roi*, celui du *prince de Condé*, celui de *Mlle la comtesse de Brionne*, ceux de *La Tour*, le peintre, et du poète *Piron*. Celui-ci est placé vis-à-vis du mauvais tableau de Pierre sur lequel vous jugeriez, à son air moqueur et au coin de sa lèvre relevé, qu'il fait une épigramme; il est ressemblant, mais il a une perruque énorme.

De tous les ouvrages de gravure il n'y a que ceux de Wille qui se soient fait remar- 20 quer. Cet artiste, Hessois de nation, est le premier graveur de l'Académie.

Finissons par le *Portrait du Roi* exécuté en tapisserie à la manufacture des Gobelins, sur le tableau de Michel Van Loo (cf. 38). Quelques centaines de spectateurs sont sortis du Salon convaincus qu'ils avaient vu un morceau de peinture.

Mon ami, il n'est guère moins difficile de faire prendre des laines pour de la couleur que de la couleur pour des chairs, et je ne crois pas qu'il y ait quelque chose dans toute l'Europe qui puisse lutter contre nos ouvrages des Gobelins.

Voilà, mon ami, tout ce que j'ai vu au Salon. Je vous l'écris au courant de la plume. Corrigez, réformez, allongez, raccourcissez, j'approuve tout ce que vous ferez. Je puis m'être trompé dans mes jugements soit par défaut de connaissance, soit 30 par défaut de goût, mais je proteste que je ne connais aucun des artistes dont j'ai parlé autrement que par leurs ouvrages, et qu'il n'y a pas un mot dans ces feuilles que la haine et la flatterie aient dicté. J'ai senti, et j'ai dit comme je sentais. La seule partialité dont je ne me sois pas garanti, c'est celle qu'on a tout naturellement pour certains sujets ou pour certains faires.

1–8 A propos de ce Mignot ... minutieuse *barré* V

Vous aurez sans doute remarqué comme moi que, quoique le Salon de cette année offrît beaucoup de belles productions, il y en avait une multitude de médiocres et de misérables, et qu'à tout prendre, il était moins riche que le précédent; que ceux qui étaient bons sont restés bons; qu'à l'exception de La Grenée, ceux qui étaient médiocres sont encore médiocres, et que les mauvais ne valent pas mieux qu'autrefois.

Et surtout souvenez-vous que c'est pour mon ami et non pour le public que j'écris. Oui, j'aimerais mieux perdre un doigt que de contrister d'honnêtes gens qui se sont épuisés de fatigue pour nous plaire. Parce qu'un tableau n'aura pas fait notre admiration, faut-il qu'il devienne la honte et le supplice de l'artiste? S'il est bon d'avoir de la 10 sévérité pour l'ouvrage, il est mieux encore de ménager la fortune et le bonheur de l'ouvrier. Qu'un morceau de toile soit barbouillé ou qu'un cube de marbre soit gâté, qu'est-ce que cette perte en comparaison du soupir amer qui s'échappe du cœur de l'homme affligé? Voilà de ces fautes qui ne méritèrent jamais la correction publique. Réservons notre fouet pour les méchants, les fous dangereux, les ingrats, les hypocrites, les concussionnaires, les tyrans, les fanatiques et les autres fléaux du genre humain; mais que notre amour pour les arts et les lettres et pour ceux qui les cultivent soit aussi vrai et aussi inaltérable que notre amitié.

7 Et surtout souvenez-vous *barré jusqu'à la fin* V 14 qui ne mériteront jamais la correction A L

LE TEXTE

Comme pour le *Salon de 1761*, le texte adopté est celui du manuscrit de la *Correspondance Littéraire* qui se trouve à la Bibliothèque Nationale (N. a. f. 12961); il y est précédé par une introduction historique de Grimm sur les Expositions de peinture et de sculpture. Cette introduction, que nous ne donnons pas ici, a été publiée dans l'édition Tourneux de la *Correspondance Littéraire* (vol. v, pp. 394-5). Elle s'achève par une présentation de Diderot aux lecteurs, terminée (*dans le manuscrit seulement*) par la phrase suivante: « C'est lui qui va prendre la plume. Je marquerai d'une étoile les notes que je me permettrai d'ajouter par ci par là à son travail. »

Comme pour le *Salon de 1761*, encore, nous constatons une identité presque parfaite entre le manuscrit de Stockholm et celui de Paris. Les différences avec le manuscrit de Léningrad et l'édition Assézat sont, d'autre part, minimes; si l'on excepte, bien entendu, les notes de Grimm, toujours ignorées d'Assézat. Ces notes sont encore plus considérables qu'en 1761. Les unes sont explicatives, ou de simple information; Grimm renseigne les lecteurs de la *Correspondance* sur Montamy et sur le Pont Notre-Dame; éclaircit une allusion concernant Falconet, rapporte une anecdote sur Jeaurat, une chanson impie à propos de Parrocel; mentionne à l'occasion un artiste ou une œuvre négligés par Diderot: le peintre Le Paon, des dessins de Van Loo; signale des tableaux de Greuze qui auraient dû figurer au Salon.

Plus intéressantes sont les notes critiques. Grimm renforce ou atténue les jugements de Diderot, renchérit d'éloges sur Vien, de sévérité sur Roslin et Nattier, introduit des réserves ou des nuances à propos de Vernet, de Perronneau, de Drouais, de Falconet; contredit Diderot sur Guérin, le paraphrase sur la *Piété filiale* de Greuze; prône, comme d'habitude, ses compatriotes dans la personne de Loutherbourg, et nous transmet un jugement de Galiani. Parfois s'engage une discussion plus large autour d'un problème d'esthétique: l'art du portrait, l'interprétation psychologique d'un sujet, l'inspiration chrétienne opposée à l'inspiration païenne.

Le Fonds Vandeul, ici encore, possède une copie retouchée de la main de Vandeul. Ses corrections s'inspirent toujours des mêmes principes. La plupart sont de politesse, ou d'indulgence. Vandeul supprime les facéties, qu'elles visent les personnages bibliques, ou les artistes. On donne du « Monsieur » à Doyen, à Vien; on ne tutoie plus Greuze; on ne dit plus à Hallé: « Vous m'ennuyez ». Les adjectifs sont adoucis: « le plus plat et le plus vain » devient « le plus despote et le moins habile ». Les anecdotes scandaleuses (Loutherbourg et Madame Casanova) sont, naturellement, éliminées.

D'autres corrections, très discrètes, sont de style; Vandeul continue, ici et là, d'« alléger » Diderot. Enfin, de larges passages, ici encore, sont barrés (quelques-uns après avoir été expurgés) pour être reportés au *Salon de 1765*.

INDEX DES NOMS D'ARTISTES ET DES SUJETS

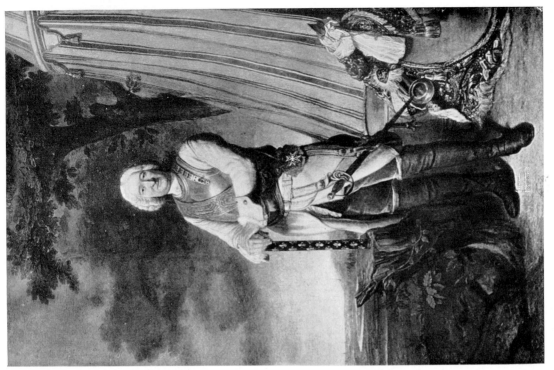

2. AVED. Le Maréchal de Clermont-Tonnerre (p. 67)

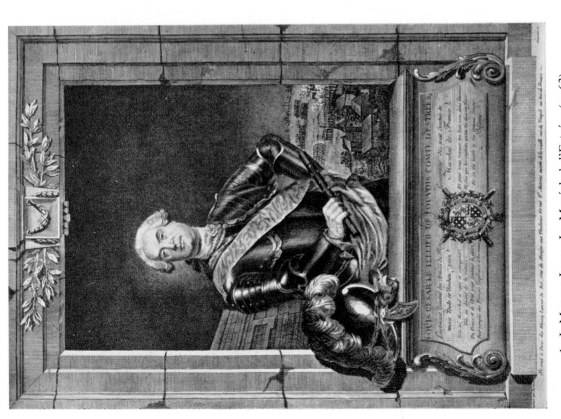

1. L-M VAN LOO. Le Maréchal d'Estrées (p. 63)

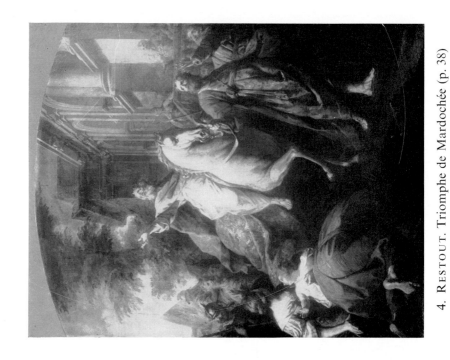

3. RESTOUT. Annonciation (pp. 63, 69)

4. RESTOUT. Triomphe de Mardochée (p. 38)

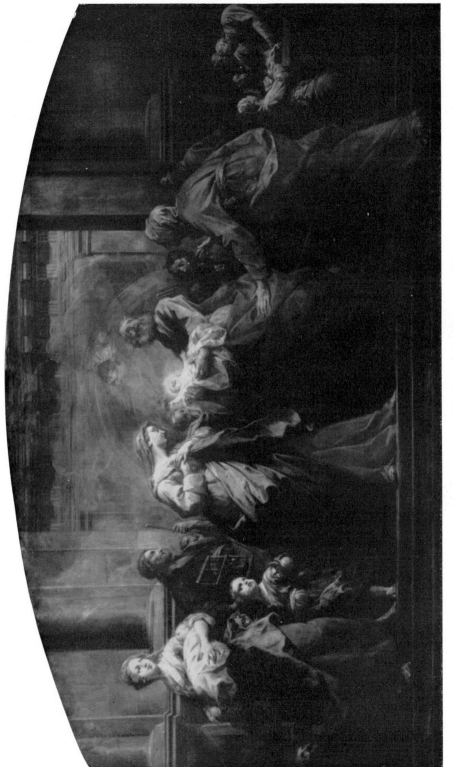

5. RESTOUT. Purification de la Vierge (p. 64)

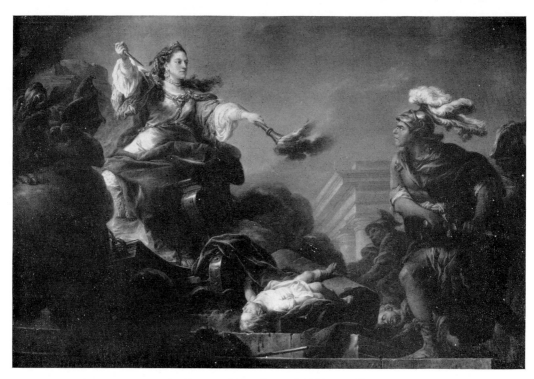

6. Carle Van Loo. Médée (p. 64)

7. Carle Van Loo. Médée (p. 64)

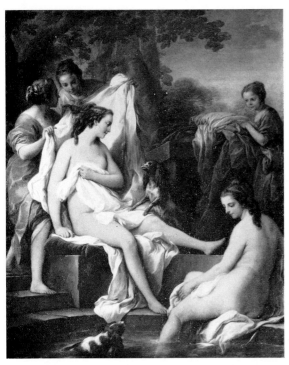

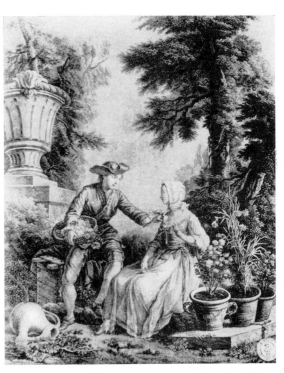

8. CARLE VAN LOO. Baigneuses (p. 64)

9. JEAURAT. Jardinier et jardinière (p. 65)

10. JEAURAT. Chartreux en méditation (p. 64)

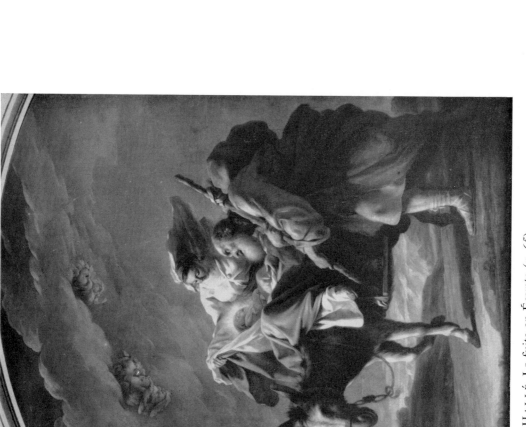

11. HALLÉ. La fuite en Égypte (p. 65)

12. VIEN. Résurrection de Lazare (p. 65)

12 bis. LIEVENS. Résurrection de Lazare (p. 65)

12
12 bis

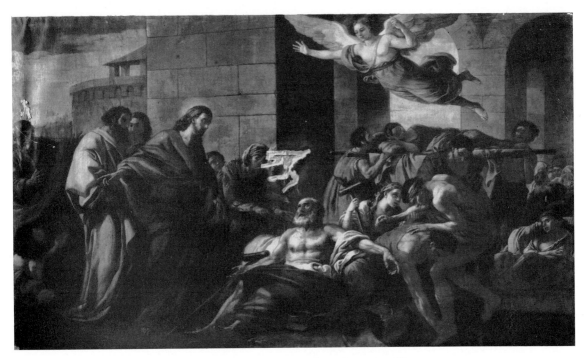

13. VIEN. La piscine miraculeuse (p. 65)

14. LA GRENÉE. Vénus et Vulcain (p. 66)

15. La Grenée. L'Aurore et Céphale (p. 66)

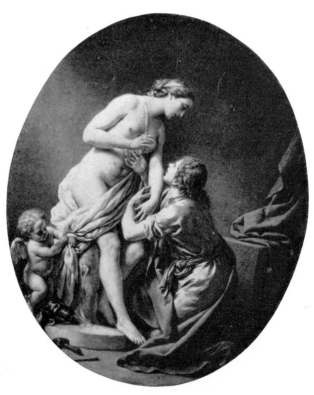

16. La Grenée. La sculpture (Pygmalion) (p. 43)

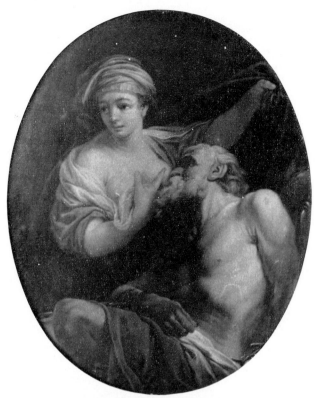

17. Deshays. La Charité romaine (p. 51)

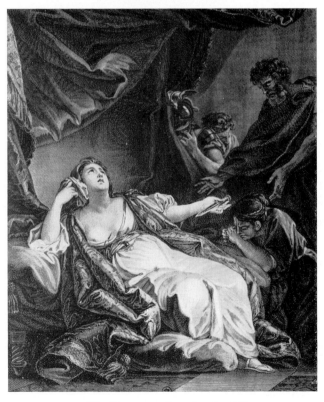

18. Challe. Lucrèce (p. 66)

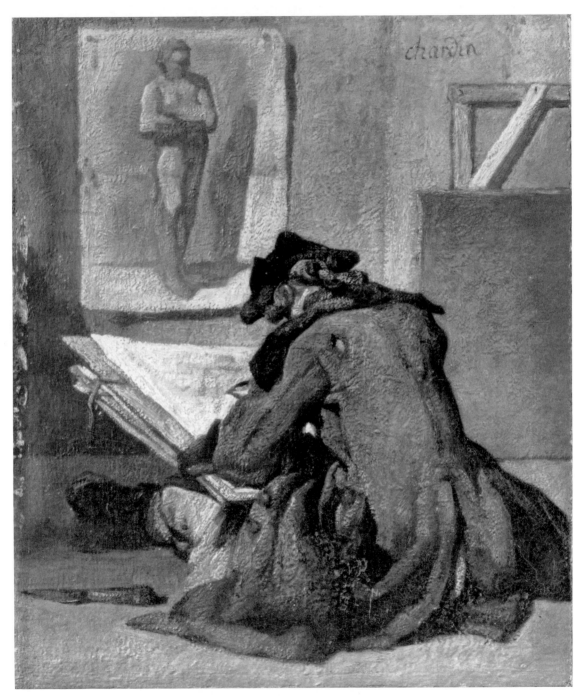

19. CHARDIN. Le jeune dessinateur (p. 66)

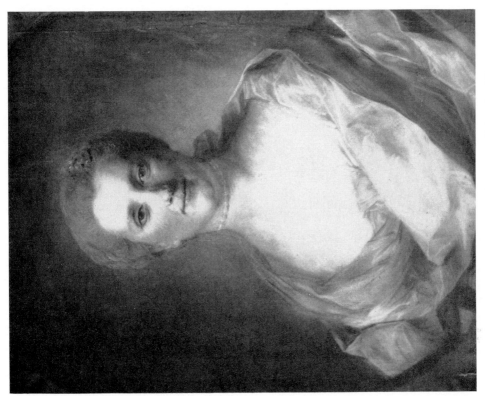

21. PERRONNEAU. Madame Dutillieu (p. 48)

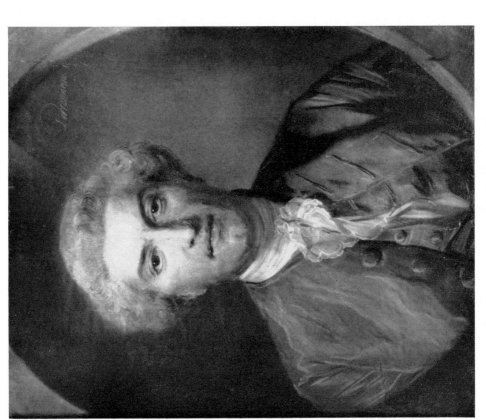

20. PERRONNEAU. M. Robbé (p. 47)

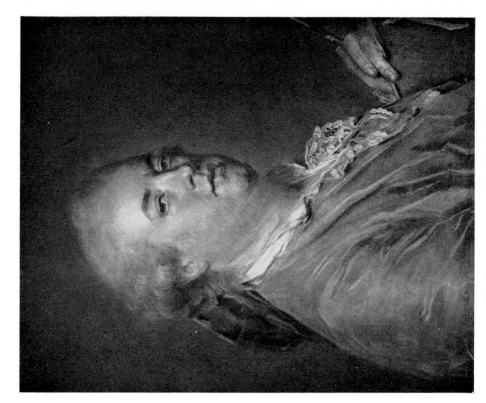

23. Perronneau. Cochin (p. 47)

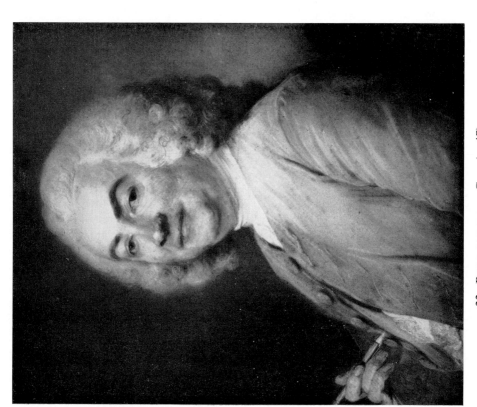

22. Perronneau. Cars (p. 47)

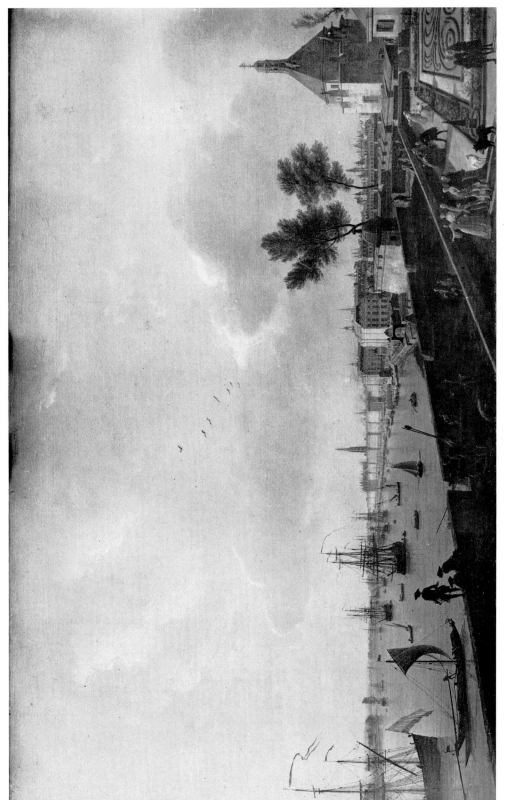

24. VERNET. Vue de Bordeaux (p. 67)

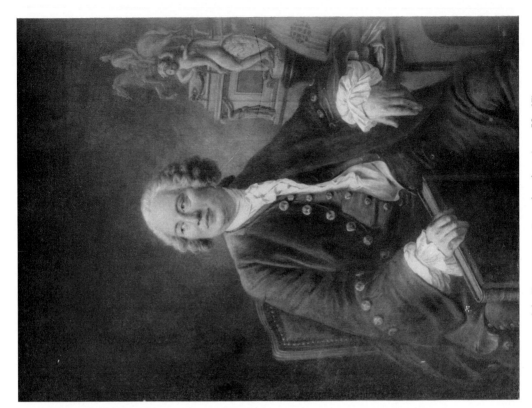

26. DROUAIS. Bouchardon (pp. 50, 67)

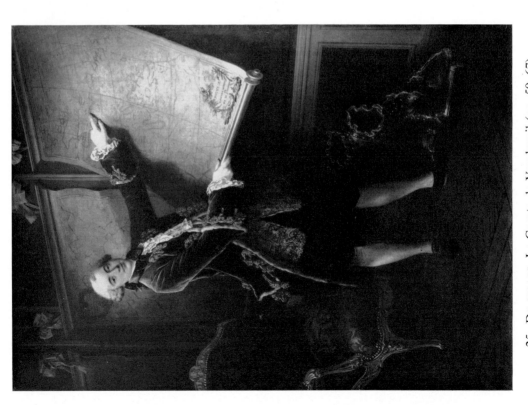

25. DROUAIS. Le Comte de Vaudreuil (pp. 50, 67)

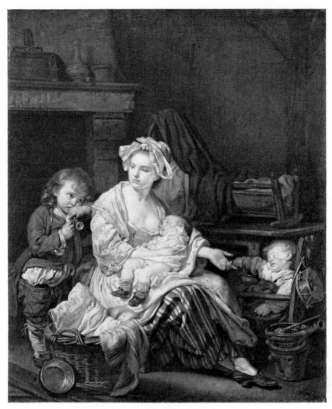

27. GREUZE. Le repos (p. 68)

28. DROUAIS. Mlle Helvétius (p. 67)

29. VASSÉ. Tête d'enfant (p. 57)

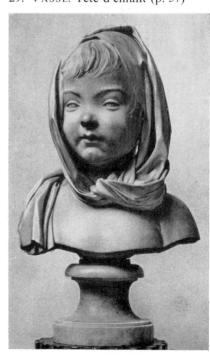

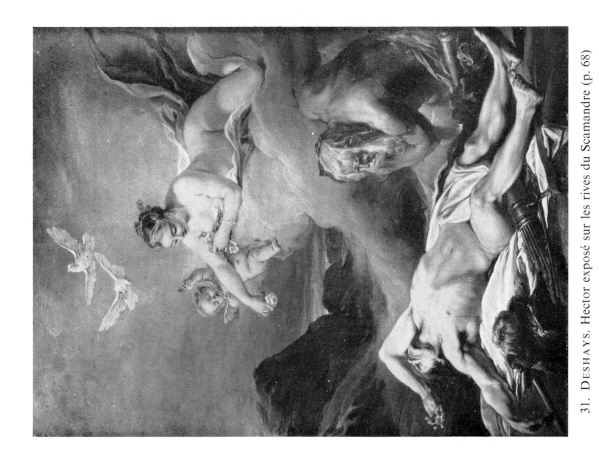

31. Deshays. Hector exposé sur les rives du Scamandre (p. 68)

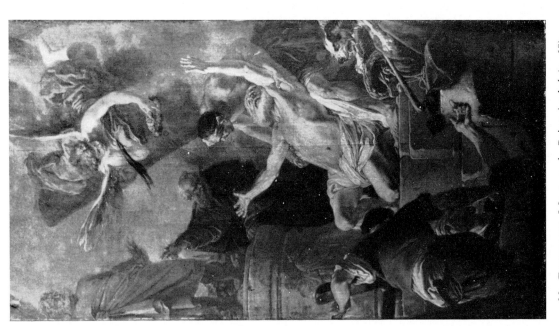

30. Deshays. Martyre de Saint André (p. 68)

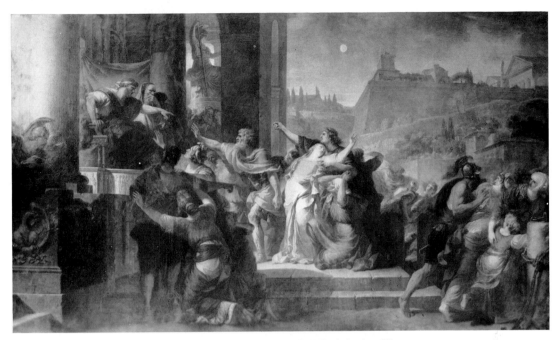

32. DOYEN. La mort de Virginie (p. 68)

33. DOYEN. Fête au dieu des jardins (p. 68)

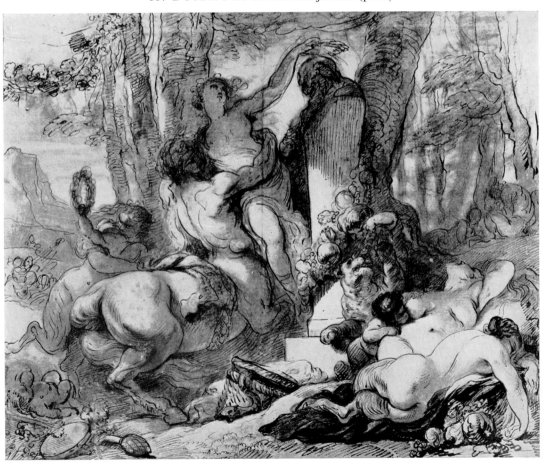

35. CAFFIERI. Fleuve (p. 57)

34. BELLE. Réparation du sacrilège (p. 55)

36. Pᴀᴊᴏᴜ. La Princesse de Hesse-Hombourg sous la figure de Minerve (p. 58)

37. PAJOU. Le Moyne (p. 69)

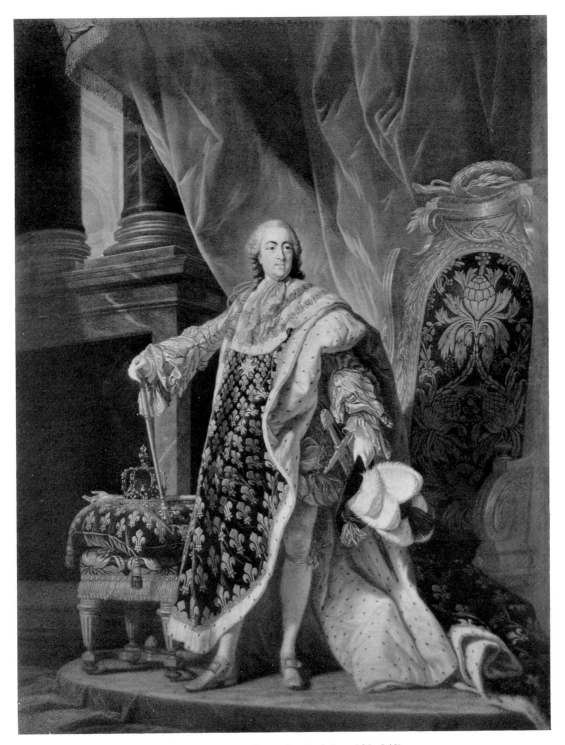

38. L-M van Loo. Le Roi (pp. 108, 248)

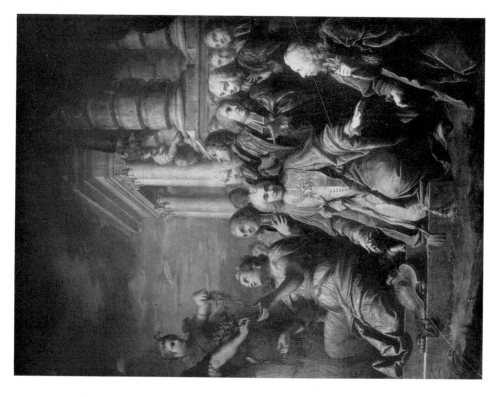

39 a et b. DUMONT LE ROMAIN. Publication de la paix en 1749 (p. 109)

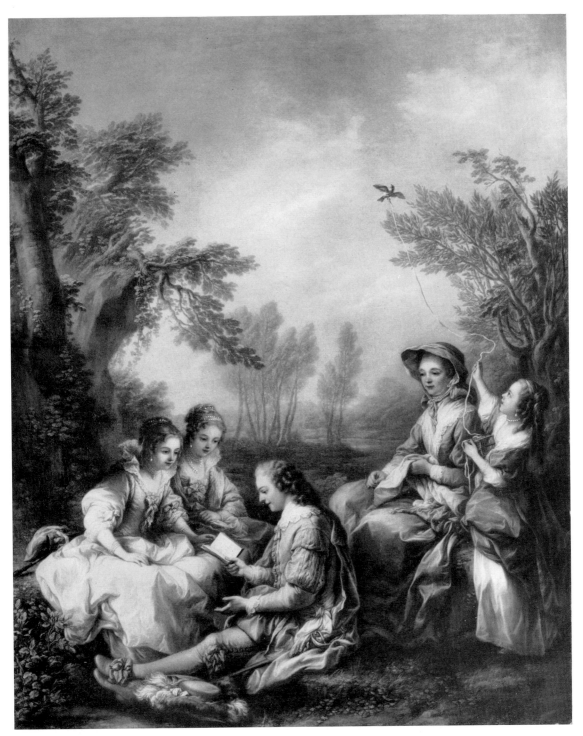

40. CARLE VAN LOO. Une lecture (p. 110)

41. CARLE VAN LOO. L'Amour menaçant
(p. 111)

42. BOUCHER. Bacchantes (p. 112)

41 *bis*. L'Albane. Jupiter chez Vulcain (p. 111)

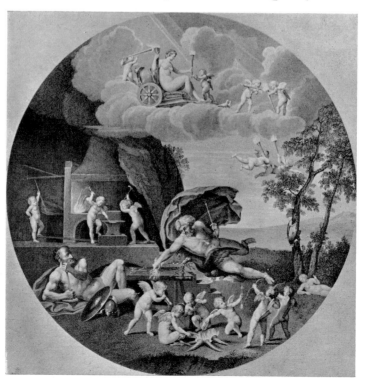

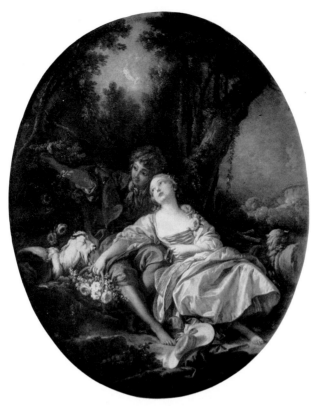

43. BOUCHER. Pastorale (p. 112)
44. VIEN. Zéphyre et Flore (p. 119)

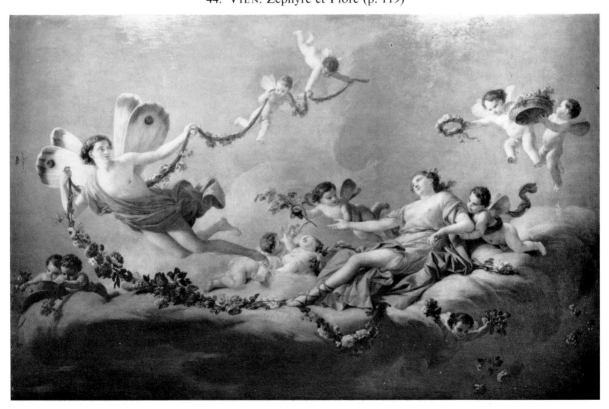

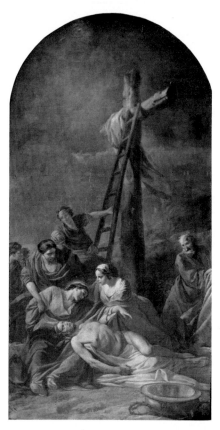

45. Pierre. Descente de Croix (p. 113)

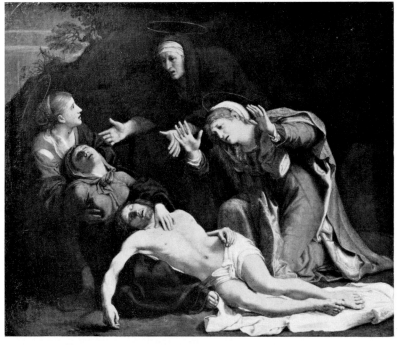

45 *bis*. Annibal Carrache. Descente de Croix (p. 113)

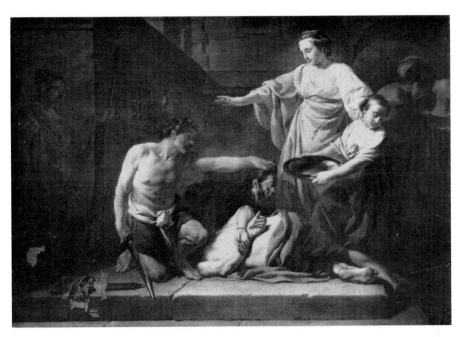

46. PIERRE. Décollation de Saint Jean-Baptiste (p. 114)

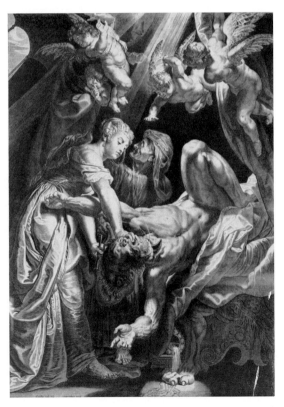

46 *bis*. RUBENS. Judith et Holopherne (p. 114)

48. A. Van Loo. Les Satyres (p. 123)

47. Vien. Jeune Grecque (p. 119)

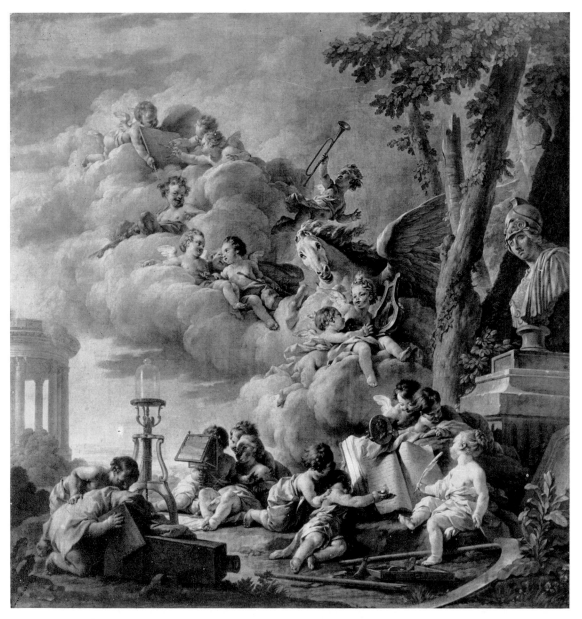

49. HALLÉ. Les Génies de la Poésie, de l'Histoire, de la Physique et de l'Astronomie (p. 116)

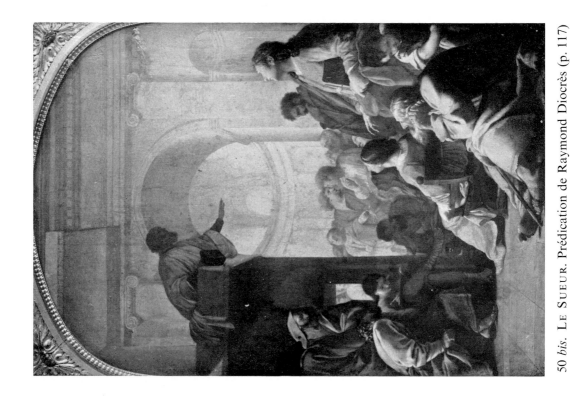

50 *bis*. LE SUEUR. Prédication de Raymond Diocrès (p. 117)

50. HALLÉ. Saint Vincent de Paul prêchant
(p. 117)

52. DESHAYS. Délivrance de Saint Pierre (p. 122)

51. DESHAYS, Martyre de Saint André (p. 121)

54. A. VAN LOO. Baptême de Jésus (p. 123)

53. JEAURAT. Le songe de Saint Joseph (p. 113)

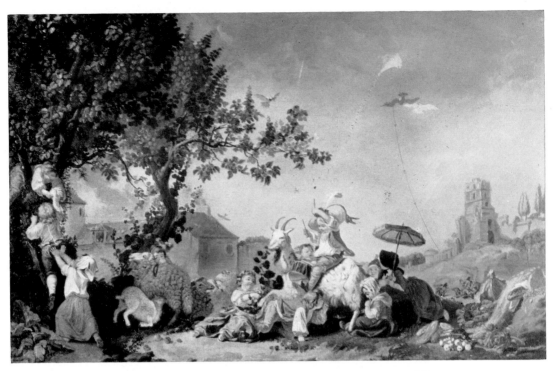

55. BACHELIER. Les amusements de l'enfance (p. 127)

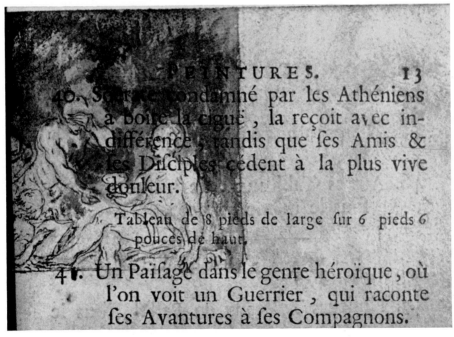

PEINTURES. 13

40. Socrate condamné par les Athéniens
à boire la ciguë, la reçoit avec in-
différence, tandis que ses Amis &
ses Disciples cédent à la plus vive
douleur.

Tableau de 8 pieds de large sur 6 pieds 6
pouces de haut.

41. Un Païsage dans le genre héroïque, où
l'on voit un Guerrier, qui raconte
ses Avantures à ses Compagnons.

56. CHALLE. Socrate sur le point de boire la ciguë (p. 124)

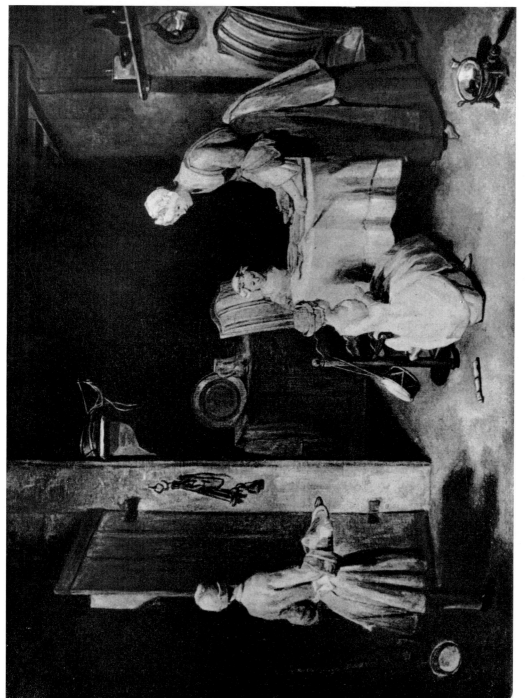

57. Chardin. Le Bénédicité (p. 125)

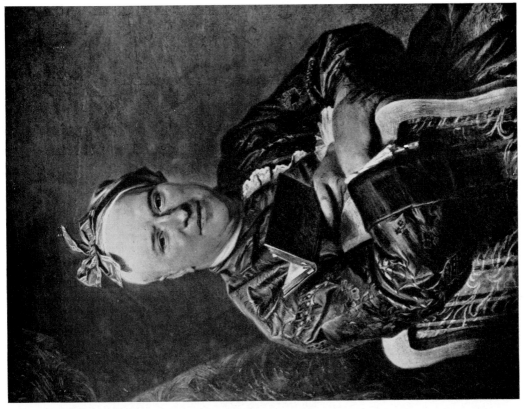

59. LA TOUR. M. Laideguive (p. 126)

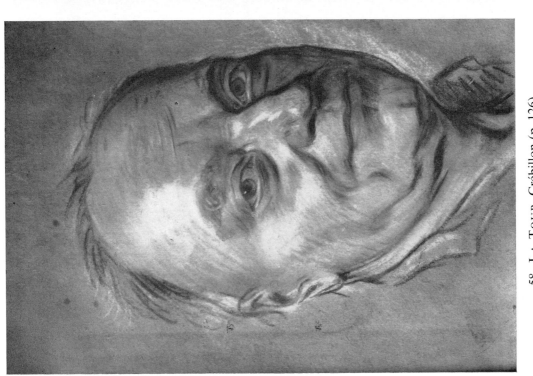

58. LA TOUR. Crébillon (p. 126)

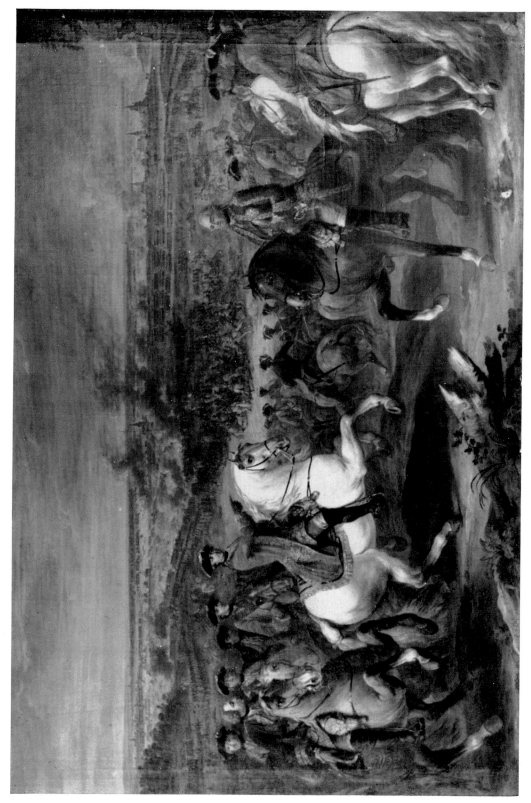

60. LENFANT. Bataille de Fontenoy (p. 126)

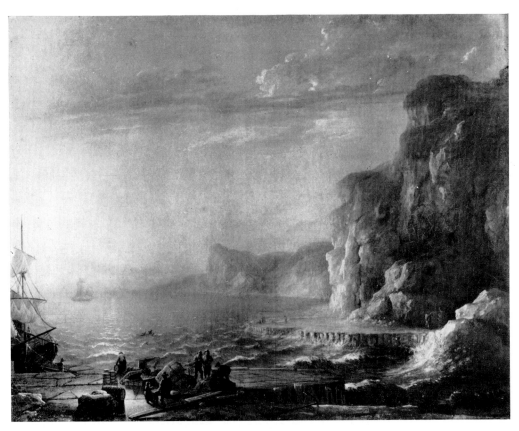

61. LE BEL. Le soleil couchant (p. 127)

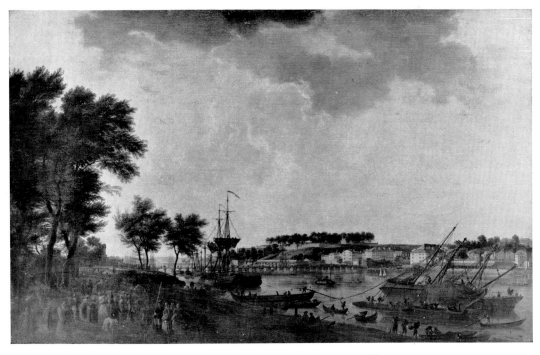

62. VERNET. Vue de Bayonne (p. 128)

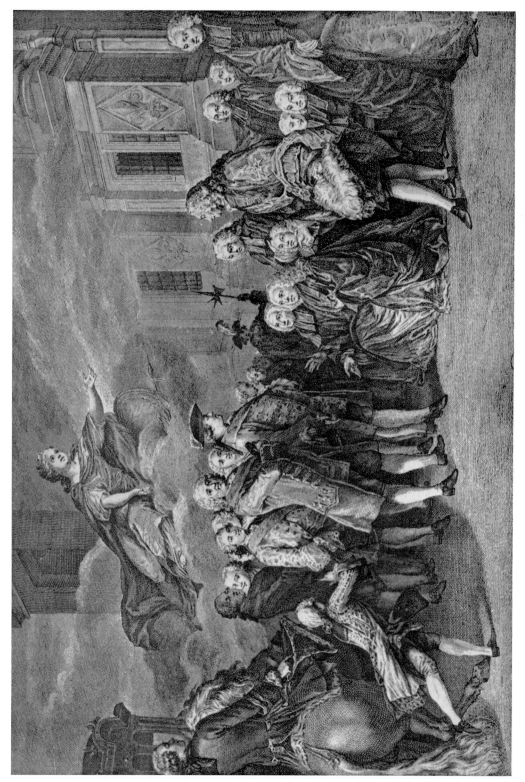

63. ROSLIN. Le Roi reçu à l'Hôtel-de-Ville (p. 129)

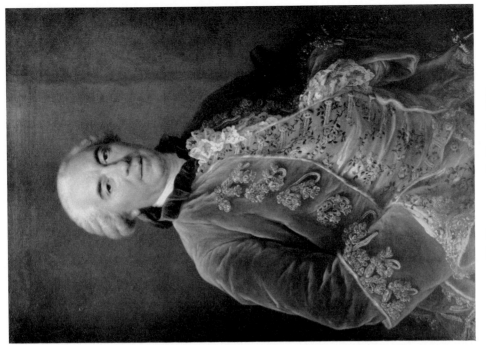

65. DROUAIS. Buffon (p. 131)

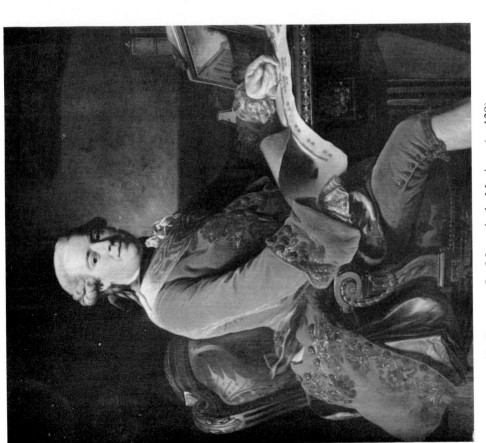

64. ROSLIN. Le Marquis de Marigny (p. 129)

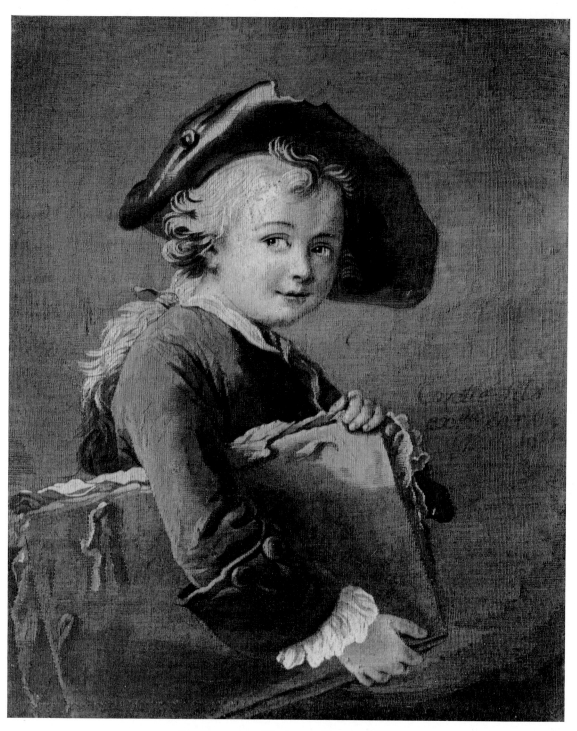

66. DROUAIS. Un jeune élève (p. 130)

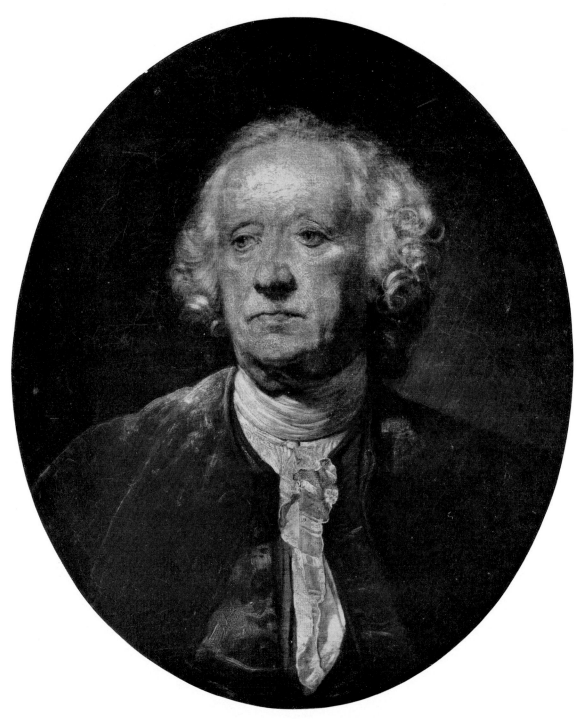

67. GREUZE. M. Babuti (p. 134)

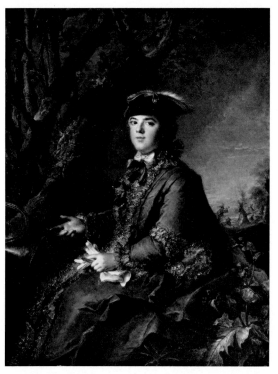

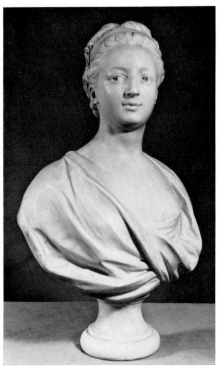

68. NATTIER. Madame Infante (p. 116)

69. LE MOYNE. Mme de Pompadour (p. 137)

70. DROUAIS. MM. de Béthune (p. 95)

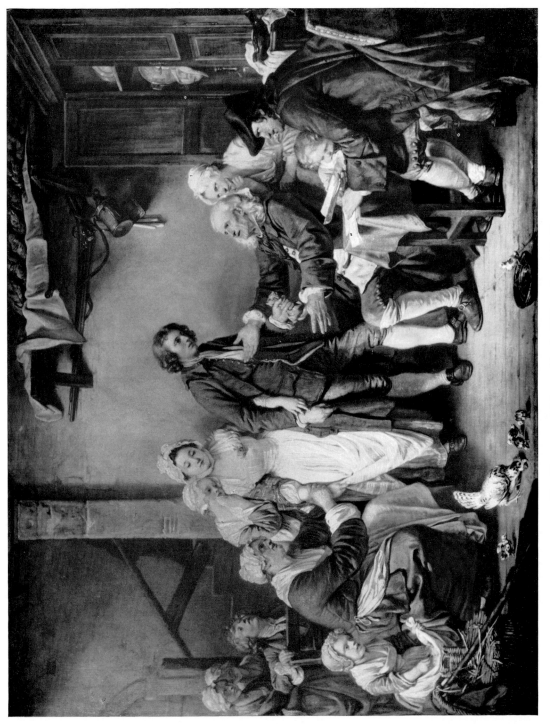

71. GREUZE. L'Accordée de Village (pp. 141–5)

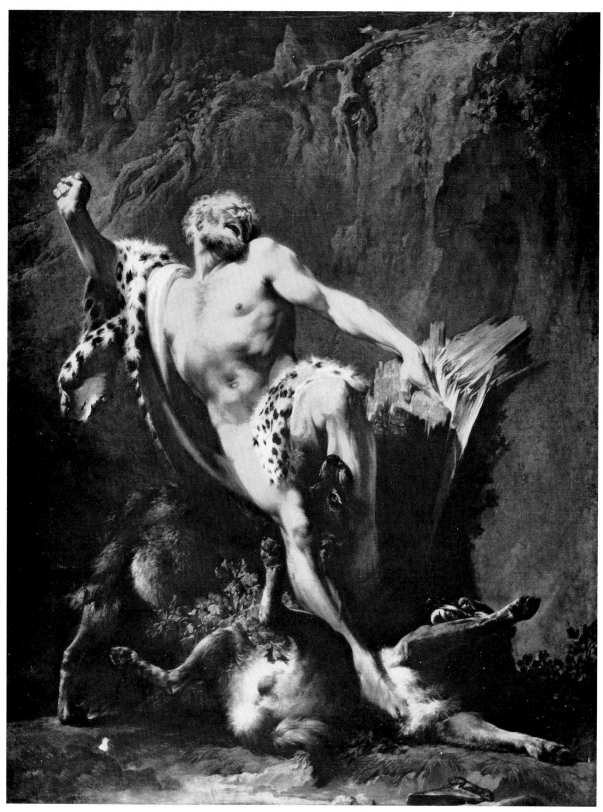

72. BACHELIER. Milon de Crotone (p. 128)

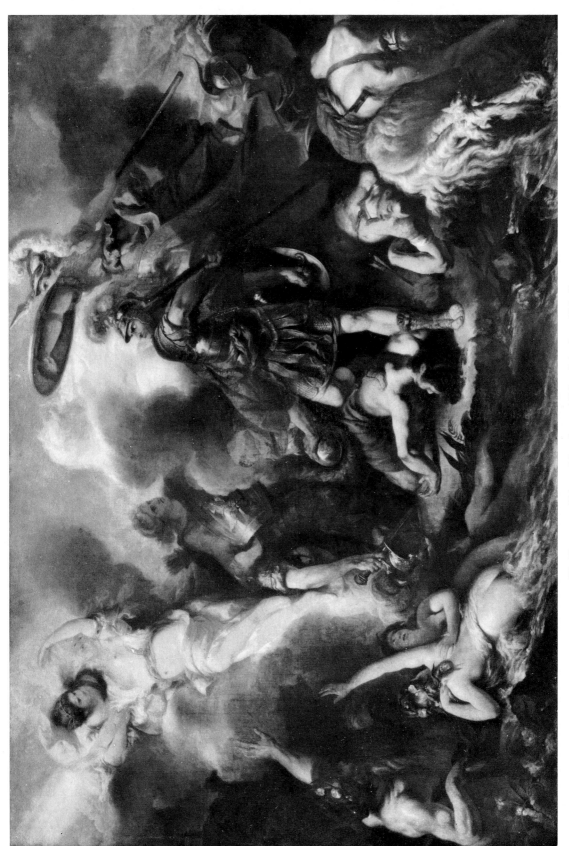

73. DOYEN. Vénus blessée par Diomède (pp. 131–3)

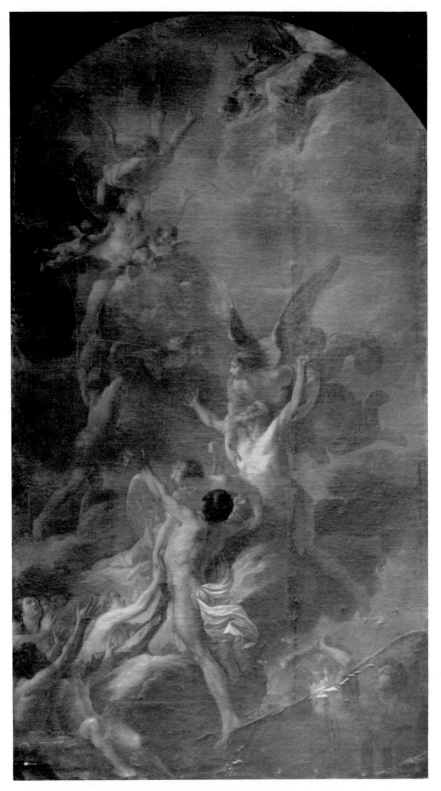

74. Briard. Les âmes du Purgatoire (p. 136)

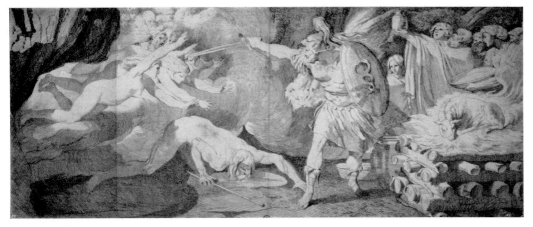

75. BOUCHARDON. Ulysse évoquant l'ombre de Tirésias (p. 132)

76. DE MACHY. Ruines (pp. 94–5)

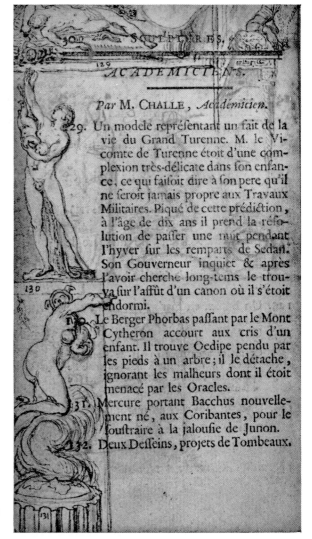

77. CHALLE. Turenne endormi—Le berger Phorbas
—Mercure et Bacchus (pp. 137–8)

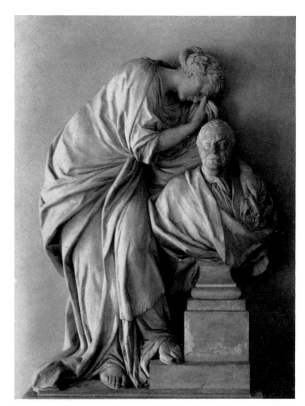

78. FALCONET. M. Falconet (p. 137)

79a. LE MOYNE. Mausolée de Crébillon (p. 137)

79b. LE MOYNE. Crébillon (p. 137)

80. PAJOU. Pluton (p. 135)

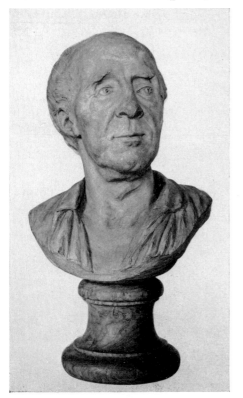

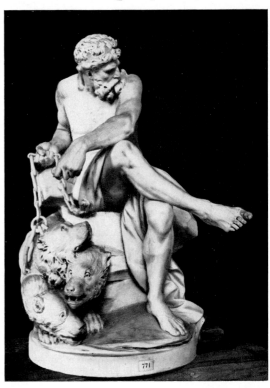

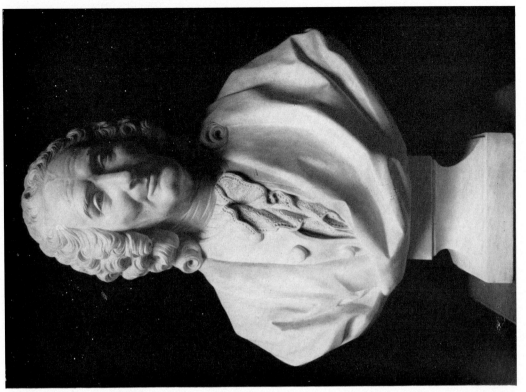

82. CAFFIERI. Rameau (p. 138)

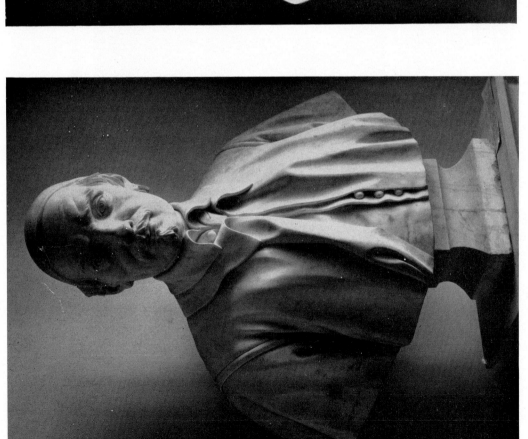

81. VASSÉ. Le Père Le Cointe (p. 137)

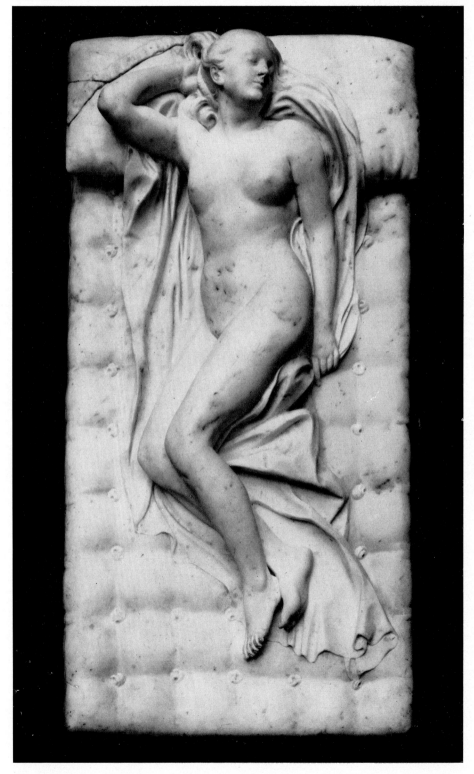

83. Mɪɢɴᴏᴛ. Femme endormie (pp. 104, 247)

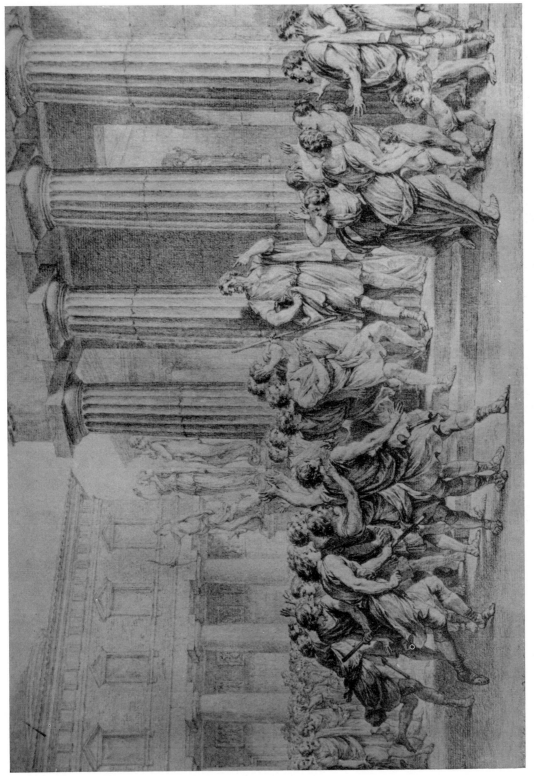

84. COCHIN. Lycurgue blessé dans une sédition (pp. 138–9)

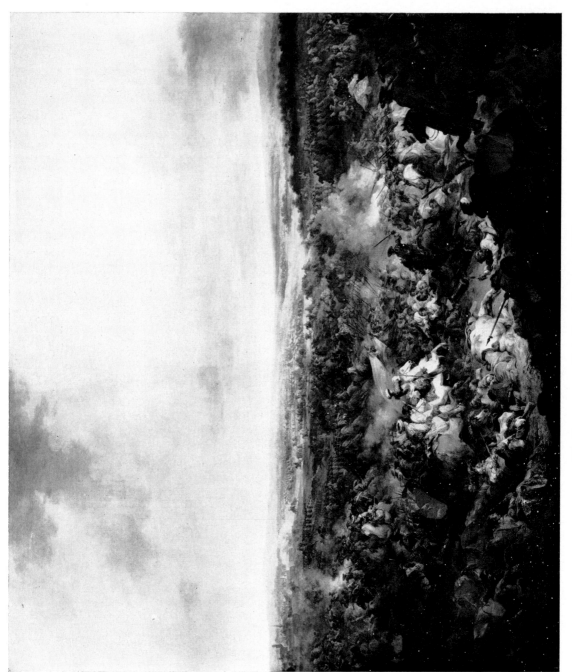

85. Casanova. Bataille de Lens (p. 139)

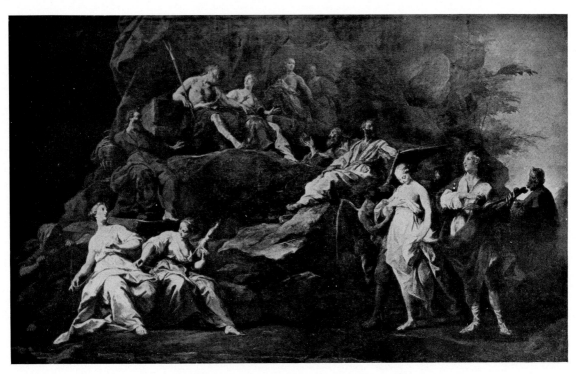

86. RESTOUT. Orphée et Eurydice (p. 199)

86*bis*. POUSSIN. Esther s'évanouissant devant Assuérus (p. 200)

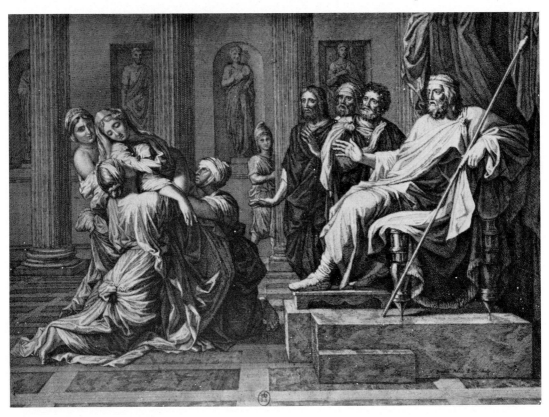

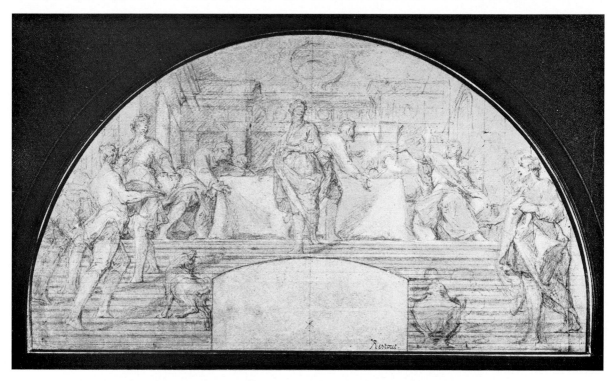

87. RESTOUT. Repas donné par Assuérus aux grands de son royaume (p. 200)

88. JEAURAT. Les citrons de Javotte (p. 206)

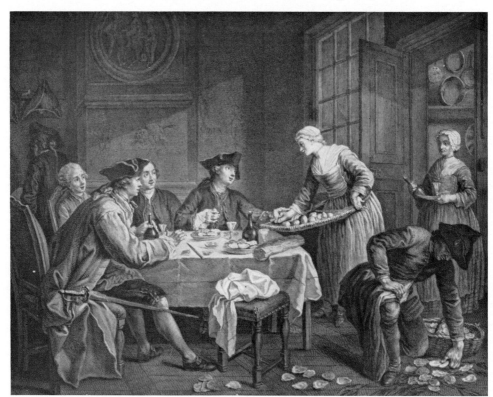

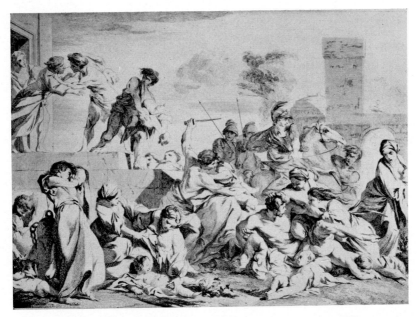

89. PIERRE. Scène du massacre des Innocents (p. 208)

90. PIERRE. Mercure et Aglaure (pp. 208, 223)

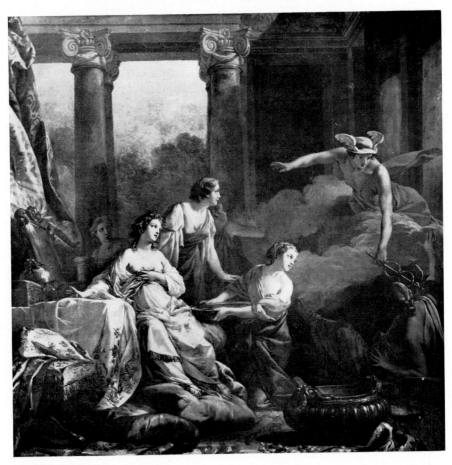

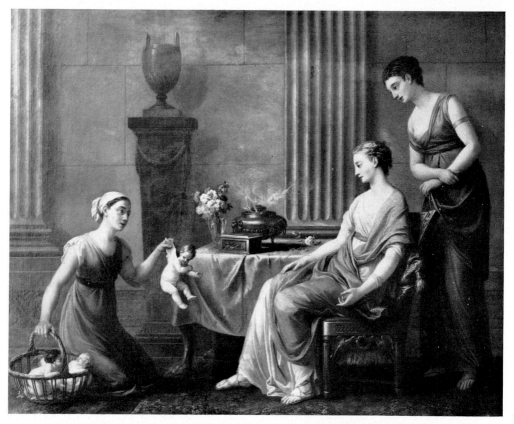

91. VIEN. La marchande à la toilette (p. 209)

92. VIEN. Proserpine ornant le buste de
Cérès (p. 209)

93. VIEN. Offrande à Vénus (p. 209)

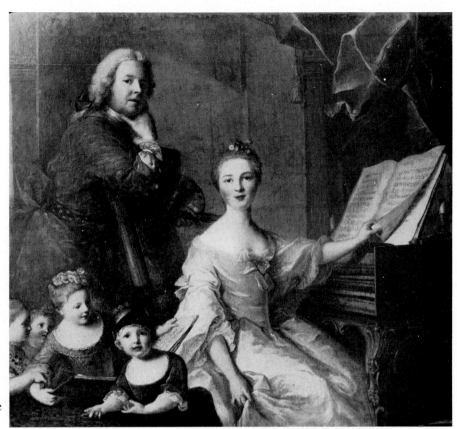

94. NATTIER.
Nattier avec sa famille
(p. 206)

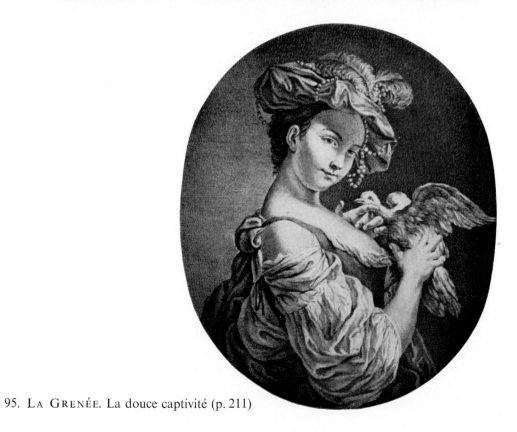

95. LA GRENÉE. La douce captivité (p. 211)

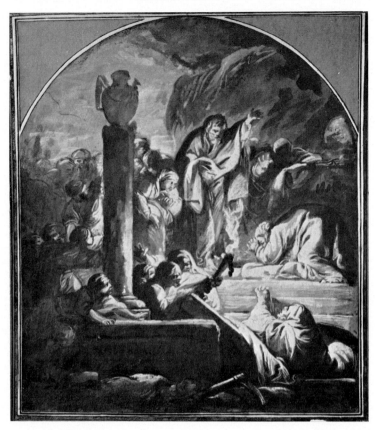

96. DESHAYS. Résurrection de Lazare (pp. 218–20)

96 *bis*. JOUVENET. Résurrection de Lazare (p. 219)

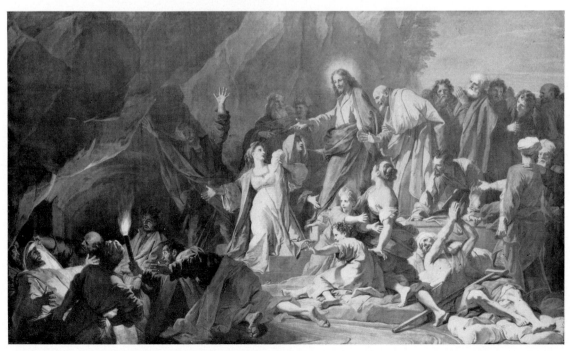

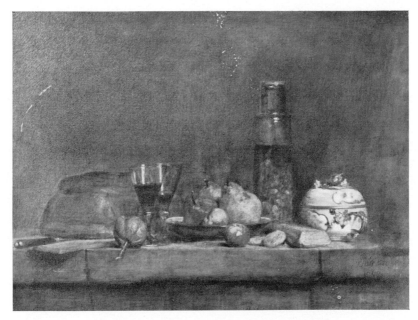

97. CHARDIN. Le bocal d'olives (p. 222)

98. CHARDIN. La raie (p. 223)

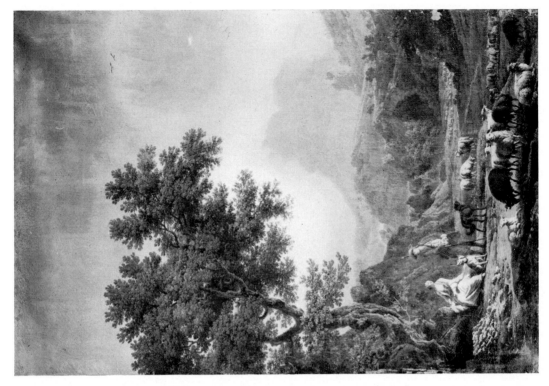

100. VERNET. La bergère des Alpes (p. 229)

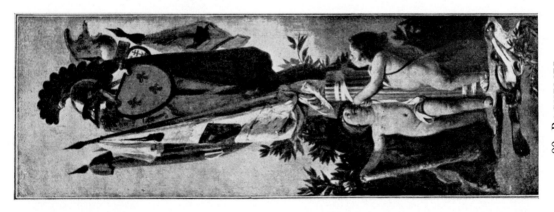

99. BACHELIER.
Les Alliances de la France
(p. 224)

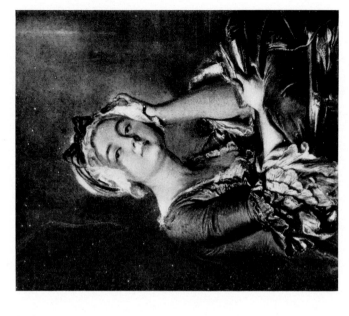

102. VALADE. Madame Coutard (p. 177)

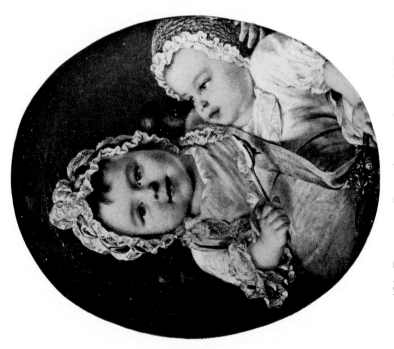

101. DROUAIS. La petite nourrice (p. 232)

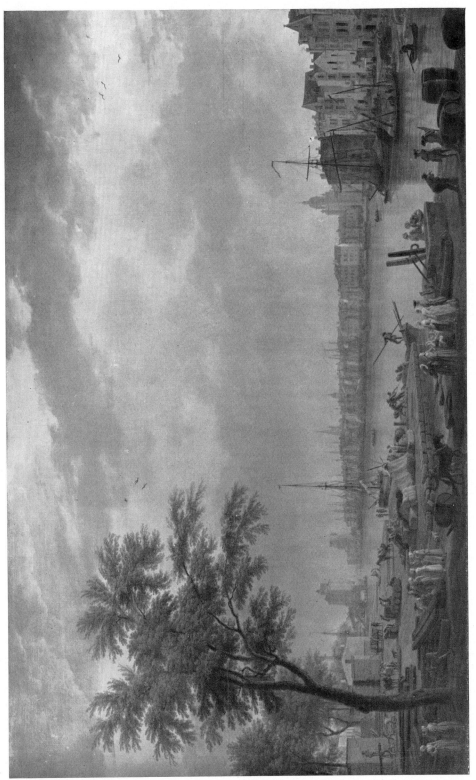

103. Vernet. Le port de La Rochelle (p. 228)

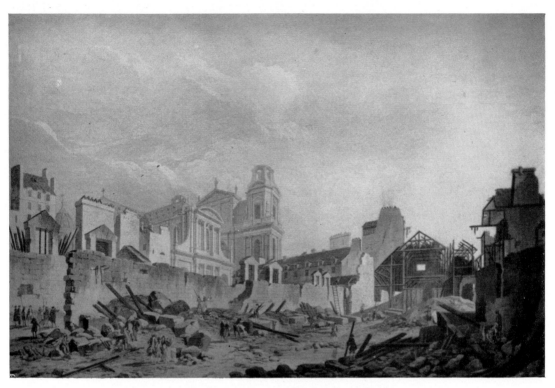

104. DE MACHY. Ruines de la foire Saint-Germain (p. 239)

105. DE MACHY. Ruines de la foire Saint-Germain (p. 240)

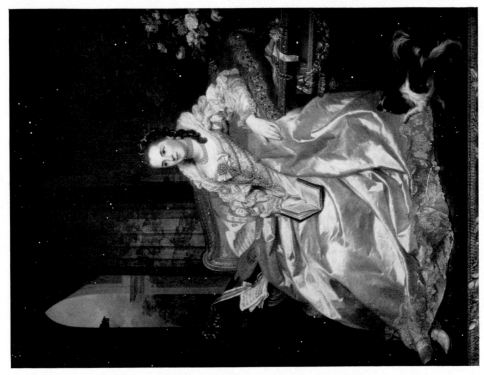

107. Roslin. La Comtesse d'Egmont (p. 230)

106. Deshays. Danaé (p. 168)

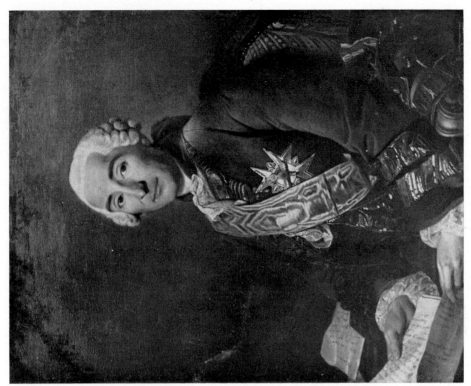

109. ROSLIN. Le Duc de Choiseul-Praslin (p. 176)

108. GREUZE. Le Comte d'Angiviller (p. 182)

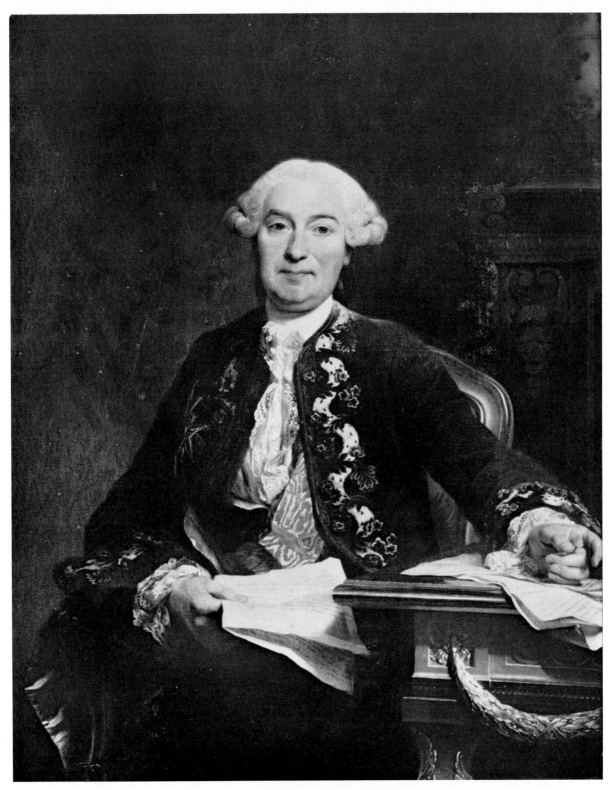

110. ROSLIN. Le Baron de Scheffer (p. 176)

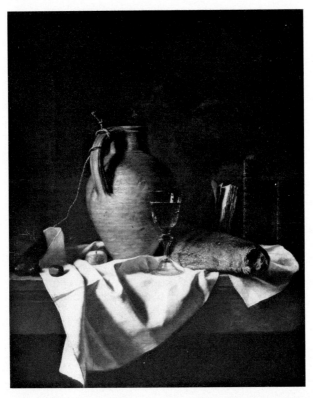

111. ROLAND DE LA PORTE. Les apprêts d'un déjeuner rustique (p. 184)

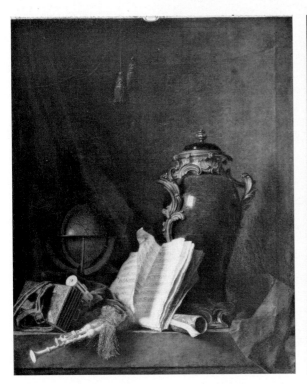

112. ROLAND DE LA PORTE. Vase et
instruments de musique (p. 184)

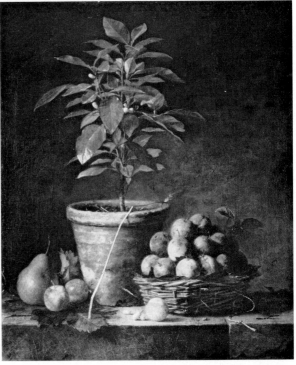

113. ROLAND DE LA PORTE. Un oranger
(p. 185)

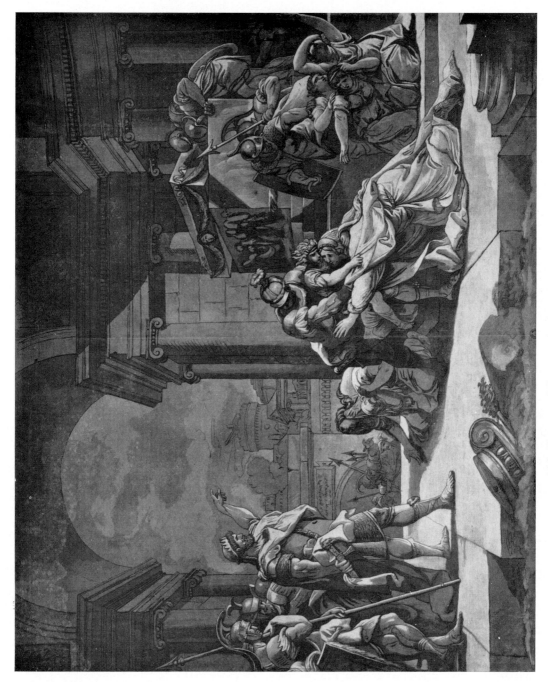

114. Doyen. Ulysse et Andromaque (pp. 240–2)

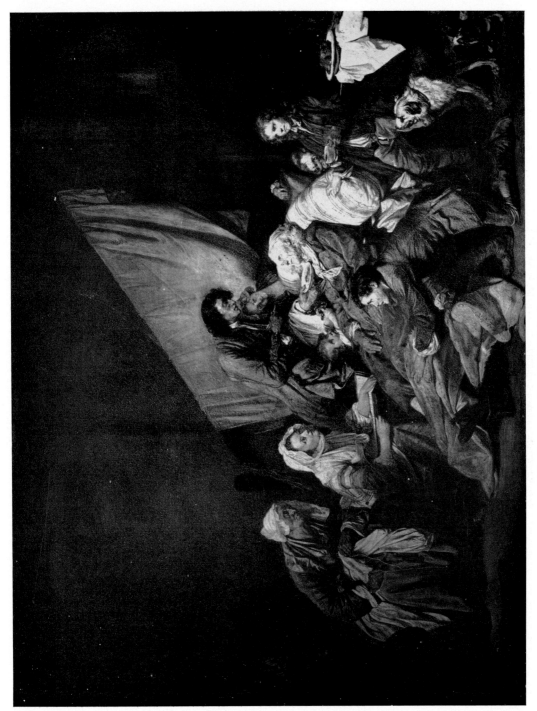

115. Greuze. La piété filiale (pp. 135, 233–6)

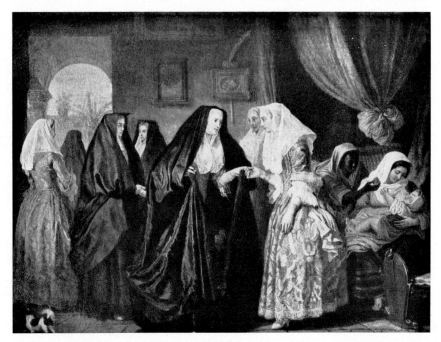

116. FAVRAY. Dames de Malte se faisant visite (p. 244)

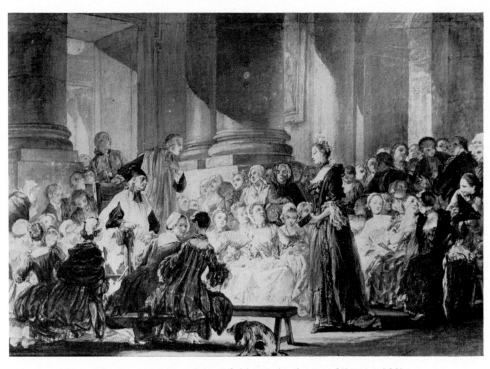

117. BAUDOUIN. Le catéchisme des jeunes filles (p. 232)

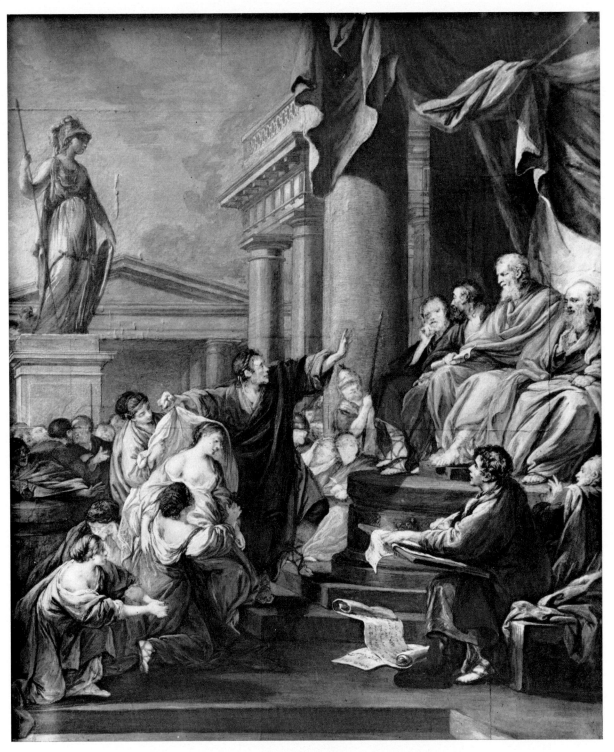

118. Baudouin. Phryné accusée d'impiété (pp. 232–3)

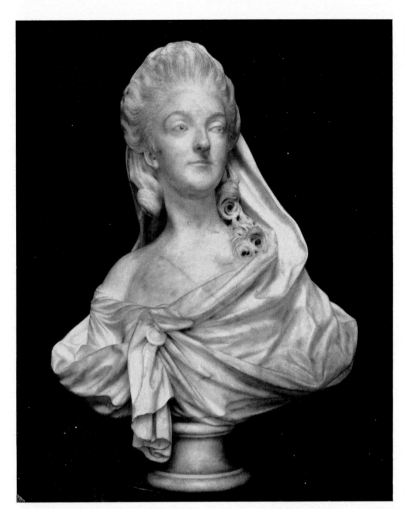

119. Le Moyne.
La comtesse de Brionne
(p. 248)

120. De Machy.
Inauguration de la statue de
Louis XV (p. 239)

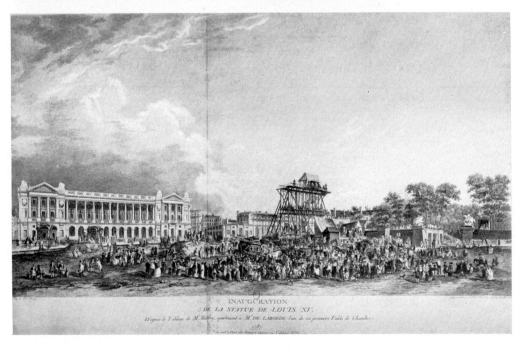

INAUGURATION
DE LA STATUE DE LOUIS XV.

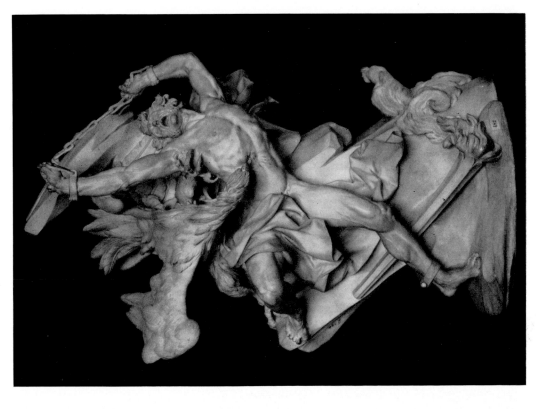

122. ADAM. Prométhée (p. 247)

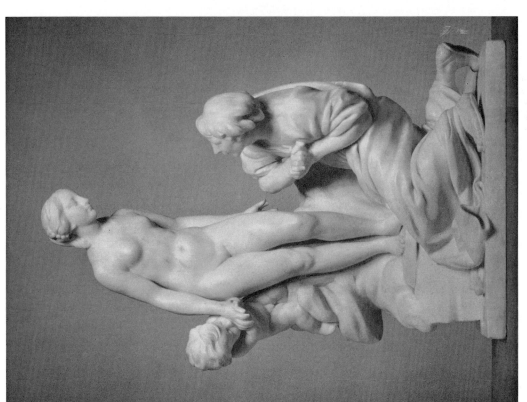

121. FALCONET. Pygmalion (pp. 245–7)